张国华越剧艺术文论集

上海越剧艺术研究中心　编
张国华　著
胡红萍　整理

上海大学出版社

图书在版编目（CIP）数据

向阳而歌：张国华越剧艺术文论集/上海越剧艺术研究中心编；张国华著；胡红萍整理. -- 上海：上海大学出版社, 2024.9. -- ISBN 978-7-5671-5064-5

Ⅰ. J825.55-53

中国国家版本馆 CIP 数据核字第 2024EW7809 号

责任编辑　陈　强
封面设计　缪炎栩
技术编辑　金　鑫　钱宇坤

向阳而歌：张国华越剧艺术文论集

上海越剧艺术研究中心　编
张国华　著
胡红萍　整理

上海大学出版社出版发行
（上海市上大路99号　邮政编码200444）
（https://www.shupress.cn　发行热线 021-66135112）
出版人　戴骏豪

*

南京展望文化发展有限公司排版
上海新艺印刷有限公司印刷　各地新华书店经销
开本 710 mm × 1000 mm　1/16　印张20　字数296千
2024年9月第1版　2024年9月第1次印刷
ISBN 978-7-5671-5064-5/J·668　定价　68.00元

版权所有　侵权必究
如发现本书有印装质量问题请与印刷厂质量科联系
联系电话：021-56683339

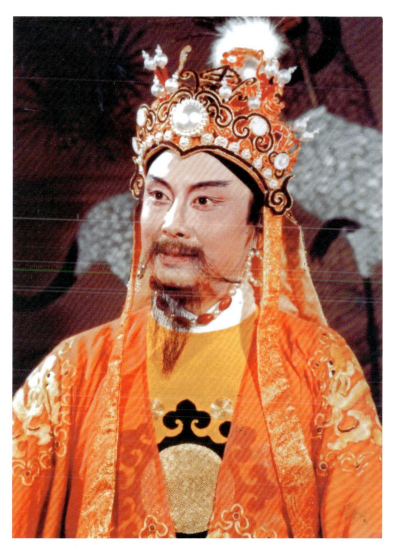
▲ 在《凄凉辽宫月》中饰演辽道宗帝

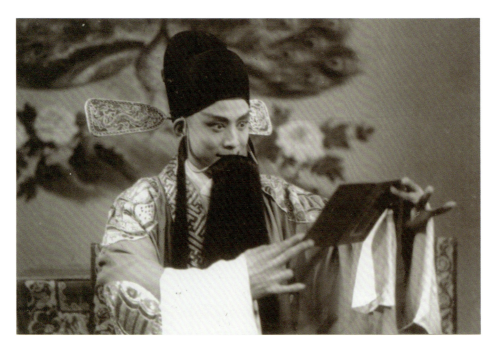

▲ 1957年，在上海市戏曲学校演出开蒙戏《二堂放子》中饰演刘彦昌

▲ 1959年，在《碧血扬州》中饰演李庭芝（右二）

▲ 1959年，在《秋瑾》中饰演李钟岳

▶ 1960年，在《金山战鼓》中饰演韩世忠，张丽琳饰演梁红玉

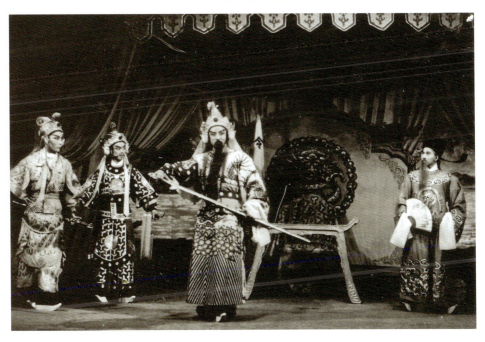

▲ 1960年，在《金山战鼓》中饰演韩世忠

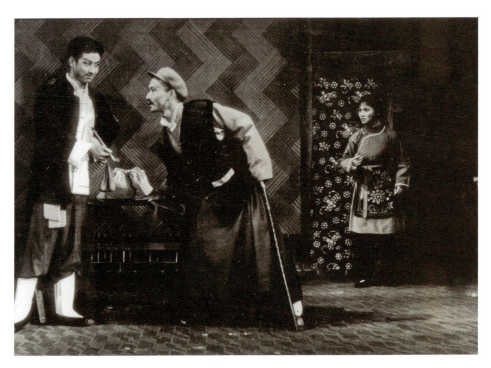

▲ 1963年,在《夺印》中饰演何文进(左一)

▲ 1962年,在《舍妻审妻》中饰演苏正清(右)

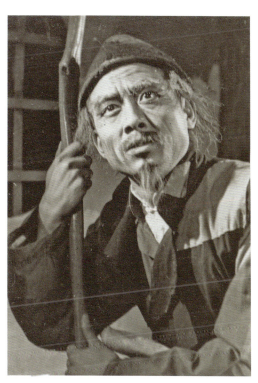

► 1963年,在《杨立贝》中饰演杨立贝

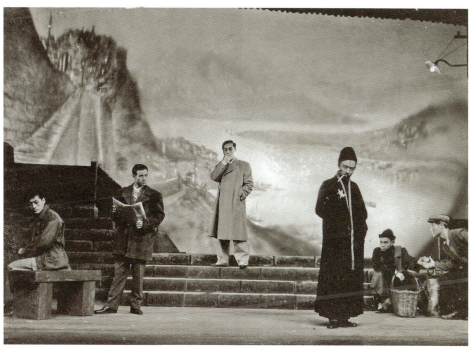

▲ 1964年,在《江姐》中饰演沈养斋(左三)

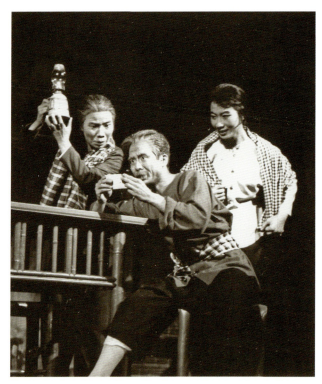

◀ 1965年,在《火椰村》中饰演交通员,袁雪芬饰演竹嫂,张桂凤饰演大娘

▲ 1973年,在《龙江颂》中饰演阿坚伯

▲ 1973年，在《半篮花生》中饰演晓华爹（左二）

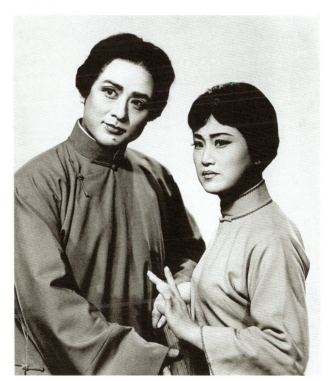

▶ 1977年，《忠魂曲》中张国华饰演毛泽东，王文娟饰演杨开慧

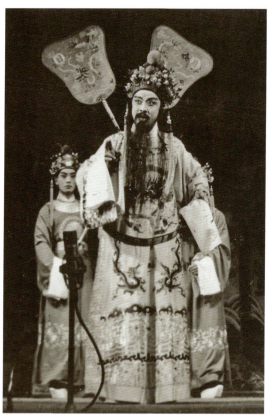

◀ 1979年,在云南慰问演出的《打金枝》中饰演唐皇

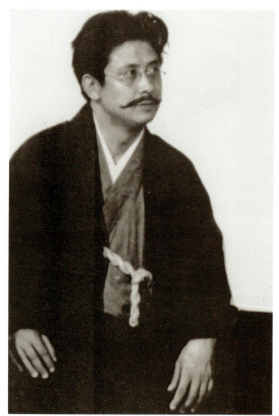

▶ 1981年,在《仙台行》中饰演藤野先生

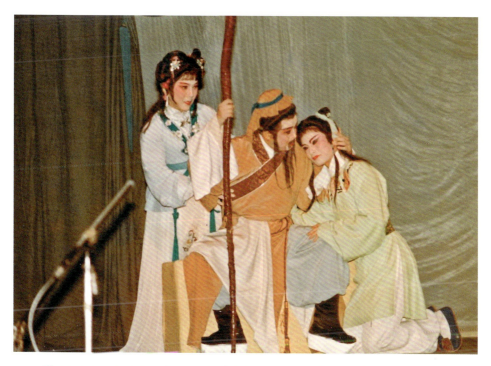

▲ 1983年,在《花中君子》中饰演李九升,吕瑞英饰演李素萍,赵志刚饰演李凤鸣

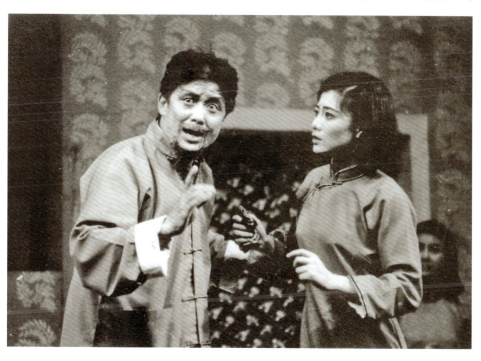

▲ 1985年,在《浪荡子》中饰演金父,温沛饰演李萍

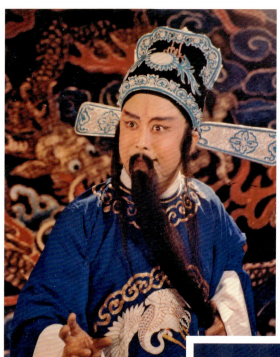

◀ 1986年,在《真假驸马》中饰演匡正

▶ 1988年,在《状元打更》中饰演王进

▲ 1989年,在《珍珠塔·后见姑》中饰演陈培德,金艳芳饰演方朵花

▶ 1990年,在《岭南风云录》中饰演邓廷桢

▼ 1991年，在《疯人院之恋》中饰演丁志敏

▲ 1992年，在《天鹅宴》中饰演房玄龄

◀ 1993年，在《乔少爷造桥》中饰演康知县

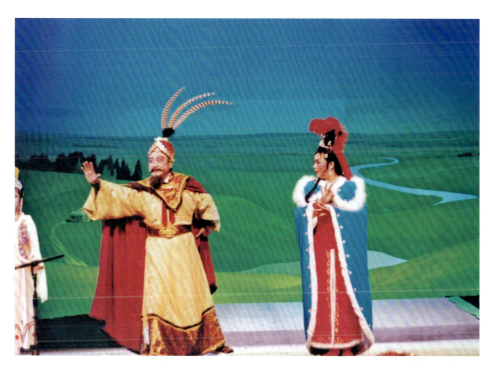

▲ 1995年，在《沙漠王子》中饰演安达

▶ 1996年，在《曹植与甄洛》中饰演杨修

◀ 1994年,在《王子复仇记》中饰演雷大人

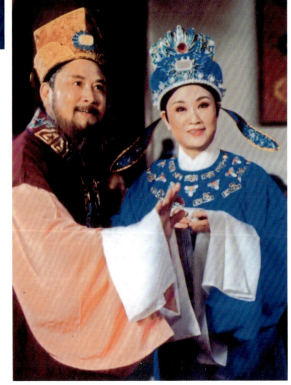

▶ 1996年,在电视剧《孟丽君》中饰演孟丽君义父康信仁,王文娟饰演孟丽君

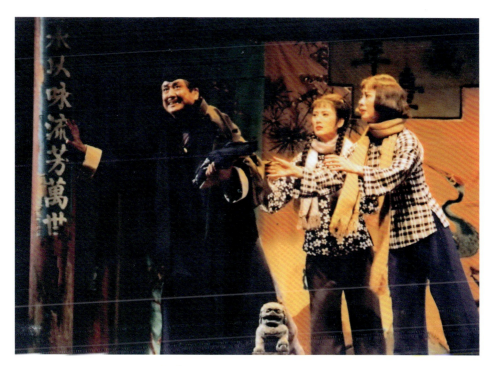

▲ 1998年，在《舞台姐妹》中饰演邢师傅，钱惠丽饰演邢月红，单仰萍饰演竺春花

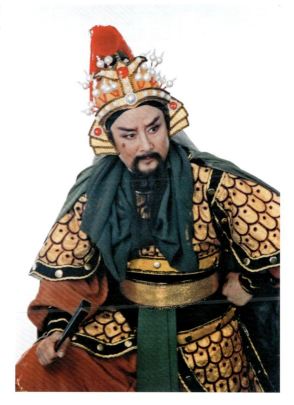

▶ 2002年，在《木棉红》中饰演王仲

▲ 2013年，在《舞台姐妹情》中饰演华总编

▲ 1960年，上海越剧院赴香港首演时拍摄　▲ 1979年，赴云南部队慰问演出时拍摄

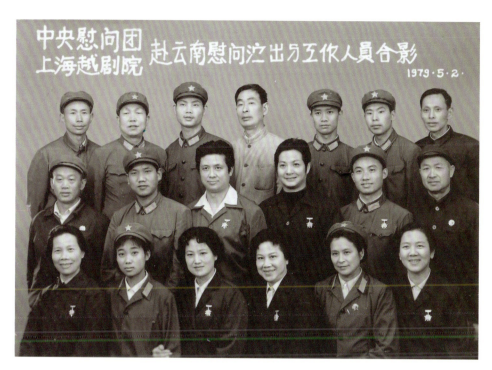

▲ 1979年,中央慰问团、上海越剧院赴云南慰问演出合影

▲ 后排左起:吕瑞英、张国华,前排左起:张桂凤、王文娟、徐玉兰、史济华

▲ 张国华（前排右一）与袁雪芬、吴琛等在一起

▲ 1986年11月14日，在中央人民广播电台广播室接受采访

▲ 1979年,越剧院一团巡回演出时与刘觉(中)、史济华(左)合影

▲ 排练《浪里行》时在大庆油田体验生活

▲ 张国华（前排右一）、傅全香（前排左四）等欢迎陆锦花（前排左三）回沪探亲

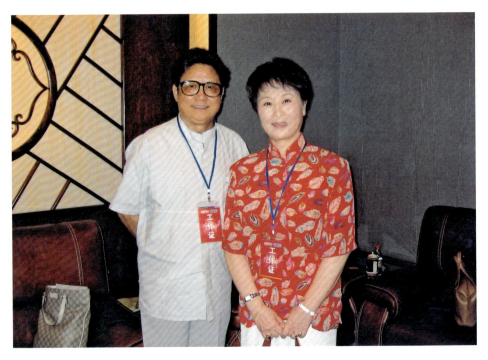

▲ 2006年，在"越女争锋"活动中担任评委，与岳美缇合影

目 录
CONTENTS

自述 | 001

向阳而歌
　　——漫谈我的艺术人生 | 003

谈艺论戏 | 041

越剧男腔的探索和创建 | 043

［吟板腔］和［帽子腔］的产生及功能 | 056

［补腔］的产生和运用 | 058

从继承到创新
　　——谈谈学习流派后如何将其融化到自己的唱腔中 | 060

时代召唤新流派
　　——对越剧唱腔改革的一点想法 | 066

谈谈越剧念白 | 072

发展男女合演要重视剧目和唱腔 | 078

越剧男女合演事业在上海的现状和对策 | 080

举办"继承创新学习班"的目的和做法 | 082

创新腔，出风格 | 085

给上海评弹团秦建国的一封信 | 087

关于94届越剧班"集训年"的补课内容 | 090

在赵迷艺术沙龙上的发言 | 094

我与《二堂放子》| 097

艰难的任务——扮演青年毛泽东 | 099

《汉文皇后》复排前的发言 | 102

挑战自我演"疯子" | 106

以声传情和男腔创新
　　——为《人比黄花瘦》的赵明诚配音 | 109

我曾两演"尹派"屈原 | 114

《状元打更》排演小记 | 117

钟声勾起浪子情
　　——越剧《浪荡子》侧记 | 119

越剧同窗亲如兄弟
　　——记赵志刚与许杰 | 121

王文娟担纲主演　孙道临当总导演 | 123

成功与勤奋
　　——漫谈赵志刚的唱 | 125

兄弟情义　不忘初心
　　——贺浙江越剧团建团七十周年 | 128

故人往事 | 133

缅怀敬爱的老院长 | 135

我的越剧启蒙老师——项彩莲 | 141

我心目中的张桂凤老师 | 145

我和尹桂芳老师的缘分 | 149

"扬长避短"与"扬长补短"
　　——回忆范瑞娟老师 | 153

难忘与傅全香老师的几次合作 | 155

徐玉兰：从旧时艺人的日程表说起 | 159

她眼睛里都是戏
　　——记越剧艺术家王文娟老师 | 161

两块小冰砖的故事
　　——回忆越剧艺术家陆锦花 | 164

吕瑞英大姐对越剧男女合演的贡献 | 166

我与金采风大姐的舞台合作 | 171

关于黄沙导演的点滴回忆 | 174

"随便谈谈"
　　——纪念徐天红老师逝世八周年 | 177

追忆吴小楼老师 | 180

我所认识的商芳臣老师 | 183

亭子间飞出金凤凰
　　——回忆尹小芳老师 | 185

"我是越剧老观众……"
　　——记上海越剧院演员在邓颖超家做客 | 187

美好的事物永远不会忘记
　　——怀念费彝民先生 | 189

怀念王辅世老师 | 193

难忘的学艺生活 | 195

我与无线话筒 | 199

八位"男宝贝"游苏州 | 201

附录一　艺海回声：众人眼中的张国华 | 203

越剧男腔的探索者
　　——介绍著名越剧老生张国华 | 许国华　205

独具特色的"男张派" | 陈　钧　213

学习流派，突破流派
　　——上海越剧院男演员张国华潜心创造男腔 | 李尧坤　216

我最敬重的张国华老师 | 陈国良　218

绍剧艺术家十三龄童的回信 | 王振芳　221

成如容易却艰辛
　　——记越剧优秀男演员张国华 | 尤伯鑫　223

不寻常的舞台帝王形象 | 沈伯强　225

《板仓别》表演艺术赏析 | 薛允璜　227

让毛泽东的光辉永照人间
　　——越剧《忠魂曲》创作、演出侧记 | 孙东海　230

一定要有自己的特色
　　——记著名越剧演员张国华　｜　何士雄　233

姑苏艺苑育奇葩　｜　高　震　235

越剧男演员要创出自己的流派　｜　周继康　237

阳刚之气　｜　秋　虹　239

一缕清香缓缓来
　　——访来我市演出的上海越剧院三团　｜　朱正泰　丁鹤林　241

生活"八字诀"
　　——记著名越剧男老生张国华　｜　楚　君　243

寂寞时不弃离　得意间忌忘形
　　——张国华谈越剧男女合演　｜　杜竹敏　247

越剧男女合演的"马前卒"
　　——张国华艺术人生述评　｜　胡红萍　252

致敬我的引路人——张国华老师　｜　赵志刚　264

传艺更传心
　　——感恩张国华老师　｜　顾爱军　267

祖父般的张国华老师　｜　张艾嘉　271

我的恩师张国华　｜　潘锡丹　274

张派男老生魅力大　｜　孙金根　276

越韵袅袅唱伟人
　　——感恩张国华先生的教唱　｜　马晓伟　279

附录二　张国华艺术年表　｜　283

向阳而歌：张国华越剧艺术文论集

自述

向阳而歌

——漫谈我的艺术人生

时间就像长了脚,它日夜不停地飞奔着,掠过生活中的每一个有意识、无意识的片刻,在我还想喘喘气再出发时,却发现人生已经满天夕阳。

我不敢相信自己已经是85岁的老人了。那艰辛的童年,那奋斗的青春,那一方令我激情焕发的舞台,都还那么透亮清晰,无数事件仿佛就发生在昨天。我是"挥一挥衣袖,不带走一片云彩",就这样静悄悄离去呢,还是留下一点什么,告诉人们我曾如此热爱过这个世界,尤其是我的越剧事业呢?

我的人生并非波澜壮阔,但回忆起来却也不乏吉光片羽。我从一个贫寒的家庭走来,本以为注定艰辛沉重的一生,却与轻灵美好的越剧艺术结缘,从而阳光朗照,四季如春。回顾往事,我对生命中许许多多的人和事都充满感激。每一天,我都带着一种报恩的心态对待工作和生活。我数十年忠心守候、辛勤耕耘在越剧园地里,浇灌着男女合演这美丽的花朵,也结出了一些甘美的果实。我将人生中不同阶段的一些片段记录下来,或许对于那些关注越剧的人来说,能够有一点价值。我也希冀自己的舞台艺术经验,能对青年后辈以及观众有一点点启示,这样我也就满足了。

一、艰辛童年

1937年农历八月初二,我出生在江苏省吴县(今苏州市吴中区)蠡墅镇。

蠡墅镇是一个典型的江南小镇，有着秀丽的风景和悠久的历史。相传春秋末期越国大夫范蠡辅佐越王勾践一雪会稽之耻，成就霸业后便急流勇退，潇洒泛舟五湖，其间曾在此地建屋居住，小镇故而得名。镇上建有范蠡公园，以纪念这位具有传奇色彩的历史名人。镇中的蠡墅港宛似一条蛟龙，蜿蜒穿过小镇，东出鲇鱼口，西通石湖，是宣泄太湖水的主要港河。蠡墅镇靠近苏州城，历来是官宦兴宅、商贾云集之地，商业十分兴盛。明清时期，镇上的王、陆、徐、冯四大巨商远近闻名，被称为当地的"四大家族"。蠡墅镇有老街弄十几条，均沿河而建，上塘街、下塘街、南弄、中街弄为主要的商业街。至今，游人来到这个古镇，依稀还能感觉到当年的富庶与繁华。

我在蠡墅镇度过了童年和少年时代。这个灵秀的江南小镇，给我留下了太多的回忆。清晨，我要穿过几条街巷，再走过几座石桥去学校。天还未大亮的水乡，静谧而空蒙。渐渐地，人们活动起来了，摊贩的叫卖声和收音机里传出的戏文唱腔夹杂在一起，空气中飘着猪油糕的香气。大人小孩、男人女人们揉着惺忪的睡眼，开始做自己分内的事，一切忙碌而有序。

记忆中最值得回味的是看戏。苏州传统戏曲氛围浓厚，能随时看到昆曲、评弹及各种地方戏曲的演出。我小时候，"去苏州看戏"似乎是镇上人最常见的消遣娱乐方式，我经常跟着大人去苏州城里看戏。国风苏昆剧团演出的昆曲和苏滩，苏州评弹"七煞档"演出的《珍珠塔》《玉蜻蜓》等，周传瑛、王传淞、蒋月泉等老艺人的表演都给我留下了深刻的印象。虽然那时候只是看个热闹，但是戏里曲折的故事情节和动听的唱腔都对我具有强烈的吸引力，成为艰苦年月里的一种难得的享受。记得有一年夏天的一个午后，我听到左邻右舍几个大人叽叽喳喳地讨论要去苏州看戏，想也没想就决定跟着他们一起去。从蠡墅镇到苏州城有五公里地，徒步行走差不多要一小时，但是大家一路上兴奋地谈论着，似乎并不觉得路途漫长。但没想到的是，等戏散场出来，外面下着瓢泼大雨，天地间迷蒙一片。我们在剧场门口等了好久，这雨还没有停歇的意思。眼看天色晚了，大人们决定在城里找个旅馆住下来第二天再回家。我却犹豫了——我哪里有钱住旅店呢？犹豫再三，我一头扎进了暴雨中……路上泥泞湿滑，我接连摔了好几跤，到家时满身都是泥水，狼狈不堪，但想到白天看过的戏，心里依然乐滋滋的。

我的父母一共生了三个孩子,我排行老二,上面是长我三岁的哥哥,下面是小我十一岁的妹妹。我的母亲是一个铁匠的女儿,自小勤劳肯干,粗活重活样样都做。从我有记忆起,她就是忙忙碌碌一刻不停地在干活,家中里里外外都靠她操持。她身上非常典型地体现了中国传统劳动妇女的品德——勤俭、顺从而又坚忍。父亲是一名牙医,在旧时,有这样一门手艺——何况这手艺并非靠体力,收入也不错,算得上是一个令人羡慕的职业了,但父亲并未用这份职业给我们的家谋来幸福。听母亲说,在我出生仅三天后他就离开了我们,在苏州市又另外成了一个家。十几年间,父亲大部分时间都不回我们这个家,没有尽过为人夫与为人父的责任,他于我就像一个陌生人一样,印象中我甚至没有和他讲过一句话。

一个家庭没有男人的支撑,几乎没有任何收入来源,所有的生活重担都压在母亲瘦弱的肩上。面对着嗷嗷待哺的三个孩子,母亲被迫将祖父闲置的一个糕团店面盘下来经营。说是个店面,实际上除了一架石磨,别无他物。这意味着母亲要从零起步,一点一滴地打理这份生计。置办材料器具还好说,最让她苦恼的是,她并没有做糕团的手艺。那时候,街东面有一家糕团店,为了"偷师学艺",母亲想尽办法去接近他们。有时在边上看一整天,看久了,怕引起别人怀疑,便想方设法省出一点钱买几个糕团。一来二去,母亲竟然完整掌握了制作糕团的手艺,她的糕团店开张了!她做的糕团不但好吃,还比街东的店便宜,加上她平时人缘很好,来我们这里买糕团的顾客渐渐增多,生意越做越顺。令街坊邻居佩服的是,我们并没有因此和街东的糕团店成为"竞争对手",两家反而相处得非常好,我的妹妹还认对方店主为义父义母。很长的岁月里,我们一直互帮互助,共渡难关,成为艰难生活中的一抹温暖。当然,这和母亲真诚善良的为人是分不开的。

母亲在生活的重压下迸发出来的智慧也常常令我惊讶。苏州糕团花色种类多,软糯香甜,全国闻名。但小小一块糕,做起来手工繁琐而复杂,现在学做糕团技术,一般人没有一年半载大概很难完全掌握。而母亲当年何以在那么短的时间里就精通了这门手艺,我很遗憾在她有生之年没有问一问她,如今成了一个永远的谜了。也许这并不奇怪,"女本柔弱,为母则刚",母亲的身上,浓缩了一个时代许多女性的命运。无论生活给予她们多少痛楚,

她们只像大地那样承受着。在那个年代，父亲抛弃家庭的做法并没有受到外界过多的谴责，而母亲限于她的认知水平，也只得接受自己的命运。她唯一发泄的机会，就是带着我们兄妹去外婆家时，和她的母亲倾诉。我看见她和外婆一边窃窃私语，一边不停地流泪。外婆则是默默地听她哭诉完，说一句："这是你的命啊！"住一两晚后，母亲又只得带着我们回到自己的家，继续过她如山一般沉重的生活。

幸好靠着小店的收入，母亲终于能勉强维持一家四口人的生活。做糕团的第一步是磨粉，这是一项重体力活。至今我记忆里常常浮现母亲腰上绑着重重的石磨，一圈一圈地转着的样子，甚至转到头晕眼花，呕吐不已。这一切我看在眼里，痛在心里，无数次发誓长大后要好好孝敬母亲。然而，人生总是留有各种遗憾。等我在上海成家安定下来，欢天喜地接母亲到上海来一起生活，忙碌了一辈子的她刚开始很高兴，时间一长却表示不习惯，最后决定还是居住在苏州老家，依然和我聚少离多。现在回想起来，她在上海的那些日子，我因忙于演出，也几乎没有时间陪伴她老人家出去走走或者说说话。白天我们上班的上班，上学的上学，母亲独自面对一个陌生的城市，该是多么孤独呀！我那时候总想着，等我空下来，等我空下来……我要为母亲做这个做那个，我要让她感到从未有的幸福……直到有一天母亲撒手而去，我才恍然发觉我还没有报答母亲给我的爱之万分之一。"子欲养而亲不待"，这真是人生一大痛，每思及此，我都忍不住落泪。

父亲角色的缺失使我和哥哥从小就备尝生活的艰辛，也早早地激发了我们爱护母亲、努力养家的生活目标。哥哥小学毕业便到上海的一家眼镜作坊里帮工，主要工作就是磨眼镜片。寒冬腊月，南方的气温能到零度以下，哥哥将手浸泡在冰冷的水里工作，以至于双手长满了冻疮，痛痒不已。上五年级的时候，家里的经济状况实在不允许我再继续读书，为了减轻家里的负担，1951年我小学没有毕业就辍学了。一开始我在母亲的糕团店干活，一边帮忙照看生意，一边照顾年幼的妹妹。为了增加家里的收入，我也在外面做过很多工作。最难忘的一次是去米厂扛包，我的任务是将农民送来的谷子从船上扛到仓库里。谷子用一种藤编的筐装着，一筐重达百斤。才15岁的我，把筐举起往肩上扛的时候腰都挺不起来，两眼发黑，但不得不咬

牙挺着,背着沉重的谷子佝偻着前进。好心的工人都纷纷劝我回家,说道:"这不是你(一个孩子)该干的活,你应该去读书。"失学的日子,我何尝不想念读书啊!我渴望像我的同学一样继续走进课堂,通过读书改变命运。我决定自学,再去考中学。但由于小学没有念完,一年的课程差距加上我平时为了讨生活,根本没有什么时间看书学习,考不上也在意料之中了。前途茫茫,我该何去何从?

转眼到了1954年,我已过了16周岁生日,按照我们当地民间"虚两岁"的说法,意味着我已经虚岁18岁了。一天我无意中在《新苏州报》上一个不起眼的角落里看到了一则广告:上海华东戏曲研究院越剧演员训练班招收男生。最令我心动的是,上面写着考取训练班的人不但可以到上海学习,而且学费食宿费全免。我兴奋地把这一消息告诉母亲,并说:"我要去试试!"在母亲看来,这种天上掉馅饼的事,怎么可能会轮到我呢?但我还是不顾一切地找到了报名处。报完名,我又开始忐忑起来,考试该怎么应对呢?那一天终于来了,一位考官老师问我会不会唱歌,我回答不会。会不会跳舞?也不会。"那你会什么呢?"一位老师问。"我会唱越剧!"我脱口而出,接着大胆唱了几句(后来才知道是戚雅仙《婚姻曲》中的几句)。说起来,这得益于我家隔壁的店铺,因为老板非常爱听越剧,同时也为了招徕顾客,他们买了一台收音机,整天放在柜台上播放越剧节目。日复一日,我竟然也能哼上几句,尽管对唱词和内容根本不知所云。接着老师让我走动一下,这是为了看应试者腿脚是否有缺陷,身体是否协调。记得我走完之后一位老师关切地问我的脚怎么了,我很纳闷:我的脚不是好好的嘛!后来仔细一看才发现原来是我的皮鞋太大了,不跟脚,差点让老师误以为我腿脚有缺陷。回想起来真是好笑,那双鞋可是我去苏州打了两个月工,用赚来的工钱买的一双旧皮鞋,平时还舍不得穿,为了这次考试特意穿上的呢。经过初试和复试,我竟奇迹般地被录取了!拿到录取通知书的那一刻,我欣喜若狂,母亲也激动得流下了泪水。她难以置信,幸运之神就这样降临到我们家中。

和我同时录取的苏州考生还有刘觉、沈嘉麟等16人。1954年11月,我们在苏州报到、集合后,怀着无限的憧憬一起来到了上海。望着车窗外飞速后退的家乡的一草一木,我感慨万千。我再也不用担心给家里增加负担了,我

1954年苏州考场,30年后寻访旧址

又可以继续圆我的读书梦了,人生中第一次觉得,我成了命运的宠儿。想到临行前,母亲一遍遍地嘱咐:"一定要听老师的话,好好学习,千万不要吃回汤豆腐干……"我的眼眶湿润了。从此,我把经历过的所有艰难困苦都当作是上天对我的磨砺,我相信,只要内心充满阳光,再暗淡的日子终将过去。

二、求 学 时 代

华山路1448号是当年的上海市戏曲学校所在地,如今这里已经是华山绿地,四面簇拥着高楼大厦,已经很难想见当时的模样了。我对这里怀着一种特殊的情感,闲来无事的时候就到这附近转转,一边走,一边回忆。在这里学习、练功的一千多个日子,见证了我的青春时光。

1954年秋天,新中国刚刚过了五岁生日,朝鲜战争才结束不久,国家整体还处于百废待兴的状态。在这样困难的经济形势下,国家专门拨出资金开办越剧演员训练班,可见对戏曲事业的重视。学校的硬件设施比较简陋,在一个低矮狭小的木棚里,搭着十几张双人铺,几十个同学就挤在这里睡觉。食堂也只能说是一个大草棚,四面透风,随时要被风雨吹垮似的。但我们的伙食却非常好。学生们在一张大大的圆桌上用餐,菜式很丰富,荤素搭配,美味可口,简直像吃宴席一样。我们的老校长周玑璋,是一名经历过南征北战的"老革命",思想素质很高。在他看来,我们这一批孩子都处于身体生长发育的黄金时期,一定要把体质基础打好才能承受那么繁重的基本功训练。正是在他的争取下,即便当时国家物质条件有限,我们的饮食、校服等物资供应却得到了充分的保障。

　　当时学校只开设了两个班,一个昆曲班,一个越剧班,共120个学生。昆曲班比越剧班早半年开学。为了鼓励两个班之间进行竞争,取长补短,学校定时开展模范班评选,评选的标准包括业务、思想、文化、纪律等各方面。除了武功和戏曲身段训练课,文化课也排得满满的,语文、数学、历史、地理、物理、化学……和普通中学一样,该有的课程全部开设了,按照学员文化程度的不同分为甲班和乙班两个班授课。当时有些同学觉得课太多太累,但对于这失而复得的学习机会,我无比珍惜,真恨不得抓紧每一分一秒,多吸收点文化知识。

　　学校为我们配备的师资力量可谓相当雄厚,师生配比几乎达到了1∶1。老师分为文化老师、政治老师和业务老师,业务老师又包括武功老师、身段老师和越剧老师,几乎都是业内最有名的老师。就以教身段的老师来说吧,请的是著名的昆曲传字辈老先生,包括沈传芷、朱传茗等人。新中国成立前,有着600余年历史的昆曲逐渐没落,昆曲艺人随之流散在全国各地,许多人靠街头卖艺为生。新中国成立后,为了继承中华民族的优秀传统文化,发展戏曲事业,党和政府想尽一切办法把这些老艺人一个个找回来,并把他们安排在教育岗位上,让他们为培养戏曲人才出力。有这样的一批老师,我们是何等幸运啊!著名的越剧表演艺术家袁雪芬说过,昆曲是越剧的奶娘,这就相当于说,我们喝的第一口戏曲的乳汁就是最纯正的。这些昆曲老师同时教越剧和昆曲班两个班,但他们对越剧班的学生一视同仁,毫无保留地教

授戏曲基本功，为我们这一批学员打下了相当规范的身段基础。

对我来说，更具挑战性的还是武功训练。学校明确规定腰腿一定要达到两个标准，否则就要被淘汰：一是压腿，要求下巴要碰到脚尖；二是下腰，手要抓到脚后跟。由于我比同班同学年龄稍大一些，身体骨骼已基本定型，练功一开始对我来说不啻于"受刑"，每一次都痛到直流眼泪。但幸运的是，我碰到了特别好的老师，他们的言行和教导甚至影响了我一生。当时教我们武功的老师基本都是解放军的南下渡江干部，多是从部队里的京剧团转业的，他们既是专业戏曲演员，也是军人，不但有着扎实的戏曲功底，而且政治觉悟特别高，陈贵龙老师便是其中一位。面对我这个"大龄青年"的困难，陈老师总是耐心鼓励我："不要怕，只要你肯练，一定可以练好！"压腿的时候，他让一个同学按住我的一条腿不让动，他自己则抓着我的另一条腿拼命往下压；练习下腰的时候，脚尖顶住，老师拉着我的两个肩膀使劲往后拉，我甚至能听见骨骼活动的"啪啪"的声音。每当疼痛难忍之时，我就想起母亲的嘱咐，决定无论如何要攻克这一关。每天早上，我和同学高震威两人总是比其他同学早起半小时，天还未大亮，就在寂静的校园里开始练功了。课后大家都在休息的时候，我满脑子仍然是训练。为了早日出功，我向昆曲班的同学学习，把一根绳子绑在校园里的一棵小树上，把腿套进去长时间吊着，直到麻木后，再使劲踢腿。功夫不负苦心人，四年后的毕业考核，我各项成绩都是优。为了奖励我，陈贵龙老师把自己珍藏的渡江作战纪念章送给了我，使我深受鼓舞。为此，我一度特别喜欢练武功，翻跟斗，还成为上海戏校第一个"越城墙"翻出场的"长跟斗"学员。记得当时练着练着还上了瘾，直到有一天，我的越剧启蒙老师项彩莲老师告诉我，越剧演员的功夫并不主要是翻跟头，还有几个重要的基本功——唱和念，我才从沾沾自喜中醒悟过来。

越剧老师有著名男班老艺人竺芳森、周剑鹤，原雪声剧团主要演员吕云甫、魏凤娟、项彩莲等。这些老师不但业务好，人品也让我钦佩。在正式学戏之前，竺芳森老师花了很长时间教我们早期男班的唱腔，如［吟哦南调］、［吟哦北调］、［正调］、［哭调］、［喊风调］、［道情调］等老腔老调。唱腔基本功打好以后，就开始教一些折子戏了。我的启蒙戏是《二堂放子》，是项彩莲老师传授的，我在别的文章里专门谈过，此不赘述。

1956年，戏校扩招了五个班，包括京剧班、沪剧班、淮剧班、评弹班和戏曲音乐班。人多了，原本就小的校园场地更施展不开了，学校决定在原址基础上进行扩建。因为要施工，学校决定给我们放两个月假。当一些同学在为放假欢呼雀跃的时候，我却忧虑重重。放假了，我怎么练功呢？老师说过"一日不练自己知道，两日不练行家知道，三日不练观众知道"，现在一下子要回去休息两个月，家里又没有练功的场地和氛围，这么久辛辛苦苦练出来的功夫不是要废了吗？我左思右想，始终想不出解决问题的办法，一向规规矩矩听话的我竟然和几位同学"挑头造反"了。我们情绪激动地找到学校领导，表示不同意学校放这么长时间的假。几位老师轮番耐心向我解释，我依然表示不接受，学校只得无奈地把我们的情况反映到文化局。上级派了时任上海市文化局戏曲改进处副处长的刘厚生专门来学校召开座谈会，做我们的思想工作。刘先生说着一口标准的普通话，非常好听。他的政治修养和文化水平都很高，谈话很有技巧，很快就做通了我们

与恩师魏凤娟合影

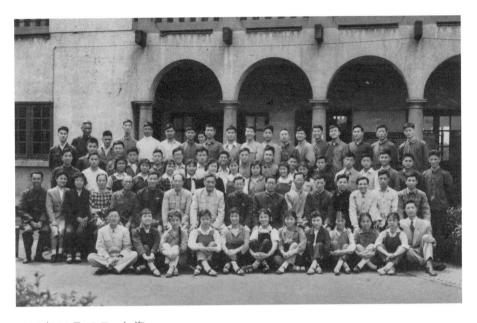

1958年11月15日,上海戏曲学校第一届越剧班毕业典礼后全体师生和校领导合影

这帮小孩子的工作。学校还允许我比别的同学提前一点时间返校练功。那个假期似乎非常漫长,在家里的40天我几乎是数着日子过的。虽然我在家一天也没有忘记练功,但终究比不上在老师指导和同学互相竞争、互相激励的氛围下训练有效果。我想念学校的一切,连那棵绑腿的小树也觉得是那么可爱。

新校舍建成后,总共七个班在一幢四层楼的房子里上课。那时候建筑的隔音效果并不好,彼此影响是难免的,京剧班、越剧班、沪剧班、淮剧班和评弹班同时上课,各种唱腔交织在一起,非常热闹。每一个班都是由本剧种的前辈名家来上课,如沪剧前辈筱文滨、丁是娥,评弹前辈朱介生等都来学校上过课。那时候的我,已经意识到唱腔对一个剧种的重要性了,因此更加珍惜这难得的学习机会。除了越剧,我对其他的剧种也产生了兴趣,只要有机

会,就去旁听其他班的课。几年下来,积累也是可观的,这为我后来探索唱腔打下了一定的基础。我现在也经常对我的学生讲,积累是创新的第一步。一个戏曲演员,学习唱腔的时候不应局限于本剧种,而应扩大视野,转益多师,地基打得越宽越厚,越有可能创造出有个性的唱腔来。

　　戏校的生活除了学习文化,练功练唱,也充满各种乐趣。1954年正逢华东戏曲观摩演出大会,天天有演出,学校经常组织我们去大众剧场和长江剧场观摩。看戏自然是统一行动的,我们一百多个学生雇了几十辆三轮车,大一点孩子三个人坐一辆,瘦小一点的四个人坐一辆。想想吧,几十辆三轮车同时在淮海路等繁华马路上行驶,车上坐的是穿着漂亮校服的少男少女,形成一道独特的风景线,引得许多路人驻足观看,我们别提有多么得意了。连洗澡去浴室的时候也是集体行动,依然是那么多三轮车出动,从学校坐到徐家汇。"壮观"的车队,伴随着我们叽叽喳喳的谈笑,温暖的阳光洒在身上,与绚丽的青春交相辉映,那是多么美好的一段时光啊!回想刚到上海来的时候,我只带了一个破旧的藤条箱。一副铺盖是母亲特意提前买了一个新被套,内里的棉花被芯已经不知道用了多少年,有点发硬了。衣服更是没有一件像样的,临出发前,哥哥找出一件看起来勉强齐整的旧衣服给我穿在身上。到了学校,我的生活发生了天翻地覆的变化,从衣服到鞋子袜子全部是国家供给,校服按季节发,每个季节都有几套,这在过去我想也不敢想。我打心眼里感激党和国家,以及以周玑璋校长为首的戏校老师们对我的教导和关爱。我暗下决心:要加倍用功来回报这一切。

三、舞 台 生 涯

　　复兴西路10弄16号,是一幢深藏在狭小弄堂中的花园洋房,闻名遐迩的国家级戏曲院团——上海越剧院便坐落于此。我于1958年10月从戏校毕业分配到这个单位,之后再也没有离开过,这里几乎成为我的另一个家。

　　在上海越剧院,我得到了国家和单位的用心栽培,也为越剧奉献了自己的全部热情,直至退休,真可谓"从一而终"。现在的年轻人流行跳槽,他们已经很难理解我们能在同一个单位干一辈子。我们这一代人,生于旧

社会,长于新中国,受教育的机会是国家给的,工作也是国家分配的。我们自觉自愿听从党和国家的安排,党号召我们去哪儿我们就去哪儿,干一行爱一行,无论做什么都一定要做出点名堂来。打个不太恰当的比喻,就好比包办婚姻的夫妻,虽然不是一见钟情,但在长期共同生活中依然培养出深厚的感情,相携相依过了一辈子。我与越剧的相遇是偶然的,从一张干净的白纸开始,随着舞台实践的增加,对它的热爱一天天加深。我想,事业和婚姻一样,靠的不仅仅是一时的激情,更需要磨合、忍耐和忠诚。

从华东戏曲研究院越剧演员训练班(后改为上海市戏曲学校越剧班)毕业后,大部分同学分配进入越剧院。进院后有一年实习期,院里安排给我们的第一项任务,便是到浙江四明山一带下乡巡演,意在让我们遵循文艺工作者的基本宗旨——为工

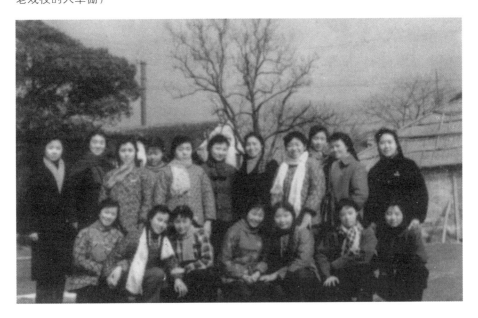

首届越剧班全体女同学合影(摄于20世纪50年代老戏校的大草棚)

农兵服务，回到越剧的故乡，向贫下中农学习。我们从浙江绍兴开始，经嵊县、新昌、宁波、四明山区，最后到达杭州，历时三个多月。我们整个班分成"乘风"和"破浪"两个队，各带一台大戏和若干折子戏。我所在的乘风队大戏是《追鱼》，破浪队大戏为《穆桂英大破洪州》，两队合演《八虎闯幽州》。其间我们根据实际情况，现编现排一些小型现代戏，如根据嵊县一个养猪先进人物的事迹改编创作的《董大妈》。这个戏没有完整的剧本，几乎是按照传统幕表戏时期的创作手法，写好剧情大纲，分配好角色，一星期就排好上演了。当然，这样的戏艺术价值不高，也不可能保留下来，但客观上却起到两个作用：一是提高了我们对现实生活的观察能力，促使我们真切地认识到艺术和生活的关系；二是初步使我们认识到男女合演的历史使命在于扩大越剧题材，编演现代戏是其中重要的一方面。

巡演因陋就简，所谓的舞台不是庙台便是临时搭起的草台，都很小，有些动作根本施展不开。我在《追鱼》里前面扮演假包公，后面又抢装扮演水族。记得当时我在台上翻跟斗，翻着翻着就翻到台下乐池里了，乐队的人立刻把我托上去，我接着继续翻，现在想想真的很有趣。那时候大部分农村还没有通电，我们就用自备的汽油灯给舞台照明。汽油灯用的时间长了，需要手动打气，很费气力。当然，化妆也都是自己来，就着忽明忽暗的蜡烛光照明，同学们居然也能扮演得有模有样。生活条件也异常艰苦。因为正逢国家三年困难时期，物资严重短缺，我们虽然带了炊事员去，但基本买不到什么菜，有青菜、萝卜、土豆、咸菜等供应已经算好了，紧张的时候连大米和面都吃不上。有的时候连着几天只吃土豆，一点油水都没有，比起在学校时候的伙食，真是天壤之别。有个别同学因为水土不服生起病来，只好半路放弃，提早回上海。

我们基本上隔一两天换一个地方演出，没有车，全靠步行，白天就像战士行军一样，背着自己的铺盖赶路。还有一副炊具担子，足足有五六十斤重，由我和另外几个年龄大一点、身体强壮一点的同学轮流挑着走，走的时间长了真的很吃力。尤其是上四明山的时候，山路非常陡峭，我们气喘吁吁地往山顶攀登，前面是崇山峻岭，回头一看，脚下却是一片茫茫云海，着实令人胆战心惊。

我在同学们中年龄最大,因此理所当然地承担了一些生活事务的管理工作,比如"值星"(值日),要详细做好每天的计划,起床、吃饭、练功、排练、午睡、化妆乃至熄灯睡觉的时间都要由我吹哨提醒,因此我要时时刻刻保持警醒,唯恐自己忘了时间耽误事情。晚上演出完我们通常就睡在剧场里面,用舞台上的幕布做分隔,男生睡这边,女生睡那边,年纪大点的老师睡在中间。有一次演出结束后,我们收好灯光道具,打好铺盖,连夜从嵊县赶到新昌,走了整整一夜,第二天天亮才到达。当时大家筋疲力尽,眼睛都困得睁不开了,忽然听领队说当地有个酱油店是范瑞娟老师家人开的,顿时精神抖擞,觉也不睡一定要先去店里一睹为快。因为在我们的心目中,袁雪芬、范瑞娟等老一辈越剧艺术家就像"神"一样的存在。回到越剧的故乡演出,虽然很辛苦,但也好似"朝圣"一样,感受这方诞生了如此多越剧艺术家的土地上的人情风物,对于刚刚投身越剧事业的我们无疑是一种精神上的洗礼。

巡演结束回到上海,朋友、同事都不认识我们了,因为变化实在太大了!走出火车站,我们戴着草帽,穿着草鞋,身上的背心满是汗渍,用扁担挑着行李,肤色黝黑,和地道的农民没有区别了。但同学们都感到很光荣,因为收获远比预想的大。经过这趟艰难的"长征",从今以后,再大的困难我们都可以等闲视之了。院领导和上海市文化局领导也充分肯定了我们不怕困难、送戏下乡、为人民服务的精神,号召全上海的文艺界向我们学习。这一次巡演也使我在思想上得到升华,回到上海后我便积极申请入党。

一年实习期结束以后,1959年6月1日,剧院专门为我们这批学员成立了上海越剧院实验剧团。所谓实验,是针对男女合演而言。上海越剧院开展男女合演,从1950年起步,初时遇到了不少挫折和困难。但随着国家领导的多次倡导以及社会形势的发展,越剧男女合演势在必然。围绕着这一新的改革课题,实验剧团在剧目题材、舞台样式、表演方法、音乐唱腔等许多方面进行了大胆的尝试。历史剧和现代戏是实验剧团的两个主要创作方向,当时还有个口号是"行当建设"。由于我已过了变声期,在戏校里老师便把我分到老生组,专攻老生,并主演过《二堂放子》等戏。而且当时无论是历史剧还是现代戏,主角通常都是成熟稳重的历史人物或先进人物,因此我一进剧院,便很幸运地成为重点培养对象,几年时间里相继主演了《碧血扬州》

《金山战鼓》《夺印》《杨立贝》《舍妻审妻》等五台大戏。

《碧血扬州》排演于1959年3月。这是根据扬剧移植改编的一出历史剧，讲的是南宋末年，坚守扬州的元帅李庭芝率领军民抵抗元人入侵的故事，我在剧中饰演李庭芝。这是我第一次担纲主演新创大戏，也是第一次在正规的导演指导下排戏，第一次学习塑造人物。在戏校，虽然我们也学过一些斯坦尼戏剧体系的知识，但老师们主要还是采用传统戏曲口传心授的方法，训练我们的戏曲基本功和程式化的表演方法。导演首先帮助我们分析、理解人物，启发我们从剧本入手，抓住人物的性格和情感，发挥自己的想象力和创造力，通过内心体验找到恰当的表演手段。这一切对我都很新鲜。当然，这个过程不是一蹴而就的。幸好，我们从戏校毕业时，越剧老师们也和我们一起回到剧院，他们的主要工作依然是辅导我们提高表演和唱腔水平。因此，在导演启发的前提下，老师们再帮助我们寻找合适的、属于越剧的表演手法去呈现出来，终于使我们顺利地从戏校学生过渡到演员。《碧血扬州》这个戏唱做念打齐全，人物形象鲜明，因此我的戏份非常吃重。最后一场中，当李庭芝部下均已覆没，只剩下他一个人时，他需要使用马鞭和长枪来展示奋勇抗敌的情节，并结合宝剑和髯口、甩发等演绎了一套繁复的身段动作，演到战马陷入泥坑时还需要上下劈叉。这一系列武打动作意在渲染李庭芝壮烈牺牲的悲剧性，非常考验演员功力和体力，当时我为此专门找了京剧老师辅导。我印象深刻的是在大新公司日夜两场演出，每次演完我全身都被汗水湿透。其间还有一个耐人寻味的插曲，在排演武戏的时候，袁雪芬院长和吴琛副院长来看我们并提出一个要求，不能用京剧的锣鼓伴奏，而要演员"打出人物，打出感情"。经过探索，我们和乐队配合，武打时大锣用绍剧锣鼓（俗称绍敲，没有京剧锣鼓那么刺耳），加上越剧音乐来衬托武打节奏，达到了领导的要求，也取得了很好的艺术效果。也就是从这个戏开始，越剧尽量不用锣鼓，而用音乐来代替，武戏则采用相对低沉的绍剧锣鼓来处理。袁院长和吴琛院长的要求充分体现了上海越剧院对自身剧种特色的追求，也可以说是越剧改革的延续吧。

《碧血扬州》作为戏校越剧班唯一参加毕业献礼公演的大型剧目，引起了不错的反响。文化部副部长阳翰笙等人来到越剧院排练场观摩，充分肯

定了该剧的成功之处,同时指出大力发展男女合演应多创作历史剧和现代剧。剧协主席田汉也观看了这个戏,那是我第一次见到崇拜已久的著名戏剧家田汉。后来,剧中的"焚诏"和"哭马"两场还招待过周恩来、刘少奇等中央领导。演出完周总理接见了我们,最难忘的是他握着我的手,亲切地对我说:"你是那个唱须生的!"我当时非常激动。1960年,剧中"父女对唱"一段还录制了男女对唱的第一张唱片,也是我艺术生涯中第一次灌制唱片。对于我个人来说,《碧血扬州》艺术上难免有许多不成熟之处,但更多的收获在于舞台之下,我第一次体会到艺术创作的快乐,大大增强了搞好越剧男女合演的信心。

《金山战鼓》最初排演于1960年6月,剧中的韩世忠由张桂凤老师饰演。张老师从戏校起便是我的偶像,我看过她多次演的《二堂放子》和《打金枝》等剧目,发现她在每一场的表演中都有细微的变化,她会根据具体戏剧情境以及人物情绪的差异而对某些舞台动作、唱腔等进行不同处理,这给我的启发是很大的。我们越剧表演与传统戏曲程式化的表演是不太一样的,越剧曾向话剧、电影学习塑造人物,更讲究内心真实和生活化,对剧种风格产生了深远的影响。进入越剧院学馆后,桂凤老师演出的《金山战鼓》我几乎每场都看。那时候我在中国大戏院演出打泡戏《二堂放子》,演出刚结束我连妆都来不及卸干净就赶往附近的人民大舞台去看张老师的戏。许多场看下来,我对于张老师的唱腔、表演细节都记得滚瓜烂熟。当年下半年,有一天院领导忽然安排我们实验剧团排演《金山战鼓》,由我主演韩世忠,时间非常紧,由该剧原导演朱铿老师负责给我们排练加工。在初排的过程中,朱铿导演惊讶地发现我对韩世忠这个角色在舞台上的地位和身段、唱腔都很熟练,不禁问我:"张桂凤老师给你排过这个戏吗?"我只好承认没有,告诉他这都是我看戏"偷"学来的,朱老师恍然大悟。

1960年,我们带着《金山战鼓》和一些折子戏来到广州和深圳演出。那时候的深圳只是一个非常小的渔村,在全国没有任何知名度,许多人连"圳"字怎么念都不知道。整个小镇上只有我们住宿的这一家招待所,还是新建不久的,处处散发着油漆味。我们的观众并非当地人,而是跨过罗湖桥来内地看戏的香港观众。这些香港人中,大部分是新中国成立前从内地出去的

江浙沪一带人，他们曾是20世纪40年代越剧在上海大发展时期的观众，对越剧非常熟悉而有感情，我们的演出唤起了他们对越剧的无比怀念和热情。看了这次演出他们并不过瘾，不久便向有关方面呼吁要求越剧去香港演出。就这样，我们实验剧团的深圳之行相当于投石问路，为接下来越剧院去香港演出打了前站。1960年底至1961年初，经中央有关部门的批准，上海越剧院以"上海越剧团"的名义，首次赴香港演出。带去的剧目有大戏《西厢记》《红楼梦》《碧玉簪》《金山战鼓》《追鱼》，小戏《打金枝》《阳告》《行路》《断桥》《拾玉镯》《做文章》《评雪辨踪》《盘夫》等。老艺术家袁雪芬、徐玉兰、王文娟、张桂凤、吕瑞英、金采风都去了，我们几个男演员——我、史济华、刘觉等多人也有幸同行。越剧在香港的演出异常火爆，每天前来买票的人排成长队，充分体现了香港观众对越剧的热爱之情和思乡之情，有些黄牛把原本十几元的票价炒到两三百元。

《舍妻审妻》是根据淮剧改编的一个历史剧，排演于1962年，改编庄志，导演黄沙。我主演苏正清，陆梅瑛饰演素娘。该剧讲的是隋炀帝杨广荒淫无道，权相杨素、奸臣吴渭等媚君惑主，陷害忠良的故事。刑部尚书苏正清为救恩师庄天成之女庄美容，大义舍妻，令其妻素娘代替庄美容，胸藏匕首，在寝宫行刺杨广。不料事情不顺，素娘被押到刑部审问。苏正清大堂审妻，与奸臣斗智斗勇，颇有戏剧性。这个戏情节丰富曲折，舍妻和审妻的情节既契合传统越剧的传奇性，又具有很大的戏剧张力，演员有非常大的创造空间。有了《碧血扬州》的经验，我在塑造苏正清这个人物时，似乎更得心应手了。《杨立贝》创排于1963年，是根据浙江昌化越剧团剧本演出的一个大型现代戏，由项彩莲老师执导，我主演杨立贝。该剧讲述新中国成立前浙西山区贫苦农民杨立贝不堪地主压榨，到法院告状不但未能伸冤，反而家破人亡，妻死子散。走投无路的他风雪中病困古庙，历数世间不平后怒打神像。新中国成立后杨立贝终于翻身，儿子志刚随着解放军归来，父子相会，悲喜交集。《夺印》是从扬剧移植的大型现代戏，我在该剧中主演支部书记何文进。该剧生动地反映了农村人民公社化过程中复杂、曲折而尖锐的阶级斗争。这两个现代戏，既拓宽了我的戏路，也对我的表演提出了新的要求。正如周总理所说，越剧要演现代戏，塑造工农兵形象是不可避免的，这也是擅演古装戏的女子越

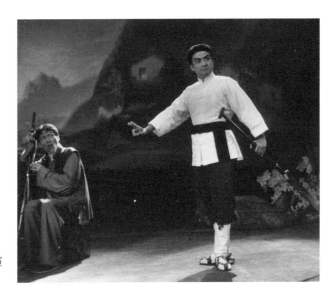

《夺印》剧照,张国华饰演何文进,李炳衡饰演地主

剧难以胜任的。男女合演在演现代戏上面具有明显的优势。但对于刚毕业不久的我来说,塑造杨立贝和何文进这两个现代人物还是有难度的。好在这两个戏都是从别的剧团成熟的剧目移植而来,相对有摹本可依,在排的过程中我也从别的剧种学到不少。值得一提的是,这两个戏中的一些好的唱段都录制了唱片,如《夺印》中的"提起伤疤触旧疮"和"海船不怕浪涛涌"等唱段,曾入选浙江艺校教材供越剧男演员学习,而《杨立贝》中的"父女对唱"则展示了对越剧男女声同调异腔的探索。

我当时年轻,并未多想主演五台大戏意味着什么,只是听从院领导的安排,尽心尽力地演好每一个角色。直到后来,数次听到张桂凤老师提起:"我演了一辈子,(以老生为主角的戏)加起来也没你演的戏多,你是硬碰硬五台大戏!"我才意识到自己是多么幸运。老生为主的戏在越剧中本身并不多,而我则是由于特殊历史时期文艺的需要才有这么多

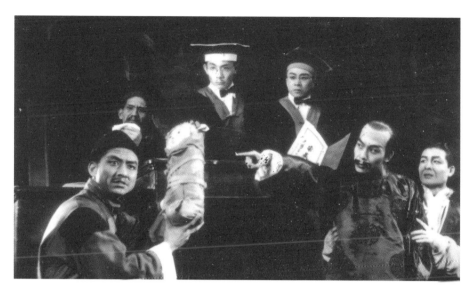

在《杨立贝》中饰演杨立贝

机会担当主演,这对于一个演员来说,是无比的幸运,我是沾了男女合演事业的光啊!

1963年,市领导召集上海越剧院相关人员开会,除了院领导和老艺术家,我作为青年业务骨干亦参加了会议。谈话的大致内容就是希望越剧不能停留在一开口就是"妹妹啊"这样狭小的情感世界里,而应该扩大题材,反映新时代人民的新生活,多演现代戏。现代戏固然是男女合演的重点,但由于时代的原因,也曾经走过一些弯路。从1963年"大写十三年"开始直到"文革"期间,越剧院上演了一大批现代戏,我作为男女合演的主要演员,也曾主演《摘星攀月》(饰演劳动模范、工程师高美鼎)和《最美的图画》(饰演老工人阿旺)等现代戏,并参与排演了现代戏《江姐》(饰演沈养斋)、《亮眼哥》(饰演队长)、《迎新曲》(饰演支书)、《火椰村》(扮演老交通员范春);"文革"中还参与演出了《龙江颂》(选场)(饰演阿坚伯)、《半篮花生》(饰演晓

华爹)、《开河之前》(饰演爷爷)、《新风歌》(饰演环卫工人于春兴)。这些现代戏有一部分是袁雪芬、徐玉兰、范瑞娟、傅全香等老艺术家亲自参与男女合演实践的作品,其中体现了她们优秀的艺术创造力。她们的唱念做打都是那么规范,我一边排练一边向她们学习,受益匪浅。但那段时期的现代戏,大部分是为了宣传政治运动而演,所谓"站高台,唱高腔",塑造的人物形象千人一面,艺术上很粗糙,因此不可能流传下来,也徒然浪费了许多创作精力。

另一方面,通过这么多演出,我对男女合演的历史使命和实际困难有着更大的自觉了。上海越剧院的男女合演在起步阶段经历了不少挫折,男演员在上台时遭遇了喝倒彩的尴尬情形。为了持续推进这一事业,剧院决定大规模培养专业越剧男演员,这才有了我们这个越剧演员训练班的诞生。当我们毕业走上舞台时,阻力仍然存在。比如我们班上有一个唱小生的男生,我们一致公认他唱得比较好。但他在舞台上演《盘夫》,一开口,两句还没唱完,下面就起哄,有些观众吹口哨,表示不要听,这对我们的打击可谓不小。因此有一些人打退堂鼓,思想和专业都受到影响。我是坚决不退的,因为我无路可退。我总是在思考:观众为什么不要听男演员唱呢?这其中有越剧的审美定式的原因,因为长期以来,女子越剧已经深入人心,柔美婉约的唱腔成为越剧剧种的鲜明标志。男声唱女腔,自然没有优势甚至显得怪异。但我觉得,既然实行男女合演,就必须要打破这种思维定式。如何打破?采用适合男演员的唱腔才是根本出路。从那时起,我决心一定要攻克唱腔关,让观众喜欢听我演唱。

偶然的机会,我发现越剧院有个唱片资料室,里面收藏了近百个剧种的数千张粗纹的黑胶唱片,甚至还有外国音乐唱片,五花八门,应有尽有,简直是一个宝库。从1959年下半年开始,我一头扎进了这个唱片室。最开始听的是张桂凤老师的唱腔,张老师早期的唱腔实在是太好听了,我一张唱片反反复复不知道听了多少遍,直到把每一句都能随口唱出来。尤其是《二堂放子》那张唱片我听了无数次,直到把唱片听坏,自己买了一张新的赔偿给唱片室。张老师的唱腔全部听完了还不满足,我又开始听徐天红、吴小楼、商芳臣老师的唱腔。越剧"四大老生"可不是徒有虚名的,每一位都有自己

独特的发声和韵味,令人回味不已。听完了老生,我又听小生的唱腔,尹桂芳、范瑞娟、徐玉兰、陆锦花等老师的唱腔也挨个听了个遍。最后是花旦、老旦的唱腔,一个个艺术家的唱腔听下来,相当于整个越剧的流派唱腔我都听完了。然后我追根溯源,开始听越剧早期男班的唱腔,如[吟哦调]、[正调]等,还有女子越剧的[四工腔],我一边听,一边认真琢磨。整整三年多,我把所有的业余时间都放在这个小小的唱片室里,不谈恋爱,不出去游玩,甘之如饴。就这样,我把越剧的"家底"全部熟悉了一遍。"文革"结束后,我又在单位边上发现了一个上海图书馆的唱片室,里面储存了很多"文革"期间抄家而来的戏曲音乐唱片,比越剧院唱片室种类还要多。而且里面听唱片的设备更先进,条件更好,我又在这里听了起码一年多的时间。就这样我好几年浸泡在戏曲唱腔和各种音乐的世界里,不断地感受、琢磨、储存好听的唱腔。这一时期对唱腔音乐的广泛涉猎对我整个艺术生涯都产生了很大的影响。听了学,学了用,不仅仅是直接搬用,而且是化用在自己的创作中。到后来,我看完剧本,脑子里就会产生音乐形象。台词一念,情绪就有了,唱腔旋律就跟着出来了,自然而然地唱了出来。因为经过自己琢磨,这些唱腔并不是对前人亦步亦趋的模仿,而是有我自己的创造在里面,慢慢得到了外界的承认。

越剧男女合演中的一个难题就是男女对唱,我在这个问题上思考颇多。通常认为男女对唱有三种解决办法——同调异腔、同腔异调和同调同腔,是不是还有别的办法呢?一次偶然的机会,我在听张桂凤、吴小楼老师的唱片时,发现她们演唱大段唱腔时会根据情绪的变化自动转调,比如从G调转到D调或从D调转到G调,转得很自然,这给我很大启发。男女对唱时,当男演员的唱腔结束甩给女演员时,如果正好在情绪转换的节点,比如原来是根据我的嗓音唱G调,后面女演员就可以自然转为D调,就成为弦下调了。自动转调不失为第四种解决男女对唱问题的方法,当然前提是情绪的点要拿捏得当。我在实践中尝试下来效果不错,观众反馈听起来也很舒服。

开始于1966年的"文革"对于美好的越剧艺术造成了致命的打击,许多著名的老艺术家遭到迫害,许多宝贵的艺术资料被毁灭,真是令人痛心!唯

一值得庆幸的是男女合演作为那时候相对"合法"的表演形式延续着越剧的舞台生命。1976年，"四人帮"覆灭，我们在高兴之余，深深缅怀曾经为新中国的建立献出生命的众多革命先烈。1977年，我院著名编剧薛允璜等人编就了大型现代越剧《忠魂曲》，深情歌颂毛泽东的夫人和战友杨开慧烈士短暂而壮烈的一生。该剧由王文娟老师饰演杨开慧，范瑞娟、徐玉兰、傅全香等前辈艺术家也在剧中分别担任重要角色，而青年毛泽东的饰演任务落到了我的身上。

戏曲舞台上演出当代伟人，没有先例可循。剧院从领导到创作人员都很慎重，对于剧中是否出现毛泽东形象斟酌再三，因为担心艺术表现不准确，会损害伟人形象。但演绎杨开慧的一生如何能绕过毛泽东呢？剧本几易其稿，最后终于决定舞台上还是出现青年毛泽东形象，但约法三章：一不能有唱腔；二要讲湖南话；三要市领导审查同意后才能上演。对我来说，压力是可想而知的。由于在剧中不需要演唱，我把主要的精力花在了表演和念白上。我跟随剧院创作团队下生活，来到了湖南长沙寻找伟人的生活踪迹。我拜访了曾在杨开慧身边工作过的保姆陈玉英，还深入剧中故事发生地——杨开慧的老家板仓和清水塘、岳麓山、橘子洲头以及毛泽东在长沙求学和教书的学校采风。比较巧的是，当时长沙剧院正在演出中央戏剧学院创作的话剧《杨开慧》，我有幸请教了首次在中国话剧舞台上扮演毛泽东的金乃千老师，获益匪浅。作为苏州出生的越剧演员，我要克服自身的口音改念湖南湘音白口，难度不可谓不大。为了克服这个难关，我千方百计经别人介绍，请湖南省话剧团的一位著名演员帮我用湘音录下了《忠魂曲》中毛委员要讲的全部台词，回到上海日夜听录音模仿。为了掌握正确的语音、语调、语气和情感，我十遍、百遍、千遍地反复学读，并细细体会人物的气质和性格。我还细读了美国记者埃德加·斯诺所著《西行漫记》，对青年毛泽东的经历和当时的时代背景加深了解。

进入排练场，对我又是一次严峻的考验：毛委员怎么举手？如何投足？他与妻子、战友、乡亲、儿子、岳母的情感如何把控？毕竟，传统的一些形体手段在这里几乎派不上用场。毛委员要出场了，我努力克制着紧张的情绪，迈步走上舞台，迎接我的是王文娟老师饰演的杨开慧，她一双会讲话的眼睛

顿时把我带进了戏里,让我忘却了紧张,集中精力在表演上。她此时不再是现实中的长辈老师,而就是我的妻子、我的战友。我从她的眼神中看到了此时此刻杨开慧内心复杂的心情,自己也很快进入了角色。那时候的排练环境和创作气氛都极好,徐玉兰、范瑞娟、傅全香老师不但要演好自己在剧中的角色,还要帮我把场,让我进入理想的创作状态。经过自己的刻苦努力和大家的帮助,最终,"毛委员"成功树立在上海越剧的舞台上,我顺利完成了《忠魂曲》的排练和演出任务,得到领导的肯定和观众的认可。当然"毛委员"形象的成功,和化妆造型的关系也是很大的。上海越剧院造型专家陈利华特意去上海戏剧学院邀请特型化妆师王辅世、应玉兰两位教授来帮忙,他们根据我的脸型采用了一些特殊手段和材料,一个妆面经过无数次试妆修改、调整、提高、完善,足足花了六七个小时,效果也出乎意料的好!

《忠魂曲》开了戏曲舞台演绎领袖人物的先河,接着我们剧院又排演了《三月春潮》,由刘觉饰演的周恩来从扮相和表演上都得到外界肯定,影响很大。1981年,为纪念鲁迅诞辰100周年,上海越剧院又接连创作了《鲁迅在广州》和《仙台行》两部现代戏,成功地在舞台上塑造了文化名人鲁迅的形象。我在《仙台行》中扮演青年鲁迅在日本求学时的老师藤野先生时,又面临新的挑战——用越剧演日本人怎么演呢?而且这个日本人不是战争片中概念化的日本兵,而是一个有着博大胸怀,关心青年鲁迅的敦厚长者,这对我又是一个新的课题。我们一方面从造型上着手,让藤野先生穿着和服,踩着木屐,但这样我还不满足,我想要一出场就让观众知道他是个日本人。这时,我受到张桂凤老师运用绍兴大板来塑造卫癞子的启发,试着哼唱日本小调上场,取得了较好的艺术效果。对于外国人的塑造,我后来在越剧电视剧《香妃与乾隆》中,饰演过清代一个来自意大利的宫廷画家郎世宁,这些人物为越剧舞台增添了新的艺术形象。

20世纪70年代末80年代初的几台男女合演现代戏突破了"文革"前那种配合政治运动、思想先行的急就章式的现代戏作品框架,是出于越剧界对领袖和伟人的真切缅怀而创作,因而情感真挚,人物形象鲜明。不但如此,我们在音乐唱腔和舞美、化妆造型上都非常用心,真正体现了越剧男女合演的优势和应有的水准,为男女合演打开了全新的局面。关于越剧的男女合

《仙台行》排练照 导演赵德荣,刘觉饰演鲁迅,张国华饰演藤野,陆秀英饰演藤野夫人

饰演鲁迅时的造型

演,至今还有一些质疑的声音,甚至有些人,根本没看过几场男女合演剧目,就武断地说越剧不适合男女合演,我觉得这是很不负责任的表现。在我心目中,女子越剧和男女合演从来不存在哪个好哪个不好的问题,它们都在不同的历史时期对于越剧的发

在越剧电视剧《香妃与乾隆》中饰演郎世宁,右为韩义

展起到了重要的历史作用,而且各有优势,女子越剧和男女合演找到适合各自的题材,花开并蒂,才是越剧未来的阳光大道。

随着社会思想的进一步解放,越剧古装戏也很快恢复起来。到20世纪80年代,不但女子越剧的经典剧目逐一恢复,男女合演也重新排演历史剧和古装故事剧,越剧的全面复兴开始了。这一阶段,令我受益匪浅的是和剧院一批老艺术家同场排练,同台演出,既在业务上学到很多东西,也在艺术精神上深受这些老前辈感染,为越剧院有这样一批德艺双馨的艺术家感到无比自豪。这些年我花了很多时间和精力写下对这些老艺术家的回忆性文章,因为我觉得她们不是代表个体,她们代表的是一个整体,她们身上体现了上海越剧院的优良传统,虽然她们一个一个离我们远去,但我希望这种传统不会消失,永远在我们的后辈身上得到继承和发扬。

1981年,吕瑞英大姐主演《凄凉辽宫月》,我在其中饰演辽王道宗这一角色。1982年,我参与主演新编历史剧《汉文皇后》,我饰演汉文帝,金采风饰演皇后,赵志刚饰演弟弟。1983年,我在

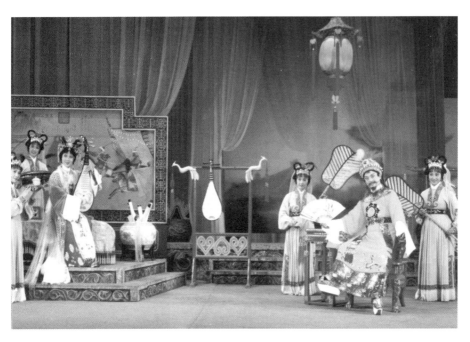

1981年,在《凄凉辽宫月》中饰演辽道宗,吕瑞英饰演肖皇后

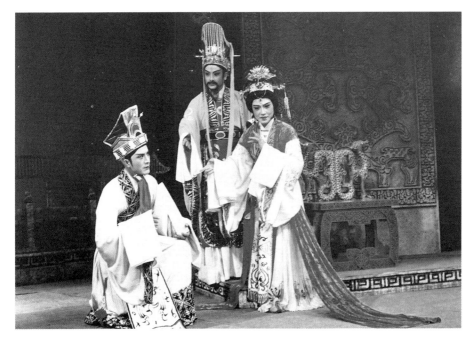

1982年,在《汉文皇后》中饰演汉文帝(中),金采风饰演窦皇后(左)、沈永明饰演贾大夫

吕瑞英、赵志刚主演的《花中君子》中饰演李九升。1984年,我在《三夫人》中饰演韩世忠这一角色。这一时期作为上海越剧院男女合演的一个黄金时期,我以百搭的老生角色应工,参与了一系列古装剧和现代戏的演出,如《绣花女》《天鹅之歌》《碧玉簪》《浪荡子》《珍珠塔》《真假驸马》《状元打更》等。此时,男老生的形象已经完全被观众接受,并且显示了不同于女老生的特点,受到观众欢迎。20世纪80年代尹桂芳老师回家乡探亲,携尹派弟子和代表剧目去演出。令我想不到的是,尹桂芳老师竟然点名让我去演《屈原·天问》一折,于是我成了那次演出队伍中唯一的非尹派"弟子"。为了那次演出,尹桂芳、尹小芳、尹瑞芳三位老师曾一起给我排戏,使我受宠若惊。1989年,我很荣幸地作为唯一的越剧男演员随袁雪芬、范瑞娟、傅全香、金采风、毕春芳等著名越剧艺术家赴美国纽约、旧金山演出40余天。我主演的剧目是《二堂放子》(我饰演刘彦昌,胡佩娣饰演王夫人)

与金采风(左)、李修(右)一起研究《绣花女》唱腔

和《打金枝》(我饰演唐皇,陈琦饰演郭暧,沈于兰饰演公主,张小巧饰演太监)。演出之后反响很热烈,一些多年没看过越剧的观众说真没想到越剧男演员能唱得这么好听,演得那么认真,给了我许多肯定和鼓励。在旧金山期间,《二堂放子》还临时加演。此外,我也是当时带去的每一个剧目中不可或缺的配角,如在《梁山伯与祝英台》中饰演祝公远(范瑞娟饰演梁山伯,傅全香饰演祝英台),在《珍珠塔·前见姑》中饰演陈培德(毕春芳饰演方卿,张小巧饰演方朵花),在《碧玉簪·送凤冠》中饰演李廷甫(金采风饰演李秀英,陈琦饰演王玉林),等等。

舞台实践到了一定程度,积累的经验增多,就不满足于停留在"舒适区"——无论是表演还是唱腔,每一次演出我都不想按照既往的套路简单对付,而想要给自己制造一些难度。这时期,虽然我很少担当一号主角,但我对自己的要求是:每一个戏都要有新的创造,尤其是唱腔方面。我对男腔的根本性追求就是既要体现男性的阳刚气质,又不能缺少越剧韵味,这时候润腔的处理尤为重要。在《汉文皇后》中,我首次尝试吟板腔,这是我在京剧言派唱腔的基础上化用、发展而来的富有表现力的一种唱腔,日后成为我的常用腔之一,如"选定你是为大汉社稷求妇贤"一句,就典型地体现了这一特点。1992年,我在《天鹅宴》中饰演唐朝宰相房玄龄,又吸收京剧老旦的唱腔,衍化为越剧不常见的长腔;1993年,我在《乔少爷造桥》中饰演康知县,尝试了越剧喜剧唱腔;1999年,我在《岭南风云录》中饰演抗英禁烟的民族英雄、两江总督邓廷桢,为了表达他与战友林则徐患难与共、反对朝廷的腐败和抗击帝国主义的侵略时慷慨激昂的情感,我首创了"尾声补腔",后来也成为我的常用腔之一。"补腔"是人物情感的延伸和深化,有利于淋漓尽致地表达情感,现在越剧舞台上的一些中青年越剧艺术家如赵志刚、钱惠丽、茅威涛、吴凤花等人也都在自己的作品中采用此腔。创造唱腔方面的心得我在多篇文章中专门论及,此处不再展开。多年的用心经营,也有了一定收获,我在唱腔上表现出来的一些特点得到了观众和专家的关注和总结。上海人民广播电台曾给我做过两个专题节目,专门介绍我的唱腔艺术。编辑赖素娟告诉我,除了老艺术家之外,当时我是第一个被电台专题介绍的中青年演员,用她的话说,我的唱腔不仅仅是继承,主要在于创新。

更有业内的一些专家称我的唱腔为"男张派"。我深知,流派的形成需要多方面的条件,有一个长期的、自然而然的过程而并非自封的,我为自己数十年在唱腔上的用心钻研得到了认可感到欣慰。

在表演上,我有意识地去突破传统程式化的手段,在导演的启发下分析人物,再全身心投入剧情中去把握人物的性格和情感世界,最后用适合越剧的表演手段呈现出来。我在别的文章中已经详细谈过我在《汉文皇后》中塑造汉文帝的一些心得体会。作为我用心经营的人物形象之一,"汉文帝"调动了我早期演出历史剧的一些经验,并且进一步思索男女合演在历史剧创作方面的优势。越剧舞台上的帝王将相虽然早已有之,但男演员饰演的这一类角色比起女老生饰演的角色有着更真实的历史感。我个人觉得,男性由于特殊的生理和心理特点,相比女性对宏大的社会历史事件更有兴趣,扮演帝王将相,演绎历史事件,男演员似乎更容易"入

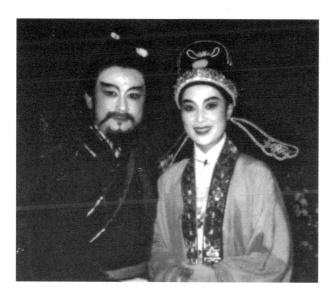

与茅威涛演出后合影

在《汉文皇后》中饰演汉文帝

戏"。包括《凄凉辽宫月》中的道宗帝,以及房玄龄、林则徐等历史人物,我能够感同身受地体会到他们在复杂的历史情境中的矛盾心理,在舞台上很容易产生一种代入感,表演也就更为顺畅了。这也是我多次谈到男女合演要多演历史剧的原因(另外一个男女合演擅长的领域当然是现代戏)。

20世纪90年代,我在赵志刚、孙智君主演的现代戏《疯人院之恋》中饰演一个精神病患者——工程师丁志敏。疯子在一般人眼中就是非理性的,而实际上要饰演一个疯子,却需要经过很多的理性思考。丁志敏是在"文革"中代替母亲挨批斗致疯的知识分子,是一种心理创伤所致的精神性疾病,他和一般的疯或傻是不一样的。为了演好这个特殊的角色,我随剧组来到上海市精神病总院体验生活。通过观察、请教医生,甚至和一些精

神病人聊天,加上反复思考,我终于把握住了传达人物精神的一个重要细节:眼神!精神病人的眼神不像正常人那样明亮、有神,而显得木讷呆滞,飘忽不定。丁志敏面对造反派长时间的折磨,眼神呆滞中又透露着恐惧。因此我一上场,就重复念着那句"我该死,我有罪"并伴随着机械的跑步动作,眼神始终呈现混浊、无神的状态,让观众第一眼就能很鲜明地感受到此人精神出了毛病。"放火烧仓库"一节也是用无神游移的眼光,加上不断狂笑来表现其精神病态。最后,当他病愈时,他看到祖国已经旧貌换新颜,表示要重新投入事业中,对未来充满无限憧憬,此时他的眼神专注、明亮、清澈,光芒四射。我在该剧中的表演得到戏曲专业人士的认可,如上海京剧院著名导演马科(京剧《曹操与杨修》的导演)看完后对别人说:"这个人物是经过体验的。"上海市精神病总院副院长看完后问我:"你找了我院哪个病人做模特儿?"并连声称赞:"从医学和生活的角度看,你演的精神病患者丁志敏,像!像!"

在《疯人院之恋》中饰演"疯人"丁志敏

早在实验剧团的时候,我们有句口号:"人人能演主角,个个肯跑龙套。"剧团号召我们要发扬"一棵菜"精神,上了舞台就是一个整体,没有角色大小之分。在后来的艺术生涯中,我也始终践行这种精神。20世纪90年代之后,我在许多越剧新编戏中担当配角,如1994年的《王子复仇记》(饰演国王)、1995年的《沙漠王子》(饰演沙龙)、1996年的《曹植与甄洛》(饰演杨修)、1998年的《舞台姐妹》(饰演邢师傅)、2002年的《木棉红》(饰演王仲)等,但我在每一个角色上都倾注了心血,一样地体会到

创造人物带给自己的成就感。对于一个演员来说,学会塑造不同的人物,绝对是一种莫大的快乐!人的一生由于种种客观条件的限制,无法实现多种可能性,而演员却能超越现实生活,在舞台上实现不同的人生,该是多么幸福呀!当然,我在艺术上也并非毫无遗憾。在我的内心,最想在舞台上扮演两个角色——一个是《赵氏孤儿》中的程婴,另一个是《雷雨》中的周朴园。这两个人物性格复杂,内在心理张力很大,演起来非常有挑战性。1962年底上海越剧院已排练完成《赵氏孤儿》,我饰演的正是程婴,遗憾的是由于"大写十三年",该剧在准备彩排之际被迫中断,失去了和观众见面的机会。若干年前,徐玉兰、王文娟老师确实找我商量过要排演越剧版的《雷雨》,甚至连角色都分配好了,徐老师饰演侍萍(鲁妈),王老师饰演繁漪,我饰演周朴园,刘觉饰演周萍……但世事难料,最终没有如愿。如今徐、王几位老师都已驾鹤西去,这一美好的计划再也不可能实现了。这两个角色都与我擦身而过,令我终生遗憾。

作为新中国科班培养的第一代越剧男演员,我们经历了男女合演披荆斩棘的开拓阶段,也见证了男女合演事业的飞跃性进展。然而,我们在最好的年纪、也是精力最充沛的时候遭遇了"文革",事业被迫中断。"文革"结束后,上海越剧院学馆1974年招生的一批学员毕业走上舞台,他们就是以赵志刚为代表的新一代男女合演群体,以他们为基础成立了上海越剧院青年团(三团),实行男女合演。他们是由越剧老艺术家手把手培养起来的,是传承越剧的新希望。加上从浙江地区引进的钱惠丽、章瑞虹、方亚芬等一批优秀的青年演员,一时间,越剧又恢复了青春活力,越剧舞台成为他们的天下,而我们注定是历史中承上启下的一代。

1985年,上海越剧院进行体制改革,吕瑞英院长找我和史济华谈话,要我们加入三团,明确我们接下来的使命便是扶助青年演员。我们当时不到50岁,对于一个男演员来说,正处于艺术的黄金时期,尤其是作为老生演员,我感觉各方面都开始成熟,艺术上正进入佳境。但是领导从大局着眼,要我们认识到彼时越剧面临的困难——老一辈艺术家年事已高,越剧界青黄不接,迫切需要培养一大批流派传人,希望我们以越剧事业的发展为重,服从组织的安排。前面说过,我曾经很幸运,从戏校一毕业就主演了五台大戏,

基本没怎么跑过龙套。而现在扶持青年,充当绿叶演配角自不必说,跑龙套也是常有的事。记得吕瑞英大姐和赵志刚演《陈三两》时,我和史济华都饰演公差,在舞台上一站就是四十分钟。我担任青年团(三团)副团长后,除了饰演一些配角和跑龙套外,更多的是带团出去演出,或是出差各处去洽谈演出事务,这样的行政事务做了六年。但是我并不抱怨,越剧就像我的太阳,当它的第一束光照进我的人生,就整个改变了我的命运。从此我对越剧的热爱,不再局限于自己个人的具体得失,只要我还在越剧院,还能为越剧贡献自己的一点光和热,那么,无论是在舞台中央还是台下,都是幸福的。看着团里的青年演员们,就像是看到当年的我自己,我把我自己一路走来的生活和艺术经验毫无保留地告诉他们。出去演出的时候,为了保证他们的休息,我总是先把他们一个个安顿好,再考虑自己。坐火车时我把厕所边的座位留给自己,出差时我曾经睡过传达室。不过,看着他们一个个在舞台上尽情绽放,展示了越剧新的风采,一切都是值得的。最欣慰的是男女合演事业在赵志刚的引领下,又创造了一个新的高峰。

 赵志刚对越剧男女合演的贡献是有目共睹的。回顾他的成长历程,有许多经验值得现在的青年演员借鉴,而我在他身上也付出了不少心血。我常常讲,一个演员成功最基本的要素有三个:天赋、勤奋和机遇。这些,小赵无疑都具备了。他的嗓音条件是得天独厚的,他的音区比较高,音色又很清亮,他唱的尹派委婉清纯,吐字清晰,气息流畅,润腔细致,很快俘获了大批越剧观众的心。他在男女合演已被观众普遍认可的基础上,又进一步把原先一部分固守女子越剧的观众吸引过来,关注与喜爱男女合演,这是非常了不起的。小赵也是幸运的,他得到了越剧界一大批最优秀的老艺术家亲手栽培。他最初是唱老生的,我也曾教过他唱。袁雪芬老院长慧眼识英才,觉得他更适合唱小生,把他引荐给尹桂芳老师,从此他以尹派小生的身份大放异彩。然而,促成小赵成功的最重要的因素还是他的勤奋。他曾听从我的建议,广采博收,吸收各种有益的艺术养分充实提高自己。除了尹派,他也认真学习越剧其他流派唱腔,不仅是越剧小生流派,花旦流派他也都唱得不错。除此之外,京剧、沪剧、淮剧、扬剧、锡剧、评弹等戏曲、曲艺甚至跨界的各种艺术形式他都有所涉猎。我曾带领他去著名的锡剧表演艺术家王彬彬

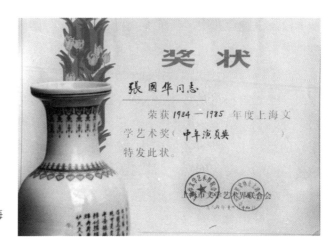

荣获1984—1985年度上海文学艺术奖（中年演员奖）

家中，他虚心向王老师请教，王老师非常喜欢他，与他结成了"忘年交"。后来，小赵应邀参加锡剧"彬彬腔演唱会"，会上一曲锡剧《珍珠塔·赠塔》唱毕，整个无锡大会堂为之沸腾，掌声四起，王老师对他也赞不绝口。赵志刚也是当今越剧青年演员中少有的能自己参与设计唱腔的演员之一，目前他的唱腔已经有了自己的创造和特色，被不少观众誉为"赵腔"。作为一个男女合演的"老将"，我为越剧男女合演能出现赵志刚这样优秀的演员而骄傲，也为他后来离开上海越剧院难受得彻夜不眠。我多么希望越剧将来能涌现出更多像他这样既有天赋又勤奋努力的男演员，使男女合演道路越走越宽。

四、告别舞台

退休后，去戏校教学成为我主要的工作。同时，我也随时根据剧院需要，继续演出，一直坚持到70岁。

对于越剧男演员的培养，我始终是不遗余力的。1974届学员除老艺术家亲授外，我和史济华

1997年12月,张国华(左二)给学生说戏

等人承担了一部分日常教学辅导工作。我曾经给他们做过两次报告,主要内容就是结合自己的演出体会谈越剧唱腔。我也曾辅导他们排演《二堂放子》和《打金枝》等戏,还排了折子戏《新风歌》(薛允璜编剧)。1994年上海戏校招收了一批学生,我被派到戏校教学。每次去上课,张桂凤老师总要叮嘱我:"你早就应该要去教,尤其是教你自己演出过的戏,把你舞台实践得来的体会都传给现在的年轻人。"为了让青年演员更快地成长起来,我们在保证完成戏校的教学计划外,又制定了一套完整的集训计划。作为集训领导小组的成员,我曾多方邀请名师为他们授课,授课内容包括表演、舞美、唱腔设计以及个人修养等多方面。尤其是齐春雷和顾爱军这两个男演员,一开始他们都是唱老生的,主要是由我传授。顾爱军学戏勤奋踏实,他是上海金山人,最初到戏校时,我发现他的金山口音较重,发音也很硬,不像越剧念白那么柔和。为了纠正他的咬字和唱腔,我几乎是一字一句地教他,让他跟着我一遍遍地练习,终于改正过来。2004年,上海越剧

与学生顾爱军在排练中

院创排《赵氏孤儿》,赵志刚主演程婴,他打电话给我,邀请我饰演公孙杵臼一角,并说:"这一角色非你莫属。"然而我考虑再三,自己年龄大了,戏排出来之后还要跟剧组到处去演出,身体恐怕跟不上。于是,我向《赵氏孤儿》剧组推荐了顾爱军。一开始导演很不放心,我说"包在我身上",接着从分析人物入手,对顾爱军的表演、形体动作、唱腔、念白进行了全方位的辅导。为了让屠岸贾相信程婴的告发——公孙杵臼家里的婴儿是真的赵氏孤儿,我设计了公孙杵臼一上场就给了程婴一个耳光,效果很是震撼。顾爱军目前已是上海越剧院主要演员之一,依然经常到我家请教,遇上排演新戏,总要带着剧本来请我指导。

2007年,戏校又招收了一个十年一贯制的越剧本科班,里面包括十几名男生,这让我很高兴也非常期待。我和史济华、谢秀娟等人去学校给他们上课,潘锡丹、张艾嘉成为我最年轻的一代学生。2017年,这个越剧历史上的第一个本科班毕业了,他们流派众多,行当齐全,得到了业界专家和广大观众的认可,成为越剧男女合演的生力军,也得到上海越剧院领导的重视,为他们成立了新的青年团,他们中的佼佼者如张杨凯男、冯军、张艾嘉、姚磊等目前已在越剧舞台上崭露头角。

学生们经常到我家里请教,我也时刻关注他们在舞台上和生活中的表现,他们一点一滴的进步都让我感到高兴。许多学生都听

张国华(二排左二)与学生们合影

从我的建议,在踏踏实实打好越剧基本功的同时,努力拓宽视野,向别的剧种、曲艺甚至现代艺术学习。不得不说,现在的年轻人是幸福的,接触面更广,学习条件更好,拥有更多的学习机会和成名的机遇,但我仍然时不时提醒他们,首先要立足越剧。学来的东西一定要为越剧所用,为越剧增色,要学会将别的东西化到自己的剧种里,而不是生搬硬套,甚至淹没自己的特色。

有人说,人生就像一段旅途,我们常常匆匆忙忙地赶路,而忘了停下来看一看路边的风景。的确,为事业忙碌的时候,我们忽略了太多生活中的小乐趣。泡上一壶茶,打开收音机或者当天的报纸,可以了解到世界每一个角落发生的生活百态。《新民晚报》《文汇报》《参考消息》和《环球时报》这四份报纸成为我多年来离不开的"老朋友"。有时候抛开自己

的职业眼光去听一听评弹和锡剧、沪剧,又有完全不一样的感受,还可以种种花,逛逛公园,打打麻将……都是忙碌的人体会不到的闲适心情。

作为一个老生演员,无论是演主角还是配角,都是许多戏中缺不了的行当。我也有幸得到了领导和前辈老师的器重和提携,获得了很多演出机会。回顾我的舞台生涯,很长一段时间我的演出任务都是排得满满的,这有利有弊。有利是因为我在大量的实践中锻炼了自己,"弊"则是因为我没有空余的时间来沉淀、思考、学习以提升自己。20世纪60年代,上海越剧院曾经派出青年演员到四川学川剧,去湖北学汉剧,去北京学习京剧,还参加各种研修班等,我总是因为要演出而不得不放弃那些机会。50岁以后,演出任务不多时,我又常常被行政事务缠身,日子就这样混混沌沌地过去了。我常常想,如果当年能够停下来,结合舞台经验多研习,可能又是另外一番模样吧。也许是为了弥补这些遗憾,我在业余时间格外注重自我提升,尤其喜欢读书看报。我每天要读四五份报纸,看到有意义的文章或者跟越剧有关的新闻就剪下来,这么多年我的剪报可以装订成好几大册。渐渐地,我也试着把自己的思索写成一些文字,投到报纸杂志,至今也有十几篇文章发表。我还曾经作为《新民晚报》的特约通讯员,以"苏青""华文"等笔名写了一系列宣传越剧的新闻稿。

我在文章里思考最多的还是越剧事业,尤其是男女合演一些没有解决的问题,如剧目、人才培养、唱腔等成了我放不下的心结。多年来,我也曾奔走在院团和文化主管部门之间,不停地呼吁要重视越剧男女合演。然而,人微言轻,当今的社会环境又发生了复杂的变化,要做一项事业何其艰难!不过,只要一息尚存,我仍然要为越剧男女合演大声呼吁,恳请所有主管越剧事业的领导要坚持不懈地支持、推进越剧男女合演。具体如何做,我认为两点是必不可少的:一要培养男演员;二要专门为男女合演打造合适的剧目。

仰首是春,俯首是秋,人生不过是须臾一瞬。老之将至,我已没有更多的时间为钟爱的事业努力,也没有更多的奢求,唯愿越剧男女合演不断绽放光彩,愿美好的越剧艺术永存!

(张国华口述,胡红萍整理)

向阳而歌：张国华越剧艺术文论集

谈艺论戏

越剧男腔的探索和创建

作为以柔见长、以女演男取胜的南国奇葩——越剧,观众对其柔美的女腔女调的钟爱,几乎成了欣赏越剧的审美定式。我是新中国培养的首批越剧男演员,1954年考入上海戏曲学校越剧班,1958年毕业分配到上海越剧院,剧院为我们一批人成立了男女合演的实验剧团。50余年来,经过几代男女演员的努力,尤其是开创阶段的第一代男女合演做出的实验和贡献,特别是袁雪芬、傅全香、王文娟、金采风、吕瑞英等越剧艺术家对实验剧团的加盟,她们带领男演员排练演出了不少有质量的历史剧、现代剧、传统剧,男女合演事业发展迅速,并培养、造就了一大批越剧观众喜爱的男演员,如史济华、张国华、刘觉、沈嘉麟、徐瑞发、赵志刚、许杰、张承好、徐标新、齐春雷等。他们不但赴中国香港、台湾地区以及美国、德国等国演出均获好评,还获得了不少国家级和上海市颁发的各项大奖。

"成如容易却艰辛。"回想越剧男女合演事业的开创阶段,男演员初次登台演唱时,竟然引起台下观众的哄笑,这对我们男演员的信心打击不小。可经过冷静思考,我觉得既然敬爱的周恩来总理根据越剧改革和时代的需要而提倡男女合演,我们就不能辜负总理的嘱托和期望,而应努力唱好越剧,把越剧男女合演实践下去。我曾暗下决心,一定要好好学习,继承前人的精华,广采博收,创出新的男腔,让观众不但认可,而且还要爱听、叫好。

那么何谓男腔呢？众说纷纭。有人说："男演员唱好女腔就是男腔。"有人说："这是个系统工程，必须换掉主胡，另创新腔……"当时我也说不清楚哪个是标准答案，我只有从学习继承前辈的唱腔开始，进行艰苦的探索。首先，我订购了上海、浙江、中央三张广播节目报，主要查看中国各类戏曲节目的内容和广播时间，这样可按时收听。另外，坚持曲不离口，每天练唱两小时。特别令人惊喜的是我们越剧院有一个唱片资料室，珍藏了近千张、百余个兄弟剧种的唱片，囊括了各剧种几代艺术家的唱腔精华。我被它深深吸引住了，一头扎进这个宝库就是三年，几乎用去了当时我全部的业余时间。我聆听着每一张唱片，包括藏剧，真可谓"揽胜觅宝三载，广采博收积累"，数十年下来，终于有所收获。

一、继承传统，夯实基础

越剧观众之所以欢迎越剧唱腔，是因为它柔美，对男演员的唱腔一下子不能接受，除了观众的欣赏习惯外，更主要是男演员的唱腔当时还没有过关，刚有余而柔不足，润腔又不讲究。男演员若要在越坛占有一席之地，得到观众认可，非得从唱腔入手不可，应首先在继承传统上狠下功夫。我的做法如下：

一是继承老腔老调。[吟哦调]是越剧早期男班时期的唱腔，由一人领唱，乐队以"吟吓"两字接腔帮腔，那纯朴健朗的唱腔富有浓郁的泥土气息，很适用于男腔。"吟哦"调分[南调]、[北调]两种，[南调]又称[喊风调]，因旋律高低不同又分"高喊风调"和"平喊风调"，具有较浓的民歌风格，明快而爽朗；[北调]旋律叙述性强，具有说唱音乐的特点。这些曲调本是男班起家的宝贝，当然很值得男演员继承。我学老腔老调，尽力在原汁原味上下功夫。

二是继承男腔男调。[丝弦正调]是男班全盛时期的唱腔，豪放明快。我重点听了正调时期著名男演员童正初、马潮水、白玉梅、竺芳森、支维永等前辈的唱片，我认为这也是越剧男演员必须继承的传统唱腔。

三是继承女腔女调。由女子越剧施银花首创的[四工腔]，婉转流利

又跌宕多姿,增强了表达感情的功能;由越剧前辈袁雪芬与琴师周宝财合作创造的[尺调腔],还有范瑞娟跟琴师周宝才合作创造的[弦下调],节奏舒展,缠绵深沉,有较强的抒情性,都是越剧唱腔中深受观众欢迎的曲调,集柔美之大成,当然也是我继承借鉴的重点,特别是女子越剧的"流派腔"。

如越剧"四大老生"中的张(桂凤)唱腔刚劲挺拔,她的代表性剧目《二堂放子》《打金枝》《金山战鼓》我都学过演过,因此可以说我是从张派唱腔起步的,《二堂放子》是我的启蒙戏。我在日后的演出中采用了不少张派唱腔。如:《岭南风云录》中"用心叵测不寻常"的尾腔,就是融入了张老师的特征腔。现代剧《浪里行》一剧中我饰演的交通部代表陆连海对船长、政委等领导分析形势时唱的一句"历史重任肩上负"的后三个字,吸收了张派的常用腔。还有《凄凉辽宫月》中"训子教女"一段也是。吴小楼老师的唱腔我也很喜欢,她演的《天国风云》《情探》《争儿记》等剧中的主要唱段我都学过,还学习了她比较科学的一些唱法。[小变调]是吴老师唱腔中经常运用的一种唱腔手法,用在情绪转换时,极为妥帖,我经常运用。如《汉文皇后》中汉文帝在金殿上由于"情与法"的矛盾,感情很复杂,唱腔中我就用了[小变调],从[尺调腔]转到[弦下腔],随着情绪自动转换,非常自然。又如《家祭》中林则徐唱"白银滚滚流水去,领土刀刀痛割舍",以及《李清照》中"免让胡马背上载,不落金人掠夺手"(G转C)都吸收了吴老师的创腔方法。[小变调]更是解决男女对唱的一种极好手段。徐天红老师嗓音条件好,唱腔旋律丰富,特征腔也比较明显。她演的《红楼梦》《西园记》《杏花村》等剧目中的不少唱段给我留下了很深的印象。特别是《明月重圆夜》中那段"一见女儿如此样"的经典唱段,情和腔结合极好,我每听此曲均会激情难抑。所以我在演《浪荡子》一剧时,在"好媳妇呀,我该死,我糊涂,错怪你媳妇我罪难赎"的唱段中,就吸收了她的某些音调,演唱时我满眶热泪,自责之情得到了充分的抒发。商芳臣老师过去学过京剧,因此,在她的唱腔中,吸收了不少京剧的旋律,这给我不小的启示。在听商老师的《文天祥》唱片时,我被她"朔风怒号暮云高"的一段唱腔深深吸引住了。她的演唱风格独特,我在日后演出的几台戏中,就自觉不自觉地学习商老师的方法,特

别是在演唱倒板时,把京剧、绍剧、越剧的腔融合在一起,我称它为"三合一"倒板。

除了老生行当唱腔以外,我还横向借鉴,比如小生中的尹(桂芳)派唱腔我也很喜欢。它质朴淳厚,很适合我的中音区,因此在演唱中我常常会自然地把尹派旋律融合进去。如现代剧《夺印》中"劝友才"一大段唱腔,就吸收了尹派不少唱腔因素。1978年排《三月春潮》时,我在戏中饰演一位工人领袖,面对被毁的"东方图书馆"痛心疾首,有一大段唱,我便选用了尹派唱腔作基础。另外如《朱老总的竹扁担》(开篇)、《人比黄花瘦》等,都是用老生唱法唱尹派小生腔。为此,傅全香老师戏称我为"尹派老生"。徐玉兰老师的唱腔富有阳刚之美,旋律丰富挺拔,我也学得较多。尤其是徐老师的"哭祖庙""哭灵"更是我曲不离口的唱段。通常,我在饰演年轻一些的人物时,碰到有力度的唱词,在组织唱腔时吸收徐派旋律就较多。如《岭南风云录》中我唱的"望珠海扶炮台处处离情"和《凄凉辽宫月》中"他为朕诞育储君延宗祧,训子教女勤爱勉"的大段清板,以及在《汉文皇后》等几个戏里,都化用了不少徐派的旋律。范瑞娟老师对我很关心,每次看完演出,她总要提醒我扬长避短,说:"你的唱腔韵味好,要保持,但不要去与人拼高音,在台下要注意多练声。"在范老师的指点下,我听了京剧杨宝森、言菊朋的唱腔。在后来我演出的《汉文皇后》《桃李梅》中,我唱的高腔就吸收了某些真假声结合的京剧唱法。我也找来了陆锦花老师、毕春芳老师的代表性唱段学习,因此在我的唱腔里,也吸收了她们的某些旋律,如"接过朱总的竹扁担""乔少爷造桥"唱段。还有旦行的唱腔,如傅(全香)派的《行路》、袁(雪芬)派的《祥林嫂·问苍天》、周宝奎老师的"手心手背都是肉"等著名唱段我都学过,并且我在不少戏中,都吸收过她们的旋律因子。

二、横向借鉴,广采博收

我在多年的艺术实践中体会到,要使越剧的男腔"好听",得到广大听众的认可,就要在继承传统的基础上,吸收借鉴兄弟剧种和姐妹艺术的成分,并把它融入男腔中,才能丰富发展男腔。

一是绍剧。绍剧与越剧"血缘"最近,对越剧影响最大,是越剧从诞生之日起至今的第一位"奶娘",目前在越剧常用的[二凡][流水][三五七]以及"锣鼓经",全是绍剧的,故我认为越剧是吮吸着绍剧的乳汁一步步成长起来的。我特别喜欢听绍剧、唱绍剧,与我的行当有关。在舞台上老生唱绍调的机会较多,何况我第一个启蒙戏就是《二堂放子》(此剧也是从绍剧移植的),剧中就有"二凡""流水"。故我从学戏开始,就听老师讲了绍剧这个剧种的不少故事,特别是对那些著名老前辈更是崇敬。我曾先后多次拜访过陆长胜、筱昌顺、陈鹤皋、六龄童,十三龄童更是我的良师益友。在向这些前辈学习的过程中,给我深刻印象的是,他们不但艺术精深,而且为人谦逊、热情可亲,毫无门户之见和名演员架子。我还曾听了他们录制的所有唱片和录音,如《龙虎斗》《三打白骨精》《渔樵会》《二堂训子》《于谦》《芦花记》等。在戏校学习期间,为了观摩、学习前辈筱芳锦的包公戏,我从戏校(华山路)走到老闸大戏院(老闸桥),路上足足走了两个多小时,问路十多次才到达(因为我一个月的零花钱只够买一张最后一排的戏票)。我还对他们富有个性、特色的唱腔进行过学习研究,故在我五十多年的艺术实践中,经常借鉴吸收,对我的男腔建设作用很大,在不少戏中,还根据人物年龄、身份、性格、情感所需,有选择地学习、借鉴、融化某个流派腔。如我在《汉文皇后》一剧中饰演汉文帝,在"廷判"一场戏中,唱到"非是寡人无情义"时,就是吸收陆长胜前辈的某些朴实无华的音调,较好地刻画了汉文帝这个开明皇帝,面对国舅是杀是赦的矛盾心理,效果较好。

二是京剧。京剧行当俱全、流派纷呈,是我国戏曲的代表,是国粹,从中我学到不少东西,并融入我的唱腔。如言菊朋的言派腔。我在《汉文皇后》一剧中,汉文帝唱到"选定你是为大汉社稷求妇贤"的一句唱腔中,由于人物情感所需,原有越剧唱腔难以表达,故我借用了言派腔的某些旋律,融入越剧之中,首创[吟板腔],效果很好,后来成为我的常用腔、特征腔。周信芳先生是一位德艺双馨的艺术家,他根据自己的条件独创的麒派艺术,可谓精深博大。先生生前主演的不少剧目如《四进士》《乌龙院》《义责王魁》《海瑞上疏》等我都看过,先生过世后,他拍摄的电影我有时会一连看几场,如《徐策跑城》《乌龙院》《四进士》等。他的表演、唱念充满激情,富有力度。

与京剧名家陈少云、绍剧艺术家十三龄童等合影

特别是唱、念,苍劲质朴,节奏感强,刻画人物入木三分。在我数十年艺术实践中曾努力学习麒派艺术,并在人物塑造时尽力融入,如唱腔方面就可举出不少实例:《胭脂》中施愚山唱的"门生出言太狂妄"、《天鹅宴》中房玄龄唱的"涂炭百姓"、《浪荡子》中金父唱的"去浪荡"、《真假驸马》中匡正唱的"上下左右巧周旋"等。在《状元打更》中我饰演的丞相王进有一段唱,唱中有念、念中有唱,我也是吸收融合了不少麒派的苍劲质朴、顿挫有致之特点,效果较好,在香港演出时,得到京剧名票刘先生的认可,并戏称有"越剧麒派"味。我还学习杨宝森的唱腔。他的嗓音不太高,不像高庆奎等高亢、激越,他根据自己嗓音条件创腔,逐渐形成了杨派。他不与人拼高音,如《击鼓骂曹》一剧中,他的唱腔

不去"翻高音",而是利用音量逐渐扩大法,从而达到同样的演唱效果。我亦属男中音,故我借鉴他的经验,在《胭脂》等剧中亦是借用此法。如唱:"说什么终生守志做清官",我后来称它为"喇叭腔",声门在演唱时逐渐放大,如喇叭口一样。我认为男中音、女中音均可借鉴此法。此外,京剧花脸唱腔非常有阳刚之气,并且旋律也很优美,在戏校学戏时,天天能听到。裘盛戎先生唱的《盗御马》给我留下较深印象。我在《傲蕾·一兰》一剧中,用在少数民族老猎户的唱腔里较合适。如:"有客人远方来,我特来相邀",当然唱法上不能太放。在《真假驸马》中,匡正唱腔"驸马府,同举金樽展宏图"也有融入。我还将京剧老旦腔融入《天鹅宴》中丞相房玄龄的长腔"为的是贞观之治,日朗月明,盛世太平"中,效果也很好。

三是评弹。评弹是我的家乡曲艺,我是从小放学后背着书包听"放汤书"(快结束时放人入场)长大的,各个流派我都熟悉,并且会唱张调、蒋调、丽调、徐调和琴调等。我对徐丽仙的唱特别感兴趣,因为我与她的嗓音条件都属中音,她的"饮马乌江水""望金门""新木兰辞"等唱段我都耳熟能详。我觉得她创造的特低腔不比别人的高腔表现力差,故我在多部戏中借用,如《汉文皇后》中"取教训,执法刑,再不手软"和《三夫人》中"魂飞魄散",效果不错。

四是豫剧。常香玉在《朝阳沟》(常香玉饰演拴宝娘)一剧中,仅通过四句唱就把一个勤劳开朗、直爽的劳动妇女形象展现在我面前,这就是"音乐形象",确属精品。她为日后我自己创腔树立了一个典范。她不但嗓音好,主要是会唱,对重点句、重点字的强调既美又出情,让人难以忘怀,如"我看你把老脸往哪搁",利用过门重复重点唱句,加深观众印象,这给我在创腔时以莫大启发。又如轻喜剧《乔少爷造桥》中有四句唱:"昨日忽收书一封,巨富要来架长虹,喜从天降梦中笑,迎贵客,万民出动礼丰隆。"我在组织唱腔时将四句的末尾三字全部重复唱,还在"喜从天降"后面加了笑声,这样效果就出来了。电视剧《孟丽君》中也唱"更为康门添荣光,愿我儿连中三元登朝堂"也是这样处理的,当然,腔还是越剧的老调腔。

五是评剧。马泰、魏荣元创造的评剧男腔很受观众欢迎,《金沙江畔》《夺印》等唱段我都学过,至今还能唱,很有男性阳刚之气。他们也是在传统

评剧基础上吸收京剧某些旋律,加之唱法讲究,发声方法科学,所以成功了。我在《凄凉辽宫月》的第四场中借鉴了他们的唱法,当辽王怀疑皇后私通乐工欲以白绫让其自尽时,一双儿女哭叫着跪求父王,使他心烦意乱,信疑参半地唱道:"一双儿女哭惨切,心乱意猿难猜疑。"

六是沪剧。越剧和沪剧同在上海,而且两个剧种的不少精品剧目如《星星之火》《西厢记》都是刘如曾老师作曲的,故音乐唱腔相互渗透是常有之事。我在《天鹅宴》《汉文皇后》中,无意中渗入了些沪剧因子。我在《浪里行》中,四句腔串进了四个流派:"何来当街骂圣聪",居然与袁派唱腔"串"成上下半句。

七是锡剧。王彬彬的"彬彬腔"和梅兰珍的"梅腔",还有王兰英、姚澄等锡剧艺术家的不少唱腔我都听过、学过。在《汉文皇后》一剧中我居然唱起了锡剧腔:"我心原如古井水……"好像是化用了《珍珠塔》中陈彩娥"赠塔"的唱腔,这完全是下意识唱出来的。

八是花鼓戏。我以前在唱片室里听到花鼓戏《刘海砍樵》非常有特点,也学着唱,想不到四十年之后在创作中用上了。在越剧《板仓别》中,我饰演毛泽东,我与作曲陈钧统一观点,即要吸收些花鼓戏音调,融入越剧唱腔中。结果不但在独唱中两次出现,在过门中亦运用了,故有些湖南乡土气息,但本体是越剧。

九是绍兴莲花落。绍兴莲花落被称为绍兴评弹,本是一种说唱形式的曲艺,以反映当时当地新闻、故事为主要内容,前几年开始,竟出现了电视剧。它与越剧"血缘"很近,所以我在开篇"上海十年大变样"和生活小戏《环保医生》中把它化在老调中,用绍兴方言唱道:"自从这里开了工,数月来,漫天嗓音滚滚来,他父母在外地盼子成才呀,这境况,我如何向他们来交代。"

十是淮剧。"老淮调"是我喜欢的,韵味浓、质朴,特别是马秀英的唱腔更是令人拍手叫绝,在戏校时,我也曾"旁听"过。在《凄凉辽宫月》中竟也出现了"一双秋水见底清"这样的淮剧腔。

十一是歌剧。我们在1964年排演《江姐》,由傅全香、张桂凤、史济华、刘觉和我合作主演,我饰演沈养斋。该剧移植自歌剧,为此我听了很多次歌剧《江姐》的唱,印象很深。时隔三十年,在《天鹅宴》中,会不自觉地冒出

歌剧旋律,并且用得很是地方,如"凛然正气贯长虹"就是向歌剧学习的。

十二是昆曲。昆曲名家计镇华、蔡正仁等是我五十年前的老同学。在戏校时,他们拍曲,我经常"旁听"。在《三夫人》中亦出现其旋律,如"万箭穿心,空洒英雄泪"。

十三是日本小调。在与刘觉排练《仙台行》这出小戏时,他饰演青年鲁迅,我饰演他的日本老师藤野先生。为了突出这个人物是日本人,我除了造型、服装、形体上注意外,还专门请教懂日语的作曲杜春阳同志,向他学习"日本小调"。当演到藤野先生不断争取,文部相终于同意鲁迅留下继续学习后,他急于回家把此好消息告诉鲁迅。在回家的路上,"我"就哼唱日本小调上场,效果较好。这也是受到张桂凤老师在《祥林嫂》中饰演的农村小混混唱绍剧的启发。

横向借鉴吸收各种兄弟剧种、姊妹艺术时,我有几点体会:首先是从人物情感出发,根据多方位塑造音乐形象之需要来选择是否需要借鉴、吸收其他艺术;其次,唱腔不能离开剧种本体的特色风格,一个戏只能少量吸收,不可贪多;吸收、借鉴必须是融入,而不能照搬;最后,平时注意积累,没有大量积累,就谈不上创造、出新。

三、吸收融化,坚持创新

在纵向继承,横向借鉴的基础上,我实行鲁迅先生提倡的"拿来主义",为我所用,融入我追求的男腔中。

一是[尾声补腔]。这是我从京剧、评弹小腔中得到灵感而创造出来的一种唱腔,得到观众同行的认可,如今不但成了我的基本腔、常用腔,一腔多用,而且也在上海、浙江的不少兄弟剧团中"流行",我深感欣慰。

[尾声补腔]的产生是我在演《岭南风云录》一剧中首创的。其中"炮台话别"一场主要描写邓廷桢和林则徐壮别时唱的一段腔,"山风凉寒意深巡别虎门,望珠海扶炮台处处离情。欲言难言辞故人,将行未行碎了心"。我拿到唱词后,根据邓此时此刻的心情,脱口而出,自然而然地流淌出补腔的旋律。这亦充分说明了平时积累的重要性和必要性。"积累"是艺术创造

的"聚宝盆",[补腔]的快速产生即是一个明证。[补腔]的一腔多用,已成了我在越剧男腔中的特征腔之一。在日常的演出中,我根据人物身份、情感以及环境的不同演唱补腔,收到的演唱效果也不一样。如《浪荡子》中金父训斥浪荡子的那句腔:"你坟头莫添土和香",前四字用了吟板腔,后三字用了[补腔]。为了突出对儿子恨铁不成钢的愤恨之情,落音稍有发展,从原来的"5"上翻四度,唱"1"(高音);在《乔少爷造桥》中,我不但在尾句上用补腔,还在一段腔中两次夹唱,都很妥帖。如"多少代梦想把桥修"的"修"字和"满江水难洗我满面羞"的"羞",分别传达了两种不同感情。前一句唱出了几代人对造桥的迫切心情,后一句唱出了自己当年上任时的"许愿"(造桥),因没有兑现而感到羞愧。我在实践中摸索和发展了它的功能,故也称[补腔]。

　　二是[帽子腔]系列。过去演戏,往往都从念白一下就转到唱。我在演出中总觉得不协调,明明刚才还在讲话,怎么一会儿就"上板"跳跃到有节奏的唱呢?有不自然的感觉,最好有个承上启下的过渡就好了。于是我想到了传统的"散唱"起,然后在后半句进板,这样一过渡觉得自然,取名"帽子腔",几乎每部戏都用,并将它系统化,常态化。它能充分发挥演员的音色,抒发角色的情绪。

　　[帽子腔]可分大、小[帽子腔]以及[三五七帽子腔]、[喜剧帽子腔]。[大帽子腔]一般用在抒情性强或特别需要强调的唱段。如《岭南风云录·炮台话别》,邓廷桢的那句"山风凉寒意深巡别虎门",上半句不但讲了自然气候,更重要的是指政治气候,双重意思,故用[大帽子腔]较能抒发。[小帽子腔],一般用在叙事的时候。如《孟丽君》中唱的一句"我康信仁年纪已有五十多",《杜十娘》中"你我是,同窗结义到京都"以及《汉文皇后》中的"枉法徇情平生恨"等。

　　三是[吟板腔]。[吟板腔]的产生,是在创作《汉文皇后》时。我饰演的是历史上一位比较开明的皇帝——汉文帝。在"册后"一场,汉文帝有一大段唱,抒发了汉文帝要立窦姬为皇后的理由,其中最后两句是"这皇后非是寡人随意定,选定你,是为大汉社稷求妇贤"。一开始,我是按一般传统腔来唱"选定你",但总觉得意犹未尽,还不够真诚,说白一点,就是还未把心掏出

来。我又进一步思索，反复推敲，调动积累，最后终于找到了我平时喜欢的"藕断丝连，腔断意未尽"的京剧言派腔，并且用清唱的形式，这样可突出汉文帝在唱这三个字时的真情实感。我曾把此腔唱给言派传人言兴朋听，他评价道："你唱的是言派腔，但不尽是，很有味！"导演胡越听后也说"到位"。后来此腔作为我的特征腔、常用腔，不同情绪都能唱。如《浪荡子》中，我扮演的是浪荡子金育青之父，在"训子"一场中，唱到"坟头你莫添土和香"时，就用了［吟板腔］，宣泄了金父对儿子怒其不争的愤恨之情。

［吟板腔］也得到唱腔设计陈钧的首肯，他评价道："张国华创建的'吟板腔'，是他特有的常用腔，可一腔多用。它吸收了京剧腔并融化到了越剧中，旋律是 $6\dot{7}1\dot{7}$（$6\dot{7}$ 为大二度，$1\dot{7}$ 为小二度），能使旋律加大动势、不稳定音，使人感到情深意切。同时将节奏拉散吟唱，和前后上板的唱腔形成对比，使其动情的唱腔更突出，一般此唱腔［吟板腔］都安排在尾句的上半句，为末句落调（一般为点题的句子）垫下基础，它在处理上是无伴奏的清唱，往往这样的特色腔处理，会引起观众的掌声。"

四是［长腔］。一般地讲，越剧唱腔是字多腔少，而京剧则字少腔多，我在听京剧时，常被它优美而抒情的［长腔］所倾倒。我想，越剧为何不可以在这方面尝试引进呢？于是在《汉文皇后》《乔少爷造桥》等剧中作了尝试，但较成功的还是在《天鹅宴》中房玄龄唱的那句"为的是贞观之治，日朗月明，国富民强盛世太平哪"。在组织唱腔时觉得此处应用［长腔］，因为房玄龄是冒着杀头之罪，诳驾下乡，主要是让万岁亲眼看一看受灾受苦的黎民百姓是如何挣扎在死亡线上，劝君王为民作主，一句［长腔］加之情感和形体的配合，牵动剧中人，也拨动观众心弦，效果甚佳。

五是［四工腔］的出新。此腔乃越剧"女班"时期的基本调，什么角色都唱此腔。但随着［尺调］和［弦下调］的出现，［四工调］就用得少了，只是在老戏《盘夫》中和小花旦唱的机会较多，其他行当，特别是老生行当，唱得更少。可是此调旋律简约、柔美，我非常喜欢，也下了决心，把它搬到男腔里来。开始有些担心，如在《傲蕾·一兰》中，我将［四工腔］用在了老猎户希尔奇伊（少数民族）身上，怕太软、太糯，破坏了老猎户的形象。但我想，既然想用，就想办法把它唱好。此时希尔奇伊心情极好，是要在远方客人面前夸

一夸地大物博和美丽如画的故乡,当唱到"山鸡白鹤飞天上,紫貂花鹿满山岗,鲥鱼肥美黄鱼壮,一网打尽是鱼满仓"时,我在原来的[四工调]基础上,加了些顿音、休止,特别是第四句结束句的下半句,旋律作了些许改动(其他三句半基本上没动),加之用老生唱法,使曲调柔美中见刚劲。我也从中悟出一个道理:唱腔是由旋律和唱法的两个部分组成。一段曲子是一度创造,是"平面的",经过演唱,二度创造,就"立体"了,二者是相辅相成的。我在这里强调了唱法(润腔)的重要性。记得在唱《半篮花生》(浙江越剧团首演)时,有人说我不像浙江梁永璋的唱,是否唱腔改动过,其实我只字未改,只是唱法变了,味道就不一样了。

六是关于[喜剧腔]。越剧以演悲剧见长,喜剧唱腔虽有,但不多,我亦作了些探索,仅举《乔少爷造桥》中的例子。首先是创造[喜剧帽子腔],如"昨日忽收书一封,啊呀书一封呀!巨富要来架长虹,架长虹。喜从天降(夹笑声)梦中笑,梦中笑,迎贵客,万民出动礼丰隆、礼丰隆",每句后三字重复,是我在组织唱腔时加的,为的是突出知县"绝处逢生"、喜出望外的激动心情。其次是[喜剧落腔],如"问先生该不该把万民召,万民召",这句唱最后一个字的小腔用二度连续下滑,这在过去的落腔中也是很少见的,我是在导演的提示下创出来的。第三,[喜剧长腔]的创造。如"连着他,连着我,连着一片哪",另外原来剧本上仅有三个"难",我在组织唱腔时加了四个"难",变成了七个"难",并且字与字之间的旋律作了跳跃性处理,突出喜剧效果。

七是[起调]。起调是越剧的常用腔,也是流派唱腔的特色腔之一。我在男腔建设中也注意试验和积累起调。如越剧历史上第一部广播剧《艺术魂》(根据《画魂》改编),我饰演张玉莲(王文娟老师饰演)的丈夫潘赞化,劝妻子振作精神,继续作画,不能被封建势力压垮时的一大段唱前面,我加了[起调]:"玉莲妻呀——"根据此时此刻的心情,我吸收了尹派腔的某些旋律,比较委婉、耐心、温柔地从精神上给妻子以力量,劝她振奋起来,效果较好,后来成为我的常用腔。在《人比黄花瘦》和《忠魂曲》等剧中,我稍作调整,一腔多用,抒发了不同的情感。又如《汉文皇后》一剧中,我饰演的汉文帝在劝说窦姑接受皇后位时,由于"我"找到了如意称心的皇后,故情绪兴

奋、喜悦,所以我在征得导演、作曲同意后,加了一个[起调]"梓童呀",我吸收了徐派的阳刚(旋律向上行)和尹派的阴柔,并且强调了年龄感(中年),效果较好,得到观众热烈的掌声。

上述新腔的创建和传统唱腔的出新,目前得到了专家同行的认可和观众的喜爱。上海越剧院的唱腔设计陈钧专门为我的唱腔做了总结,归纳了四个特点:第一,吸收面广,不拘一格。创男腔时广泛吸收各剧种的流派旋律,把这些旋律融会贯通,熔于一炉,形成了唱腔旋律丰富多彩的男腔特点。第二,调性变化大。唱腔中有时会吸收京剧二黄变宫及吴小楼派中的变宫,使唱腔富有深情,具有表现力。第三,板式变化大,速度变化大。充分利用板腔体特点,每段唱都不是四平八稳的。第四,唱腔音色浑厚、小腔细致。经常运用大跳等旋律、顿挫,显得苍劲,有男声的阳刚之美。

我为越剧男腔的探索和创建付出了毕生的心力,终于让观众从"别扭"到"可听",又发展到了如今的"鼓掌欢迎"。经过多年的艺术实践和探索,我对越剧男腔有了比较清晰的认识,我认为男演员若全部抛弃女腔,另起炉灶,观众很难接受;但若全部继承女腔,不少新戏新人物,老腔也难胜任。而成功的男腔应该是:可塑造各类形象,可抒发不同感情;具备鲜明的剧种个性;能充分发挥男演员的固有音色和气质;有鲜明的个人特点和风格,为同行借鉴和观众认可。

最近老院长袁雪芬讲道:"停滞就会僵化,失去生命活力,希望后辈们认真继承传统,但不要重复过去,更不要简单地重复我们。"值此越剧百年之际,我相信如今活跃在越剧舞台上的同行们,不会辜负前辈对我们的殷切期望,将会在艺术实践中创建出更多、更动听的新的越剧流派唱腔。

编者注:本文原载中国戏剧出版社2007年出版的《戏曲研究》(第三十七辑),曾获第三届中国"海宁杯"王国维戏曲论文奖二等奖和首届"百年越剧论坛"优秀论文奖,选入本书时稍有修改。

[吟板腔]和[帽子腔]的产生及功能

《汉文皇后》"册后"一场是描写汉文帝册封民女窦姑为皇后，而窦姑几番推辞，文帝则晓之以理、动之以情地加以诱导，最后终于说服了窦姑"暂且权当"皇后。"吟板腔"则是我在劝说中有意追求的一种特殊腔。

我最初组织唱腔时（第一稿），唱的就是一般传统腔，但自己总觉得情感没有充分表达，总是有意犹未尽之感，后来通过体验，反复推敲与调动积累，终于唱出了以京剧"言派腔"为主要旋律的[吟板腔]。

汉文帝唱道："这皇后非是寡人随意定。"又念："国乱思良相，家贫思贤妻。"接唱："选定你是为大汉社稷求妇贤。"这样唱自己相当满意，唱出了汉文帝内心对皇后的爱和经过艰苦的说服众朝臣的工作后，最后得到母后钦定，不容易呀！我是调动了几十年的大量积累，最后才找到了我很喜爱的"藕断丝连，腔断情未尽"的言派唱腔素材。每唱到此曲，总有一种荡气回肠之感。我曾当面唱给言兴朋听，他说："你吸收的是'言派腔'，很有味！"导演胡越充分肯定地说："到位！"后来，此腔作为我的常用腔"一曲多唱"，能表达多种情感和情绪。"选定你"一段表达的是汉文帝恳切期待之情；"我也畅笑在九泉下"（林则徐唱）是带点笑意唱，是激昂向上的情感；"叫一声受苦受难的好妈妈"（《疯人院之恋》唱段）抒发的是丁志敏凄凉悲切之情；"坟头莫添土和香"（《浪荡子》唱段）宣泄的是金育青父对儿子气愤的情感。

从念到唱，我总感到中间应有个过渡，因为刚刚还在讲话（念），一下就"上板"到有节奏的唱，过渡不太自然，所以我想到了传统的散唱起，这样唱，人物情绪过渡自然，并可充分发挥演员的音色。虽然它是越剧传统，唱的人很多，但我把它系统化、常态化，并占我唱腔的大部分，那是不多见的。我把它称之为［帽子腔］并在实际运用中分为［长帽子腔］、［中帽子腔］、［短帽子腔］、［三五七帽子腔］等。［长帽子腔］如《岭南风云录》"炮台分别"一场中的"山风凉，寒意深，巡别虎门"。邓廷桢此时抒发的是不仅是对自然气候的感觉，更是指政治环境，故含意较深，唱的时候必须把两层意思都包含进去。［中帽子腔］如《人比黄花瘦》中的"常梦北望"，《疯人院之恋》中的"志敏我自出娘胎就无爸爸"，《乔少爷造桥》中的"昨日忽收书一封哎呀书一封"，《舞台姐妹》中的"这是一本旧戏本"等。［短帽子腔］如《孟丽君》中"我康信仁……"，《严兰贞》中"你一番话语"，《杜十娘》中"你我是……"等。［三五七帽子腔］如《汉文皇后》中"早期归来后院进"等。

[补腔]的产生和运用

[补腔]是我在演《岭南风云录》一剧中首创的。"炮台送别"一场是描写原两广总督邓廷桢和新上任的两广总督林则徐被迫分离的一场戏。由于朝廷权臣的卖国和君王的无能,使广东的禁烟成果付之东流,把黎民百姓的生活推向了一个更黑暗的深渊。此时此刻的邓廷桢内心非常痛苦,并且面对调离,矛盾重重,不愿走,但必须走。面对朝夕相处的战友和辛苦建起的炮台,情感是欲离难离、欲言难言。

邓唱"欲言难言辞故人,将行未行碎了心"这两句词时的心情是非常真实而耐人寻味的。因此,我在这种情感的驱使下,组织结构唱腔时,很自然流淌出"补腔"的旋律。这是情感的自然流露,绝无刻意创新之意。这亦充分说明平时积累的重要性。我曾说过,积累是艺术创造的"聚宝盆"。看来,[补腔]的产生是一个明证。因为[补腔]的旋律,实际上是从京剧、评弹的润腔变化而成,这种小腔在京剧唱腔中司空见惯,不算什么特征腔,而用在此处却是十分妥帖,恰到好处。这是邓廷桢内心深处情感抒发之需,旋律并不复杂,唱来简约、深情,为日后流传和广泛运用打下了基础。[补腔]是人物情感的延伸和深化,似乎前面的唱尚未充分抒发,而必须加以补充。此腔用得恰当,是锦上添花,反之,则是画蛇添足,不可取也。

在同行中,首先"借用"[补腔]的是赵志刚,是唱腔设计陈钧推荐他采用的。小赵很明确对我讲:"张老师,我这个戏中借用了你的老生腔!"钱惠

丽、方亚芬等一些名家演员亦曾"借用"。后又经由浙江的著名作曲家陈国良,发展到浙江越剧界,在多个剧团、多部戏中"借用"过［补腔］。浙江小百花越剧团茅威涛的几个新戏中,我都听到此腔。

听到、看到自己创造的曲调被广泛"借用",我心中很欣慰,亦很高兴。这说明自己创造的［补腔］已经为同行所认可,并加以利用。这是我为越剧唱腔音乐添了一块砖半片瓦,这是我半个世纪以来一直所追求的目标——建设"男腔"的成果之一。愿我的第二、第三、第四块砖……不断出现,多为越剧唱腔艺术做"加法"。回头看,我们的前辈为我们留下了多少"家产""财富"呀,难道我们只是个"继承者",而不应是个"创业者"吗?

［补腔］的特点是什么呢?仅从"欲离难离辞故人,将行未行碎了心"两句腔中看出,我用了不少"7"和"4"(半音突出它的不稳定性),还用了几个"休止符",这些手段都是为内容服务的,主要用来抒发人物对战友与炮台的留恋和难以离去之情,同时亦反映了邓廷桢此时此刻对朝廷的愤懑,对刚刚取得的胜利成果突然失去的不甘和痛心。当然,重点还是与朝夕相处的战友林则徐的深厚友情和难以割舍的离别之情。

念白要有抑、扬、顿、挫、轻、重、强、弱,唱腔何尝不是?高、低、强、弱,节奏快慢、起承转合等亦是抒发人物情感的重要手段。决不能小看了几个休止和符点的作用,上面两句腔中若没有那两个休止,情感明显就会减弱,特别是句尾那个休止,表现了邓廷桢的"强忍",表明这是英雄之间的"壮别",而非男女之间的离别。

从继承到创新

——谈谈学习流派后如何将其融化到自己的唱腔中

在第四届中国京剧艺术节暨梅兰芳、周信芳诞辰110周年纪念会上,刘厚生先生发言说道:"对于青年演员,学习前辈我想不应该是为了学成小梅兰芳、小麒麟童、小小梅、小小麒……这是学习的末路,我认为,学习前辈是为了超越前辈……他们都有时代的局限性,乃至家庭、性格、文化多方面的局限性,必须认识清楚,才能知道他们哪些地方必须学,哪些不一定学,哪些不必学,这才是实事求是的科学态度。"

这番发言对我触动很大。在多年的艺术实践中,我对此也深有感触。戏曲演员学习、继承前辈艺术是基础,但在广泛吸收各种流派唱腔之后,最重要的是加以融化,努力创新,才是一个剧种发展的希望。以下就谈谈我是如何学习流派唱腔并融化到自己的唱腔中的。

一、越剧"四大老生"对我的影响

越剧四大老生,指的是张桂凤、吴小楼、徐天红、商芳臣四位越剧艺术家,我是主攻老生行当的,这四位老艺术家对我影响极大。

张桂凤老师的代表作《二堂放子》《打金枝》《金山战鼓》我都演过,可以说我的学习是从"张派"唱腔入手,特别是《二堂放子》还是我的启蒙戏。在学习了张老师的这些唱腔后,我反复推敲、灵活运用在我日后的唱腔里。

我的不少唱腔中可找到张派的旋律痕迹。如《岭南风云录》中，我饰演的邓廷桢在林则徐面前谈到自己不得不与林分离的现实背景时，有一大段唱，最后一句"用心叵测不寻常"一句"不寻常"的尾腔我用的就是张老师的特征腔，来抒发人物对朝廷权臣的险恶用心的愤懑，语气非常肯定、自信。《浪里行》中我饰演的陆连海（交通部代表）对船长、政委等领导分析形势，当他提到要对"四人帮"的阴谋提高警惕时，唱句"历史重任肩上负"的"肩上负"三字，也吸收了张派的常用腔，表达对这场斗争一定会胜利的信心，亦提醒大家不能麻痹大意。此外，《李清照》中"常言无妇"、《凄凉辽宫月》中"训子教女"也是张派常用腔。张派唱腔刚健质朴，韵味浓郁，我觉得用在上述地方很合适，也得到了肯定和认可。

吴小楼老师在艺术创造上对我照顾颇多，记得我在排练《千重浪》《胭脂》《王子复仇记》等剧目时，她都主动来排练场把关，尤使我感动的是她在三十六七摄氏度的大热天还奔走于家和剧院之间，甚至抱病坚持，我至今感怀于心。在艺术上，我吸收吴老师的唱腔也很多。我认真学习了她在《天国风云》《情探》和《争儿记》等戏中的主要唱段，不断琢磨她的唱法，觉得她发声比较科学。更让我得益匪浅的是她创腔的方法和手段，[小变调]是吴派腔中的常用腔，我在多部戏里借用，非常实用，效果极好。如《汉文皇后》一剧中，汉文帝在金殿上陷于情与法的矛盾，一时难以定夺，情感很复杂：他从皇后角度考虑，弟弟不该杀；从国法角度，弟弟犯罪非杀不可。此时我就用了[小变调]，从[尺调腔]转到[弦下腔]，随着情绪变化自动转，非常自然，唱出了"暴秦吕党烟云过，只因万民生怨艾"。又如《李清照》中"让胡马背上载，不落金人掠夺手"（G转C调）。还有《岭南风云录·炮台话别》中的"白银滚滚流水去，领土刀刀痛割舍"等。此外，我在扮演一些年龄较大的角色时也会吸收一些吴派唱腔，如《胭脂》《状元打更》等白胡子老生的戏，我常把京剧麒派的唱法和某些旋律因子与吴派的润腔和念白结合着用。还有《真假驸马》中匡正唱的"三年来，几番拜访几番挡，见面难似上青天"，《浪里行》中"誓将那毛主席的遗愿化宏图"，我借鉴吴老师的唱法——共鸣音和气息控制，吴派中4、7的运用较多，听来饱满苍劲，气度非凡。

徐天红老师嗓音条件好，唱腔旋律丰富，特征腔非常明显，深受观众欢迎。她在《红楼梦》《西园记》《杏花村》等剧目的不少唱段给人留下深刻印象，特别是《明月重圆夜》那段"一见女儿如此样"可谓徐老师的经典唱段，我极为喜欢，因为情腔结合得太好了。每每唱到此曲，我总是很激动。只可惜我嗓音居中音，音区受到限制，故我用她的唱腔不是很多，但在《浪荡子》中我还是吸收了徐老师某些音调，如："好媳妇呀，我该死，我糊涂，错怪你媳妇我罪难赎！"自责之情很是到位，每唱至此，我总是满眼热泪。

我曾从越剧院唱片室里一张令我爱不释手的《文天祥》唱片里"认识"了商芳臣老师，她的第一句唱腔"朔风怒号暮云高"就深深震撼了我。两段唱腔把浩然正气的文天祥展现在我眼前，使我难以忘怀。音乐形象的塑造完全有赖于演员唱腔的功力。商老师过去学过京剧，因此在她的唱腔中吸收了不少京剧旋律，这也给我启示，我从此也主动向京剧学习。我在几个戏中唱的倒板里，就把京、绍、越腔结合在一起，我称它为"三合一倒板"。如《傲蕾·一兰》中，少数民族代表之一的老猎户希尔奇伊，是一位纯朴好客之人，为了迎接"稀客"，特催马扬鞭冒雪赶到村口迎候，唱着"山披雪树挂霜原野妖娆，有客人远方来我特来相邀"。又如《桃李梅》一剧中县官袁如海唱的《三杯酒》"夺去我亲生女"等唱段。记得后来在一次江浙沪越剧研讨会上我碰到商老师，向她流露出想多学些老师的唱腔的想法，她听了很高兴，一回南京就给我寄来了两盒珍贵的磁带，一盘是她历年来的唱段精选，一盘是刚刚出版的《二堂放子》。面对商老师的热情和真诚，我感动之余，也更坚定了努力学习的信心。

二、学习借鉴"五大小生"唱腔

学习越剧的过程中，不能太拘泥于行当，其他行当的唱腔都可以成为创新的养分。我在学习老生唱腔的同时，也从越剧几个著名的小生流派唱腔里受益匪浅。

尹桂芳老师是越剧界一位德艺双馨的艺术家，我非常崇敬她。她在表演艺术和为人处事上都是我们的楷模。我在舞台实践中，也吸收了不少尹

派唱腔的营养。刚从戏校毕业不久,在现代剧《夺印》的"劝友才"一大段唱腔中,为了耐心教育犯错的贫下中农,我与作曲杜春阳同志一起研究,吸收融化了一些尹派特征腔,显得自然、贴切。"文革"后,在1978年排《三月春潮》(第一稿)时,我饰演一位工人领袖。面对被毁的"东方图书馆",我痛心疾首,唱了一大段,就选了尹派腔作为基础。原因有二:第一,我喜欢尹派唱腔,熟悉它的特征音和表达效果,而剧中人物情绪也需要;第二,我内心深处,有一种想为尹派唱腔"翻案""正名"的想法。因为"文革"后期,在不少剧团演的戏中,都让一些面目可憎的反面人物唱尹派,我非常反感。我想:尹派为什么不能塑造工人领袖形象?演出完毕,与我演对手戏的傅全香老师笑称我为"尹派老生"。后来我参加傅全香老师主演的《人比黄花瘦》排演,在赵明诚这个文物专家的音乐形象中亦加入了不少尹派唱腔,但作了些处理,唱法是用老生的润腔方法,如顿音、切分、休止符等的运用,效果还是很理想的。

徐玉兰老师的唱腔是我爱唱、也是学习较多的一个小生流派唱腔。"哭祖庙""哭灵"等更是我曲不离口的唱段,也是我们实验剧团建立后开演唱会的必备唱段。徐老师的不少特色腔,如《亮眼哥》中的"羊吃羊",她吸收了杭剧的武林调,非常好听,我特别喜欢。我通常在演一些年龄较小的人物角色时,"借用"徐派唱腔,如:《汉文皇后》中的汉文帝、《凄凉辽宫月》中的辽王道宗等。如:《汉文皇后》第三场"册后"中的起调"梓童呀",《岭南风云录》中邓廷桢在炮台分别中唱"望珠海扶炮台处处离情"等唱句中都吸收了徐派音调;道宗帝大段清板"他为朕诞育储君延宗祧、训子教女勤爱勉……"也是吸收了徐派唱腔。徐老师擅长大段清板演唱,越剧界的前辈都说清板对演员是一个很大的考验,是测试演员音准、节奏、润腔、气息控制、咬字等方面水平的最好方法,也是较难掌握的。我则非常喜欢清板,尤喜唱纯清板,很多戏中都使用了清板,所以借鉴徐老师的唱腔是一个好方法。

范(瑞娟)派唱腔里,我也吸收到不少营养。我在越剧院的唱片室里,经常听范老师的唱片,不但学会了她的"回十八""山伯临终""孔雀东南飞"中的代表性唱段,还听了不少她早期的曲调如《祥林嫂》《洛神》《打金枝》

的相关唱段,感悟很深。范老师关心后辈,每次看了我主演的戏,一定会当面提不少意见。印象最深的是老师一直提醒我台上要"扬长避短",台下要"扬长补短"。她说,韵味浓是很好的,在舞台上不要与别人拼高音,在台下则要刻苦练声。在她的启示下,我听了著名京剧表演艺术家杨宝森、言菊朋(他们凭中音自成一派)的唱腔等,对我日后研究、组织唱腔很有帮助。我在《汉文皇后》《桃李梅》两个戏中唱的高腔,就是吸收京剧的唱法。"范派"的落腔我也很喜欢,在《汉文皇后》等剧中我曾吸收过,如"选定你是为大汉社稷求妇贤"一段唱。

陆锦花老师的唱腔,听来不累,舒展,轻松。她饰演方卿、曾荣、吕蒙正等人物的唱段我都学唱过,故在我的唱腔中亦能找到陆派唱腔的因子。如"汉文皇后"中"更闻奸商""方能将";又如越剧开篇《接过朱总的竹扁担》中的"挑来了神州处处春光美"等特征腔旋律。1959年我曾与毕春芳老师在美国合作演出过"送凤冠""后见姑"等折子戏,对毕派艺术有了更进一步了解。她的唱和谐流畅,音色明亮,富有喜剧色彩和阳刚之气。我在创排轻喜剧《乔少爷造桥》一剧中就借用了毕派的某些特征腔,不但传达了人物当时的情感,更增添喜剧味,如"她怨我少有同情心,三十板打得没道理"等,较好地抒发了康知县知错就改、当面道歉的羞愧心理。

三、对越剧花旦、老旦唱腔的吸收

在唱片室里我几乎任何越剧行当唱腔都听,还学了一些旦角腔,如:袁(雪芬)派《祥林嫂》、傅(全香)派《情探》、金(采风)派《盘夫索夫》、吕(瑞英)派《穆桂英》唱的"辕门外三声炮"、戚(雅仙)派的《婚姻曲》、周宝奎老师《碧玉簪》中"手心手背都是肉"等,这些唱腔韵味在我唱腔里也都有体现。如《天鹅宴》中房玄龄唱道"何来当街骂圣聪",前半句是吸收了沪剧腔的因子,后半句则是袁派腔的某些旋律。这并非刻意而为,强行拼凑,而是在熟悉了某些唱腔之后的自然运用。又如《艺术魂》中的"永葆红旗待千秋"等腔则是吸收了周宝奎老师的唱腔,质朴、富有乡土气息。

四、吸收兄弟剧种唱腔，化入越剧男腔

京剧唱腔是一座宝库，流派众多，旋律丰富。越剧男演员学习京剧唱腔，对增强阳刚之气，建设男腔，有着取之不尽的借鉴价值。概括言之，我对京剧的吸收利用主要体现在：将言派唱腔融入越剧"吟板腔"；吸收杨派唱法，融入越剧"喇叭腔"。如《真假驸马》"上下左右巧周全""涂炭百姓……""驸马府同举金樽展宏图""特来相邀……"融入了京剧花脸唱腔因素，增强了阳刚之气。《天鹅宴》中"为的是贞观之治，日朗月明，盛世太平"则融入了京剧老旦的长腔。

京剧之外，评弹"丽调"是我喜欢的曲艺流派，其创始人徐丽仙的"新木兰辞""饮马乌江河""望金门"等我都听过、学过。她的嗓音条件不是特别好，但她创造的丽调却在评弹界独树一帜，并且艺术价值较高，这给了我很多启示。（"黑水长"家乡戏是从小听"放汤书"长大的）她唱的特低音不比人家的高音差，感染力同样很强，鉴于我自身的嗓音特点，我在自己的唱腔中多处借用丽调并融入我的男腔中，如《汉文皇后》的"取教训执法刑再不手软"、《三夫人》中的韩世忠"耿耿忠良遭陷害"等唱段。

我还用心吸收豫剧的精华。常香玉有一张唱片（好像是《朝阳沟》"拴宝娘"）开头四句唱，把时间、地点、人物、年龄、性格和此时此刻的心情唱得非常到位，不但腔美，而且动情，剧种风格明显，真是精品唱段。她为我树立了一个典范，使我日后也一直力求精益求精。她对重点字加以强调，如"我看你把老脸往哪搁"。还有利用过门重复重点唱句的旋律，加深观众印象。后来，我把"重复"手法用在轻喜剧《乔少爷造桥》中，效果不错，如"昨日忽收书一封（啊哎）书一封（呀），巨富要来架长虹（架长虹）。喜从天降我梦中笑、梦中笑，迎贵客万民出动礼丰隆、礼丰隆"。在《孟丽君》一剧中我也用了，如"更为康门添荣光、添荣光""愿我儿连中三元登朝堂、登朝堂"等。

时代召唤新流派

——对越剧唱腔改革的一点想法

前段时期,面对全国文艺界迅猛发展的改革浪潮,上海越剧院无疑是受了一次冲击,但同时也是一次很好的机遇。是知难而进,还是知难而退?是奋发图强,还是消极等待?回顾前辈,他们为了创业,敢于牺牲,勇于探索;看看浙江同行,他们团结敬业,标新立异,成绩卓著;再想到戏剧界前辈张庚、郭汉城、刘厚生等先生对上海越剧的殷切期望……我克服了自己思想上无所作为的消极悲观思想,坚定了自己"干下去、追上去"的信念。

综观我院现状,正如几位前辈所讲:"上海越剧院有好的传统,向来追求改革创新,是有人才、有实力、也是完全有能力搞出好作品的。"无论从一度、二度创作力量来讲,我院近些年还是造就、培养了一批中青年艺术骨干。我相信,只要把这些人的内在积极性调动得法,他们迸发的创造力是可以改变目前的后进状态的,更何况还有上海这块人杰地灵的"半壁江山"作我们的依托。只要我院上下一致,团结一心,人人从我做起,为事业献计献策,用对事业的爱心和集体智慧,苦干几年,不信搞不出好戏,出不了新的越剧表演艺术家,包括也会涌现编、导、音、美各部门的专家。

我认为,当前剧院领导除了抓体制改革和剧目建设外,还应抓队伍的建设,特别是那些艺术上有追求、有创见的中青年艺术骨干,因为这是一批不甘寂寞的人。领导要充分调动他们的积极性,让他们的能力充分得到释放,这样,我们的事业才会蒸蒸日上。作为一个中年演员,我应起到承上启下的

作用。在四十年的艺术实践中，我得到师长、前辈的启蒙、教诲，还有幸与老院长为首的一代老艺术家同台演出。她们对事业的执着，对排练演出的严肃、认真、精益求精的精神和作风，给我留下了深刻的印象，如今她们已先后离开了舞台，我们怎么办？前辈创造的"黄金时代"能否再现？流失的观众能否再次回归？靠什么？就靠我们中青年从业人员的事业心和责任感，有了它，就会想方设法去继承、去创造、去探索、去出新。

下面就我院音乐、唱腔方面的改革和出新谈谈我的一得之见。

越剧音乐经过几代人近百年的辛勤劳动，已成为中国戏曲音乐宝库中的宝贵财富，其中精彩纷呈的流派唱腔更是剧种的一颗灿烂夺目的明珠。前些年，不少同志曾在这方面作了大力的调研和总结，并出版了相关专著，对宣传剧种、普及流派都起了极好作用。但随着时光的流逝，新一代中青年演员挑起了上海越剧舞台的大梁，在继续从理论上总结研讨老一辈艺术家的艺术成果外，积极扶植年青一代新流派的形成，已成为当务之急。因为观众需要新流派，事业需要新流派。

新流派的形成和产生不是人为封的，更不能拔苗助长，它是艺术上的一项系统工程，牵涉到剧目、演员的自身修养和功力，以及表演、唱腔、唱法等各方面。新流派的产生是需一定时日的，但是只要我们工作得法，亦可加快它形成的进程，缩短它的过程。我们知道，任何事物的前进，总是有"内因"和"外因"的问题，两者若能有机结合，将会起事半功倍之效。所谓内因，我的理解是演员的内在素质（包括业务能力和思想修养）。新流派的建立离不开具体的人。目前我院中青年尤其是不少青年演员拥有观众基础，排练、演出新戏的机会也较多，其中有些人完全可以成为新流派的候选人。可是他们目前的艺术活力远远未得到开发，我认为，除了领导要加强对这些尖子演员进行事业心、责任心和团结协作精神的教育外，要成为候选人，还必须克服他们自身思想上的一些误区。如：

第一，"宗师"不等于"忠师"。不少演员平时很刻苦、很用功，在平时也可谓"曲不离口"，但他们只唱一种腔——自己所宗的流派腔，追求的目标是越像越好，因为这样可得到不少观众的掌声。但他们忘了很重要的一点，宗师们为了创造这些唱腔，平时花了多少时间和精力去积累，在创腔时和

作曲、乐队又花了多少心血,经历了一字一腔地从"无"到"有",直至"精"的艰苦创作过程。事业的发展仅靠继承、"像某派"是远远不够的,那种只"忠"一师,不敢越雷池一步的思想是没出息的,因为遵循这种思想的演员最终只能是个"某派传人"而已,在越剧发展史上没他应有的地位。

第二,创新是"敬师"而不是"叛师"。我认为,目前在青年尖子演员中应提倡"标新立异""独树一帜"的创业思想,这不是狂妄,更不是"叛师",而是勇于给自己出难题,敢于花功夫探新路的创新精神,这是值得提倡和发扬的,是敢想、敢做、敢超越、有雄心壮志的表现,也肯定会得到宗师的支持和鼓励的。

第三,要坚定"断奶"思想。一段时期以来,演员们靠专业的作曲和唱腔设计人员写唱腔,已经成为习惯。一定要摒弃这种错误想法和做法。因为尖子演员已不是学员,他们应该有能力为自己的角色创作唱腔,断不了奶的演员不是好演员,更谈不上建设新流派。

以上三点心理障碍必须得到纠正和克服,因为只有确立了"敢创新,敢超越"的内因后,外因的帮助和促进才能起作用。

所谓外因,我认为剧院要高度重视、支持演员追求个人艺术特色,并创造各种条件帮助他们实现这一点。我的建议是成立一个院部领导的"唱腔研究小组",专门为一些有潜力的"候选人"出点子、想办法(我这里仅指唱腔方面),既要总结他们的过去,又要规划他们的未来,更要着眼于他们当前每一部戏的创腔。根据不同对象、不同条件、不同行当,小组成员和他们一起探讨、共同研究、反复实践,尽快在"起调""落腔""倒板""过门"等方面创造出新的、有特色、并属于这些候选人"专利"的新调、新腔来。让这些曲调像流行歌曲一样,在观众中接受考验,经过一段时间的去芜存菁,经得起各方面考验的新调新腔便会在观众中立足生根,经过从不习惯到习惯,从不喜爱到喜爱,最后形成观众喜闻乐听的新流派腔。

具体如何操作呢?首先是遴选出几个在越剧唱腔音乐方面有经验有能力同时又有责任心、有兴趣的人,组成"唱腔研究小组"。然后由小组经过慎重而科学的研讨、分析、排队,确定有可能成才的"候选人"名单,供院领导参考。候选人的必备条件是:一是事业心强,并能团结大家一起工作;二

是业务活力强，肯刻苦，有创新意识；三是唱、做均好，在观众中有厚实基础。候选人可分批，也可根据实际情况变化。

候选人确定后，就要给候选人"开小灶"——开展各种培训和辅导，着重培养他们的创新能力。比如：一是邀请专家给他们讲越剧史（包括音乐唱腔史），让他们系统了解越剧发展的历史，看看"祖宗"是如何从"猿"变成"人"的。二是分析越剧各流派创始人的成长、发展史，让他们了解流派的形成和发展到成熟的几个历程。可结合播放某流派早期、中期、成熟期的音像资料，还可请"宗师"们现身说法。最终目的是使他们懂得一个流派的创立，一方面要经过演员艰苦努力、锲而不舍、精益求精的追求过程，另一方面也是演员在作曲、乐队等帮助下共同创造的结果。三是帮助候选人攻克"创腔"关。对剧中人物的深层情感的理解，一般来说演员的理解比作曲要更深入、更细致（但不绝对），因此，我认为"创腔第一人"应该是演员本身，作曲和乐队应是为辅。但现在不少青年演员由于平时缺少积累，根本不懂得如何组织唱腔，剧本一到手，只会求助于作曲，只有照谱学唱的本领。这样发展下去，将来就没有流派，而只有"作曲派"了。因此小组就要逼他们攻这个关，补这个"缺"，不然，演员的内在气质和积极性都无法发挥出来。所以小组同时要选一些不同时期、不同流派、不同剧种的代表性的唱段，让他们聆听、讨论，帮他们进行必要的分析、讲解，扩大他们的视野，提高他们的鉴赏力。如此不断地学习，让他们从中借鉴与吸收好的、有特色的旋律，储存在记忆的仓库里，日积月累，不断消化，日后，在组织唱腔时就会自觉不自觉地融入人物唱腔中为我所用。四是开展以上活动后，还要注意检验效果。要坚持每个戏"唱腔过堂"的好方法，这在我们过去几十年艺术实践中，证明是一条好的行之有效的经验。所谓"唱腔过堂"，就是在一个戏开排前，根据导演的要求和作曲的总体构思，演员的唱段应是什么板式、节奏、调式和唱什么腔较合适，演员或作曲就以此为前提组织唱腔，然后约定时间"过堂"，几种方案同时向导演和剧组同志汇报。听完汇报后，肯定好的，指出不足的。这样经过反复修改、试唱，一些优美的"三符合"的旋律就产生了。我想，候选人的每个戏、每段唱都应这样做，这样做才能出精品。

"小组"除了选、帮候选人之外,还要做以下几件事。

第一,总结、研究男女合演唱腔。首先是要研究男腔,建设男腔。男女合演在声腔问题上有两大任务,其中建设男腔是其中很重要的任务。何谓男腔?目前主要有三种看法:第一种是继承好女腔,观众承认的就是男腔;第二种是男腔不应在女腔基础上建立,必须重新开始,另起炉灶;第三种就是在继承的基础上,同时发挥男演员的阳刚之气,建设有"越味"和"阳刚气"相结合的男腔。那么四十年来,越剧男女合演到底是否建立了男腔?有哪些有代表性的男腔唱段?可实事求是地选一些唱段,开一次男腔研讨会,认真地梳理这些内容。其次是总结男女对唱,完善男女对唱。目前,男女对唱方法不少,有同调异腔、异调同腔,还有同调同腔等。因为它是男女合演成功与否的关键问题,故一直来比较受重视,也在舞台实践中产生了一些较成功的唱段,我建议也举行一次男女合演专题演唱会,让大家评议。总之,男女合演音乐上的总结应该提到议事日程上来了,可请些专家和观众、领导,共同研讨。大家认为精彩的、成功的,建议灌制成音带发行、宣传,扩大男女合演的影响力。我们还可与浙江越剧团同行及时、经常交流切磋,举行不定期的交流研讨会,相互取长补短。

第二,丰富、健全行当腔。越剧主旋律固然是小生、小旦,但其他行当的"色彩腔"千万忽视不得。目前对一些行当的忽视应引起领导、编剧、导演、作曲们的重视。我们应在继承的基础上,各个行当都要出新,出新流派。我们的前辈中有"四大老生"——张桂凤、吴小楼、徐天红、商芳臣,还有周宝奎、金艳芳、张小巧、竺菊香、徐慧琴等优秀的老旦、丑角、大面、花脸艺术家,她们同样为越剧事业增光添彩,深受观众尊敬和喜爱。我们中青年演员中亦应有一批热爱"老、大、丑"行当的有心人。目前在这方面肯下功夫的人也大有人在,只是他们无用武之地,源于当今剧目题材还不够开阔,戏过于集中在小生、小旦身上。其他行当在所谓的越剧特色的口号下,该演的戏和该唱的词都尽力简化、浓缩了,出现"生、旦唱杀,其他行当无戏可唱"的局面,戏剧"色彩"也随之变得单调。长此以往,后果堪忧!众所周知,京剧之所以成为"国粹",其中一条原因,就是"生旦净末丑,行行出状元","行行有奔头","行行有看头",我们越剧切不可忘了行当建设。具体解决方法有:

第一，编剧写戏时要笔下"超生"，在戏的需要下，尽力为"老、大、丑"多提供些有"奔头"的戏、有"肉头"的唱，让他们有所发挥，有所作为。第二，"老、大、丑"们亦应争气，一定要以前辈为榜样，努力进取，发奋用功，克服无所作为的消极等待思想，要争当行当建设的有心人。第三，"小组"同样也要物色"老、大、丑"拔尖人物，给他们提要求、供材料，同生、旦一样予以重视，开发他们的创腔能力，让他们也尽快出几个新流派创始人。

最后，我要提一下越剧唱腔中"润腔"的重要性。根据我的实践体会，要创作出一段能正确抒发感情且又优美动听的旋律实属不易，但要把它唱得观众爱听、耐听更是不易。为什么同样一首流行歌曲到了毛阿敏的嘴里，唱出来就不一样呢？我们戏曲唱腔同样如此。这里面除了演唱者本身嗓音条件外，主要是对唱词情感的理解和对旋律的处理，以及体现的方法、手段不一样，也就是演唱者如何运用恰当的技巧——咬字、声音、气息、节奏等等手段，把平面的旋律，演唱得字正腔圆，声情并茂。目前，我院的有些尖子演员在这方面还未完全入门，他们唱起来声音很好，似乎也很有激情，但就是在情感的正确抒发上还缺少厚度、力度和深度，看来亦要补上这一课。

为了振兴越剧，尽快出现新流派，我们要爱护人才，发现人才，只要是人才，不管是什么行当，都要为他们"包装"，而且需要剧院上下一起来为他们"包装"，让他们尽快红遍大江南北，红遍国内外！

一得之见，仅供参考。

编者注：本文最初写于1994年2月3日，原稿首页有袁雪芬院长亲笔写的阅后意见："由于首次率团赴台演出，较忙，仅粗略看了一遍。这是你几十年艺术实践的体会，应会得到院领导支持！"还有尤伯鑫院长意见："要是能按'意见'展开的话，将在院内掀起一个业务高潮。"傅全香老师阅后，非常支持，并推荐发表在《上海戏剧》。赵志刚阅后曾说："张老师，您出了一个'金点子'！"遗憾的是原稿在呈送给原文化局领导阅后丢失，故重新撰写。

谈谈越剧念白

知识的获取一般通过两个渠道：直接经验和间接认识。在我几十年的艺术生涯中，我不但注重在舞台实践中积累经验，也非常喜欢读书、观摩，学习吸收他人的经验和其他剧种的特长，由此也积累了一些理论性的知识。今天就谈一谈关于越剧念白的一些认识和体会。

一、念白在戏剧表演中的重要性

念白是话剧艺术的特色之一。因为话剧中没有唱，所以讲话是演员塑造人物的重要手段，所以尤为重视、规范念白，并且有一套科学的教学和训练方法，关于这方面的理论也很多。"开口见性格""语言落地形象立起"这两句话非常形象、生动地说出了语言艺术的功能和魅力。透过语言，我们可以看出一个人的身份、年龄、事业、教养、情趣和需求、愿望等。严格来说，一个人物有一个人物的语言，这是独一无二的，不能随意调换。语言应该和人物的性格、气质、内心活动和外部动作协调一致。所以话剧演员开始学习时，台词课被放在相当重要的位置，不亚于戏曲演员的唱腔课。

我很欣赏话剧对念白的规范和重视，并在实践中不断努力向话剧学习，因为戏曲中的念白同样非常重要。"千斤白口四两唱"这句行话凝聚了几百年无数代戏曲演员的经验总结，是经戏曲舞台验证过的"真理"。这样说虽

有些绝对,但念白对戏曲的重要性是无可置疑的。在传统的戏曲演出中,演员没有话筒等现代技术手段的帮助,要将原声清晰地传送至后排观众,必须特别注意咬字清晰,发音准确。而在现代的戏曲舞台上,很长一段时间内唱词有字幕帮助观众理解,但念白没有(当然近些年念白也有字幕显示),这就需要演员格外注意念白的功力。"嘴皮子上见功夫"亦是戏曲界的共识,念白成为观众和专家评价一个演员水平的标准之一。

中国300多个剧种,除了唱腔上的区别外,念白也是主要"分水岭"之一。中国地大物博,一个戏曲剧种往往有很多个剧团,分布面很广,跨越不同方言地区。如京剧团全国都有,昆剧分南昆、北昆,仅南昆就有苏昆、浙昆、湘昆等,梆子分为河北梆子、河南梆子(豫剧)、山西梆子(晋剧)、西北梆子(秦腔),越剧有浙越、上越、南越、闽越、京越,浙越中亦有绍兴、宁波、舟山、杭州等不同地区的院团等。由于地区不一,同一个剧种的念白、咬字也有不同,无不打上本地区方言的烙印。单说浙江越剧和上海越剧的念白,无论从语调、四声还是尖团音等方面都有很大不同。虽然京剧念白亦有南北差别,但很小,这与它的历史流变有关。据说中国京剧院的梅葆玖到上海搭班演出《中国贵妃》,基本不需要磨合,因为京剧的发音咬字较规范。而浙江越剧院的张伟忠与上海越剧院合演《早春二月》,就发现很多差异,很多发音都不一样。好在张伟忠非常谦和,学习能力又强,他在念白上尽量向上海语音靠近,最终实现了全剧风格的统一。我们实验剧团移植浙江的《半篮花生》时,咬字也碰到不少问题,如花生的"花"字、哲学的"学"字等念起来都不一样,这些很难在短时间内统一,因为服务对象(观众)的语言、语音习惯不一样,强求统一,可能会引起观众不适。但我想日后总是要想办法靠近,至少要实现"一戏""一地"的统一。

二、戏曲念白的基本技巧

一个好演员必须学会精心处理台词,使它成为艺术性的舞台语言。演员念白的基本标准是要做到表达准确,情真意切,符合人物性格和人物关系,语言能清晰地传达到远处。为此,基本功是一定要练的。念白和唱腔一

样，要根据人物特点、剧情内容和规定情境诸因素来处理安排。比如唱先要确定什么调、什么节奏、板式，念白则要先处理好音量的控制、力度的分寸、速度的快慢、共鸣点的寻找以及气息控制等。

一句台词怎么念？不是一般地在某些地方读出逻辑重音或一般地强调某些词句，而是要根据人物的身份和性格特征，找到人物特有的语气、语调和声音造型，这才叫处理台词。戏曲念白还必须运用好抑、扬、顿、挫、轻重、缓急、断、连、收、放等各种语言技巧，才能做到字正腔圆，声情并茂。念白中还存在一些特殊的念法，如边哭边念，边笑边念，喘着气念，因重病重伤而嘱咐，边吃边念，边喝水边念，观众席最后一排亦能听到的悄悄话或耳语，等等。这些地方必须处理得逼真、自然、生动，符合舞台规定情境和人物行为逻辑。此外，某些念白具有言外之意，也需通过语音语调的特殊处理，才能清晰地表达出来。念白处理得好，也是有音乐美的。以下一些念白技巧值得演员多多琢磨：

一是力度。高而强的音显得雄壮有力，但低而强的音也能取得同样效果。特别是低音，从力度上加以处理，有时比高声叫喊更为感人（唱亦是此理，低腔用得好，不比高腔差）。一个演员在念一段较长的道白时，如果不懂得在力度上加以琢磨，使之抑扬顿挫有起有伏，是很容易使观众感到疲劳和松懈的。

二是速度。语言的速度包括快、中、慢、渐快、渐慢、突快、突慢、慢中有快、快中有慢等不同的处理，要义在于做到"慢而不散，快而不赶"。同样一句台词（包括唱腔）速度快时，显得轻快、活泼，要是放慢几倍，并在力度上加以渲染，就会使人感到宽阔、庄重而雄浑。所以说，速度是音乐的生命，也是念白的生命，寻找正确的速度，才能把音乐和语言的情绪恰当而又淋漓尽致地表达出来。

三是音色。"音随情变，色随事异"，就是要求演员利用音色上的变化来刻画人物的性格和推动情节的发展。

四是发音区。音区分为高音区、中音区和低音区。高音区应用口颚上部共鸣多一点，有些音要充分利用鼻腔共鸣效果会更好，花脸还需用头腔（脑）共鸣。中音区一般是充分利用整个口腔共鸣就能达到。低音区则是喉

腔共鸣利用较多,有时要用胸腔共鸣。

总之,要利用语言艺术的辩证关系,有时娓娓软语也能打动人心,它与剑拔弩张、锋芒毕露各有妙用。书画艺术讲究浓淡相间,舞台节奏讲究张弛并用,戏曲语言也特别需要语言在力度、速度和音色方面形成花色对比。话剧也好,越剧也好,念白都是为塑造人物服务的,其标准一是字音清晰,能够送远,二是要念出感情和性格。

三、目前上海越剧在念白上存在的问题及对策

越剧念白一般分为两类:一为韵白(越白),以中州韵为主,同时渗入些本地语言(一般指当地的书面语)。韵白一般是正剧、悲剧等题材用得多(但也不一定,如《祥林嫂》中的卫癞子、《武松杀嫂》中的王婆,还有《九斤姑娘》中的三叔婆等小人物就讲土白)。二为土白,即方言,如京白、苏白、沪语、绍白等都属于这一类。土白一般是在喜剧、闹剧和某些生活小戏中常用,还有某些特殊行当也用土白,如小丑类角色或喜剧人物(如《碧玉簪》中玉林娘讲土白或夹些土白)。

目前越剧在念白上存在的问题主要有:一是重唱不重念。目前研究越剧唱腔的文章不少,经验颇丰。当然唱腔是越剧一笔很重要的财富,很有必要总结,但对于念白就重视不够,至今还没有出现一两篇有分量、兼具理论指导性和实践操作性的文章可供演员们学习、借鉴。二是尖团音不分,四声不清,方言夹杂,可谓各念各的"经"。越剧老艺术家由于舞台经验丰富,功力深厚,他们的念白也得到观众认可。而我们中青年演员特别是青年演员,在这方面就比较欠缺,同一台戏里念同一个字竟有好几种读法,十分不规范。青年演员容易把大部分精力花在练唱上,如果没有前辈和专家向他们指出念白的重要性,他们恐怕也没有意识到念白问题所在,因此我强烈建议给他们补上念白这一课。

这些问题如何改进?越剧念白需要规范、统一,我觉得可以成立一个咬字小组,专门总结、研究越白的经验与不足,尽快做一些扎扎实实的工作。例如可先列一张表,把常用字的尖团属性先分一分,结合舞台实践进一步实

验,听取各方面意见,逐步提高。这个工作也不能急,要循序渐进,可先力求实现一戏一统一,然后推广开去。目前还有一些重要的问题待解决:上海越白的语言该向何处靠(沪、嵊、绍三地方言);不同行当的念白可否不一;尖团音的标准是什么;可否创造一种"通话",适用于不同地区的同一剧种。这些都值得探讨、研究和分析。更专业的理论期待在这方面有研究的专家来谈,我再结合我的几次具体艺术实践谈谈关于念白的体会。

我前面说过,念白就是用声音(语言)造型,塑造舞台艺术形象。我在《汉文皇后》中饰演汉文帝时,对于念白的这一功能体会颇深。该剧的前半场,汉文帝(刘恒)为代王,是一个在宫廷斗争中受到打击迫害的皇子。他痛感深宫后院争权夺利的血淋淋、赤裸裸,故与母亲早早迁出京城,逃出是非之地,远至边疆,梦想过上安居生活。此时的刘恒虽血气方刚,但由于怕惹事遭难,故少年老成,比较内向。但他毕竟是一个青年男子,因此在语调和音色上需要尽量年轻化。我一直是老生行当,养成了一种习惯性的语调,在这个戏里我必须作出改变。我的方法是提高一个调,使声音位置向上、向后靠,然后在唱腔上吸收徐(玉兰)派音调,显得青春有朝气。同时配合青年人特有的形体上的动作和节奏,如站、转身、走等动作,就把这个人物的年龄气质演出来了。"接信"后,他虽万分悲痛,但不敢放声哭,只是念了一句:"如意兄弟,你死得好惨呀!"接着唱:

> 赵王无端一命亡,想兄弟,脸色未敢露凄惶。
> 帝子王孙少天伦,知何日,吕后密诏诛带往。
> 唉!(读《诗经》吟)"燕燕于飞,差池期雨,之子于归,远送于野,瞻望弗既,泣涕如雨!"(念):呀!这《燕燕》诗中,天伦之乐,兄妹之情可谓深切的了。倘天下人物都能如此,岂不好了。我那可怜的赵王如意,也不至惨死长安!(暗泣)

这一段中,唱固然重要,但这里运用的两种不同的念白方式(包括吟诗和独白)抒情意味浓厚,作用更大,体现了他在残酷政治高压之下的感情流露,对人物的塑造产生了画龙点睛的作用。

另外一个例子,是我在《状元打更》中的念白处理。我扮演的老丞相王进是一位六十岁左右的老人,又是一位爱国家、重情义的可爱长者,因此我在声音造型上尽可量多用喉音表现他的年龄感和沧桑感,并吸收了京剧周信芳咬字遒劲、激越、喷口音有力的特点。因为是在赶路时边唱边念,我还加了些颤音,来表达他那豪爽、略带幽默的性格特征。在唱念上具体我是这样设计的,先是唱几句倒板:

披星戴月离京城,为国家哪顾得苍苍两鬓。
都只为北国辽王造了反,我朝无有保国臣。
奉皇命,千里奔波不辞劳,九凤山上请救兵。

接着是念白:

老夫王进,与三边总镇刘广有八拜之交,可恨奸贼在万岁面前谎奏一本,将到广家,全家满门抄斩,是老夫将刘婵悄悄放走。如今刘婵占山为王,兵马十分强大,是老夫保奏一本,封刘婵为平辽大元帅。我奉旨出京,特请侄女儿发兵也!

接着又唱:

快马加鞭山寨往,哪顾得年迈龙钟也要上山岗……

这里的一段念白交代了人物关系以及王进在故事中的行动逻辑和目的,很好地与唱腔配合,为最后一句唱积聚起强烈的气势,使之豪迈感人。这里如果没有念白,整个剧情发展就是个不完整的,势必影响艺术效果。我在处理这段念白时,力求做到字字清楚,同时具有鲜明的节奏,一环扣一环,显得铿锵有力。

发展男女合演要重视剧目和唱腔

如何发展越剧的男女合演？这个问题一直为越剧界所关心。浙江的同志在这方面起步较早,实践较多,经验较丰富,值得我们学习。我认为,发展男女合演,首要就是重视剧目和唱腔这两方面。下面,我就剧目和唱腔这两个问题,谈点粗浅的看法。

我从进戏曲学校至今,艺术生涯大抵经历了五个阶段:一是在校学习阶段,学的都是传统戏;1958年毕业后至1963年年初,演过大量传统戏、新编历史戏和现代戏;1963年提出"大写十三年",演的是清一色的现代戏;"文革"后期,越剧备受摧残,演出上走的是所谓"样板戏"的路子;粉碎"四人帮"以来,扩大了题材。这五个阶段,跨越二十多年,党和国家走过的曲折道路,也使越剧的发展(包括男女合演)走过了坎坷不平的道路。然而,尽管天空出现过乌云,历史出现过曲折,应该说我们的剧种还是有进步的。越剧在这几十年的实践中,扩大了题材、行当,丰富了剧目,积累了经验。在实践中,老师们一反过去只演才子佳人的做法,塑造了许多难度很大的形象,如江姐、杨开慧等;对男演员来说,演出机会多,也得到了很好的培养机会,男演员塑造的一批形象逐渐受到观众的承认和欢迎。这些实践值得我们总结和珍惜,应该写入历史,即使是走弯路或失败的教训,也是一笔财富。

越剧应该怎样开拓剧目题材？怎样才能使路子走得宽一些？从男女合演的角度,我以为要对男演员的特点作些分析,既要看到他们的长处,也要看到

他们的短处，从选材时就要考虑扬长避短或扬长补短。理论上，戏曲各种题材都可以尝试，但我认为越剧男女合演的重点应放在新编历史戏和现代戏上，这是男演员能够充分发挥自己特长的领域。此外，对已有的男女合演剧目也应不断修改、完善，体现剧种的继承性。譬如《鲁迅在广州》，是否还能在现有的基础上搞得更好一些，使之更戏曲化或者说越剧化一些？塑造英雄形象，戏曲有自身的得天独厚之处，我们能否结合越剧的传统特色，以小见大，从"情"着眼，以便更打动人心呢？浙江越剧界在这方面目标很明确，很快形成了自己的风格。上海方面可以针对自己的特点，多创作些青年题材、知识分子题材等，尽量使题材开阔一些。男女合演对于历史剧的创作是有优势的，如《汉文皇后》的艺术效果就比较好。我们不妨多开发一些表现爱国主义的历史剧，最近中宣部的文件中也提出了宣传爱国主义的十个方面，可见天地是十分广阔的。

发展男女合演，要有好演员。当前，男演员在上海处境很困难，因为观众心目中有标准，特别是在唱腔上。怎样建设好男腔？我认为还要有几条标准：一是"腔"要有个性，即要有人物的个性和男演员本身的个性，学流派不能追求愈像愈好。二是要有"韵"，即有韵味，有浓郁的越剧风格。三是男演员要打好两个基础：学习流派唱腔和老腔老调（男班时的唱腔），但运用时要创新，随着剧情变更，不能"一道汤"，而是要观众承认。四是同行爱学。男演员怎样学、用流派？我的基本观点是首先必须很好地继承传统。继承传统应一字一腔地学，但又不能限于一字一腔地搬，要分析它的创作方法，用到新的形象创造中去。从落地唱书调起，都要学，但重点应在[尺调]阶段，因为这是流派纷呈的时期。老生也有流派，过去重视不够。如张桂凤、商芳臣、吴小楼、徐天红几位老师，都各有自己的唱腔的特点。学习唱腔的同时，须知老师们的创造精神也值得我们学习。另外，还要向其他剧种学习，特别是京剧，还有大量的东西待开掘。通过不断实践，不断积累，男腔一定会逐渐成熟起来。

最后，我呼吁剧作家专门为男女合演打造剧目，写剧本时就考虑到行当建设问题。我呼吁舆论对男女合演要公平看待，既不要作过分的、不符合事实的吹捧，又要给予应有的支持。我还呼吁江、浙、沪三省市越剧界要加强联系，经常对男女合演中的问题进行探讨和研究。我相信经过我们坚持不懈的努力，男女合演这朵花一定会灿烂地开放在越剧舞台上，开放在广大观众的心上。

越剧男女合演事业在上海的现状和对策

上海开展越剧男女合演事业以来，至今科班培养的男演员有三代共一百余人了，然而目前活跃在舞台上的只有14人（第一代3人，第二代1人，第三代10人）。据我所知，这十几人中，想离开的还有数人，这不得不说形势非常严峻了。

目前戏曲事业整体出现滑坡现象，经济效益不高，加上人才流动自由，真正愿意留下来从事这项事业的人不多，少数人留下也是为了一只"铁饭碗"而已。总之，整个行业缺少一种从事这项事业的凝聚力。以上所说的十几位男演员中，能开口唱的演员仅五六人左右。目前有男女合演特色的剧目也不多，这都成为当前发展男女合演事业的不利因素。

六年来，我们上海越剧院三团排练的大戏有《浪荡子》《第十二夜》《陆文龙》《易凤惊魂》《真假驸马》《色官审案》《状元打更》《血染深宫》《岭南风云录》等，还有小戏《溜冰场上》和《斩经堂》等。从这些剧目可以看出，我们三团是想在剧目题材、表导演样式等方面有所开拓，做些尝试，力求发挥男女合演的特长，并在每个剧目中不同程度地取得了一些成绩。如《第十二夜》和《血染深宫》曾获上海市文化局、文联等单位颁发的演出奖和其他奖项，亦得到观众的好评。但无可讳言，有些剧目的本子还不是非常成熟，艺术处理上包括唱腔、舞美等亦有些"超前"，在社会上还未引起轰动效应。也就是说，还未出现观众、专家、领导都叫好、认可的作品。当然，要做

到这一点是很艰难的,这需要我们像新越剧改革时期一样,在编、导、演、音、美各个专业都有精兵良将。尽管难度很大,但男女合演要生存,要开拓,要发展,就必须要创作出能够彰显这一演出形态特色的好戏甚至精品,才能让更多的观众喜欢男女合演的越剧。

男女合演成功与否,除剧目和演员外,音乐唱腔是关键问题,其中男女对唱和男腔建设,又是关键中的关键。男女对唱三十余年来积累了不少经验,方法也用了不少,其中不乏成功之作。例如《十一郎·洞房》《杨立贝·父女对唱》《桃李梅·风雨同舟》,还有《汉文皇后》《凄凉辽宫月》等大中小戏中都可找出不少悦耳动听的男女声对唱,遗憾的是没有人去总结分析其中的得失,使之为进一步的探索提供经验。"男腔"是在音乐上树立男性形象,我心目中理想的男腔既是越剧的,又具有男演员的气质特征,更重要的是被广大越剧观众认可和喜爱,并能在同行中流传。几十年来,经过几代男演员的刻苦钻研,在继承传统的基础上,史济华、赵志刚以及我等一批男演员都创造了一些有特色的唱段,这些唱段给观众留下的印象还是非常好的。我们不应该听过就算,而应该对它们进行总结,找出对未来男腔建设有益的经验,继续发扬。

目前越剧从业人员待遇太低,也是一个大问题。我们院里现在的男演员中四级比例太大,这个级别只有80元一月的工资,这让男演员如何结婚成家,更谈不上买房置业。这严重影响了他们在事业上的积极性和用于工作上的精力分配。剧团经济压力太大,后顾之忧便不小。观众下降,开支上升,迫使剧团领导把精力放在组织观众和出票销票上。有些晚上要演出重头戏的演员,白天还在外面跑票,甚至上场前几分钟还在接电话"讲斤头",这如何能真正做好事业?

编者注:本文写于1992年2月,是作者为参加由上海艺术研究所和《上海越剧志》编委会主办的男女合演艺术研讨会准备的发言稿。

举办"继承创新学习班"的目的和做法

一、开班目的

该班面向目前活跃在越剧舞台中心的精英演员们,旨在让他们明确自己的历史责任——如何在21世纪继承、发展越剧。新的世纪要让越剧继续发展,除了在剧目、表演等方面力求出新、出精品力作外,重点在音乐唱腔上。演员们必须确立敢想、敢实践、敢创新、敢标新立异的创业精神,并脚踏实地地努力学习包括本剧种和兄弟剧种的唱腔。不断积累、不断总结,具有向自己提出在越剧唱腔领域里独树一帜的勇气和胆识。

二、学习班课程

1. 请袁雪芬老院长授课

授课内容:

(1) 向中青年骨干演员提些要求:如何挑起越剧发展改革的重担?

(2) 谈谈自己"袁派"从萌芽到成熟的简要过程,可举几个戏、几段唱说明、讲解。

2. 请刘厚生先生作报告

刘厚生先生针对当前戏曲事业如何发展,特别是"学流派、创流派"方

面，提出些看法和要求。据我所知，刘先生十分关心这个问题，他站得高、看得远，早在十余年前就向京剧界和越剧界提出这个命题。是否以艺术中心出面，发邀请函一封。若刘老在上海，请他到现场作报告则更佳。

3. 请周大风老师作报告

内容为越剧音乐（包括唱腔）在中国戏曲音乐史中的地位和影响，特别是流派唱腔在剧种发展中的作用（包括其形成的条件和特点），主要从宏观上加以阐述。

4. 请连波老师作报告

内容包括：

（1）重点是作品分析，提高大家的艺术鉴赏力，这一点非常重要，主要是学会懂得辨别作品的优劣。可选几段（包括越剧、京剧、评弹等）精品力作，从理论上加以分析、解剖。

（2）简要分析一下尹派艺术（重点是唱腔）的特色（包括流派唱腔的形成期和成熟期作些对比）。

5. 请陈钧同志作讲座

请陈钧谈谈自己历年来的创作体会和经验，重点是如何在学习、掌握越剧各个时期的曲调，特别是流派腔的基本规律和特色。并根据不同人物、不同演员进行继承和再创造。可举例（包括播放音频）说明之。建议重点可从赵志刚唱腔着手讲解。

6. 请项管森老师作讲座

讲一讲越剧从早期［落地唱书调］开始到［四工调］时期几个阶段的变革状况，重点可谈几位有功之臣（包括演员和乐师），亦可边放音响边讲述。主要让大家了解创业的艰辛、革新发展之不易，说白一点，就是越剧音乐唱腔如何一步一个脚印走出来的。如何从"猿"变成"人"，如何从小乡村走向大城市。

7. 我的学习心得

我在该课题上亦有些心得，有话要说、有话可说。我可以边说边唱，具体分析创腔的心得，可能对大家有些启发。

还有不少有丰富经验的专家，不能一一邀请，如顾振遐（徐派研究专

家)、贺孝忠(戚、毕派研究专家)和钱苗灿等同志,是否放在日后成立"唱腔研究小组"时考虑。此番仅仅是开头,今后工作是大量的,必须凝聚大家的智慧和力量,才能把这件事办得有始有终。因为这个命题攸关越剧21世纪发展的走向之一,非常重要,特别是不少演员也走向中年,专家也近古稀之年,必须抓紧抓细才行。要是能在五年内(或更短些时间)上海乃至全国出现一批新的"流派群",那将是越剧之福,也没辜负事业、前辈和广大观众的殷切期望。

 补充:此一课题我考虑了较长时间,于1994年2月份"上书"院领导,结果声息全无,很是遗憾,自此成为心结。我认为早抓这个问题,目前越剧界可能完全不是现在的面貌。还曾找评弹界、沪剧界个别同行探讨过,反响不一,只有茅善玉在回信中说到这个问题已引起她重视,使我欣喜至极。总之,我为此从上到下呼吁,目的只是希望上海戏曲界重视此问题,并抓起来,若干年后,必然会有革新家出现。我还曾给《解放日报》端木复同志写信,请他给予舆论上支持。

创新腔，出风格

上海解放快五十年了。解放后学戏、说书的人不少，如今都是快五十岁左右的人，艺龄亦有三四十年了。每个剧种人才不算少，也都产生了本剧种在上海戏曲舞台上的"挑梁"主演，可是新的戏曲流派有几个？少得可怜。我仅以上海戏曲学校的首届毕业生算起，至今被上海观众（听众）承认的新流派一个也没有。是这些同志不努力、事业心差？非也！我们这一代演员，应该说是将个人的命运系在事业这只"大船"上的，其中不乏有成就的人，如：评弹以余红仙等为首（包括青年演员秦建国等）；沪剧以马莉莉等为首（包括茅善玉等）；昆曲以计镇华为首；淮剧以何双林为首（包括梁伟平等）；越剧以史济华、赵志刚等为代表。他们都是有广泛观众基础的好演员。他们在演唱上，都有丰富的实践经验，在曲调和唱法上都已有了他们自己的特色和风格。如果他们将自己的艺术好好加以总结、提高、宣传，将会形成上海滩上新的"流派群"（当然不是指拔苗助长）。

可如今，有关方面对此很不重视，或意识不到观众需要新流派，上海需要新流派，剧（曲）种需要新流派。我们不少老一辈艺术家也希望我们早一点"青出于蓝而胜于蓝"。我们的前辈，创造了五彩缤纷的流派。如评弹有蒋调、丽调、徐调、张调、琴调等，沪剧有丁派、石派、解派、邵派、王派、杨派等，淮剧有筱派、杨派、何派等，越剧有袁派、尹派、范派、傅派、徐派及王、金、陆、吕、戚、毕、张派等，京剧有麒派、盖派更是名震四海。他们成"派"成

"调",都是二三十岁之间(较晚的如张鉴庭先生)。为什么呢?其中有规律性的东西,可以研究、探讨。总之,我衷心希望上海不但要出好戏,还必须出新一代流派创始人,这样,上海的戏曲事业一定会蒸蒸日上!

编者注:本文原标题《多余而想讲的话》,载于傅全香《人比黄花瘦》一书。原文还曾寄给上海沪剧院院长茅善玉并收到回信,拟寄给浙江小百花越剧团团长茅威涛和上海评弹团团长秦建国(未寄出)。

给上海评弹团秦建国的一封信

秦团长：

您好！

上次去您团拜访，承赠珍贵的碟片二套，非常感谢！碟片说、噱、弹、唱、演俱佳，我一有空隙时间就静心聆听，得益匪浅。

与令师的作品比较，可以听出您"另有一功"，也就是有您个人的特点，比较突出的是在说、表、起角色等方面。但也有一些不满足之处，那就是您的唱有突破，但还不鲜明，基本上是循着师长的脚印走。我始终认为您的声音素质要比您老师厚实得多，音色也很漂亮，完全可以逐步走出一条自己的路。你们评弹团有三位男演员，我一直认为有条件进行突破。第一位当然是您，另外二位就是范林元和徐惠新。范林元一度是我的邻居，我们曾经当面谈过这一课题。

中国戏曲为什么在解放后形成的流派不多？我寻找过原因，我认为，中青年演员普遍存在着"不循前辈的路走，可能就会失去观众，没饭吃"的顾虑，没有敢破敢立的创业精神是主要原因。我是一直提倡敢标新立异。我们对新戏新腔的创作标准要高，要达到可灌唱片水平。这样会逼自己去学、听范围广一些、剧种多一些的剧目。以我的亲身体会来说，积累是创新的"聚宝盆"，只有多听，多唱，多思考，多积累，日积月累，将这些素材在大脑中消化，然后在适当的创造角色的过程中调动起来，把本剧种传统和兄弟剧

（曲）种优美的旋律融合起来，塑造人物的音乐形象。这样经过一段时间实验后，去芜存菁，那些符合人物的唱腔就保留下来。经过一步一个脚印的磨炼，从量到质不断丰富发展，要不了多少年，就会形成自己的风格特点，渐渐让观众记住您的那些有个性的新腔。

形成自己的流派方面，评弹尤其有优势，目前戏曲有唱腔设计，演员渐渐有依赖性，而评弹则全是演员自己设计、创造唱腔，故我对评弹寄予厚望！当然，这中间，各方面的宣传也很重要。文艺界的领导要是内行就应懂得，每个剧（曲）种的发展无不从音乐开始。十余年前，我曾拜访过时任文化局领导的马博敏，约谈数小时，希望她抓一抓这个事关戏曲事业发展的百年大计。可惜最终她未能加以重视，又浪费了这十余年的宝贵时间。

此信早就想写，只是怕影响您的工作，我则是退休在家，有的是时间。现寄上有关我的一些资料，提供参考。前些年，我曾给沪剧院茅善玉院长寄去类似的信和材料，她热情回信给我并表示感谢。在此后的新戏排练中，她要青年演员自己组织唱腔。这样，演员就有了压力，也逼他们去广采博收，充实、丰富自己。我觉得这是一个好的开端，时间一长，就会形成一种风气，演员不再依赖唱腔设计，这实质上是戏曲演员的一种传统。越剧和评弹都是流派纷呈，也主要是老艺术家锲而不舍刻苦钻研，不断进取取得的成果。

戏剧大师曹禺先生对李玉茹的艺术解剖非常有说服力。他说，（李）梅程尚荀四大名旦的唱腔都唱得很好，但就是没有程砚秋先生那种不"墨守梅规"的独创精神，故未形成李派。他还谈到，杨振雄先生没拷贝其父杨斌奎老先生，从而创造出富有特色的杨调，实现了"青出于蓝而胜于蓝"。

我们越剧的老艺术家徐玉兰老师对如何学流派亦很有见地。戏剧理论家刘厚生先生也曾精辟地谈到了如何培养接班人，培养什么样的接班人，以及对继承流派中要注意的一些问题。如您有兴趣可以找相关资料看一看。

综上所述，归根到底一句话：衷心希望您在日后——5到10年中创造

出群众喜闻爱唱的新流派——秦调。目前的您已具备形成流派的基本条件：第一是拥有大量粉丝（观众基础）；第二是舞台积累很多。我相信随着新腔的不断创造、总结，在起调、落腔、常用腔等方面加以不断提高，包括新创有您个人特色的过门（这也是评弹流派的特色之一），秦调一定会得到观众承认。

我把您视为知己，故想到哪写到哪，不妥之处见谅。

祝

夏安！

<div style="text-align: right;">上越　张国华上</div>

关于94届越剧班"集训年"的补课内容

根据"缺啥补啥"和从"三依靠"向"三创造"逐步过渡,以及请名师指导授课等原则,现提出以下打算,请院、校领导审核和支持。

在保证完成已制订的排练计划外,尚需请以下前辈、专家、老师给学生授课:

一、请前辈艺术家授课

1. 袁雪芬老院长授课

(1) 内容一:"三演祥林嫂"的体会和创造;"厨房"一场戏是怎么来的?目标是让学生懂得艺术精品是精益求精、锲而不舍地"磨"出来的。

(2) 内容二:[尺调]、[男调]、[六字调]等新腔新调的创造体会;"情"与"腔"的关系如何体现?目标是让学生懂得,一个好演员除了扎实继承传统外,还必须广采博收、努力创新,后者对事业的发展意义重大。

2. 请张桂凤老师授课

(1) 内容一:谈谈唐皇、刘彦昌、癞子等艺术形象的创造过程,以及如何抓住角色的性格特征和典型动作。目标是通过老艺术家的现身说法,让学生懂得如何去接触、接近、塑造人物形象,懂得塑造形象的方法和手段。

(2) 内容二:演员为什么要多读书?读书与创造舞台形象有什么关系?目

标在于让学生懂得如何从业余爱好中汲取营养，为提升自己的专业水平服务。

二、请专家、老师授课

1. 请作家王晓鹰授课

（1）内容一：谈一谈文学作品中人物形象塑造与舞台艺术形象塑造的相同点与不同点。

（2）内容二：如何深入生活、观察人物、积累形象？目标在于让学生懂得平时注意观察生活、积累形象的方法和其重要性。

2. 请刘觉授课

（1）内容一：戏曲演员如何看剧本？它的基本步骤是什么？

（2）内容二：在进入排练场之前，戏曲演员应做好哪些准备工作？在排练过程中又会出现哪些问题？如何去解决？（可结合具体角色谈。）

目标在于让学生从理论到感性层面懂得一个戏曲演员创造舞台艺术形象的全过程，以及必须具备的技巧、功力和方法。

3. 请吴兆芬授课

（1）内容一：剧本的样式有哪些？它们各自的特点是什么？

（2）内容二：编剧与演员的关系？（包括编剧创作的甘苦。）

（3）内容三：什么样的剧本是好剧本？演员如何读和选择剧本？

以上目标旨在提高学员对剧本创作的一般规律的认识和对编剧创作中的艰辛产生感性了解；提高学员对剧本的鉴赏和鉴别能力。

4. 请胡越导演授课

（1）内容一：导演的功能是什么？它在越剧史上的地位和作用？

（2）内容二：导演与演员的关系？导演心目中的好演员应是怎样的？

目的在于让同学们懂得些导演理论知识，早些从思想上、理论上"接轨"，便于日后顺利从学员过渡到演员。

5. 请顾振遐授课

内容为"名曲"（越剧曲调或兄弟剧（曲）种）欣赏，对"曲"加以解剖、分析。目的是提高学员对音乐、唱腔的鉴赏和识谱能力。

6. 请苏石风或孙志贤授课

（1）内容一：舞美在越剧历史中的地位和它的特色与风格。

（2）内容二：越剧舞美对中国戏曲的影响？

（3）内容三：色彩的作用和搭配，色彩与灯光。

目的是让学员了解舞台美术的美学价值，对色彩的作用与相互关系有初步了解。

7. 请李家耀授课

（1）内容一：喜剧的功能是什么？喜剧的表演技巧有哪些？

（2）内容二：越剧如何演喜剧？通过导演越剧《桃李梅》谈体会。

目的：越剧演喜剧经验较少，请李老师专题讲授，可加深学员印象并学到一些表演喜剧的方法。

8. 请张豫美或王月英授课

要求给每个同学化装，除教授一般化装技术（包括对各种油彩功能的认识和使用）外，还必须让每个人了解自己脸部的肌肉和骨骼（也可说是优缺点），并引导他们能通过化装技巧扬长避短（特殊化装除外）。

9. 请陈承秉授课

（1）内容一：视唱识谱（包括多声部合唱）。

（2）内容二：记谱能力的培养和掌握。

目标是要使每个学员们毕业时都能做到一见谱就能唱，日后还能自己作曲、记谱。

10. 请上海越剧院主要演员赵志刚、钱惠丽、方亚芬、史济华、郑国凤、张国华等上唱念课，目的在于提高学员的唱念基本功。

11. 请有师资的声乐老师授课（待定）

（1）内容一：有重点地选几位同学上声乐课。

（2）内容二：提高大部分同学发声的技巧训练，如气息控制及发声部位的锻炼等。

目标在于普遍提高，重点辅导。

12. 请张国华上课

（1）内容一：演员为什么要学会自己组织唱腔（创腔）？组织唱腔前要

具备什么条件？如何组织唱腔？

（2）内容二:"腔"——旋律有了,如何唱好它？（谈润腔的重要性和方法。）

13. 请台词老师授课

"念白"是越剧的一个弱项,为了科学地进行训练,必须请有关台词专家授课,让学员掌握好科学的念词规律和方法,并指导越剧念白。

说明：

（1）以上一些课程将安排在每周一、三、五下午（一、三、五上午和二、四下午为排戏课）,因此与"排练计划"不冲突。

（2）由于以上授课老师不在"排练计划"日程之内,因此经费可能要额外支出,请院"培养青年基金会"酌情予以照顾。

补充：还要组织同学听流派创始人讲授如何创造流派,以及各流派的艺术特色和经验（电台有录音）。

编者注：本文写于1997年9月,作为94届越剧班集训领导小组的一员,张国华策划了这次集训课程。

在赵迷艺术沙龙上的发言

越剧男女合演事业走过半个世纪了,在这里我作一个简要的回顾。越剧的男女合演是在周恩来总理的关心下发展起来的。早在1949年,他接见袁雪芬的时候就提出过越剧要发展男女合演。1952年,在第一届全国戏曲观摩演出大会期间,他在接见袁雪芬、范瑞娟、傅全香等越剧艺术家时指出:过去封建社会男女不能同台是女演男、男演女的原因之一,现在新社会了,戏曲当然也应表现现代生活。女演男对越剧艺术在表现现代工农兵生活上有一定的难度和局限性,因此男女合演是历史发展的必然。女子越剧与男女合演的越剧,需要共同前进。1953年,周总理莅临上海,看了男女合演的越剧《箍桶记》后,又对袁雪芬谈到越剧要大力发展男女合演。因此,华东戏曲研究院于1954年办起了越剧演员训练班,先后在上海、绍兴、苏州三地招收了青少年学员60人(男39人,女21人),按照中专艺校要求,从政治、文化、业务三个方面对学员进行正规培训。京剧老师教武功,昆曲老师教身段,因此基本功较扎实。毕业后大部分人都被分到上海越剧院,实习一年后于1959年6月1日成立实验剧团,对越剧男女合演的现代剧、古装戏不断进行实验演出。音乐唱腔经多年探索,在继承传统和流派唱腔的基础上,根据不同演员的演唱条件和剧目内容,运用同调异腔、同腔异调、同腔同调等方法解决了男女合演的声腔问题,并得到了观众的认可、喝彩。

男女合演发展到现在,大规模地招收了三代男演员,培养了大批人才。1954年上海戏校的40名男学员中,出现了刘觉、史济华、张国华、沈嘉麟、徐瑞发、方国泰、卫震华等佼佼者。1960年秋,上海越剧院学馆共招生318名,一共开办了五个班,包括表演、音乐、舞美等专业,其中两个表演班也是男女合演的阵容,但由于毕业后即碰到"文革",基本没有舞台实践机会,最后留在越剧舞台的只有袁东和陈文治二人。1964年,学馆又招收了323名男演员(都是初中毕业生),由于受"文革"形势的影响,这批学生在培养上基本是失败的,后来从事越剧的大概只有徐德铭。1974年,学馆开始新一轮招生,共招收44名,其中男演员28名,女演员16名。这批演员从"文革"中起步学习,最初学的都是样板戏,但后来随着越剧界的老艺术家纷纷从"文革"中恢复工作,她们在培育学员上花了许多精力,培养出了赵志刚、许杰、张承好等优秀的越剧男演员。

越剧男女合演事业在曲折中发展,到现在为止可谓经历了"三起三落"。"一起"便是在周总理等老一辈国家领导人的直接关心下,越剧男女合演事业蓬勃开展起来。但由于国家政治运动和自然灾害等原因,加上国家对传统戏政策的改变,50年代末60年代初男女合演出现了低潮。但随之而起的"大演十三年",1963年至1965年期间,演现代戏成为越剧舞台剧目的主体,几个团争着要充实越剧男演员,一时间男演员成了"男宝贝"。这便是"二起"。"文革"开始,整个越剧事业遭受重创,男女合演除了演一些样板戏,也几乎是停滞不前,在艺术探索上甚至可谓一落千丈。"文革"结束后到80年代中期,越剧男女合演经历了第三个黄金时期,是为"三起"。史济华主演的《祥林嫂》《十一郎》,刘觉主演的《三月春潮》《仙台行》《西厢记》《桃李梅》,我主演的《忠魂曲》《凄凉辽宫月》《汉文皇后》,赵志刚主演的《何文秀》《花中君子》《浪荡子》《杨乃武》等,都是这一时期男女合演的代表作。这阶段,男女合演不局限于现代戏,也能驾驭传统戏和古装戏,得到了广大观众认可。然后,80年代末至90年代,市场经济的兴起,整个戏曲事业受到很大冲击,除了1998年的《舞台姐妹》,男女合演的好剧目很少。尤其是近来,从男女合演的人才培养到舆论宣传都没有大的动静,大有自生自灭之感。最近《早春二月》上演,但愿能出现转机。

我从进入戏校开始，就致力于男女合演事业的发展，我衷心希望男女合演越来越兴旺。我这里提三点希望：首先，所有的男演员要团结起来向前看，把事业放在首位，不计较个人得失；其次，寻找好剧本，排出好戏是让男女合演事业继续发展的唯一办法；第三，希望能继续培养接班人，没有好的男演员，男女合演就是空谈。

我与《二堂放子》

《二堂放子》是越剧老生行当的优秀保留剧目,最初是张桂凤老师根据绍剧《二堂训子》改编,著名越剧艺术家徐天红、商芳臣等都演过此剧,并留下了宝贵的音像资料。她们表演风格迥异,但都具有魅力,该剧也因为她们不断的加工创造,久演不衰。我也非常有幸与这个戏结下了很深的缘分。

《二堂放子》是我1956年在上海戏校学的第一个戏,算是我的启蒙戏。我的启蒙老师是解放前长期与袁雪芬老院长在舞台上搭档合作的项采莲老师。解放后,她在上海戏校先后培养了好几批越剧演员,素以教戏细致、要求严格著称。由她主教和我主学的《二堂放子》,当时在越剧班里也算是质量上乘的,经常代表戏校参加各种招待演出。

《二堂放子》又是我第一次对外公演的戏,记得那是1956年春节,我在现在的上海科学会堂演出。那天由于感情太投入,又不懂得"控制"自己,大幕落下,戏结束好久还是泪流满面,不能自已。

毕业后分配到上海越剧院,我把《二堂放子》送到工厂、农村、部队,跑遍江浙沪各个城市,观众对这戏反映一直不错,尽管如此,我还是找机会看桂凤老师演的《二堂放子》,每看一次总有新的收获和提高。我曾去张老师家请教,记得在一个夏天的晚上,天气很闷热,老师一边用扇子赶蚊子,一面给我仔细地说戏,逐段剖析、不断示范……累得满头大汗,使我得益匪浅。老师诲人不倦的感人情景至今记忆犹新。

刘彦昌"训子"一段"慢二凡"是考验演员功夫的吃重唱段，因为它曲调高亢激昂，润腔又要求委婉细腻。为了唱好这难度较大的长腔，我把自己"关"在剧院的唱片资料室反复聆听张老师灌注的唱片，仅"沉香，儿啦"这句起调就听了不下百遍，把那张唯一库存的唱片都听坏了。好在当时唱片商店有售，第二天我去买了一张又继续听……经过舞台反复实践、不断琢磨，我感到与角色刘彦昌的距离越来越近了！

20世纪80年代中期，上海电视台从越剧院四个折子戏中选中《二堂放子》要拍成电视片，由于主演王夫人的演员朱东韵有些特殊原因辞拍，很遗憾没有成功。1989年应卜啸龙先生之邀，我随袁雪芬院长为首的上海越剧团赴美国演出，把《二堂放子》也带去了。在纽约演出此剧时，台下观众掌声热烈，反响相当不错，同在看戏的卜先生见此反响也很高兴，在后台当场拍板，决定到旧金山演出时加演一场《二堂放子》。

近年来，受上海戏校聘请，我每周花三个半天为越剧班同学兼课，除了教唱念外，我为"小老生"们启蒙的也是《二堂放子》这个戏。经过半年多的教学，上个月底期中考试时，几位"教官"老师给其中的两位"小刘彦昌"打了较高的分数。据校方称，不久将在上海逸夫舞台公演的剧目中，《二堂放子》亦在其中。

我演了几十年的《二堂放子》，与我搭档的"夫人"王桂英饰演者换了七八个，"儿子"沉香、秋儿换了一大群，但我仍然喜欢演这个戏，真是乐此不疲！

艰难的任务——扮演青年毛泽东

1976年,"四人帮"覆灭,国人高兴之余,深深缅怀着革命先烈毛泽东的夫人和战友杨开慧。此时,我院著名编剧薛允璜、薛宝根、张森兴等即时编就了大型现代越剧《忠魂曲》,深情地歌颂了烈士短暂和壮烈的一生。由昔日《红楼梦》中的"林妹妹"——王文娟老师扮演杨开慧,范瑞娟、徐玉兰、傅全香等前辈艺术家也分别担任角色,而青年毛泽东的角色则让我扮演。

一开始,由于种种原因,上级部门还不同意戏曲舞台上出现领袖人物,怕损害了伟人形象,但杨开慧的一生中如何少得了毛泽东呢?第二稿时,终于同意出形象,但约法三章:一不能有唱腔,二要讲湖南话,三要市领导审查同意后才能上演。对我这个具体扮演者来说,压力是可想而知的。

于是,我提出要去湖南长沙下生活的要求,经批准,我和化妆师陈利华去长沙,时间只有一周。一周时间虽短,我却紧锣密鼓唱了三部曲。首先是寻踪曲。我拜访了曾在开慧烈士身边工作过的保姆陈玉英老妈妈,深入故事发生地——杨开慧的老家板仓和清水塘、岳麓山、橘子洲头以及毛泽东在长沙求学和教书的学校。这些历史遗迹我第一次参观,给我留下深刻印象,为我日后塑造毛泽东产生了不少遐想。接着是造型曲。说来也巧,在长沙剧院我还有机会观摩了中央戏剧学院演出的话剧《杨开慧》,有幸在后台请化妆师为我造了毛泽东的型;还深夜拜访请教了当时在中国话剧舞台上第一位毛泽东的扮演者——金乃千老师,获益匪浅。三是录音曲。这次到长

沙还有一个重要的任务,就是千方百计找关系托人情请到了湖南省话剧团的一位著名演员,帮我用湖南湘音录下了有关《忠魂曲》中毛委员要讲的全部台词。

东奔西跑七天整,吃不好睡不香,非常艰辛、紧张,连我一直盼着想去参观的稀世珍宝——"马王堆"都没时间去,错过了一次难得的机会。任务一完成就匆匆乘机回沪,不巧,飞机在空中又碰上烦人的气流,震得我这个本来就有晕车毛病的首次乘机者头昏眼花、呕吐不止,到上海下机时,亦是面色苍白,全身散了架似的,真可谓狼狈不堪。

进入排练前,根据剧本人物需要,我又做了大量的案头工作,除了要熟悉时代背景和人物关系外,还要把从长沙采访和实地考察的各种感受、体会加以整理、消化。但最艰巨的任务要算让我这个苏州出身的越剧演员念湖南湘音白口,并要把台词中的语音、语调、语气和情感念正确,真是强人所难,赶鸭子上架。为了完成任务,只得十遍、百遍、千遍地反复学读,并细细体会人物的气质和性格,因为我不能唱呀!只能用念来塑造毛泽东的青年形象,难呀!

当戏进入排练场时,对我又是一次严峻的考验:毛委员怎么举手,如何投足?与妻子、战友、乡亲、儿子、岳母的情感如何把握、怎样交流?歪曲了光辉形象怎么办?一连串的思想负担是我从艺数十年来前所未有的。好在周围的排练环境、创作气氛极好,特别是几位老艺术家亲自为我"把场"。徐玉兰、范瑞娟、傅全香老师不但自己深入角色,还要所有演职员各司其职,保持安静,帮我进入理想的创作状态。毛委员出场了,我努力克制着稍有些紧张的情绪,迈步走上舞台时,迎接我的是文娟老师扮演的杨开慧,一双会讲话的眼睛让我忘却了紧张,扫除了杂念,她给我的感觉是妻子、战友杨开慧,从眼神中我看到了此时此刻她内心复杂的心情——有久别重逢的喜悦,有刚聚即分的依恋,她让我很快进入了角色。

经过一段时间的紧张而有序的排练,终于在老艺术家和导演的帮助下,我树立了信心,初步完成了《忠魂曲》的总排任务。

其间,造型师陈利华亦忙得不亦苦乎,"特型"造型是一项非常细致、艰苦的工作,因为一出场,给观众第一印象非常重要——形似。我们不断试

装、相互揣摩，但总不是很理想，后来，老陈去上海戏剧学院请了他的老朋友——特型化妆师王辅世、应玉兰两位教授，共同创作，根据我的脸型还采用了特殊手段和材料，还用尺量了脸、鼻、额、耳等各个"零件"的尺寸，除剃掉几寸头发外（我前额较低），还给我加长了下巴，增大了双耳，在唇下还"点"上了那颗富有特征的"痣"，经过无数次试装修改、调整、提高、完善，终于定装。大家付出了不少心血，记得有一次我们从上午十点进化妆室，直到晚上开演前的七点，整整九个小时呀！

最后一关是请市委领导审查。记得那天晚上，我化好妆，穿上那件大家熟悉的蓝布长衫，脚蹬布鞋，早早站在那里恭候领导光临，大家的心是悬着的。"来了！"那是团长的声音。市委常委、宣传部部长、副部长、文化局长、副局长在院领导的引领下，来到了上海人民大舞台后台。灯一开，大家把视线全部集中到"毛委员"身上，先从正面仔细、认真地察看，然后从左、从右审视，有几位还到后面去看背形……可谓严格审查，最后，终于获得通过。

那晚演出，当"毛委员"第一次出现在越剧舞台上时，台下掌声雷动，观众给予了热情的肯定。演出结束，观众还依依不肯离去，有不少热情观众还到后台探望和慰问，并祝贺演出成功，请我签名呢！

副院长兼艺术总监吴琛充分肯定："张国华塑造的青年毛泽东表演上有突破，有进步！"沪剧表演艺术家邵滨孙看演出后拉着我的手激动地讲："国华真不容易，你把青年毛泽东的形象第一个树立在我们上海戏曲舞台上！"

1993年，毛主席百岁诞辰时，在我的要求下，编剧以《忠魂曲》第一场为基础，专门写了一场折子戏《板仓别》，由我和陈岚（浙江嵊州越剧团主要演员，特邀饰演杨开慧一角）合作演出，并让毛委员、杨开慧唱了两大段抒情性很强的独唱和对唱，渗入了少许湖南花鼓戏的旋律，不但感情饱满，而且旋律优美，得到好评，亦了却了我这梨园第一"毛泽东"讲越白、唱越剧的心愿。那是距我首演《忠魂曲》后15年的事了，但我感到十分欣慰。

《汉文皇后》复排前的发言

1982年我们创排《汉文皇后》时，吴琛院长给我们分析剧本，特别强调了几点：第一，该剧主题鲜明，具有现实意义；第二，剧本为人物创造提供了一定基础；第三，整体格调较高，不俗；第四，唱词文学性较高。也就是说，《汉文皇后》是一个具有良好剧本基础的剧目，加上越剧院的二度创作，便锦上添花。首演以来，该剧获得广泛认可，进一步提高了越剧男女合演的地位。今天复排虽不是男女合演，但是在倡导"依法治国"的当代，这么具有思想性和艺术性的剧目必须传承下去。下面我谈谈自己对这个剧目的一些理解。

一、关于该剧的主题思想

全剧通过汉文帝"选后"事件和他发起的一系列改革事件，包括重农抑商、与皇后亲自耕织、大赦天下，废"株连"刑罚等，歌颂了汉文帝的雄韬伟略和仁慈、贤明的品格，拉开了"文景之治"全盛时期的帷幕，同时亦赞颂了汉文皇后的贤淑、善良和识大局、顾大体的美好品德。

二、该剧的故事梗概

汉文帝即位不久，册立窦姬为皇后，并找回了与窦姬失散十二年的弟弟窦

广平。正当姐弟沉浸在团圆的欢乐之际,不料广平因幼稚无知,中人奸计,犯下死罪。文帝与窦后情深,对窦广平一案在执法与徇情上犹豫不定。然窦后深明大义,闻知弟弟凶讯虽痛不欲生,但还是支持文帝严明执法,处死窦广平。

三、第三、第四场是重点戏

在第三场"册后"中,窦姬与代王刘恒经过相知相识,已由民女变为王夫人。接着,成为汉文帝的刘恒在"选后"这一重大事件中,力排众议,用惨痛历史事实说服了议论纷纷的众朝臣,决定立窦姬为皇后,并得到母亲的恩准。

这一场戏的重点就是汉文帝反复劝说王夫人接受皇后位,其基调是欢庆、节奏明快的。因为是一次盛大节日,气氛隆重、庄严,着力展示了汉文帝的治国理念和远大抱负——立新政、赦天下、斩裙带。为了说服窦姬,汉文帝采取了"晓之以理、动之以情"的方法,每一句唱腔和说白都理中有情、情中有理。而窦姬则是个安分守己、没有野心的传统女性,她只想忠心耿耿服侍、照顾汉文帝,从未梦想过要当皇后,她的言语行动处处以汉文帝为中心。她开始时是真心实意地推辞,后在汉文帝反复耐心的规劝下,终于接受。

汉文帝上场是充满朝气的,既潇洒又庄重。因为新政推行顺利,立窦姬为皇后的想法又得到恩准,所以他心情愉悦。他的主要任务是说服窦姬接受皇后位,这一场分三小节戏:一是喜讯告夫人;二是说服窦姬(情理并用);三是共弹知音曲(显示二人对新政的看法一致)。汉文帝的人物基调是含而不露,少年老成,其性格稳重、沉重、内向,遇事都经过深思熟虑,内在情感不显露在表面。这个人物很少表露喜怒哀乐,但这两场除外。他待人宽厚仁慈,但绝不是软弱无主见,相反他对新政大业有着坚定的信心——选王夫人的果断、"册后"的执着、"下诏搜床"的坚决,都有一股柔中带刚的味道。他重情,对母、对妻、对弟、对民都充满同情,"民生之苦,王家之罪也",虽有拔高之嫌,但从其处境了解,亦有可能。虽然爱民,但秉公执法,绝不以私情为重。在"廷判"一节中,充分展露了他内心"情与法"的激烈斗争,在痛苦抉择中体现了他深思熟虑的处事方式。汉文帝是新兴地主阶级的政治家,这是第一性。他虽然出身贵族,但非皇后所生,故在宫中遭吕后冷眼,日

子不好过。他也曾看到不少宫中妃嫔的悲惨下场，如戚姬惨遭酷刑"成人彘"，故主动请求到边疆塞外割地封侯（封为代王），实际上是自我放逐，以免遭杀身之祸。在塞外，母子相依为命，担惊受怕，度日如年。由于此经历，汉文帝年轻而不气盛，待人宽厚，能体恤民情。他立为皇帝后，迅速创立新政，以民为本。用当今的话讲，他是一个深入了解民生民情的亲民皇帝，得到老百姓的拥戴。我把剧中故事的背景和人物经历概括为：

代王时：吕后专权—劫后余生—被贬边塞—幸识知音
汉文帝时：有权无势—重用新人—选准皇后—后宫稳定—鼓励农桑—镇压奸商—以情施政—法理为凭

第四场"认弟"主要讲述皇后日夜思念失散十二年的弟弟，后来弟弟终于回到自己身边的惊喜之情。这场也分三节：一是耕田采桑行新政。这里要展示帝后亲自耕田采桑的情景，要表现出汉文帝和皇后二人相互关爱之情以及他们对理想新政实施的信念。二是进宫认姐。这一节出场人物包括姐弟俩和汉文帝。皇后是悲中有喜，要演出姐弟间失散十二年积累的浓浓思念之情和两人相认后的愉悦亲情。汉文帝则在"认弟"过程中沉着、冷静、细致、慈祥，表演要突出他的智慧和耐心。三是严惩奸商。这一节要着力表现汉文帝果断坚定、为国家整体利益决不手软的品质。再强调一下皇后的性格，她善良、贤淑，尽心尽力扶持汉文帝。她是中华民族传统妇女美德的体现者，但不同于一般的贤妻良母。她入宫多年，受到汉文帝的品性、人格的影响。她的不少行动和主张如亲自采桑、放宫女出宫等不但是"不忘故旧"，而是以十分妥帖的方式协助汉文帝施行新政，这与她的出身经历有密切关系。在"册后"一场，要突出她的单纯、贤淑、真诚、满足于现状的性格，后经汉文帝真诚相劝，因势利导，终以大局为重，接受皇后位。这其中有一个发展过程，一定要把握好层次。"认弟"一场，十二年思弟之痛，一个心病终于得到了平复，从思弟、认弟到亲弟的过程，要演出她从小小的欢喜到失望再到大喜的过程。

这两场戏都是以"情"为主的戏，帝后情、姐弟情、君民情等，一定要把握好人物关系。这两场戏，又是通过大段独唱、对唱、三重唱来抒情，故要求

演员在唱腔方面多下功夫，不但要唱熟练，更要唱出人物内心深处的感情。

四、人物性格和关系分析

汉文帝和窦姬是天生的一对，他们的志向始终如一，性格上也比较接近。由于两人处境类似（共同从艰难中走过来），故性格上有共同之处，都很善良、爱民、惜民，经常想到他人，识大体，顾大局。在思想上，剧中的汉文帝主要是衬托皇后，但在剧本力度上和深度上则是通过皇后来展示汉文帝，两者相辅相成。汉文帝在代王时期，发现宫女窦姑的身世后，就萌发爱意，又通过她了解了不少民间疾苦。两人虽然有共同处，但也有政治理念上的高低之分，有差距。虽然都一样眼光长远，但汉文帝是时时从国家宏观利益着眼，考虑如何稳定发展大汉江山。皇后则时时处处以汉文帝为中心，以侍妾自居，以各种方式默默地辅助、关爱着汉文帝。汉文帝爱皇后的质朴、善良，而皇后爱汉文帝体恤民情、爱护百姓，两者互补，使汉文帝的改革措施得到落实。

还有窦广平的人物性格也要准确把握。他单纯，倔强。自幼父母双亡，由姐姐带在身边，因此与姐姐关系密切，姐姐是他在世上唯一的亲人。可在幼年时，兵荒马乱中姐姐被掳去不知去向，靠邻居相助成长，因此在他幼小的心灵中受尽了人间离别之苦，享受不到一个少年应有的关爱和亲情。后又在奸商家烧炭养马，受尽了剥削、拷打等人不如狗的折磨，因此亦养成了他的自尊、倔强的个性，为日后闯祸埋下了伏笔。在"认弟"这场戏中，广平是被岳父送到宫门外的。由于长期在野外作业，从未见过世面，特别是皇宫，更是闻所未闻。此番进宫认姐，是他一生的愿望，心情既紧张，又胆怯，因此出现一问三不知的情景。后在汉文帝的耐心劝导、启发下，逐渐冷静下来，并回答了儿时的某些记忆片段，说出了事实真相，并以脑后伤疤为证，终于与分别十二年的亲姐姐（皇后）见面，喜出望外。这里，演员一定要演出一个紧张、胆怯但又单纯可爱的弟弟形象。

编者注：本文写于2004年1月30日，用于指导上海越剧院青年演员排练《汉文皇后》。

挑战自我演"疯子"

在赵志刚主演的越剧现代戏《疯人院之恋》中,有一个人物是在"文革"中被迫害致疯20年的工程师丁志敏,剧院领导和导演都选中我来饰演。这对我可是一大难题:精神病人该怎么演?我心中实在没底。虽然生活中曾有过与这类病人接触的经历,记得孩提时代家里有一位亲戚就是精神病患者,即便距今半个世纪,我印象依然很深,他无论见到什么人都笑个不停。但那个亲戚与眼下我要塑造的丁志敏患的"疯"病不一样,丁志敏是代替母亲挨斗致疯的知识分子。

生活是创作的源泉,我决定到医院中去观察疯子的生活。我随剧组全体演职员来到上海精神病总院体验生活。一开始,大家有些担心,特别是几位胆小的女同志,很怕遭到病人的突然袭击。出人意料,大部分病员经医生悉心诊治调教后,都变得很听话、很文明。我们在医护人员的陪同下,去了医院一间大活动室(记得进门要登记,全部入内后,马上有专人关门上锁,以防病人外逃),出现在我们面前的病人有的在读报,有的在写字、习画,有的在打乒乓,还有的竟在全神贯注地绣花……当然,亦有少许病人木然地坐着。对于我们的到来,他们表现出不同的态度,有友善的微笑,也有莫名的惊讶。参观他们的病房时,我们一度大为惊奇,甚至怀疑走进了解放军的营房:床上的枕头和被子叠放得极为整齐,面盆、牙刷、牙膏、毛巾摆放得整齐划一。陪同医生看到我们难以置信的神情后,笑着告诉我们,这些全是病人

自己安放的。而他们刚入院时可不这样，由于病情状况不一，症状各异：有的哭笑无常，有的则因木然显得"安分"，有的讲话不断重复，有的每隔一两分钟就要上厕所小便，有个别的还不断大声嚎叫："身上有无数甲鱼爬……"我曾两次去医院深入生活，认真观察、体验，不理解的就主动请教医生，还和一些病人攀谈、聊天，询问病情……经过反复思考，我终于从中发现了很重要的一点：眼神！那就是无论是在病中的，还是逐渐康复的，或是即将出院的病人，尽管病情程度不一，表现形态不一，但他们的眼神都有一个共同特点——异样。不是木讷呆滞，就是飘忽不定，不像正常人那样明亮、有神。

经过深入生活和调动积累，并结合剧本赋予人物的病情和命运，我在排练中，紧紧抓住人物发病和病愈后的两种截然不同的眼神来塑造丁志敏这个特殊人物。病中，丁工程师是含冤受辱，以莫须有罪名被隔离审查，日夜批斗。他性格较内向，一开始不愿作交代配合检查，因为他觉得自己没有犯什么错误，更无罪可言。可"造反派"要他天天面壁，长时间的折磨，使他养成木讷呆滞、又透着一种恐惧的眼神。我在排练时一上场，就重复念着那句"我该死，我有罪"并伴随着机械的跑步动作，眼神始终以混浊、无神的状态表演，让观众第一眼就能很鲜明地感受到此人精神出了毛病。包括后面"跪街"一节戏，我用了惊恐、呆滞的眼神，"放火烧仓库"也是用无神游移的眼神，加上不断狂笑来表现失常的病态。

病愈后的丁志敏，我亦充分利用眼神来表演。"见母"一场戏中，病愈后的丁工程师为了能早日见到分别20年的老母亲，恳求医生时，先是用感激的眼神，感谢医生给了自己第二次生命；接着是求医生批准自己能回家与老母亲相聚，用的是恳切、哀求的眼神；当母子相聚，老丁跪在老母膝下一边痛哭，一边诉说对母亲的思念之情，以及曾经与母亲相依为命的依恋之情，悲喜交加的情感在眼神中得到了充分的表达；在"逛新街"一场中，当他看到祖国旧貌换新颜，并表示要投身事业，向往未来时，充满无限幸福，他的眼神是明亮、清澈、光芒四射的！

深入生活，与病员近距离接触，使我对人物有了深度的思考，使得树立在舞台上的"精神病"丁志敏，得到了专家和观众的好评。著名导演马科先生看完戏后说道："张国华塑造的丁志敏从人物出发，经过体验，表演自

然、生活,值得青年演员学习。"上海电视台台长助理王历来同志说:"张国华塑造的丁志敏很成功。无论表演、唱都有突破,都好。这是我们室里几位同志的一致意见。"特别使我感到高兴的是,连精神病总院副院长也认可这个"疯人",他说:"从医学和生活的角度看,你演的精神病患者丁志敏,像!像!"这些评论对于我来说都是莫大的鼓励。

以声传情和男腔创新
——为《人比黄花瘦》的赵明诚配音

一、支持傅老师"圆梦"

"铃——"从电话里传来傅老师那热情而熟悉的"花腔女高音":"老师要拍一部电视越剧连续剧《人比黄花瘦》,请你为男主人公赵明诚配音(包括唱、念)……这是老师的封箱戏,你一定要支持呀!"

傅全香老师是越剧界的前辈,为越剧事业艰苦奋斗了半个多世纪,在舞台、荧屏上塑造了祝英台、敫桂英、李亚仙、刘兰芝、杜十娘、江姐等众多艺术形象,给观众留下了美好和深刻的印象。如今她已年过七旬,又因病动过几次大手术,按理她应该好好保养,安度晚年。可傅老师却是个退而不休、不知疲倦的人,她用惊人超凡的毅力,战胜了病魔,并继续为越剧事业操心奔波着。前几年,我就听说傅老师一心想把中国古代著名女词人李清照这个"高品位"的艺术形象树立在越剧屏幕上,她为此曾四方求贤,八方"化缘",用她那勃勃雄心和坚韧精神感动了不少企业家和艺术大家,也深深感动了我。如今她终于要圆梦了,我怎能不鼎力相助呢?电话里,我只说了一句话:"傅老师,请给我剧本!"

二、做配音演员真难

从事越剧数十年,我一直在舞台上面对观众唱戏,一下要退到后台,不

出形象,这对我无疑是个新课题——配音演员怎么工作?我只得在实践中边干边学。

我还是按平时创造人物一样:第一步是细读剧本;第二步是阅读大量背景材料(包括赵明诚与李清照夫妻的有关资料),力求弄通、了解时代背景、人物关系、事件;第三步是与导演一起研究、分析剧本人物,听作曲对全剧音乐(包括唱腔的定调、板式、节奏等)的构思;最后一步,自己冥思苦索地去设计唱腔和准备台词。

我逐渐找到了感觉,发现配音演员实质上也是塑造人物,只不过是用声音去塑造人物形象而已。而戏曲电视剧除了"念白"之外,还有一个重要组成部分就是"唱腔"。由于有谱、有节奏,配唱还不是很难。配念白则是很艰苦的工作,因为"对口形"这一关是很难过的。

"出形象"饰演赵明诚的是我在上海戏校时期同窗四载的校友、师兄弟——昆曲名家、三栖演员计镇华。拍越剧电视剧《杜十娘》时我与他合作过。由于他拍电视经验丰富,表演自然、含蓄,就连

与计镇华(中)等合影

念白"嘴"动的幅度也不大,有时小得难以辨认。加之他念的并非"越白",发音节奏和越音不尽相同,口形亦不完全一样,故在对口形时给我增加了不少难度。配音时面对屏幕形象,我既要掌握好人物的情感,要念出台词的轻重强弱、抑扬顿挫,还必须对准口形。所以常常会出现语气、情感对了,口形没对上;口形对准了,可语气又出了问题。这样就必须一遍、两遍、三遍反复录。好几次弄得我手足无措,暗自想配音怎么这么难?好在监听室里坐着耐心、严格的导演和经验丰富的录音师,他们对我寄予极大"同情",不厌其烦地在一旁指点、纠正,等到任务完成,我已累得满头大汗、精疲力尽……

走出录音室,导演赵焕章热情地给予我鼓励——打了95的高分,并说:你弥补了计镇华的某些不足……面对这些"安慰评语",我深深体会到李梓、乔榛这些艺术家成天在录音室为外国电影配音的艰辛和伟大。

三、精心设计友好合作

戏曲的"曲"是一部作品成败的关键,越剧男演员的唱又是关键之关键,故我每次排练新戏,在组织唱腔上从不敢懈怠。我还为自己立下两条原则:一是每个戏的唱腔要达到"灌唱片"的水平,从而逼着自己要高标准、严要求,必须向"精""细"方面努力,平时还必须广采博收,善于"消化",才能完成这个任务。二是"一个角色一套腔"。每部新戏的唱腔不去"套"某流派腔的那一段,也不重复自己过去戏中的某段唱腔(除极个别"特征腔"),并且每戏力求创新腔,不求多,半句一句也好,要唱一些没有人唱过的腔奉献给观众,这也是我一直的追求——创造一些好听的"男腔"。经过努力实践和取舍,如今我已积累了不少较有个性的"常用腔",得到观众和同行的好评与认可。如《汉文皇后》一剧中的"吟板腔"(吸收京剧"言派"的某些旋律和唱法)、"特低腔"(从评弹"丽调"中得到启迪),《天鹅宴》一剧中的"长腔"(越剧中长腔较少,我从京剧老旦唱的长腔中得到启发和借鉴),《岭南风云录》一剧中的"尾声补腔"则是从京剧尾腔中得到启发创作而成的。还有《傲蕾·一兰》一剧中的"四工南调腔",以及各种长短帽子腔(从绍剧[三五七帽子腔]中吸收发展而成),有些唱腔常被一些兄弟剧团借鉴运用。

特别是"尾声补腔",近年来,我发现上海的赵志刚、钱惠丽和浙江的茅威涛在各自的新戏中都唱过。后来这些戏的作曲者告诉我,确实是借鉴运用了我创造的唱腔。

《人比黄花瘦》一剧的唱腔,我和过去一样,同样精心设计,反复推敲。第一稿我用了整整三天时间,把作为金石专家(收藏家)、李清照的亲密伴侣的赵明诚的几大段唱腔基本设计好。在剧组主创人员中"过堂"时,反映不错,评价是"有人物,有韵味"。可傅老师在肯定之余,提出是否可加强"尹派味",个别同志甚至提出就唱"尹派腔"。因傅老师曾与我合作演出过《三月春潮》中的一对工人夫妻,在剧中的"东方图书馆"被毁后,我演的工人代表曾手扶烧剩的巨大圆柱唱了一大段"尹派腔"。在《夺印》《接过朱总司令的竹扁担》《艺术魂》中我都曾吸收演唱过"尹派味"十足的曲调,故傅老师曾戏称我是"尹派老生",她认为我唱尹派腔更能表达人物的感情。

对于大家的意见,我经过思考,认为赵、李之间的夫妻对手戏在剧中出现多次,并且感情都很浓烈、深切,适当吸收尹派腔丰富阴柔一面是可以的。所以我在后面一稿中把尹老师的"起调""落调"等特征腔通过再创造,融化到赵明诚的唱腔中去。如"清照妻呀"这四个字原为念白,为了突出赵、李相濡以沫的深厚情谊,我把它改成富有尹味的"起调",其中我融进了一些其他旋律,唱法上又不是"尹派"那种习惯性唱法,故而不全是"尹派起调"。

"创新腔"特别是男声新腔是我追求的目标之一,它比在流派唱腔基础上设计唱腔要难得多。因为观众的欣赏习惯是喜欢流派腔,一听到这些熟悉的旋律,他们就满足地接受,而另辟"新径",没有流派特色的唱腔,若旋律不顺,唱得不好,观众就会摇头、拒绝。故我在新腔的组织中,力求精细,唱腔既要有人物、感情,还必须动听、好听。这条路尽管艰苦,但我乐此不疲。

在此剧中有一情节,赵、李劫后余生,久别重逢,在月下灯前,相对而坐,情意绵绵地回忆他们新婚前后的甜蜜岁月,其中赵明诚的一段唱,我除了加入"起调"外,还找了一句富于情感的代表性句子——"十分爱带着三分敬"加以发挥、创新。

其中"十分爱",我强调赵、李夫妻感情的甜蜜和炽烈;"三分敬"则强调

中年人的爱比较深沉的一面。上半句第一小节用了"切分音"加一个八度大跳，又用了我常用4·7的7和休止符等加以强调；下半句旋律下行，并用了#4音作特殊处理。前后对比明显，把赵明诚对李清照的夫妻感情唱得较为真切、自然，效果较好。

其他又如"补腔""吟板腔""帽子腔"和"自动转调"等创腔方法在这个戏中亦用得比较恰当，因而收到较好效果。事后才知道，在拍摄现场，赵明诚第一段唱腔"书生报国空言志"六句唱，成了摄制组不少同志的"大合唱"。看来组织唱腔好听非常重要，但旋律朴实、流畅也是大家愿学、能学的必要条件。

在《人比黄花瘦》一剧放映后开座谈会时，作曲（戏曲系列）大师刘如曾先生热情地对我说："赵明诚唱的是张派——是你自己的张！"后来，在王文娟老师主演的《孟丽君》一剧中，刘先生听了我饰演的孟丽君义父的唱腔后，又一次对我说："这是你张国华的张派！"刘先生两次肯定，是对我数十年追求"男腔"的肯定和鼓励，使我深受鼓舞。我深深体会到一个演员，特别是我们这一辈中年演员肩负着承上启下的责任，在唱腔上亦应有自己的个性和风格，绝不能一直以某派"传人"自居而沾沾自喜。否则越剧事业就不能发展，这亦有悖于前辈对我们的培养和期望，更不能满足观众对我们的要求。

当然我们不能为新而新，为异而异，而必须以科学态度为指导，先要充分研究，继承好传统包括流派唱腔然后广采博收，逐步消化、融化，结合自己特有的嗓音条件运用到自己的唱腔中去，最后形成自己的风格和特色。

当然，我这次唱腔之所以获得好评，我的合作伙伴、作曲陈国良同志是功不可没的。由于他有扎实的理论基础，又有丰富的实践经验，加之他为浙江省不少兄弟剧种作曲、配器亦积累了大量优美的旋律，故他创作的音乐连连得奖，已成为近几年浙江省的"作曲获奖专业户"，光全国、全省奖项就有十余个。这次《人比黄花瘦》一剧的音乐创作，可谓得心应手。

我很自豪，我与陈国良同志共同付出的辛勤劳动，给全剧增了光，添了彩。国良为人谦虚、敦厚，我们合作非常愉快，共同语言很多。我们之间灵感的碰撞，经常会迸发出优美的旋律火花。通过该剧的合作，如今我们已成为密友。

我曾两演"尹派"屈原

一、袁雪芬的"尹大姐" 舞台上的"活宝玉"

我对尹派艺术产生兴趣,始于在戏校(指华东戏曲研究院越剧演员训练班,即上海市戏曲学校越剧班的前身)学习期间。记得在1959年,有一次上海越剧院老院长袁雪芬来戏校观看学生表演,结束后她到后台看望我们,看到我时,对旁边人笑道:"这扮相倒有点像我们尹大姐。"这句话让我感到既惊讶又好奇。后来我才明白,袁老师口中的"尹大姐",就是越剧尹派艺术创始人、"越剧皇帝"尹桂芳,也是著名的"越剧十姐妹"之一。那是我第一次感受到尹桂芳老师在大家心目中的崇高地位。1962年,刚迁去福建的芳华剧团回娘家(即上海)演出。尹桂芳在《红楼梦》中饰演贾宝玉。此前,我经常看徐玉兰老师的"哭灵",她的唱腔高亢激昂,满怀悲愤。而尹桂芳的唱腔却另辟蹊径,低沉压抑,如泣如诉,感人至深,给我留下了深刻的印象。两位艺术家将同一个人物演出了两种迥异的风格和味道,却都很成功,真是令人佩服!我非常崇拜尹桂芳的艺术,甚至一度考虑过要改行学尹派。后来我又从前辈那里听说了许多尹桂芳为人处世的故事,对她更敬重有加。20世纪80年代,我与尹桂芳开始有了较多的接触。那时,我已担任上海越剧院三团副团长,因团里青年演员赵志刚拜师尹桂芳,我时常需要做些联络工作。在家用电话尚未普及的年代,每逢剧团要请尹桂芳来看排戏、看演出,我都

会专程上门告知。一来二去,我与尹桂芳越来越熟悉,彼此很投缘。但我没有想到,她居然会主动向我传授经典剧目《屈原·天问》。

二、尹桂芳让我学完整一折"天问"

尹桂芳老师成名后一直心系家乡。1983年,她带领尹门弟子回故乡新昌进行慰问演出并亲自出任艺术顾问,尹小芳老师担任艺术指导,茅威涛、赵志刚、张学芬、王君安等一批已崭露头角的青年尹派弟子都参加了演出。距离演出还有半个月左右时,尹桂芳突然把我叫到她家里,让我学完整的一折《屈原·天问》。那天,尹小芳和尹瑞芳两位也在,三位前辈好似"三堂会审"一般,为我做了细致的讲解和认真的排练。这恐怕是尹门弟子也罕有的待遇,我真是既高兴,又激动。一折"天问"大约十几分钟长,前一部分主要唱绍兴大板,是屈原一个人的戏,后一部分则是屈原与婵娟两个人的对手戏。尹桂芳因为身体不便,主要通过眼神和左手做一些示范,给我讲解排练以尹小芳为主,尹瑞芳也从旁做了不少补充。之后,尹桂芳还找出了她当年演《屈原》的戏服让我在演出时穿。三位老师帮我把这折戏的大框架搭好后,我就回去继续根据剧本和尹桂芳从前的演出录音抓紧学唱腔、背台词,之后又来尹桂芳家汇报、排练过两三回。此次的婵娟由戚派弟子朱祝芬饰演,我们搭档的"天问"在新昌共演了五场。在新昌慰问演出期间,从参加演出的年轻尹门弟子,到随行的上海越剧艺术研究中心、上海电视台等单位的专家和记者,对我出演"屈原"一角都非常好奇。研究员高义龙还跑来问我说:"张国华,你还会唱尹派啊?"其实大家不知道,我一直都很喜欢尹派,尹桂芳的唱片平时听得也不少。

三、尹小芳推荐我到电视台再演屈原

第一次饰演屈原算是基本完成了任务,也让我对《屈原》这出戏有了感情,但总觉得准备时间太短,还不足以让我"钻"进人物,心里多少有点遗憾。有幸的是,2004年上海电视台找到我,让我为尹桂芳20世纪50年代的

"天问"录音做音配像,主要是和婵娟对戏的部分,长约六分钟。当时尹桂芳已去世数载,是尹小芳推荐我演屈原的。就这样,我又一次得到了饰演屈原的机会。这次由于准备时间较为充裕,我用心琢磨了人物,又和饰演婵娟的傅幸文(为雅仙老师配像)一起反复排练,尽力将情感、口型、形体动作等准确对应上原来的演出录音。由于我此前已有演出实践,对尹桂芳的唱腔也很熟,所以录制工作较为顺利。上海电视台借用了上海昆剧团在绍兴路上的一个小剧场进行拍摄,我向尹桂芳家人借来她当年的戏服,将它还原到这段音配像中。录制完的节目播出后,虽然尹小芳发现了一处错误,专程打电话来为我指正,但整体而言她还是比较认可的。我也的确已经竭尽所能,自己觉得对人物的把握与演绎比第一次稍显成熟。

两次亲身实践下来,我深切感受到《屈原》这个戏真是不容易演。昆剧大家俞振飞曾说,他30岁前不敢碰《太白醉写》,因为如果演员没有足够的文化修养和生活阅历,根本演不出李太白当时那种心境。我演过屈原后,对他这句话深有感触,因为屈原这个人物的演出难度实在不亚于李白。"天问"这折戏并没有太多身段,屈原的举重若轻、不同凡俗、大家风范,都只能靠把握好人物的内心节奏,通过人物的眼神来塑造。尹桂芳正是抓到了人物核心,才成功地在舞台上树立起这个伟大爱国诗人的形象,赢得了众多同行和专家的赞许。

一晃数十年过去了,我也已到耄耋之年。回想起两次扮演"尹派"屈原的往事,一则感佩,一则惭愧:感佩的是前辈师长们所给予的厚爱与信任,惭愧的是这么多年来,由于种种原因,终究未能完成当初想将这出经典名作传承下去的心愿。

(张国华口述,李声凤整理)

《状元打更》排演小记

可 看 可 听

状元沈文素文才出众却自命不凡,谁料当初他所拒认的妻子竟当上大元帅,结果状元公被罚做更夫。赵志刚扮演的这个人物,叫人可恨可笑亦可怜。在"洞房""状元府""打更"等场中不少地方叫人捧腹,同时艺术上又有让人可看可听之处。

第三场幕外,新科状元春风得意坐轿而上,一队轿夫簇拥着他。演员们在导演童薇薇指点下,用虚拟的动作,优美的舞姿,表现得富有情致。这里赵志刚还有一段清新流畅的[南调腔],表达了人物难以自抑的喜悦心情,听了让人感到过瘾有味。

一 赶 四

孙智君担任女主角刘婵金,在全剧中要饰演四个身份不同的形象。这既给她的表演有很大发挥空间,同时又对她是不小的考验。从沪港两地观众反映看,她还是胜任的。

一出场她女扮男装,以一位风度翩翩的"英俊武生"在观众面前亮相。接着第二场"山寨完婚",她摇身一变成为"山大王",既有劫富济贫的侠士之

风，又有温柔多情的儿女之态。可是第三场在"状元府"里，观众看到的则是身穿夜行服，肩披黑大氅，会飞檐走壁的蒙面女侠。最后一场出现在观众面前的是一位气宇不凡、威风凛凛的大元帅。这个角色很吃重，不仅是在台上，每次下场抢装，在两位服装师的帮助下，她像打仗一样，忙得不亦乐乎。

一言救急

该剧正排到紧要关头，饰演小书童沈安的演员突患急病。时不待人，该怎么办？必须立即易人，那么谁能顶替？

"我来顶！"史济华一言救了燃眉急。

一个近50岁的人要演十几岁的小书童不是件容易事，况且时间非常仓促。然而，史济华毕竟中年资深，舞台经验丰富，平时积累也多，没有几天就顶上去了。他演出了人物心地善良、是非分明的性格特点，唱念很见功力。特别是"状元府"一场，自作聪明的沈安对主母刘蝉金表现十分殷勤，史济华念的大段白口一气呵成，字字送听，显得游刃有余，取得很好的效果。

"越剧麒派老生"

"请兵"一场主要写多谋善辩的老丞相王进奉旨劝说蒙冤受屈的九凤寨主刘蝉金发兵抗辽。戏中唱念并重，王进饰演者张国华下了不少功夫。特别是对念，他不仅研究了越剧前辈演员处理大段白口的优长之处，还找来了京剧大师周信芳的录像和录音带进行学习揣摩。在保持越剧语音前提下，吸收了麒派念白的"感情饱满，节奏鲜明，抑扬有致"等特点，还借用了一些语气词如"喔""呀""喔喔喔"等，以表达长者与小辈周旋的情趣。唱腔上也吸收了富有麒派特色的［高拨子］。尽管他运用得还不完美，但香港不少京剧迷看了戏后，在那些越剧迷的太太面前不无赏识地说："张国华是越剧麒派老生！"

编者注：本文原载1988年9月《上海舞台与观众》报，发表时用笔名"华文"。

钟声勾起浪子情
——越剧《浪荡子》侧记

李家耀是位话剧演员,上海越剧院二团请他来导演现代剧《浪荡子》是有前例的,几年前吕瑞英主演《桃李梅》,就是他导演的。

越剧小观众

李家耀的母亲是个越剧老观众,他小时就依在母亲身边看戏了,成了当时九星戏院的小观众。他这次执导《浪荡子》,往回忆里挖掘1947年观看尹桂芳演出此剧时所留下的印象,不过那时实在太年少了。他在执导本剧时有个追求:想给观众一些新鲜东西,声腔上好听含情,念白要清,戏要演出人物性格。

如何出新?李家耀不放过任何一个机会。

精心设计舞美

《浪荡子》第三场戏安排在当时上海的"跑狗场"。这场戏是浪荡子金育青堕落的开始,是他一生中的转折点,导演和舞美作了精心的设计。让狗上舞台表演是不可能的,决定用放电影的办法来解决,可是,到哪里去找这些镜头呢?在上海找了十几天没有找到"跑狗"的形象资料。正在走投无

路时，"新影厂"驻沪办事处的一位同志提供一个信息："北京有！"于是派人飞往北京，得到拷贝，现在观众在舞台上看到的跑狗镜头就是。

旧 戏 出 新 腔

"叹钟点"是最后一场的核心唱段，赵志刚重唱这段腔时有了新的感受，他感到按原来方式唱，有些情绪不能得到充分发挥，怎么办？在继承传统艺术的基础上，进行一些改动行吗？小赵这个想法得到了导演和作曲的支持。着手改的时候非常慎重，例如开头两句"耳听得，一点钟，钟声勾起浪子梦"和结尾的"劝人莫学浪荡子，以免懊悔来不及"以及中间的行腔都再三推敲。根据赵志刚自己的嗓音条件和出情需要，有的在唱腔中间加上叹息声，有的糅进了小腔，有的清板中加进了震撼人心的配器……熟悉这个唱段的老观众将能辨别出来。

编者注：本文原载1985年9月19日《新民晚报》。

越剧同窗亲如兄弟

——记赵志刚与许杰

上海越剧院的赵志刚和许杰,他们是同科学戏同时毕业的同龄同学,又同是越剧观众所喜爱的男小生,又同是三团的主要演员。共同的事业和理想使他们成为一对亲密的兄弟。

前时演《让婚记》,赵志刚为许杰配戏;演《玉镯记》时,许杰为赵志刚配戏——不争不抢,相互支持。《玉镯记》中许杰刻苦用功,塑造次要角色贾水镜的反面形象,使戏增色不少;赵志刚在《让婚记》中扮演的次要角色周惠积,也为全剧立下功劳。剧团排演《花中君子》,小赵饰主角李凤鸣,小许饰配角陈魁。排戏的那阵子,人们常见他俩一起琢磨。小赵工尹派,也喜欢陆派,主动帮助小许设计唱腔,增浓韵味。小许向小赵建议,适当吸收其他流派的长处,把李凤鸣的戏唱得更有魅力。

最近,尹桂芳40年代成名作《浪荡子》开排了,赵志刚扮演主角金育青。这是三团重新组建后的第一个戏,原来没定许杰的角色。开排前几天,许杰对赵志刚说:"顶好给我一个角色!"正在这时,导演也看中了许杰,许杰被分配扮演配角王波儿,他们为再次同台感到高兴。

赵、许宗师不同,气质也不一样,赵志刚的《何文秀》《汉文皇后》《浪荡子》和许杰的《天鹅之歌》《前见姑》《评雪辨踪》等戏都得到了观众的好评和赞扬。比较起来,赵志刚的尹派唱腔博得观众的热情掌声更多,这种外来影响常常使同行产生猜忌心理。许杰保持良好的心理状态,学习同行兄弟

的长处，为他的成功高兴。前不久在沪西影剧院演出《花中君子》时，由于他们唱出了人物的心声，发挥了各自的演唱特点，观众都给了他们热烈的喝彩声。

在舞台下，他俩也能相互照料，今年五、六月份，三团去杭州、奉化一带巡回演出时，两人住在一个宿舍里，在对方演出时，另一方总是把饭菜或夜点心给他准备好，做对方的后勤。

编者注：本文原载《新民晚报》，发表时用笔名"苏青"。

王文娟担纲主演　孙道临当总导演

十集越剧电视连续剧《孟丽君》在日前封镜,拍摄期间,剧组里流传了一些有趣的故事。

三喜临门

《孟丽君》剧组成立的第一天见面会上,王文娟抑制不住内心的喜悦,逢人便说:"我是三喜临门呀。第一喜:把孟丽君搬上屏幕是我十余年来的心愿,如今在企业家们的大力支持下,终于实现了。第二喜:女儿、女婿从德国回上海工作,合家团聚,安享天伦之乐。第三喜:庆原(孙道临和王文娟的独生女,庆祝我国第一颗原子弹成功爆炸那天诞生而取名)养了一个胖娃娃,我们添了一个活泼可爱的小外甥,如今是四代同堂……"孙道临和王文娟这对艺术伉俪,在银幕和舞台上创造了无数的动人形象,事业上功成名就。全家六口人,女婿、女儿事业有成,老母亲现年90余岁,健康长寿,未满周岁的小外孙相伴左右,家庭可谓幸福、美满。可是两位艺术家视艺术如生命,还在为创造真、善、美的艺术形象而执着追求。

拍戏真难

前段时期正值黄梅季节,在无锡外景地——唐城,拍苏映雪"抛彩球"

一场戏就遇上了倒霉天气。

那天是个大晴天，万里无云，剧务从无锡城里请来了二百余位群众演员，还有廿余位从上海特地赶来无锡"客串"的越剧迷。穿好服装，不多工夫，几百位性别、年龄、身份不同的"看客"把一条不长的古代小街挤得水泄不通，王文娟女扮男装的郦君玉也夹杂在这人流之中。烈日炎炎的彩楼之下，大家挤得满头大汗，焦急地等待着苏小姐快抛彩球……这氛围很符合这场戏的要求。导演一声"各就各位"，将要开机拍摄时，突然，前方乌云密布，狂风大作，眼看一场大雨即将降临，这时的导演，无可奈何地只得高叫"撤！"大家手忙脚乱地抢机器、搬道具，演员则忙着找地方避雨，可还是有几位第一次穿上古装的群众演员，由于动作不大利索而被淋得像"落汤鸡"一样，狼狈不堪，引得大家一场哄笑。笑声未停，却已是雨过天晴，烈日高照了。导演又忙着指挥大家快作准备。其中一位"越迷"，深有感触地讲："电视看看惬意，拍拍那么辛苦，那么难哪！"

总 导 上 镜

孟丽君乔装男子，被善良的商人康信仁收为义子，孟得中一榜解元，康为此大摆宴席。这场戏曾在扬州瘦西湖拍就，由于当时时间紧，有一个小瑕疵没来得及重拍，导演组一直为此遗憾。这次在松江醉白池临时决定重拍，可是，廿多位"贺客"一时哪里去找呢？正在犹豫之时，只见一直坐在监视机旁严格把关的孙总导一声不响地走向服装组，认真、仔细地穿起了服装，戴起了帽子……在场的工作人员非常"拎清"，这是无声的动员，从制片、剧务、灯光师、道具工人、化装师等只要能参加的全部行动起来了，根据各人的条件，穿戴起各式古典服装，一时间，几十个人各有貌、身份各异的"贺客"出现在镜头前。一位道具工人开心地说："与孙道临同志合作了那么多年，还是第一次与他一起上镜，值得留念呀！"

编者注：本文原载1996年10月4日《上海文化报》。

成功与勤奋

——漫谈赵志刚的唱

"赵志刚像余叔岩（京剧艺术家）一样，有一条天生的好嗓子，五音俱全、高低音全有……日后将会青出于蓝。"这些话是1986年小赵第二次赴港演出时，香港《大公报》原社长费彝民先生在一次酒会上讲的。

确实，小赵的唱有他独特的魅力——音色清纯、吐字清晰、气息流畅、润腔细致，因而得到无数观众的赞誉。每次演出，唱到精彩处，总是掌声、赞美声不绝。全国各地乃至海外都有他的知音。"赵志刚越剧之友会""赵迷沙龙""上海赵志刚越剧之友会"纷纷成立，还出了不少专门评论和分析小赵艺术成就和演出得失的刊物。甚至有些"赵迷"为了看小赵的演出，跟着我们剧团"跑码头"，个别的还专程跟到北京去看他的演出。有一位年逾七旬的老知识分子曾对我讲："我和老伴过去从不看越剧，但在前几年偶然有一次从电台收听到小赵的演唱，他那优美的旋律、悦耳的音色一下把我俩给迷住了。从此，只要是小赵的演出，我们是每戏必看，看后总有说不出的满足和愉悦，我俩成了真正的赵迷……说也奇怪，近来我发现，多听小赵的唱，高血压病也有所缓解，当血压上升时，我就听小赵的录音，听着听着，血压居然会神奇地慢慢往下降……"看来，这位老先生的切身体会，证实了黄佐临先生在《新民晚报》上写的一篇文章中说的"常听越剧能延年益寿"绝非是戏言了。

1983年，我第一次与赵志刚同台演出《汉文皇后》，当演到第四场"认弟"时，他那清纯的嗓音和醇美的尹腔居然"迷"住了我这个"汉文帝"，使

我在一瞬间忘记是在演出，差点忘了台词。小赵的成功既有赖于他得天独厚的嗓音条件，又离不开老师的心血和难得的机遇，但勤奋和刻苦、对艺术孜孜以求的工作态度则是他成功的第一"秘诀"。学艺初期，他以老生行当启蒙，后改唱小生，师从尹桂芳，除了在尹派唱腔上勤学苦练外，还兼学了其他小生流派的唱腔。除此以外，他还广采博取，从其他地方戏曲唱腔中吸收了不少养料。这样日积月累，潜移默化，为他日后塑造各种不同身份、不同性格的音乐形象打下了扎实的基础。

小赵的唱腔得到观众的认可和赞许，还不时收到来自全国各地的观众来信，向他倾吐喜爱他的唱腔到何等"痴迷"的程度……但小赵头脑很清醒，他不满足于继承流派，而是在此基础上，不断出新，力求每个新戏有所发展。从80年代中后期，赵志刚的唱腔在潜移默化地逐步有了新的变化。他根据每个人物的不同个性，不同年龄、身份努力寻找新的旋律，无论是起调、落腔、常用腔、倒板等他都在琢磨、探索。每排新戏，总见小赵一个人在排练场一角，忽而默默沉思，忽而低声吟唱，还不时地记下经过苦思冥想设计出来的新腔，反复推敲，力求做到自己满意，因为他觉得只有自己满意了，观众才可能会满意。他与作曲、唱腔设计的同志经常在一起研讨、推敲阴柔与阳刚的辩证关系，如何做到柔而不嗲、刚而不硬，久而久之，很自然地形成了一个志同道合的创作群体，共同研究越剧新腔。

小赵的创腔方法是：有时自己想出方案，听取作曲意见；有时则由唱腔设计提出方案，自己在此基础上修改、提高。这样几经反复，往往会产生几种方案，为此，他的创作小群体中也会产生分歧，各执己见、互不相让，有时争得面红耳赤。这时，他就会把我和史济华等同志请去，把各种方案一遍一遍地唱给让我们听，并听取我们的意见，直到大家意见相对一致，他才肯罢休。由于这种锲而不舍的精神，他在《王子复仇记》《乔少爷造桥》《疯人院之恋》等新剧目中，有不少既有继承又有发展的新的唱段相继问世，得到了新老观众的认可，并被誉为"赵腔"。

小赵对音乐和唱腔似乎有他特殊的领悟性。本剧种各个流派他学谁像谁，就连兄弟剧种的著名唱段，他不但旋律、韵味等唱得"到位"，甚至一些著名演员的音色和咬字吐字都学得非常神似，如锡剧的彬彬腔、评弹的蒋调

等。为了艺术上的横向借鉴,京剧、锡剧、沪剧、评弹等曲艺界不少著名老艺术家和中青年演员都是他的良师益友,吴君玉、王彬彬等前辈还与他结成了"忘年交"。他一有机会就向他们请教,而这些前辈面对好学的小赵,总是有求必应,多方指点。《天鹅宴》中的一曲吴语哝哝、运腔悦耳的评弹竟连评弹界的人士也惊叹不已。前几年,小赵应邀参加锡剧"彬彬腔演唱会",他又虚心求教于王彬彬老师。晚会上,小赵一曲《珍珠塔·赠塔》唱毕,整个无锡大会堂沸腾了,掌声四起,赞叹声不绝。连王老师也高兴得从座位上站起,高举双手热烈鼓掌,还激动地对身边的人讲:"赵志刚真是多才多艺,唱得好!"

 回顾小赵二十年来在艺术上的进步和历程,作为新中国培养的第一代男演员的我,心中无比高兴,由衷认为小赵为男女合演事业作出了不小的贡献!但是,男女合演越剧事业还任重道远,还面临着来自各方的挑战,任务是繁重和艰巨的。我希望小赵在从艺二十周年之际,从实践到理论都好好总结一下,并在此基础上扬长补短,为开创男女合演事业灿烂的明天,为"赵派"演唱艺术的早日诞生,继续发奋努力!

兄弟情义　不忘初心

——贺浙江越剧团建团七十周年

应"浙越"老大哥盛情相邀,赴杭参加盛大庆典,深感荣幸！2019年12月4日晚,当我坐在杭州剧院的观众席上观摩你们精心组织排练的一台节目时,真是浮想联翩,百感交集。台上演的是你们七十年积累的丰硕成果——一批精彩的保留剧目,优美的身段动作和音乐唱腔深深吸引着全场观众。他们看得是那么投入,那么津津有味,当演唱至高潮时,爆发出阵阵掌声和喝彩声。观众的掌声震撼着我的心灵,深深感染了我这个"过来人",我的双眼有些湿润了,六十年前的许多难忘的往事拨动着我的心弦,使我陷入了深沉的回忆……

那是我刚刚进入上海越剧院工作时,在一次招待演出中,我们一位男演员刚在"九龙口"一亮相,就发现台下有少数人交头接耳。当他一开口唱,台下突然有个别观众喝倒彩、吹口哨……引起一阵不小的骚动。台上的男演员非常尴尬,而在侧幕边看戏的我们,见此情景大感意外,吃惊不小,怎么会出现这种情况呢？不理解,想不通,它深深地刺激着我们这些青年男演员的心！

事后冷静想想,我觉得亦不能完全责怪观众。因为几十年来,他们已经习惯了女子越剧的柔美唱腔,形成了审美定式,越剧舞台上突然出现男演员,他们不习惯甚至反感、排斥也就不难理解；另外,我们这班男演员虽经四年戏校正规训练,但离字正腔圆、韵味浓郁还是有一定距离的,这也是不争

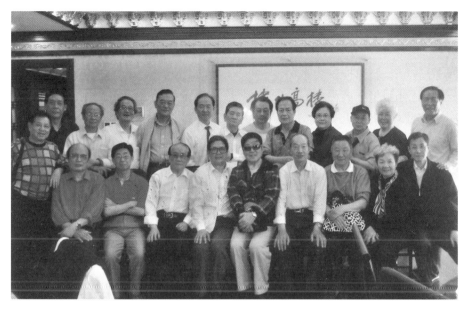

与浙江越剧男演员于杭州合影

的事实。从此,我把这难堪的一瞬间深深刻印在心中,并时刻鞭策、督促自己:作为一个越剧男演员,在舞台上演戏必须认真,尤其是唱更不能有丝毫懈怠、马虎。也就是从那时起,我给自己立下了规矩——曲不离口,坚持每天练唱两小时。

眼前舞台上越剧男演员的演唱,一个比一个唱得令观众满意,喜欢,鼓掌……抚今忆昔,怎能让我不激动、不高兴呢?

这次研讨会上,各地专家和同行对"浙越"老大哥演越剧现代戏的光荣传统和丰富经验给予了充分肯定,不禁又让我想起六十年前上海越剧男女合演实验剧团刚成立时,第一个任务就是派出学习小组赴杭州向"浙越"老大哥学演现代小戏《风雪摆渡》。学罢回沪汇报演出时,全团同志看到如此精彩、好看的现代戏,边舞边唱边演,充分把传统身段融合到人物的表演中,既合理又妥当,给人眼前

一亮！大家一致认为，这种形式就是我们日后排练现代戏应该走的一条正确道路。

日后，我们又向"浙越"老大哥先后学了《抢伞》《半篮花生》和《胭脂》等剧目（他们也排演了我们"上越"的传统戏《十一郎》）。这些剧目之所以广受欢迎，是因为它们凝聚了"浙越"全团上下无数人的心血和汗水，但老大哥们都无私地、细致耐心地全部教给了我们。

由于数十年的交流、学习，你来我往，相互观摩、探讨，使我们两个男女合演的越剧团结下了深厚的兄弟情谊。我印象极深的还有两次看戏，一次在杭州观摩《金沙江畔》。那是一次重大的演出任务——招待苏联原国家元首伏罗希洛夫，周恩来总理陪同。我本来是没有戏票进场观看的，但老大哥们帮我想了一个好方法——让我作为剧团的一员与全剧组一起提前3小时进了杭州饭店小剧场，并安排在二楼的追光间看演出。这是"浙越"老团长余德丰和其他老大哥们给我的一次难忘的学习机会。还有一次是到王店看《赵氏孤儿》，我与另外一位男演员早上就从上海启程，但由于不熟悉，走了不少冤枉路，到达剧场时，戏已经快开场了。限于那时的通信条件，我们没有手机联系，"浙越"的老大哥、老大姐们只得轮流在剧场门口等了我们好几个小时。他们不但准备了热腾腾的饭菜招待我们，还把两张最好座位的戏票留给了我们。因我们也准备排演此剧，看完演出后，他们又给我们讲戏，不知不觉谈到深夜。那一夜我只得和梁永璋挤在一张床上睡，但就像回到了家里一样，那么亲切、温暖！

近年来，张伟忠数次来沪支援我们一起排练、演出，我们合作了《早春二月》《木棉红》和《祥林嫂》等剧。他不但圆满地完成了角色创造的任务，还给我们带来了"浙越"老大哥的优良传统和作风。他演戏专心，工作认真，遇到艺术难题就和我们相互切磋，诚恳而虚心。作为越剧老一代男演员的我，看在眼里，心中有说不出的高兴。尽管越剧男女合演事业道阻且长，但团结就是力量！我衷心希望两个团的下一代、再下一代的青年才俊，如浙江的王炜佳、上海的张杨凯男等演员能够携起手来，在艺术实践中走出一条坚持男女合演，多演现代戏、历史剧和传统戏的新路来。我希望这些男演员尽快成才，愿他们在这条既艰辛又有奔头的道路上创造新的辉煌，开创新时代

男女合演事业的崭新篇章！

　　至于男女合演越剧的剧目选择（尤其是现代戏）和男腔创立以及男女声腔等方面的问题，我们要坐下来，冷静而科学地总结、探索。"浙越"和"上越"两个团历经六七十年几代人的努力和创作，应该有不少经验和教训可总结。我们有责任把好的经验和剧目传承下去，这才是我们这些老人日后该着力的方向。

　　我们这种兄弟般的情义，几十年如一日，尽管青丝成白发，我们还是保持着且倍感珍惜。前些年我们"上越"几个老演员在老团长陶影的带领下与"浙越"的大哥大姐们相约于西子湖畔，欢叙于荷花盛开之时，好不幸福！

　　我深信"小百花"和"浙越"这两朵花在四位专家级的院领导运筹帷幄下定能开拓出一片新的天地和未来！热盼着！

向阳而歌:张国华越剧艺术文论集

故人往事

缅怀敬爱的老院长

著名越剧表演艺术家袁雪芬,不仅是我十分敬仰的艺术家,更是我心目中可亲可敬的老院长,我们永远缅怀她。

关心、支持男女合演

1954年,我们60个少男少女考入了上海市戏曲学校越剧班。在校学习期间,袁雪芬老院长和其他几位院领导经常来校探望、关心我们。老院长曾多次对我们讲述越剧的历史和改革创新的艰苦历程,谆谆教导我们要勤学苦练,打好扎实的基本功,苦口婆心地提醒我们要先立业,后成家。1956年上海越剧院出国演出归来,老院长又到戏校给我们讲他们在国外演出的盛况,激励我们好好学习,并把一台国外友人赠送的非常漂亮的收音机转赠给了我们越剧班。

1958年我们从戏校毕业,开始在越剧院实习。1959年老院长亲自带领我们排练国庆10周年的献礼剧目——《秋瑾》,这是她第一次亲自参与男女合演的舞台实践。1977年,粉碎"四人帮"后,她又带领全院演职人员投入了《万里长空且为忠魂舞》的紧张排练,和全体老艺术家一起登台表演,纪念我们敬爱的周恩来总理。1978年,她又和史济华、金采风一起拍摄了男女合演的越剧电影《祥林嫂》。老院长不仅在业务上关心、帮助我们成长,她在

排演中的敬业、钻研精神和一丝不苟的工作态度更是深深影响了我,使我受益匪浅。

最让我难忘和激动的是,2009年,我们首届上海市戏曲学校越剧班毕业的同学为纪念从艺55周年举办了一个纪念会。筹备时,我们本想请所有老艺术家参加,后考虑到不少老师体弱多病,因此只请了老院长参加。可她毕竟也是沉疴多年,我们很担心她虚弱的身体能否支撑两个多小时的纪念会。加之那时天气多变,纪念会的前一天气温明显下降,我们连夜致电给她,让她第二天不必前来。谁知第二天,老人家竟顶着寒冷的大风准时到会,并热情洋溢地为大家发表了半小时左右的讲话。她充分肯定了我们这一代人(已为古稀之年)为越剧男女合演事业作出的贡献,还捐了1 000元给我们同学会作为活动基金。席间,大家争相给她敬酒,祝福声不断,她始终精神饱满,喜形于色地与大家

2009年,袁雪芬参加首届上海市戏曲学校越剧班从艺55周年纪念会

交谈、说笑。两个小时很快过去，大家怕影响她的身体，全体起立送她离席。望着老人家佝偻的背影，我真是百感交集，只能在心底暗暗地祝愿她保重身体，健康长寿。谁知隔不多久，2011年2月，就传来老人家驾鹤西去的消息，实在令人痛心！据上海越剧艺术研究中心黄德君同志讲，那次聚会，也是老院长最后一次参加社会活动，每思及此，情难自抑。

《秋瑾》的多种出场方式

记得在排《秋瑾》时，袁雪芬老院长请来了上海文艺界数一数二的学者导演——朱端钧老师来执导。那时候我刚从戏校毕业，我们在学校学的都是传统戏曲的基本功，老师在授课的过程中虽然偶尔涉及人物关系等理论，但基本还是口传心授。因此朱端钧导演给我们排戏，相当于"大学教授教小学生"。我从他那里接触到斯坦尼斯拉夫斯基表演体系，他不但把这些新的理论带到了越剧院，还在实践中启发我们表演时要"真看真听真想"。他不同于我们熟悉的"排戏师傅"，他排练的时候自己并不示范，而是一直坐在椅子上，不断用语言引导启发我们，让我们自己去思索怎么样把人物从平面到立体塑造起来。从此我们开始尝试用心去分析、体验戏中人物，用新的理论来指导自己的表演。

在排演过程中，老院长非凡的艺术创造能力使我钦佩不已。在《秋瑾》中，老院长饰演秋瑾，我饰演山阴知县，"我"非常同情秋瑾的遭遇，但自己位卑势单，对拯救她无能为力。一上排练场，老院长便充满激情地投入秋瑾这一形象的创作中。我们看到她每天总是提早进排练场，默默地思考，轻轻地哼唱。最让我惊讶的是她为秋瑾的第一次出场设计了六七个方案！有正面出场的，有背身出场的，有唱着上场的，有音乐声中上场的……各种可能的情况她都想到了。她拿出这么多方案供导演来选择，与导演探讨她的想法，这一幕我终生难忘——原来戏可以这么演？大家知道，传统戏就是人物随着锣鼓点子出场，在九龙口亮相，我怎么也没想到一个出场还能有这么多花样。首演后，朱导演在总结会上深有感触地对她说道："在上海戏曲界，您是演秋瑾的最佳人选。"

老院长在表演上非常出色,但她永不满足,精益求精。她要求我们在舞台上塑造人物要有真情实感,但凭借的基本手段还是戏曲的,所以相比话剧和电影来说,演员的形体动作要多一点。这样,传统的东西便和斯坦尼斯拉夫斯基体系结合起来,老院长在这一点上把握得非常准确。其实越剧很早就接受了这种现实主义表演理论的影响,袁雪芬从新中国成立前就开始探索了,她在1942年新越剧改革时期就提倡向话剧和电影学习表演手段,学习之后化在戏曲里;又向昆曲学习身段和舞蹈动作,从而建立了越剧独特的写实与写意相结合的表演体系。中国戏曲以梅兰芳为首的传统表演体系如何与西方写实的表演体系结合,这是一个很难的问题,至今都没有很好地得到解决。老院长一直强调,虽然她向话剧、好莱坞电影学习,实际上还是戏曲的根,要守住这个根不能丢,把生活直接搬上舞台,越剧观众是不要看的。和老院长的合作,还让我认识到,一个演员在排演一个剧目前的准备工作非常重要,要吃透剧本和自己所扮演的人物,如果案头工作不做好,到了排练场就是一张白纸,完全等着导演安排,这是不行的。现在我们经常说有些青年演员塑造人物的能力有所欠缺,原因就在这里。

赴美演出二三事

1989年5月,应美国万丰公司卜啸龙先生邀请,我随上海越剧院访美演出团来到美国纽约和旧金山进行商业演出。袁雪芬老院长任艺术总指导兼团长,参与演出的越剧演员有范瑞娟、傅全香、金采风、陈琦、沈于兰和特邀的毕春芳、张小巧、胡佩娣等人,我们带去了大戏《梁山伯与祝英台》和5台折子戏。除了沈于兰和我,我们越剧院去的几乎全是著名艺术家,尤其是男演员只有我一个。本来老生演员应该是张桂凤老师去,但因为种种原因她不能去,老院长等人果断决定让我顶上。时隔这么多年,我依然非常感谢老院长的青睐,也因为这次美国之行,让我与老院长近距离接触更多,对一些事情印象深刻。

由于只去了我一个老生演员,当时带去的所有戏里的老生角色都由我来演,包括《二堂放子》里的刘彦昌,《梁山伯与祝英台》里的祝公远,《珍珠塔·前见姑》里的姑父,《碧玉簪·送凤冠》里的李廷甫,《打金枝》里的唐

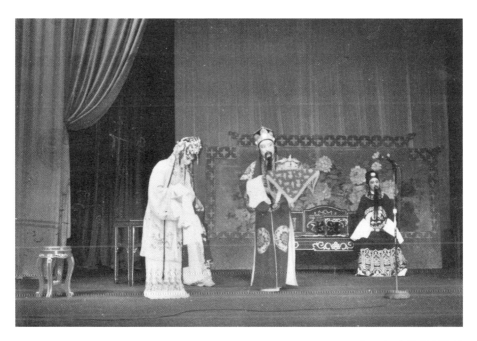

1989年6月,上海越剧院首次赴美演出之《碧玉簪》,张国华饰演李延甫、金采风饰演李秀英、陈琦饰演王裕

皇。一下子要演这么多角色,其实我当时是很紧张的,因为是在美国演出,内心觉得在异国他乡一定不能丢脸。老院长一直鼓励我,说以我的演出经验和水平是完全没有问题的。等我调整好心态登上舞台,很快就进入了状态,得到观众热烈的掌声,很多观众说想不到越剧男演员能够唱得这么好。

在美国演出,我最大的感觉便是在美国的华侨华人对越剧喜爱的狂热程度远超过我的想象。和上海的越剧观众一样,他们看完戏就迫不及待涌到后台,围着自己喜欢的演员问长问短。这些观众有的是新中国成立前出去的,也有20世纪60年代左右出去的,还有一批是改革开放以后出去的,以江浙沪籍的人居多。他们对越剧老前辈熟悉得不得了,充满了感情。他们对我们在美国的生活非常关切,我们要出行时他们随时提供用车,给我们带来

很大便利。当我们周围出现了一些不友好的人及言论时，袁雪芬老院长显示出了一名共产党员良好的政治素养和立场，一边安抚我们，让我们安心演出，一边严格管理。6月底，我们终于如期回到祖国的怀抱，全团二十多人一个都没有少。

在美国演出，以老院长为首的这一批越剧老艺术家对艺术一丝不苟的态度再次打动了我。老院长规定，无论在哪里演出，无论是大戏小戏，无论对戏有多么熟练，演出前一定要排练。这种排练不是应付性地走一走台，而是根据舞台的具体特点、根据演员当时的状态随时调整，力求保持每一场演出的新鲜感，而不是按照以前的老样子复制一遍。比如说范瑞娟和傅全香老师在国内不知道演了多少场《梁山伯与祝英台》，但到了那里，晚上演出，白天依然在认真地排练，具体到每一个细节都要重新沟通磨合。其实这也是越剧院的优良传统，我一直觉得要继承发扬下去。同去的几位院外艺术家也让我印象深刻。在《打金枝》中，我饰演唐皇，张小巧老师饰演一个小太监。那是我第一次和她同台演出，感觉到她非常用心在演，表演动作也很规范，真正把一个勤勤恳恳的小太监演活了。我演了几百场《打金枝》，觉得这一个"太监"最好。还有毕春芳老师，她在舞台上表演很放松，同时又有独到的唱腔处理，演出了自己的个性。她舞台下更是很随意，很风趣，经常一开口让我们笑得肚子疼。她的流派风格和个人气质完美融合在一起。

虽然和老院长同台并不多，但是老院长对我的影响非常大。尤其是男女合演事业，没有老院长支持就不可能走到今天。在"文革"结束恢复古装戏后，她一直强调男女合演和女子越剧"两条腿走路""花开并蒂"。愿男女合演之路越走越宽阔，愿老院长的艺术思想永远传承下去。

我的越剧启蒙老师——项彩莲

在我的艺术道路上,任何一点一滴的进步,都和许多优秀前辈老师的指点和关心是分不开的。我感激他们,多年前就决定要写一系列小文章,以纪念这些可亲可敬的越剧艺术家。我最早动笔写的一篇便是回忆项彩莲老师,遗憾的是,那篇手稿不知怎么遗失了,于是我决心再写一篇。作为我的越剧启蒙老师,项彩莲老师不仅对我的艺术,也对我的为人处世产生了很大的影响。她的身上,有许多闪光的东西值得我们学习。

项彩莲老师和袁雪芬老院长在新中国成立前的雪声剧团曾长期搭档,新中国成立后在彩色戏曲电影《梁山伯与祝英台》里,老院长饰演祝英台,项老师饰演师母,配合非常默契。也许是长期耳濡目染,项老师深受老院长影响,生活作风非常正派,艺术态度更是严谨。在许多人把演员叫作"戏子"的旧社会,袁老师和项老师却坚持认真演戏、干净做人的原则,始终保持着内心的纯洁,这是十分难能可贵的。

1954年,项彩莲老师被派到华东戏曲研究院越剧演员训练班给我们上课,那时候她不过30岁出头,正处于舞台艺术的黄金时期,这意味着她在艺术上最成熟的时候,却放弃了舞台,投入戏曲教育。据说她一开始也是有点不甘心的,经老院长给她做工作,告诉她培养人才对越剧事业的重要性,她终于欣然受命。项老师平时沉默寡言,但待人非常温和。她常常穿着一身蓝色士林布(最便宜的一种粗布)旗袍,朴素大方,完全没有所谓旧艺人的习

气。她既是业务老师,又兼管我们的生活。印象中她始终全身心扑在学校工作上,每天从早到晚都陪伴着我们,对我们每一点进步都一清二楚。记得我们上身段课的时候,由昆曲老师授课,项老师完全可以不来课堂,自己去休息一下。但她坚持陪我们上课,一堂课45分钟,她全程站在那里安静地看着,实在令人佩服。她以身作则的态度和极强的责任心,也无形中建立了她在学生中的威信。上课的时候,她讲话很有条理,分析人物性格、讲解唱腔念白的要领都头头是道。她虽然文化程度不高,但举止斯文,修养很好,完全像一个知识分子。

 我十分庆幸在学艺的道路上遇到这样一位好老师。学员是一张白纸,项老师从最基本的越剧知识开始教我们,从越剧历史到越剧早期的音乐唱腔、念白和剧目一一倾囊相授。课前她会非常仔细地备课,每天都有新的东西教给我们,而且还会根据教学效果不断调整教学方案。她根据不同学生的接受能力,采用不同的教学方法,真正做到了因材施教。我是属于"笨鸟先飞"型,学东西一开始理解起来比较慢,项老师总是不厌其烦反复帮我纠正,她的耐心给我留下很深的印象,以至于她教的东西我只要学会了就再也没忘记过。项老师对我们的咬字、唱腔极为严格,要求一字一腔,达不到标准就一遍两遍乃至无数遍地教,最终人人都要过关。但是,碰到我们做得不对,她也从来不会高声斥责,依然是温和地讲道理,循循善诱。

 项老师强调我们要经常复习学过的功课,反复地学和练才能真正理解、掌握知识,这一点使我受益匪浅。四年戏校,我严格按照她所说的,一有空就复习一遍当天所学的东西,到后来,我真的进步比别人快了。正因为我学习勤奋进步快,再加上我变声比其他同学早,学习老腔老调时我打下了牢固的基础,唱起来韵味比较浓,所以从戏校开始,老师就重点培养我。项老师专门选了张桂凤老师的代表作《二堂放子》来细致完整地教我。这是一出唱做并重的小戏,演起来并不容易。项老师一句一句地教我,包括每一个小腔的处理都是那么细致。她的表演更是没话说,她经常和我们说:"虽然越剧的身段大多是向昆曲学习而来,但我们越剧演员并非一味模仿别人,都要经过'越剧化'才能应用在舞台上。"为此她对我的舞台表演每一个动作都牢牢把关,使我的唱念身段都是"越剧的",没有偏离剧种的风格。我的《二

堂放子》演出以后，不仅得到戏校和越剧院领导表扬，还经常和陆梅瑛演的《杜十娘》等剧目被戏校拿来招待叶剑英、陈毅等领导人，说明学校非常认可项老师的教学成果。

有个细节值得一提，记得我们第一次表演《二堂放子》时，沉浸在剧情中的我们"一家四口"哭得眼泪鼻涕一大把，还自以为很投入，演得很有感情。后来项老师告诉我们，戏曲表演要把握一个"度"，舞台上固然要真看真听真想，但不能真哭。眼泪含在眼睛里打转比掉下来更感人，哭得满脸鼻涕眼泪实际上损害了舞台形象的美感。从那之后，我们就懂得了如何控制自己的表演，不使"过火"。每次演完，项老师都要给我们点评、讲戏。她随时观察我们的表现，进步了就及时表扬，还有不足就再耐心指点，促使我们不断进步，逐步提高。我进上海越剧院后，得到了张桂凤老师的指点，才发现项老师和张老师对《二堂放子》这个戏的理解完全吻合，也说明项老师对张老师的戏研究得很透彻。为了教学，她确实做了大量的功课，正如她常说的，绝不能误人子弟。她培养了一批又一批越剧人才，新中国成立后上海好几届越剧科班培养的演员，几乎都受过项老师的教诲。直到20世纪90年代，上海戏校越剧班断档了，她也已经退休好几年了，还应邀去浙江省嵊州艺校任教，得到很高的评价，也说明她在越剧教育方面的声望很高。因为教学方法比较好，教学经验丰富，教学成果显著，老院长袁雪芬称她为"越剧教育家"，这个称号是当之无愧的！

还有一件事我永远不会忘记。项彩莲老师平时喜欢吃辣的食物，1995年我和傅全香老师去四川成都参加长城戏曲迎春晚会，回来的时候我特意买了一瓶四川的辣酱，还有一些当地的特色小点心，准备送给项老师。当时她已经70多岁了，还在担任戏校越剧班的班主任。那天她不在办公室，我就把礼物放在她桌上，给她留了个纸条。第二天我去戏校上课，项老师很严肃地把我叫到办公室，说："国华，你知道我是从来不收别人礼品的，你的一番心意我很感谢，但是这些东西请你务必拿回去！"听着她坚决的语气，我知道多说也没有必要，无奈地把东西拿回去了。实际上我那时也不宽裕，买的这些东西都很便宜，确实只是一点点心意，可项老师就是这么认真，绝不收受学生礼品。她的身上，体现了最高尚的师德。

项老师将毕生的精力扑在工作上，对个人生活要求很低。她一直到30多岁还没有成家，在我们的心目中，她永远那么朴素低调。忽然有一天，我们发现项老师穿了一双红皮鞋，这几乎是从未有过的事，同学们纷纷猜测项老师谈恋爱了。果然，过了一阵子真的传来她和一个杂技团演员结婚的消息，我们不禁为项老师终于获得自己的个人幸福感到高兴。但好景不长，她的这段婚姻仅持续了几年，丈夫就因病去世了。从此以后她一直独居，直到逝世。老师晚年的时候，除了学生们定期的拜访，她很少主动找我们，她是一个不愿意打扰别人、给别人添麻烦的人。我们为了各种生活琐事忙碌，等我得到她去世的消息时，连她具体安葬在哪里也不得而知。我非常自责，强烈的悲痛涌上心头，决心一定要找到她的坟墓去祭拜一下。经过四处打听终于知道她安葬在浙江上虞，我当即启程赶去，火车换汽车，折腾了一天我终于找到了项老师的墓地。原来她晚年信佛，和一个因佛结缘的女性朋友合葬在一起。墓碑上没有项老师的名字，只有佛号。我郑重地在墓前磕了三个头，告诉项老师：学生来晚了！如此敬重您的学生，终究没有在晚年好好地照顾您，我实在有愧啊！愿您老在天堂安息！

我心目中的张桂凤老师

89岁高龄逝世的桂凤老师应该算是长寿的,但从前几年的身体情况看,我总认为她能活到100岁。因为她身体一直很健康,退休后她还天天坚持练功锻炼,我还每周一次到她家陪她打打小麻将。她的思路非常清楚,有一天还蓦地对我讲:"前几天我过马路被汽车撞了一下,没有骨折,也没发现内伤。"平时,她走路速度很快,脚步落地有声,根本看不出是一位80余岁的老人!

近几年上海举办了两届"越女争锋"——全国越剧青年演员电视挑战赛,由于当今越剧舞台上十个老生有九个学习"张派"艺术,故上门求教的青年演员络绎不绝。老师又是个责任心极强、艺术上要求极为严格的艺术家,为了培养接班人她来者不拒,每一天日程排得满满当当。上门求助的"小老生"条件、水平各不相同,老师就要根据每个人的弱项攻关补缺,不但唱念、身段要示范,还要深入浅出地给他们分析人物和思想感情……这么繁重的脑力、体力活动即使是一个青壮年也吃不消,何况是一位逾八十高龄的老人。加之她还有失眠的毛病,最初每天服一粒安眠药,后来加到两粒、三粒、四粒……徐汇区中心医院的主治医生(刚巧也是我的主治医生)对我说:"你老师安眠药吃得太多了,白天当黑夜,黑夜当白天,生物钟全乱了,免疫功能明显下降,各种疾病乘虚而入。"因此后来她不得不经常住院治疗,身体一天不如一天。医生对我说:"她太辛苦了。"

去年8月我摔了一跤,疑患脑震荡,于是住院检查。巧得很,病房就在张老师的隔壁。我去探望她时,发现她的双耳有些失聪,讲话亦口齿不清,行动更是不便,但她很坚强,很配合医生,坚持每天下床扶着东西走两圈。还经常看戏曲频道,关心中国戏曲事业。有一次我走进她的病房,只见她正在全神贯注地看裴艳玲的节目,看毕,对我竖起拇指,夸奖说:"了不起!"谁知,老师的病情后来发展得很快,精力越来越差,医院几次发出病危通知,直至去世……

回想起来,老师这几年身体健康下滑得那么快,我认为除了年事已高这一因素外,更是因为她的越剧事业,为了培养下一代演员更快成长,她不但付出了全部心血,而且是宝贵的生命!

自1958年我从上海戏校毕业分配到越剧院,后来成立实验剧团至今,我与张老师虽在同一单位工作,但直接接触较少。只是,袁雪芬老院长一直把老师的艺术作为勉励我们青年演员的话题。我是一个老生演员,桂凤老师更是我的楷模、榜样。作为一个刚从戏校毕业的青年演员,多么盼望能得到名师的指点,从师之心早就有之,但不敢启口。20世纪五六十年代是老师年富力强、创造力最旺盛之时,也是她最繁忙的年月。她是一团的"头肩老生",平时忙得不可开交,排演任务一个接着一个,经常去全国各地演出,有时还出国演出,一去就是几个月。我对老师敬重有加,哪敢浪费她的宝贵时间。因此我只得到剧院资料室,把"四大老生"的唱片找出来学。我首先学的是桂凤老师的《二堂放子》(我在戏校学的开蒙戏就是项彩莲老师教的《二堂放子》),其中[慢二凡]起调我就听了几百遍,直到把唱片听坏(第二天到音乐书店买了补上)。我就是从学习"张派"唱腔艺术起步的,我要求自己一定原汁原味地学,唱老师的代表作品、经典唱段,《二堂放子》《打金枝》《金山战鼓》等戏都一样,打好扎实的基础。由于听得多了,学得多了,在日后我组织的唱腔里,虽无整段张老师的流派腔,但它已经渗透到我自己组织的不少唱腔里,到处可找到"张派"的"基因"。

另外,只要有空余时间,我就会像现在的"追星族"一样,不管桂凤老师在上海的哪个剧场演出,一定会去观摩学习,绝不放过机会。记得1960年老师在上海人民大舞台演出《金山战鼓》,她饰演韩世忠,我在距大舞台不远的

中国大戏院演开锣戏《二堂放子》。我等自己的戏一演完，匆匆卸装后，脸也不洗就小跑步到大舞台，从后台进去摸黑到剧场最后一排找空位。当时往往满座，我只得站着看戏。由于我那时年纪轻，记忆力好，又专心看老师的每一场演出，十余天我就记住了大致的地位、动作和唱腔，当然这仅仅是个空壳子。后来院领导决定让我们青年演员学排这个戏，要去广州、深圳演出，面对的主要是从香港过来看戏的观众。导演朱铿老师两三天排下来，就惊奇地问我："桂凤老师给你排过吗？"我回答说是"看"会的，记得朱导当时还表扬了我。

以上是我第一阶段学张派艺术的状况。后来我有幸多次与桂凤老师同场排练、同台演出，得以近距离地向老师学习。第一次是在傅全香老师主演的《江姐》中，老师饰演双枪老太婆，我饰演沈养斋。此剧虽与老师演对手戏，但老师在人物塑造上高人一等，连空政文工团饰演双枪老太婆的演员也专门来向桂凤老师讨教、学习（《江姐》一剧原创是"空政"的歌剧演员首演，我们是向他们学的）。接着是袁雪芬院长主演的《火椰村》，她饰演老地下工作者，我饰演老交通员。"文革"后，同台机会更多，在吕瑞英大姐主演的《傲蕾·一兰》中，我饰演父亲，她饰演母亲；《桃李梅》一剧中我饰演县官，老师饰演县官太太……在近距离排练演出时，我深刻感受到老师从接受任务（角色）到完成排练，最终树立形象的整个过程中，她那股创作激情和专注的态度，绝对是我们青年演员的楷模。她不但全身心投入创造自己的角色——从人物的基调到情感的演变，角色的一举一动、一字一腔都经过反复推敲，从内到外做到完美无缺外，对剧本的合理性、完整性等方面以及导演如何处理人物与地位调度等问题，她都想得很具体，并能提出中肯合理的意见供编导参考。对同台的演员，她更是严要求中多帮助，总能做到合情合理，使人信服。可以说，和老师们同台演出是我一生中受益最大的时刻（包括和其他艺术家的合作），至今印象深刻，受益匪浅。

"麒派"艺术是老师非常喜爱的流派，在她的不少角色创造中，无论唱（法）念和表演都有融入。我曾听说，有人在周信芳院长面前说："越剧界有个张桂凤，身上有麒味。"当时，周院长微微点头。确实，周院长每演一出新戏，她都会前去观摩，并带我去看过好几次，老师还让我学一出麒派折子戏

《义责王魁》,并介绍了麒派最佳传人张信忠给我认识。

绍剧是越剧的姐妹剧种,同在绍兴地区成长,越剧初创时期曾吸吮过绍剧的乳汁,移植过不少绍剧的剧目,《二堂放子》就是张老师从绍剧的《二堂训子》中移植改编而来的。时至今日我们在越剧舞台上还常常能听到绍剧的不少曲调,如［慢二凡］［流水］和［三五七］等,还有打击乐,行内人称"绍敲"。桂凤老师年轻时曾拜著名绍剧前辈筱芳锦为师学习绍剧,日后,她那"绍腔越唱"的演唱风格形成了"张派"唱腔艺术的主要组成部分。也就是说她善于把高亢激越、富有阳刚之气的绍剧曲调融化在抒情和柔美的越剧旋律之中,听来刚柔相济,相得益彰。20年前,桂凤老师带我去中国大戏院观摩浙江绍剧团的《于谦》,主演乃著名绍剧艺术家十三龄童,戏毕我还随老师去后台拜访了她的另一位老师——绍剧团导演邢胜奎。邢导演曾经教了老师不少武功和武戏,在叙旧时,听得出老师对她当年的恩师充满着感激敬重之情。同时,她还希望十三龄童教我学演《于谦·破指血书》一折。

最令我难忘老师恩德的则是发生在20世纪80年代中期的一件事。当时袁院长等院领导决定让我复排《二堂放子》并让我挑选"王桂英"一角的演员,最后决定由朱东韵大姐与我合作,袁院长还当场拍板由桂凤老师亲自指导我。记得那是一个闷热的夏夜,我如约去了桂凤老师家。吃完晚饭后,老师就在客厅里给我分析剧本、人物、人物关系,然后从唱、念到表演,一段段、一句句帮我指正提高,不但讲戏理、戏情,还边示范、边排练给我看……足足三个小时,累得她满头大汗,嗓子冒烟,不停地擦汗。我认真仔细地听着、看着,手里不停地记着,心里非常过意不去,深感前辈对后辈的提携和教诲是那么无私和忘我。老师对戏、对人物的深刻体验和示范,给了我不小的教益。那是老师第一次手把手地对我传艺,故印象太深,记忆犹新。只可惜这种机会对我来讲太少了。看看现在的青年演员,他们实在是太幸福了,白发苍苍的老师主动找学生传艺的事情现在屡见不鲜。希望我们的青年人要永远牢记前辈对越剧事业的执着,努力发奋,抓住机遇,创造出更多鲜活的美好的舞台形象,向在世的和在天的前辈汇报,绝不能忘记老师的殷殷教诲和广大观众对我们年轻一代的期望!

我和尹桂芳老师的缘分

我从戏校学习的时候起就很喜欢尹桂芳老师的唱腔和表演。1958年我们演《十一郎》,彩排的时候,越剧院领导袁雪芬、吴琛老师都来看。我当时在里面演一个小角色花逢春,演完后老院长袁雪芬跑到后台大声叫我的名字,并说我扮出来很像"尹大姐"。懵懂无知的我当时问:"尹大姐是谁呀?"他们笑着告诉我,尹大姐就是大名鼎鼎的尹桂芳老师。从此我记下了这个名字,也冥冥中觉得似乎和她很有缘分。

进越剧院以后我曾经有三年半时间都在唱片室里听各种唱片,其中尹桂芳老师的唱片我反反复复听了无数遍,越听越喜欢。对她的唱腔特别熟悉之后,我很自然地运用到自己的唱里面去。因为她的中低音和我差不多,对我建设男腔很有借鉴作用,后来我的唱腔里面有很大一部分是尹派因子。从1963年的现代剧《夺印》开始,到1978年的《三月春潮》,我都选用了尹派唱腔作为基础。另外如《接过朱老总的竹扁担》(开篇)、《人比黄花瘦》里面的某些唱腔,都是用老生唱法唱尹派小生腔,将尹派元素融合、化用于人物中。为此,傅全香老师笑称我为"尹派老生"。

众所周知,《屈原》是尹桂芳老师的一个代表性剧目,也可以说是她艺术上一个里程碑式的剧目。在这个剧目问世之前,许多人都觉得尹派唱腔是软绵绵的,只适合演绎缠绵悱恻的爱情。1954年《屈原》首演,震动了文艺界,令许多同行专家都感到意外,尹桂芳老师一改之前柔婉的风格,把屈原

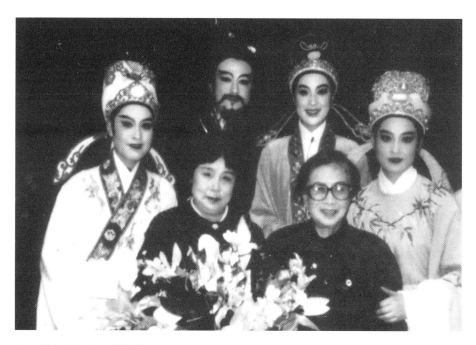

与尹派师生合影。前排左起：尹瑞芳、尹桂芳；后排左起：张学芬、张国华、茅威涛、王君安

这个有风骨的爱国诗人演绎得非常到位。电影演员赵丹看完演出后上台对她说："尹大姐，你演得比我好。"尹老师的《屈原》得到各方面的高度评价，肯定有其独到之处。20世纪80年代尹老师回家乡探亲，为了表达对乡亲们的情谊，她准备带一些剧目回去演出，参与演出的几乎都是尹门弟子，包括茅威涛、赵志刚等，带去的全是尹派经典折子戏。让我感到意外的是，《屈原·天问》一折，尹桂芳老师居然点名要我去演，于是我成了那次去演出的唯一的非尹派弟子。我受宠若惊，全力以赴投入了排练。她给了我剧本和录音，看完后，尹桂芳、尹小芳、尹瑞芳三位老师一起帮我排戏，这是何等难得的机会，何等隆重的待遇啊！

排了一个星期不到就要去演出了，尹老师还把自己1954年演出的服装拿出来给我穿。对于尹老

与尹桂芳老师合影

师的这次邀请,我非常感激,尽管演出还有许多不到位的地方,但我也算做到了尽力,问心无愧。很多年过去了,我始终没有问她那次演出为什么会选我去,也许像袁院长说的那样,我的扮相和尹老师比较像?我觉得这都不重要了,重要的是我和这样一位德高望重的艺术家之间的缘分又深厚了。虽然我没有成为一个真正的尹派弟子,但通过这一回"客串",得到她亲自悉心指点,已令我心满意足。

 还有一次,电视台要给尹老师的剧目做"音配像",本来想请尹小芳老师去录,小芳老师却因为某些原因去不了,她极力向电视台推荐了我。我觉得能为这样一位宗师的艺术尽一点绵薄之力是一件很荣幸的事,于是我接下了为尹老师的《屈原》片段音配像的任务。这一次无论是表演还是唱腔都比上一次的演出有进步。后来赵志刚拜尹桂芳为师,他平时演出的排练彩排都要请尹桂芳老师来看,我那时候担任副团长,于是联系、接送尹老师的任务就落到了我身上,我因此有了更多和尹老师接触的机会。尹老师对赵志刚的培养真

是尽心尽力,不但在艺术上倾囊相授,小赵后来去香港演出,尹老师都不忘发动自己的人脉帮他在香港联络好观众和接待人。赵志刚遇到这样的恩师,实在三生有幸。

尹老师在越剧界口碑极好,深得圈内人和广大观众的敬重。唯一遗憾的是她晚年独居,身边只有一个外甥女照顾,颇感孤独。我家离她家不远,有空的时候我就会去看望、陪伴一下她。她生活俭朴,有事也尽量不麻烦别人。有一次我去她家无意中才知道她家的门锁坏了好久了,最后我和同事顾珊海一起想办法帮她修好了。还有一次我去接她出来看戏,正值夏天,她热得满脸大汗,无精打采,一问才知道原来是找不到人来帮她安装空调,我赶紧找了几个人去帮她装好了。她为此高兴得很,还送了一件礼物给我——一副从香港带回来的麻将牌。

尹老师临终的时候我去华山医院看她,她已经没有意识了,她的外甥女在她耳边说:"张国华老师看您来了!"只见她眉毛动了一动,似乎还是有知觉的。我当时鼻子一酸,深悔自己平时对老师照顾太少了。一代越剧大师、我敬重的尹桂芳老师就这样悄无声息地离我们而去了,怎不令人嘘唏!我将永远记得我和尹老师、和尹派艺术这样奇妙的缘分。

"扬长避短"与"扬长补短"
——回忆范瑞娟老师

退休这么多年,我仍然时时牵挂上海越剧院和越剧的发展。越剧是我为之奋斗了一生的事业,我见证了它的辉煌时期,也亲历过男女合演的艰难岁月。我常常思索,上海越剧院作为国内外闻名的戏曲院团,这块"金字招牌"是如何立起来的?我们又要如何让它永远闪闪发亮?我认为,除了在编导演音美各方面都涌现出一批优秀的艺术家之外,越剧院在长期发展中积累起来的优良传统也不能丢。比如每一个新剧目彩排时,剧院领导、老艺术家、所有的业务骨干、全体演员都要去看,看完会找问题、出点子,经过几次讨论、交流意见后马上在排练中做调整,直到内部一致确认没有问题后才公演。出国演出之前尤其严谨,领导和业务人员每天都要看排练,提意见,对排练和演出提出了严格的要求和审查标准。

作为一位著名的越剧表演艺术家,范瑞娟老师离开舞台后便在剧院的艺术质量把关上倾注了不少精力。记得20世纪五六十年代我一连主演了几个大戏,范瑞娟老师每次都来看,看完必定恳切地给我提意见。印象最深刻的就是她对我提出两点:一是在舞台上要扬长避短,舞台下则要扬长补短。由于我的嗓音音区偏重低音,她提醒我在舞台上不要去和别人拼高音。二是在舞台下则要刻苦练习,要多听京剧老生唱腔,掌握科学练声方法,尽量在韵味上下功夫。这两点建议让我一生受用。从范老师的唱腔里,我也吸收到不少营养。在越剧院的唱片室里,我经常听范老师的唱片,不但学会了

她的"回十八""山伯临终"等代表性唱段,还听了不少她早期的曲调如《祥林嫂》《洛神》《打金枝》中的相关唱段,感悟很深。

范老师对越剧男女合演事业非常支持。1963年开始大演现代戏的时候,她积极参与,昔日的儒雅小生转而扮演一些老太太之类的配角,她对此毫不介意,依然认真地对待排练和演出。1977年演《忠魂曲》时,我饰演毛泽东,她饰演杨开慧的母亲。许多年后吴兆芬告诉我,她为写《范瑞娟表演艺术》一书去采访范老师时,范老师特意嘱咐她一定要写她对越剧男女合演的看法。她说男女合演是越剧必不可少的一个分支,一定要大力扶持,更好地发展下去。回忆那时候的社会环境,20世纪90年代正是越剧走入低谷的时候,很多人认为男女合演也没必要再进行下去了。在这样的情况下,范老师却挺身而出,对男女合演事业的发展态度如此坚定,想来真是令人感动,也不得不佩服老艺术家的远见卓识。

越剧走到今天,之所以有这么大的成就,就是因为有许多和范老师一样具有博大胸怀、视艺术为生命的艺术家,以及她们用心培植起来的优良演艺传统,希望这种精神代代相传,在越剧未来的发展中继续发挥作用。

难忘与傅全香老师的几次合作

我有幸与傅全香老师同事多年,并且有过多次舞台合作,她无论是在艺术上还是为人方面都是我学习的榜样。

跟傅老师第一次合作是在舞台剧《江姐》中,她饰演江姐,我饰演沈养斋。我们有一场在监狱里的对手戏,当时她给我的印象是塑造人物的能力非常强,嗓音也特别棒。她天生有一副好嗓子,又努

与傅全香在南通狼山合影

力学习很多兄弟剧种的东西，比如京剧程派的唱腔，因此在唱腔上有很高的造诣，被称为"花腔女高音"。她还学习川剧的形体动作，把它吸收融化在越剧里面，形成了自己的流派。最能代表她的流派风格的剧目是《情探》，尤其是"行路"这一折，无论唱腔还是程式舞蹈，都达到了堪称完美的程度，现在学傅派的学生都非学这折戏不可。值得一提的是，傅老师早期的唱腔最好听，学傅派一定要多听多学她早期巅峰状态的艺术，更要学习老前辈善于吸收、善于学习的精神，这是我的体会。

让我难忘的是在拍摄越剧电视剧《杜十娘》时，当拍到"怒沉百宝箱"这段戏时，傅老师要站在水里托着"百宝箱"，这个动作要求很高，对摄像师的拍摄技巧也要求很高，所以卡了一遍又一遍，花的时间最多。下一个镜头便轮到我出场，我化好装和另外一些群众演员都在等着。记得那是盛夏，三十七八摄氏度的高温，傅老师一个动作从晚上拍到第二天早上，有时候光不对，有时候地位不对，任何一个环节出错，就要重来。我们在等候的人都吃不消了，戏服穿了脱，脱了穿，疲惫不堪，更不要说傅老师配合导演一遍遍地反复表演，而她那时已经是将近70岁的人了。当她看到我们一个个无精打采、东倒西歪的，顾不得自己劳累，一个劲鼓励我们振奋起来，争取有始有终。想到老艺术家在那么艰苦的条件下演出都毫无怨言，还来安慰我们，我们还有什么理由不坚持下去呢？

1994年，傅老师邀请我陪她到成都电视台参加长城迎春戏曲晚会，我们带去的节目是越剧《李清照》的一段唱。参加这个戏曲晚会的都是全国各个剧种最顶尖的演员。由于航班误点，我们是最后到达晚会现场的，记得当时我们一进接待室，电视台导演介绍道"上海越剧院的傅全香老师到了"，令我意想不到的是，全体成员都起立鼓掌迎接傅老师。这说明傅老师在全国戏曲界的地位之高和影响之大，也体现了越剧在全国的影响力，尤其是上海越剧院这块"金字招牌"使我感到非常自豪。

还有一件事令我对傅老师肃然起敬。越剧"陆派"创始人陆锦花老师在20世纪80年代去了美国，打算定居国外，所以把国家分配给她的住房交公了。晚年时候她因为种种原因一直想回国生活，但最大的困难是没有房子，不解决这个问题，她就没法在国内长期生活。傅老师和陆老师曾是多年

的舞台搭档,生活中关系也非常好,情同姐妹。为了解决陆老师的住房困难,傅老师到处奔波,从房管局、政协到宣传部,到处去想办法,竭力想为陆老师争取一处小房子。最终这件事没有成功,但傅老师的为人可见一斑。每次陆老师回国,傅老师总会叫上我和她一起为陆老师接风洗尘。她们在一起有说有笑,一个"老傅"、一个"小陆"地叫着,回忆往昔,说不完几十年的合作趣事。见此情形,我不禁在心里祝福这对真正有情有义的舞台姐妹永远健康。

花甲之年后,傅老师拜上海一位著名国画家为师,学画中国画,尤其喜欢画梅花。她不但自己学,还动员我和其他一些演员一起学,她觉得琴棋书画对于提高综合艺术修养非常重要。为了提高我的兴趣,傅老师还请她的老师画了两幅铁梅送给我,

赴南通观摩《紫琅山下》时合影。前排左起:乐小英(漫画家)、金采风、郑拾风、傅全香、张成之(剧作家)、黄沙,后排左起:张国华、张桂凤

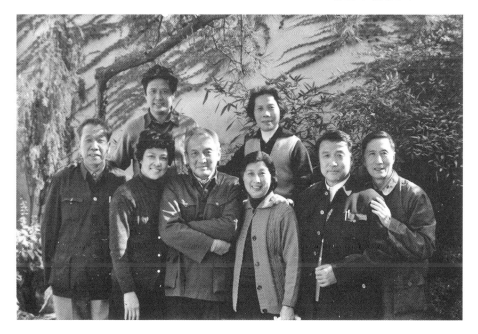

还几次带我去请教老师。可惜我因为种种原因，没有真正学下去，成为我的一大遗憾。傅老师为了我们这一代演员能够更全面地发展，真是用心良苦，现在回想起来还激动不已。傅老师对我也比较信任，她晚年拍摄录像、录制专辑都会打电话叫我一起参加。南通越剧团的现代戏《紫琅山下》首演时，傅老师热心地邀请了多位专家赴南通观摩，也没忘把我叫上。因为她们这辈艺术家始终记得周总理的托付——越剧要扩大题材，办好男女合演。嵊县寄来的土特产，她也要请我吃。虽然都是微不足道的小事情，但老前辈对我们男演员的关心是令人难忘的。

徐玉兰：从旧时艺人的日程表说起

徐玉兰老师是越剧小生流派——徐派的创始人，虽然我与她同台合作的机会并不多，但她在艺术精神和唱腔风格两方面对我影响很大。

1960年上海越剧院去香港演出，袁雪芬老院长带队，徐玉兰、王文娟、张桂凤、金采风、吕瑞英等著名艺术家带领我们实验剧团的部分青年演员，在香港演出了《红楼梦》《西厢记》《追鱼》《金山战鼓》《碧玉簪》等剧目和一大批折子戏。演出引起很大轰动，徐玉兰和王文娟老师的《追鱼》《红楼梦》等剧尤其受到当地观众欢迎。我们在香港总共待了50多天，剧场门口每天都是人头攒动在排队买票，街头巷尾人们都在谈论越剧。香港观众还热情地表示，希望我们每年都去那里演出，令我们非常自豪。

有一天演出之余，我们几个青年演员正在酒店大堂休息，徐老师主动走过来，和我们聊起了天。她说："我很羡慕你们现在的青年演员啊！"在她看来，新社会的文艺工作者无论有没有演出，都是由国家发工资，而国家又重视青年演员的培养，演出之余，提供了很多受教育和学习的机会。平时单位安排的演出并不多，注重演员的身心健康，这种生活在新中国成立前是不可想象的。但是她提醒我们，青年演员不要太娇贵，能吃苦才能习得精湛的艺术。接着她以自己在旧社会剧团中一天的日程安排为话题，给我们上了深刻的一课，我至今印象深刻。她们早上很早就起来练功，练好吃早饭，吃好排新戏，吃中饭，稍微休息一下化装，下午演日场，日场结束匆匆卸装后赶到

附近电影院看一场美国好莱坞电影，看完又小跑着回来化装，马上要演夜场，常常连晚饭也顾不上吃。夜场演完洗漱后，边吃夜宵还要听一场评弹后再睡觉。日复一日，天天如此。她说，那时候连睡觉都是奢侈的，通常到实在撑不住的时候才睡，为的是省出时间来学习提高。无论是看电影，还是听评弹，都是她们那个年代的越剧演员最可行的学习方式。那时候越剧班社林立，班社之间竞争激烈，如果不靠自己拼搏，很难在竞争中立足。所以再苦再累，都不舍得休息，都在咬牙坚持。听完这个日程，对比我们的情况，我感慨颇多。在我后来的演艺生涯中，处处都有徐老师这张日程表的警醒，在那样艰难的条件下，老艺术家都能做到一边演出，一边注重学习，提升自己，而现在我们在这么优越的条件下，有什么理由不下功夫，把单位交给我们的排演任务扎扎实实完成，发挥自己最大的潜力呢？我现在也经常对我的学生讲，做演员就是不要怕苦怕累，一是要在舞台上多实践，二是要勤于学习，吸收各种艺术营养。这是我从老一辈艺术家身上学到的两大法宝。

徐老师的表演深情洒脱，迷倒了众多观众，我也常常惊叹不已。作为女小生，她擅长演绎风流潇洒的书生，但在大搞现代戏时期，她只能扮演一些老年女性角色。但她对此并不介意，依然用心对待每一个角色。在《忠魂曲》一剧中，徐老师扮演的阿婆，虽然不是主要角色，但她在狱中劝霞姑的一段高亢激昂的唱腔感人至深，征服了观众。徐玉兰老师的唱腔富有阳刚之美，旋律丰富挺拔，我在很多地方都谈到，我自己的唱腔中吸收了很多徐派的因素。如《岭南风云录》中我唱的"望珠海扶炮台处处离情"和《凄凉辽宫月》中"他为朕诞育储君延宗祧，训子教女勤爱勉"的大段清板，以及在《汉文皇后》等几个戏里，都化用了徐派的旋律。

徐老师在我眼里，不仅是一位成就非凡的越剧表演艺术家，更是一位可亲可敬的长辈。她培养了金美芳、汪秀月、刘觉、钱惠丽、郑国凤等著名的徐派弟子，也对没有拜在自己师门下的青年人毫无保留地传授技艺。在她看来，年轻人是越剧的未来。徐老师整颗心都献给了越剧，这种精神值得后人学习！

她眼睛里都是戏

——记越剧艺术家王文娟老师

我很有幸与多位越剧流派创始人长期共事,受到她们的指点和影响,获得与她们同台演出的机会,尤其是与王文娟老师,我与她合作多次,印象很深。在我的心里,她既是一位生活中可亲可敬的大姐姐,更是一位舞台上熠熠生辉的艺术大家。

第一次合作是排演《忠魂曲》。她在剧中饰演主角杨开慧,我饰演毛委员(青年毛泽东)。说实话,开排之前我特别紧张,和这么有名的一个艺术家不但是第一次同台合作,竟然还是演夫妻对手戏,我该怎么演呢?我饰演的是伟人毛泽东,之前也没有在戏曲舞台上见过别人演,他该怎么说话怎么动作,我除了从毛主席的照片和间接途径得来的印象,几乎没有任何艺术上的参考。由于我身高不够,穿的鞋子还垫高了一块,在没有找到人物感觉之前,连走路都非常别扭。我只能硬着头皮,尽量按照自己对这个人物的理解走,竭力忘掉我和王老师之间的辈分关系。当王老师一上场,看着我说:"润之,乡亲们都来了。"神奇的是,她的眼神很快把我带进了戏里。我从她的眼睛里看到的不是生活中的自己,而是杨开慧的丈夫,她挚爱的、志同道合的丈夫。他们之间有着普通夫妻的亲密,这感情中又融合了因共同的革命理想而产生的同志情谊。在她的带动下,我很快忘掉了开排前的一切杂念,迅速投入对戏剧情境中的角色的创造中。慢慢地,在后面一场夫妻分别的戏中,我就放松不少,演得也更自然。吴琛老师说过,通过《忠魂曲》的演出,

1979年，与王文娟于云南石林莲花峰合影

我的表演有了明显的进步和突破。我想，这与王老师的启发和帮助是分不开的。她情深意切的表演风格有一种魔力，使我很快进入状态。在演的过程中她对节奏的把握也很好，带动整个舞台节奏都很流畅，和她一起演戏感觉很默契。

王老师的表演贴近生活又比生活高一点，非常朴实自然，但又深情动人。她处理台词和唱腔非常严谨，特别是对唱腔首尾特征音的处理。我第二次和王老师合作是在越剧广播剧《艺术魂》中。她饰演女画家方玉莲，我饰演她的丈夫丁平华。这个戏一开头的情节是这样的：我去迎接法国回来的妻子，当我从船上下来的许多人中寻找妻子的身影时，她却先看到了我，叫了一声我的名字："平华！"

这句台词处理得非常到位，把这对分离多年的夫妻之间的复杂情感表达得淋漓尽致。顺着她的声音，我的回答也是充满感情的。剧目结束时，方玉莲因为自己的艺术在国内得到不理解，决定回法国巴黎，"我"又送她到码头。对她的这种决定，"我"一开始是不同意，但在她的耐心说服下，最终同意她走。分别的时候，我喊道："玉莲，你要早点回来呀!"她说"一定——"就这么两个字，王老师的处理真的是极度细腻，我在台上听了无比心酸，眼泪立刻就出来了。这样仅一个字两个字的台词经过她的处理都是那么感人，真是神奇。这就是老艺术家的功力，这和他们丰富的人生阅历和勤于思考的艺术态度是分不开的。

20世纪60年代"大演现代戏"期间，女子越剧几乎停演，但王文娟老师并没有停止舞台演出，而是顺应时代需要，参与男女合演，演了大量现代戏，如《朝阳沟》《菜市春》《浪里行》等。我们第三次合作是《浪里行》，讲述的是当时发生在油轮上的一个事件，她饰演政委，我饰演轮机长。

我珍惜每一次和王老师合作的机会，因为这对我来说，也是难得的学习机会。多年前有一次她告诉我她和徐玉兰老师准备排演《雷雨》，她饰演繁漪，我饰演周朴园，徐玉兰老师饰演鲁妈等。当时我听了真的无比激动，要知道我平生最喜欢的两个戏剧角色一个是程婴，另一个就是周朴园。周朴园这个人物性格具有多面性，比较复杂，我喜欢这样富有张力的戏剧人物，而且我觉得《雷雨》也非常适合越剧男女合演。我相信如果由徐（玉兰）王（文娟）这对黄金搭档主演，越剧《雷雨》的艺术质量一定有保证，而且会产生不亚于沪剧的影响力。我马上着手就去查找资料，寻找人物感觉，还做了些有关人物的笔记。然而等啊等，因为种种原因，我们最终没有等来越剧《雷雨》开排的那一天。这是演员的遗憾，也是越剧的遗憾。

两块小冰砖的故事
——回忆越剧艺术家陆锦花

陆锦花老师是我的偶像,她主演的戏是那么轻松、自然、质朴无华,正与她的为人一样,朴实真诚,和蔼可亲。

记得1959年我刚进越剧院不久,正逢陆老师等艺术家排演越剧《羞皇岛》,她在其中饰演赵构。这个人物戏份很重,演一场下来就已经很累,可是她竟在三伏天里连演日夜两场!当年上海人民大舞台是越剧的主要演出场所,一般新编剧目总是起码演数十场。陆老师长得很瘦小,看上去弱不禁风,当时我总担心她连演这么多场会吃不消。谁知有一次我去观摩学习,日场结束后到夜场开演之前的空当,我在后台见陆老师手拿一块小冰砖边吃边与旁人说话。吃完一块,她又接着吃了一块,然后继续投入了工作。见此情景,我问陆老师:"您中饭吃什么?"陆老师回答:"刚才不是吃了吗?"我听后愕然,两块冰砖就能当一顿饭?还能唱两场戏?真不敢想象她是怎么做到的。夜场的时候,我看到她在舞台上依然是那么精神饱满,演得非常投入,心里充满了敬佩。

作为知名的艺术家,陆老师对我们这些小辈毫无架子,反而非常关心,常常真诚地和我们探讨有关艺术的问题。20世纪80年代,陆老师决定随子女到美国定居。赴美前夕她曾和我有过一次数小时的聊天,至今难以忘怀!后来陆老师每次回国探亲,傅全香老师都要组织欢迎晚宴,总邀请我参加,我也因此有了更多接触陆老师的机会。宴会上,我倾听着她们老姐妹满

怀深情地回忆往事，深受感染。傅老师亲切地叫陆老师"小陆"，陆老师则称呼傅老师"老傅"，她们笑着谈论当年从排练场到舞台演出中的各种趣事，惹得我哈哈大笑的同时，也深深感受到她们之间的姐妹情深，是对越剧的共同热爱把她们紧密联结在一起！

 陆老师晚年的时候，曾想回上海定居，但因为她在上海的住房赴美前已交给国家，回来没有地方居住。为此，傅老师曾奔走文化局、宣传部、房管局为陆老师争取住房，遗憾的是没有成功。陆老师就这样成为海外游子，终老美国。2018年得到她去世的消息，我心里很是难过，远隔重洋，没有机会去吊唁一下，只能隔空表达哀思，寄托自己数十年来对她的敬仰之情。

吕瑞英大姐对越剧男女合演的贡献

"文革"后,越剧获得重生,上海越剧院恢复了以袁雪芬老院长为首的领导班子。为了越剧事业的需要,他们千方百计设法把瑞英大姐从广东部队调回上海越剧院。剧院重新组建了两个团:一团以吕瑞英、金采风、刘觉、史济华、张国华为主要演员组成男女合演团;二团以老艺术家为主组成女子越剧团,两花并放。

在同一个团里奋斗的十年中,我与瑞英大姐合作的戏不少,从新编历史剧《凄凉辽宫月》,传统戏《打金枝》《桃李梅》《傲蕾·一兰》,现代戏《天鹅之歌》等戏的排练演出中,我从她身上学到不少东西,特别是她对越剧事业的执着以及求新求变的进取精神。作为演惯女子越剧的艺术家,一下转到与男演员合作,一开始肯定会感觉不适应,加之对男女声腔(包括对唱)不习惯等新课题摆在她的面前,很多问题需要解决、克服。但瑞英大姐毫不退缩,热情投入,积极与大家一起探索,并作了不少有益的实验和尝试,很快融入男女合演并适应了这些新的问题,并使男女对唱的形式更丰富、更和谐,当然亦丰富了她自身的流派。

她善于团结人才,如编剧周水荷等、导演张少祥等、作曲苏进邹和陈钧、鼓板洪小浩、主胡陈新章等人都在瑞英大姐的团结下组成一个精良的创作团队。她更广泛团结演员,除了主要演员外,就连扮演丫环、家丁等龙套小角色的演员,她都能平等待人,充分发挥每个人的艺术才能。因此,剧

团内创作气氛浓烈、和谐,有时即使出现争吵,也不会出现"后遗症"。因为大家懂得,这是为了艺术创造,只有集大家的智慧,创作出好戏奉献给广大观众才是我们的唯一目标。这一点瑞英大姐做得很好,很值得目前还在舞台中心的主要中青年演员学习、效仿。

她勤奋好学,追求创新。瑞英大姐是一位流派创始人,艺术上已有了自己的风格,按理说成就很高了,可她还是虚怀若谷,不断学习新的东西。步入中年了,还练功练唱不断,经常可以看到她穿了练功服向技导学习枪剑等身段和把子功;还经常看到她去声乐老师那里学习科学的发声技巧。她演的每部新戏,由于饰演的人物性格、身份、年龄不同,她追求在表演和唱腔上从不重复自己。就唱腔而言,她做到了一个人物一套新腔,在继承传统的基础上敢于标新立异,每部戏中总有那么一两段精

1981年《凄凉辽宫月》中,吕瑞英饰肖皇后、张国华饰辽道宗

彩唱段,让人听后回味无穷、绕梁三日。

她刻画人物生动细腻,个性鲜明。千金小姐、聪明丫环、巾帼英雄、文武不挡,她都能胜任。举两个小例子。《花中君子》演到第二场时,一开始是"盼"(喜盼父得了功名),见父抱病而归时的"恨"(刘瑾"偷梁换柱",打伤父亲),当父亲病重失望时,"劝"父要看到光明,困难是暂时的。父亲下去休息后,她"急"(怎么办?没钱治父病)、"喜"(当看到弟弟手中的金锤时,总算神灵保佑)、"疑"(弟弟的金子是哪里来的?)、"责"(责弟不该图人钱财),仅从以上"盼""恨""劝""急""喜""疑""责"那一段戏中,瑞英大姐把一个爱憎分明、清白做人的少女形象演绎得层次分明、自然流畅。特别是在"责弟"的几句唱腔中,让人清晰地感受到姐姐对弟弟责中有爱、责中有盼,而不是一味批评、责骂,分寸

1977年在昆明为解放军慰问演出

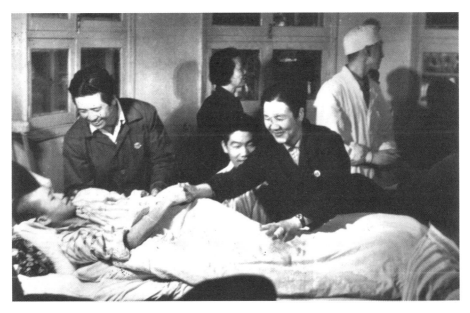

1978年,与吕瑞英在云南慰问解放军

掌握得恰到好处。又如《打金枝》,瑞英大姐演出不下数百场,誉满海内外,可是我在与她演出的数十场中,她扮演的君蕊,总是给我以一种新鲜感,并没有产生审美疲劳。"哭宫"一折,我与她有不少对手戏。从她"哭"(进宫,欲博得父母同情,好为她出气)到"闹"(谎言被戳穿后闹得更厉害,要求杀了驸马为她解气),当父王"当真要斩驸马"时,她又惊"怕"得哭叫着扑向母后的怀中。后在母后的劝告和诱导下,一步一步凑向父王,百般想求父王不杀驸马,当父王假装不允时,她竟然理直气壮地与父王辩论,并讲出"郭驸马身犯哪条罪,小夫妻争吵是儿戏",看到此处,一个活脱脱的可爱、甜美、清纯的君蕊形象浮现出来,真让人好气又好笑。唐皇我演了十余年几十场,"女儿"饰演者换了七八个,深知这个人物饰演艺术质量的标准是一个"度"的问题。有个别"女儿"演出时,把握不好,把

"甜""美""纯"演成了"烦""作""傻",这显然是没有把握好人物特点。

共事的年月里,我们曾一起回越剧故乡浙江巡回演出,还奉命参加中央慰问团赶往云南慰问解放军战士。回忆当年,有多少往事让人难忘,有多少故事至今还记忆犹新……瑞英大姐无论工作、生活、创作各个领域,总是言传身教,不但给我们中青年演员带来了老艺术家们的优良传统,还以她出色的艺术成就和创作经验提升我们男女合演团的艺术质量和综合素质,得到了同行、专家的肯定,更得到广大越剧观众的好评。她这十年的舞台实践,扩大了男女合演的观众群,为男女合演事业作出了不小的贡献。

我与金采风大姐的舞台合作

党的十一届三中全会以后,改革的春风很快刮到了我们越剧界,从"文革"中恢复重建的上海越剧院立即着手进行体制改革。1979年成立了以刘觉、史济华和我为主要男演员的男女合演团——上海越剧院一团,同时加入了吕瑞英和金采风两位"重量级"女演员,二团(女子越剧团)的张桂凤等艺术家也经常到我们团"客串",男女合演的演出阵容空前增强。这样做的效果是很明显的,接下来的十年之内我们团创作了十余台新戏,质量都不错,如《凄凉辽宫月》《汉文皇后》《桃李梅》《花中君子》等。我和吕瑞英老师合作的剧目相对多一些,但和金采风大姐合作主演的《汉文皇后》,使我对她的艺术态度和艺术创作才能有了深刻的认识,受益匪浅。

首先,我印象深刻的就是采风大姐的刻苦用功。在我眼里,她已经是位成名的艺术家了,完全没有必要像青年演员一样每天在排练场苦练,但是采风大姐对待艺术的态度依然像个小学生一样。从接到剧本的那一刻起,她就几乎一天到晚都在琢磨戏。她本身就是一个话不多的人,进入排练场后,别的演员还聊点闲天开个玩笑,采风大姐却能做到完全不受影响,心无旁骛地沉浸在戏的情境里。

《汉文皇后》这个戏对采风大姐的挑战是很大的。那时候她已经年过五旬,却要扮演一个十五六岁的宫女,年龄感是一个很现实的问题。采风大姐有了这压力,也更加卖力。几经琢磨,她发现要体现人物的年龄、性格和

《汉文皇后》演出后合影
(左二张国华,左三金采风)

身份,就要尽量在咬字和唱腔的声音上提高位置,如此才有少女的感觉,而不会显得老气横秋。尤其是在第三场"册后"中,她这样处理的效果特别好。汉文帝选定窦姬做皇后,她百般推辞,两个人你来我往好几遍,那种情境下采风大姐的念白完全就是小姑娘的声音。这是需要技巧的,一般人做不到,模仿出来不可能这么自然。到了后面皇后因兄弟犯法,亲弟弟面临法律的审判,这时候她的情绪发生了强烈的起伏,声音也随之变化。采风大姐就是这样善于根据人物关系和戏剧情境的不同而调整音色。

采风大姐天生嗓音好,中气很足,咬字特别清晰,对声音的控制达到了很专业的程度。听说她早年刚学戏时,作为随团学员,并没有专门教她的老师,她只能一边跑龙套一边自己偷偷学习名演员的唱腔。她的好嗓子主要是通过"唱电台"锻炼出来

的,听说有时候她一个人要模仿七八位名家演员的"调头"(唱腔),观众觉得很像,听着很过瘾。她的这种经历,给了我很多启发,一个戏曲演员在学艺阶段,就是要多听、多学、多唱,博采众长,才有可能形成自己的风格。采风大姐的唱腔吸取了袁雪芬、傅全香等前辈旦角的特长,又结合自己的嗓音特点加以改造,听起来柔中有刚,情味浓郁。过去老艺术家排戏都是自己设计唱腔,《汉文皇后》中皇后的唱腔也是采风大姐自己设计的,与作曲商量后,进行了一些修改。这方面我受她影响很大,我后来坚持自己设计唱腔,因为自己设计的唱腔唱起来很自然,不会忘,而且情绪能得到最大程度的抒发。

排演《汉文皇后》的过程中,我和采风大姐的合作非常默契,非常愉快。她是一个艺术至上的人,对生活中的事情很少计较。同在一个团里,她应该算我的老师辈,但她从不摆架子,和大家的相处很融洽,她在院里是出了名的"好商量,好说话"。别人提出的意见,她总是愿意站在对方的角度去理解并接受,排练当中无论是谁即便是青年后辈向她提出的不同想法,她也很尊重对方,了解别人的真正想法后再做决定。排戏的那段时间,我们一有空就在一起对戏。我们回家正好是同一条路,她住广元路,我住康平路,都离越剧院不远,排练完我们从单位走回家里,路上也在谈戏。相互探讨的过程中,我发现她特别爱琢磨,任何一个细节都要研究透彻,这种艺术创作精神深深感染了我。

《汉文皇后》演出后观众反响非常好,其他不少越剧团都先后排演了这个戏。20世纪90年代我们将此剧带到香港演出,出乎意料的是,"挑剔"的香港观众(他们通常只要看经典老戏,并且要求每一年都换剧目)还没等全剧演完,就让主办方和我们约定第二年再带这个剧目去。我个人认为,这不仅是因为这个戏在主题上与当代社会"依法治国"的理念产生了共鸣,金采风大姐动人的表演和唱腔也是重要的一个原因。

关于黄沙导演的点滴回忆

黄沙老师是越剧界优秀的导演之一。他曾经担任上海越剧院的领导,对于越剧艺术的发展和繁荣作出了自己的贡献。他的专业学识让我钦佩,他对我艺术上的帮助和指导,我至今记忆犹新。

黄沙老师第一次给我排的戏是现代戏《摘星攀月》(1960年5月)。该剧主要写上海纺织系统的革新闯将、劳动模范、共产党员高美鼎工程师的先进事迹——他创造了一种清钢联合机,把几道工序精简为一道,不但解放劳动力、提高劳动效益,还能大大减少成本。这部戏不只是表现人与自然、与机械的矛盾(主人公的手为操作机器受伤变形),更揭示了当时的人对革新的不同态度,还反映了婚姻和家庭矛盾问题。如在技术攻关阶段,丈夫日日夜夜在厂里,吃住全在机器旁,妻子怕丈夫为事业累坏了身体,与他产生了矛盾。这样,就考验主人公对事业的坚持以及如何处理事业和爱情的矛盾,所以该剧总体是为揭示人与人之间的情感。

我当时碰到了两个棘手问题:第一,我刚从戏校毕业一年,之前接受的都是传统戏的学习,初次演现代戏(尤其是工业题材)感觉戏曲基本功难以发挥,塑造人物困难较大。对此,黄导对我的要求:一是下生活,体验、熟悉工作状态;二是与主人公"交朋友",了解他在几个关键问题上如何想、怎样做。第二,我对夫妻生活感觉陌生。戏校时男女同学之间接触很少,当时我虽已是二十多岁的青年小伙,却从未与女性接触过,看电影、讲笑话也很少,更不

要提手拉手了。这种状态下怎么和女演员演夫妻呢？表演时，眼睛一接触，我就不好意思地避开，根本进不了戏。对此，黄导建议：可以借鉴与生活中最亲最关心自己的女性关系的处理，并设法"嫁接"到戏中去。这让我开了窍，就使劲想妹妹、母亲与我的关系，将亲情移植过来，暂时解决了这个难题。

黄导第二次给我排的戏是古装戏《舍妻审妻》（1962年）。该剧强调与人物身份对应的气质，如刑部大臣应有敏锐的洞察力和判断力。他不同于一般知县官，更不是一般的书生，动作要大气，在舞台上要么不动，要动就要有目的性。尤其在"舍妻"一场，一开始是苏正清一人的独角戏。恩重如山的老师被害，接着要审判全家，特别是师妹（老师的独女）看来死罪难逃，审判官又是自己。怎么办？一更、两更、三更，有大段唱。我在自己小排时，用了不少形体动作，使用帽翅、水袖、冉口技巧等，地位也有好几次大调度……似乎这样，就能充分揭示人物的内心活动，自以为准备得充分。黄沙老师看后却认为我外部动作超过内心活动。他说，戏曲传统的程式是个好东西，但是它们是为塑造人物服务的，使用程式时，要有的放矢，选择恰当的舞蹈身段去揭示人物内心的痛苦和斗争。还要注意主和宾的关系，要注意"三更"时间的层次区分，要逐渐推进。

与黄导第三次合作是1977年的《忠魂曲》。该剧一开始毛泽东这个人物是不出场的，首演后大家（包括专家观众）都认为演杨开慧的戏里没有毛泽东，显得不真实，随后大家决定在戏中塑造青年毛泽东形象。问题是：在当时，谁敢写、导、演毛主席？我们请示市委，得到批示：毛泽东出场可以，但要做到一"审查"、二"不准"。一"审查"为：造型上演前，必须经审查后，领导认可后方可上台。二"不准"为：毛泽东的角色不准讲越白要讲湖南话，不准唱。接受扮演毛泽东的任务时，我战战兢兢，不敢想象自己能完成这项任务。我要求下生活，和造型师陈利华去湖南一周，在此期间做了大量笔记。我仔细读了斯诺文集中对毛泽东的形象描写，拜访了毛泽东的保姆陈玉英，她从旁观者角度讲了不少体现毛泽东与杨开慧的亲密夫妻关系和战友之情的小故事，我详细梳理了剧目的时代背景和毛泽东那段时间的经历。我还在板仓那间泥瓦房里待了很久，后来那成为戏中的一个场景，还去了橘子洲头、岳麓山寻访毛泽东的足迹。应该说，我所有案头工作做得还不错，丝毫不敢懈怠，

但真正到了排练场，难题又来了。在排练场上动起来后，怎么走路？怎么动作？怎么交流？我满脑子胡思乱想，唯恐自己演砸了。和我演对手戏的是著名艺术家王文娟老师（她扮演杨开慧）。她是我的前辈老师，虽说平时在单位里经常见面，但通常只是我叫一声"王老师"，她微笑点点头就过去了。我们彼此交流很少，现在要演夫妻，该怎么演呢？这又是一大心理障碍。

黄导了解了我的思想顾虑，就有针对性地提出：第一，我们要演人不演神。毛泽东是感情很丰富的人，他与我们的区别只是他站得高看得远，有更大的理想与抱负。其他也和平常人一样，他是杨开慧的丈夫，是杨母的女婿，是岸英的父亲，与龙九爹和赵大龙既是乡亲关系，又是革命同志关系，与二狗子是敌我关系……要准确理解这些人物关系，就要强调一个"情"字。第一场戏就有夫妻情和乡亲情，特别是对赵大龙的壮烈牺牲，毛泽东不但表现出沉痛和惋惜，更关切的是赵留下的母亲和女儿，再三嘱咐开慧和农友要照应、关心她们的一切；对摇篮中的岸英，剧本中只写到毛泽东对他慈爱的一视，黄导要我用手轻轻地摸摸儿子的小脸，以这一细小的动作，体现他的爱子之心，这是一位父亲的本能。黄导一再告诉我：只要演出了人物关系，其他杂念就会忘掉。第二，黄导说，与老演员同台演出，对我来说应该是一次很好的学习机会。王文娟、傅全香、徐玉兰都是著名的艺术家，我要关注她们是如何深入角色、塑造角色的，她们绝不会在舞台上出现各种杂念，而是全身心地投入角色创造中。我应该学习她们这种为了艺术而忘我的精神。这些看法都点中了我的穴位，说到了问题的关键，我不断琢磨他的话，逐步体会到了其中的意思。从第一个出场中，我就被王文娟老师的眼神吸引过去了，我想着，我已不是小辈张国华，而是她的亲人、丈夫和战友。王老师的表演也确实厉害，她有一种非凡的魔力很快把我带入戏中。我从她的眼睛中看出了温柔、关心、体贴、依恋之情，我立即忘了她是王老师，而是我的亲人，有了这个信念，我越演越投入……演出结束，观众经久不息的掌声让我激动不已！

黄导在排练中，在宏观上能掌握全剧的一切方面，在微观上又是那么周密细致。他的时间观念极强，误差不超过一分钟，这充分证明他案头工作准备之充分和掌控排练进度之精确。

"随便谈谈"

——纪念徐天红老师逝世八周年

徐天红老师是越剧界和观众公认的"四大老生"之一。她扮相俊秀，气质高雅，嗓音高亢激越，美称"警报老生"。她塑造的人物无数，个个形象鲜明，如《红楼梦》中的贾政、《西园记》中的赵礼、《孟丽君》中的孟士元、《碧玉簪》中的李廷甫等动人形象，让人难以忘怀。天红老师自1960年8月从福建芳华越剧团调到上海越剧院后，我看她的戏、听她唱的机会更多了。她对青年演员的关爱和扶植更是让我刻骨铭心，那么的真切，在这方面我体会尤深。

我在戏校学的第一个启蒙戏，是张桂凤老师从绍剧移植过来的《二堂放子》（主教老师项彩莲）。1958年我毕业分配到上海越剧院后又先后排演了《金山战鼓》《打金枝》等张派老生戏，故观众都说我是"张派"老生。但天红老师并无一点门户之见，照样像对待自己的学生一样，无私地为我传授技艺，并且经常找我"随便谈谈"（天红老师口头语）。有时通过电话，一打就是半小时到一小时；有时在院里排练场的角落，有时在马路上偶遇也会站在那里和我"随便谈谈"，说到兴奋时还不时哼唱起来，引起周围过路群众的注视和不解。

"随便谈谈"是天红老师谦逊的代名词，不管是在排练场、她家中、马路上，还是电话里谈的全是她几十年演艺生涯中积累的宝贵经验和体会——演戏、做人、唱念发声、观察生活的心得和积累等，每次我都深受教益和启

与徐天红、赵志刚合影

发。其实每次所谓的"随便谈谈"都带有明确的目的和主题,谈的内容都是她经过深思熟虑的。尤其是每当看了我的新戏后,过两三天她定会给我电话,谈谈她的"观后感"——真诚地对后辈在舞台上的表现表示热情的肯定,又提出直率严格的要求和意见,最后总会给我一些行之有效的、能让我提高的建议。如我的发声方法有些问题,她总是要求我发声位置往后靠,要发挥头腔共鸣的功能,千万不能仅靠口腔共鸣,唱高音时尤其要注意。

最使我感动和难忘的一次是某年盛夏的一个晚上,近九点整的时候天红老师居然敲开了我的家门,上门来找我"随便谈谈"。当我开门看到她

时真是又惊又喜,忙请老师进门坐下,递上扇子和西瓜,并询问这么晚了怎么"摸"到我家来了(编者注:徐天红老师高度近视),她平静地答道:"前天看了你的新戏,过来与你随便谈谈。"这一谈近两个小时,临近深夜十一点,我怕影响她的休息只得打断"随便谈谈",并提出送她回家。虽然她意犹未尽,但还是同意回去休息,但坚决不让我送她。我执意要送,走到弄堂口时,她再也不许我送了,为此我们还争执了起来,引起了乘凉邻居的误会。最后她略带生气地大声说:"你再送,我就不走了!"我只得依从老师的意见,站在弄堂口目送着她一个人从康平路穿过宛平路再朝余庆路方向缓缓地走去,她还要独自穿过淮海路、武康路到兴国路后才能到她家所在的泰安路。这一画面虽时隔三十余年,但就像在昨日一样,铭刻在我的心底。至今还后悔自责,那次为什么不坚持送她回家呢!在漆黑的夜晚,伴随着昏暗的路灯,她第一次来到我家,路不熟,加之她高度近视,门牌号也看不清,深夜行人稀少,也无法问询……她"摸"到我家,困难是可想而知的。老师为什么花那么多时间,走那么多路还要来找我"随便谈谈"呢?老师心中所思所想不就是为了越剧事业的发展吗?不就是为了培养更多更好更合格的越剧老生接班人吗?

　　转眼天红老师离开我们八周年了,过往点滴,历历在目,铭记在心。愿越剧老生艺术代代相传,更愿徐派老生后继有人。

追忆吴小楼老师

吴小楼老师是越剧界的"四大老生"之一,是一位德艺双馨的越剧表演艺术家,也是我心中崇敬的偶像之一。

自1958年戏曲学校毕业分配到上海越剧院工作的几十年中,小楼老师在各方面给我的印象都很深,至今难忘。她在舞台上塑造的《天国风云》中的洪秀全、《则天皇帝》中的上官仪、《打金枝》中的郭子仪、《争儿记》中的李奶奶、《窦娥冤》中的张驴儿、《追鱼》中的假包公、《沉香扇》中的陆绍龙、《情探》中的张行简等不同行当、不同身份和不同性格的艺术形象,每一个都栩栩如生地呈现在观众面前。尤其让我钦佩的是她应急顶演的《打金枝》中的唐皇,可谓别有一格,另有一功。因该角色为张桂凤老师首创,且张老师创造的唐皇风趣幽默,已深入人心,小楼老师则根据自己对人物的理解和体验,以及对自身条件与特长的充分发挥,塑造了一个气度不凡的"吴派"唐皇,同样得到了观众的认可和赞扬。这种不重复他人的创造性劳动才是一位艺术家应有的素质和艺术造诣。

小楼老师在声腔艺术上亦有很高的造诣,无论在创腔和唱法上都有自己的独特风格,并积累了丰富的经验,给后辈留下了一笔丰厚的遗产。老师嗓音极好,宽厚、洪亮、高亢、中气十足,有越剧"金少山"之美誉。她的唱腔旋律丰富、优美动听、润腔细腻,吐字清晰达远,三个"共鸣区"的科学运用和发挥,特别是4、7半音的巧妙运用,以及独创的"小变调"在情绪需要时,

在唱腔中自动转调的恰当运用,都给唱腔带来了突出的特性和特有的戏剧效果。这些创腔方法,我在自己的艺术实践中也经常学习、运用和继承。

由于小楼老师的身体健康等原因,她较早地离开了舞台,这对越剧事业无疑是一个很大的损失和遗憾。但她在抱病期间一直在为越剧事业忙碌着,她对中青年演员的关爱、辅导、帮助和培养始终没有断过,并且都是主动、热情、真心实意地关心着后辈们,完全不计名利、不计报酬、不计师承关系。"文革"前,上海越剧院有一个不成文的规定,就是不推崇"拜师""收徒"这些表面形式。我在实验剧团演出和继承的剧目都是桂凤老师的剧目,如《金山战鼓》《打金枝》《二堂放子》等,并没有演过"吴派"戏。但小楼老师并无门户之见,始终关心着我演的每一出戏、每一个人物的创造。如在排练《千重浪》《胭脂》《岭南风云录》《王子复仇记》等剧目时,她只要有时间,总是主动到排练场来观看排练,进行指导。在排练《胭脂》时,上海赶上几十年未遇的

吴小楼老师观摩张国华演出后对其加以辅导

大暑热，老师冒着近40度的高温，从家中步行到剧院排练场，来关注我们在排练中出现的问题并加以纠正和指导，帮助大家研究人物的表演和唱腔，可谓不厌其烦、耐心细致。小楼老师曾在上海戏剧学院导演班进修过，她的意见总是高屋建瓴，不纯粹从表演的角度，而是从戏曲综合性方面提出了许多中肯而具有专业性的意见。因此，如果说我在以上剧中对于人物的创造取得了一定的成功，其中无不渗透着小楼老师的心血和汗水。

最难忘、最让我感动的是一个下午，我们剧组约定排练时间为下午两点，在一点五十分左右，只见小楼老师大汗淋淋气喘吁吁地赶到排练场，手中还拎着两大包中药，一见到我就说："迟到了，迟到了！"我赶忙接过药包，并扶她坐下，说道："老师不要紧，我们刚开始呢！"她则一边擦汗一边急切问道："上午我们一起商量、研究调整的那节戏，导演看过了没有，有没有什么意见……"原来，老师上午给我们说完戏已近中午，她匆忙赶回家吃了几口饭，就冒着灼热的太阳赶去龙华医院看中医，取了药就直奔越剧院排练场，这才出现了上面讲到的那感人的情景。

小楼老师离我们而去已二十年有余，但她亲切、和蔼的面容常常浮现在我的眼前，老师的敬业精神和对于后辈的殷切情意总让我感动不已。

我所认识的商芳臣老师

我与商芳臣老师接触虽然不多,但她给我的印象却非常深刻,老师的艺德和人品都是我十分崇敬的。

第一次"认识"商老师是1960年的一天,在上海越剧院的唱片资料室内,商老师那张珍贵的《文天祥》唱片,一下子就把我这个初出茅庐的青年演员吸引住了。听着她的唱腔,一个大义凛然、视死如归的民族英雄形象鲜明地出现在我面前。老师把丰富深沉的内在情感通过一段[弦下调]和一段[二凡流水]充分流畅地抒发了出来,"情、腔、字、气、声"结合得何等好呀!我爱不释手,竟反反复复听了不下百遍,虽事隔30年,如今我还能顺畅地背唱。

老师的唱腔刚健挺拔,苍劲浑厚,在越剧老生中独树一帜。她在越剧曲调中融进京剧的创腔方法,给我启发颇深,使我得益匪浅。后来我在艺术实践中很注意学习和研究京剧言(菊朋)派和麒(麟童)派两大老生流派,还把两位艺术大师的某些曲调、旋律和咬字、用气的方法等消化、融合到我的不少唱段中去,从而丰富了唱腔,增强了表现力。这种艺术探索精神就是从商老师那里学来的。

随着和商老师接触的逐步增多,我更感受到她不断进取的精神和对越剧的强烈责任感与使命感,无论在南京、上海,还是杭州,每次碰到我,我们的中心话题总是谈不完的男女合演与越剧的未来。为此,她对我们中青年

演员寄予厚望,不惜倾心传教技艺。记得我曾想进一步学习、研究老师的唱腔和演唱技巧,但手头资料不全,我把困难向老师表露出来,没过几天就收到老师从南京捎来的几盒音带,其中大部分是老师几十年来的精品,如《孙安动本》《血泪荡》《南冠草》《巫山燕》《江姐》,以及才录制出版的《二堂放子》等,使我从中得到了不少启迪和帮助。

在今后的艺术实践中,我将以老师为榜样,不断探索,勇于进取,为越剧男女合演的发展作出自己应有的贡献。

编者注:本文选自1994年南京出版社出版的《越剧名优商芳臣》。

亭子间飞出金凤凰
——回忆尹小芳老师

前不久,欣然得知年轻一代的尹门弟子陈丽宇荣获白玉兰奖提名,不禁感叹,尹小芳老师曾经的亭子间里又飞出了一只金凤凰,记忆中的许多画面刹那间涌上心头。

那还是在20世纪80年代初期,戏曲界历经劫难,百废待兴。上海越剧院一团打算排一本新戏《汉文皇后》,剧中有个弟弟(窦广平)的角色,交给了刚从上海越剧院学馆毕业的赵志刚。这一安排,固然是团里对青年人的一番期望,但对于刚刚从老生改演小生不久、还非常缺乏排演大戏经验的赵志刚来说,却无疑是一副重担。我至今仍清晰地记得,当初饰演剧中主角汉文帝的我,将志刚从汾阳路学馆带到复兴西路越剧院排练场,交到导演手里时,他那种战战兢兢的神态。那时,他的演艺生涯才刚刚开始,虽然他音色好,自身也很努力,但要论表演、唱腔,几乎还像一张白纸。所幸没过多久,我就听说,他经尹桂芳老师介绍,前去向尹小芳老师求教了。早在十多年前,我就听过小芳老师教艺校学生演唱的《桑园访妻》,留下了深刻的印象。此次得知志刚去向小芳老师学习,丝毫不觉意外。

志刚重新回到排练场上,已经是在小芳老师对他进行全面教授之后,从他塑造的"弟弟"这个角色的表演、唱腔以及形体来看,小芳老师无疑为他花费了大量的心血。窦广平这个人物在舞台上和皇帝是怎样的关系,和皇后是怎样的关系,都把握得很好。比如"认弟"这一场,他被皇帝叫上来盘

问时,是瑟瑟缩缩的,一看就是个从没见过世面的穷苦人家的孩子。一出场的这个精神状态,就让我觉得他对人物的基调把握得很准确。之后一出一出往下排,角色间的交流也都很顺畅,印象里几乎没被导演叫停过,这充分说明小芳老师不仅分析人物的案头工作做得细致,讲授得也非常到位。至于唱腔设计方面则更令人惊喜,不仅符合人物,而且非常出感情,加上小赵天生的嗓音条件,我听后深深觉得:我们男演员是一样能够唱好越剧的。我和志刚在"认弟"中有一段对手戏,是我(汉文帝)在查核他是不是真的弟弟,应当是他每唱几句我问他一个问题。但志刚这段唱实在太吸引人了,以至于有一次排练的时候,我和他对戏,听着听着就被带进了动人的唱腔中,差点把我自己的台词都忘记了。一段唱腔能设计到这样的程度,真是不容易的,这充分说明了小芳老师的艺术水平。

《汉文皇后》的成功,为志刚的演艺生涯开了一个好头,也给了他在尹派艺术道路上走下去的信心。其实又何止赵志刚,像茅威涛的许多新创剧目也都是由小芳老师为她亲自设计的唱腔。其他诸多尹门弟子,如王君安、张学芬、陈丽宇、张琳等,也都得到过小芳老师的精心栽培。我很多年前就想说,亭子间里,真是飞出了一群金凤凰呀!转眼间,小芳老师也已经九十高龄了,然而她多年来在幕后默默扶持青年演员的往事却始终萦绕在我的心中,历久弥新。

"我是越剧老观众……"
——记上海越剧院演员在邓颖超家做客

初冬的北京城晴空万里。日前,我们一行十三人应邓妈妈的邀请,进中南海做客。汽车缓缓地在一个小花园中开着,两旁树木茂盛,景色雅致。不一会儿,车子停了下来,邓妈妈的秘书热情地把我们迎进客厅。

身 体 健 朗

厅内陈设简单,其中有两幅画特别醒目:一幅是周总理安详地端坐着。望着他那可亲可敬的神态,勾起了我们深深的怀念;另一幅是慈祥的邓妈妈戴着老花镜给小战士缝补衣服的瞬间。邓妈妈来了! 82岁高龄的老人精神很好,健朗地向我们走来,大家情不自禁地鼓起了掌。邓妈妈热情地招呼我们入座后,问我们:"你们看我有病吗?"我们笑着回答:"看不出,看上去精神很好。"邓妈妈接着讲:"疾病如同敌人,一定要与它作斗争才能健康长寿,才能更好地为人民服务,你们一定要注意自己的身体。"老院长一一介绍了中青年演员,邓妈妈认真地听了赵志刚、陈颖、华怡青、方亚芬等青年演员的清唱。邓妈妈边听边鼓掌,她笑着说:"我是你们的老观众、老朋友了。"

语 重 心 长

邓妈妈看着眼前的青年演员说:"青年人有朝气,我看见青年人越多越高兴,你们一定要努力学习,尊重老师,要'青出于蓝胜于蓝',要超过你们的老师,只有后辈超越前人,事业才能兴旺发达呀!我在有生之年也要做你们的观众。"当邓妈妈见到吕瑞英时,她亲切地说:"当院长后怎样?应该尊重前辈,互相爱护,团结同志。"邓妈妈对男女合演也很关心,她说:"男女合演是周总理提倡的,要扎实地搞,但女子越剧也有广大的观众……"

时间过得很快,要告别了,可大家还是不愿马上离开。为了留下这美好的时刻,邓妈妈招呼大家一起合影。邓妈妈送我们到门口,还一再嘱托代她问候没有来的同志,向他们致意!

编者注:本文原载1986年11月9日《新民晚报》。

美好的事物永远不会忘记
——怀念费彝民先生

为推进越剧男女合演事业，1959年6月1日上海越剧院以华东戏曲研究院越剧演员训练班的毕业学员为班底，成立了上海越剧院实验剧团。1960年剧院领导就把赴广州和深圳演出的任务交给我们这批舞台实践才一年多的青年，这是一项重大而艰巨的任务。

当时带去的剧目包括我和张丽琳合作演出的大型历史剧《金山战鼓》，此剧乃我院新创剧目，在上海首演时由张桂凤老师和吕瑞英大姐主演，曾得到文艺界、新闻界和广大观众的热烈欢迎和赞扬。我们完成了在广州的几场演出后，即出发去深圳。当时深圳还是一个名不见经传的小渔村，只有一个不大的剧场和一家供剧团住宿的小型招待所，墙面油漆还未干，我们可能是最早到此演出的剧团之一。我们的观众绝大多数是通过罗湖桥从香港过来看戏的江浙沪籍越剧老观众，他们虽然对男女合演的越剧并不反感，演出效果也很不错，但是他们显然还不满足。我们的演出勾起了他们浓浓的思乡之情，他们强烈要求更多的越剧著名演员和优秀的传统剧目去香港演出。有关主管方面得悉后，立刻决定组织以袁雪芬为首，包括徐玉兰、王文娟、张桂凤、吕瑞英、金采风等在内的越剧艺术家携带她们的拿手好戏《梁山伯与祝英台》《红楼梦》《金山战鼓》《碧玉簪》等，于当年12月赴港献演。这大大满足了越剧戏迷的要求，长达一个多月的演出轰动了整个香港。但令我记忆深刻的不仅是当时演出的盛况，还有演出前后接触的一些美好的人和事。

赴港前的一段时间,我们除了勤奋加工排练演出剧目外,还要学习跳交谊舞和吃西餐的礼仪,剧院还制定了到香港演出的相关纪律。此外,特别要求我们相互称呼不可叫"同志",尤其是称呼香港人,而要改称男性为"先生",女性为"女士"或"小姐"。谁知,到港第一天我们参加香港各界人士为剧团举行的欢迎晚宴,我随大家刚步出酒店电梯,就看到一位文质彬彬的先生站在电梯口,对着我叫了一声"张国华同志你好"。我愣住了,眼前这位气质儒雅、笑容可亲的男士我不认识他呀,他怎么叫得出我的名字,还加了个"同志"?由于当时人来人往,我来不及细想,只得点头、微笑着与他擦肩而过。他继续迎接后面的客人,我则边走边回忆刚才的一幕:他是谁呀?为什么那么热情地和我打招呼?宴会开始后,我听到主持人介绍坐在主桌上的重要客人时,才知那位男士叫费彝民,时任香港《大公报》社长。后又听说,他是香港文化界的大名人,就连周恩来总理也尊称他为"费公"。这样的大人物,怎会认识我?难道是看了《金山战鼓》的缘故吗?转念一想又不对,舞台上的韩世忠身穿元帅服,头戴帅盔,还戴着五绺长须并化了装,而他与我第一次见面时,我可是西装革履的年轻小伙呀,一般很难"对上号"。

香港演出完毕回沪后,因这个谜团一直未解开,我突然想写信问个明白。现在想来,那时年轻胆大不懂事,那么小的问题也不知轻重地去打扰工作繁忙的费先生。信寄出后,我又忐忑不安,心想那样一个大人物,他会搭理我吗?谁知不多日就收到费先生的亲笔回信(很遗憾此信原件已遗失)。信中主要谈到他因看了我们演出的《金山战鼓》而记住了我,表达了对青年演员的关心,并说了一句意味深长的话——"美好的事物是永远不会忘记的!"这句话从此牢牢地镌刻在我的内心,我把它看成是对我事业最好的鞭策,使我决心在艺术的道路上好上加好,永无止境。

1986年5月,我又一次随团赴港演出,这一次我担任《汉文皇后》中的汉文帝和《状元打更》中的老丞相王进两个角色。在例行的欢迎宴会上我又见到了费先生,他正和身旁的袁雪芬院长谈笑风生,甚是融洽。按理我应前去感谢他给我回信,但此时我觉得不便前去打扰。凭他超凡的记忆力,相信他应认得廿六年前有过交往的我,但终究时间太久了,这样的大忙人不记得也是正常的吧。谁知过了一会儿,他在袁院长的引领下出现在我面前,举

与费彝民、袁雪芬在一起

着酒杯说:"我们又见面了!"并与我热情干杯。此时的我真是受宠若惊,急忙举杯,激动而慌乱中讲了些词不达意的话,最后说了句"谢谢你给我的信",引得大家哈哈大笑。

最后一次见他是《状元打更》演出结束后,我卸装完准备去酒店休息时突然听到卜啸龙先生叫我:"快!费先生到处在找你呢!"见到他时,他很开心地握着我的手说,看了我参演的《汉文皇后》和《状元打更》觉得我有进步,尤其是在塑造汉文帝和王进这两个形象时有机地揉进了京剧麒派的某些唱腔、咬字、身段,非常好。他还鼓励我,继承一定要与发展结合才能进步,一个演员是这样,一个剧种同样是这个道理。最后他勉励我继续努力,日后定有收获。送走了费先生后,

费彝民邀请上海越剧院演出团请柬

我不禁联想到他在酒会上对赵志刚的赞赏之语:"赵志刚像余叔岩(京剧余派宗师)一样有一条天生的好嗓子,五音俱全,高低音全有,以后将会青出于蓝……"这充分说明老先生不仅对中国戏曲有精深的研究和造诣,还对中青年戏曲演员寄予厚望,是一个心怀民族戏曲事业的"高级戏迷"!

那一次见面,先生体态强健,精神状态很好,然而想不到的是,仅时隔两年后,先生即病逝于香港,令人痛心!他的音容笑貌至今常常浮现在我眼前,我永远深深怀念着他!

怀念王辅世老师

上海戏剧学院舞台美术系的王辅世老师,是一位著名的人物造型专家。30年前,我有幸得王老师为我做过两次特型造型,受到了广大观众认可,也为越剧舞台增添了几个精彩的艺术形象。如今他虽已辞世多年,但可亲可敬的形象宛在眼前。

一次是1977年,在创作越剧《忠魂曲》时,王老师应上海越剧院著名化装造型艺术家陈利华老师之邀参与创作,为我扮演的青年毛泽东化装。他接手后,首先把毛泽东青年时的照片和我的脸型进行反复对照。仔细比较后,我看他成竹在胸,调动了几十年化装造型方面的积累和经验,经过几次"妙笔生花"的试装,终于让我"变了脸"。要知道,那是我们越剧舞台上首次出现国家领导人形象,无论是院领导还是创作者都深感压力,化装造型也要非常谨慎,"像不像"成为大家普遍关注的问题。所幸,在王老师的妙手下,青年毛泽东的造型得到了专家、领导的首肯。当我信心满满地登上舞台时,收获了全场观众的热烈掌声,这掌声既是对演员的肯定,也是对王老师的创造性劳动的充分肯定。

时隔不久,王老师又应刘如曾教授之邀,为我扮演的鲁迅造型。记得那次化装时间极为仓促——下午造型,晚上就要参加刘如曾先生作品演唱会的演出。下午两点左右当我坐在化装室的镜子面前,面对着鲁迅先生的照片时,信心十分不足(尽管我知道王老师化装技艺很高),跟随王老师学艺的

几位上海戏剧学院学生也满脸疑惑地问老师："他的条件能化成鲁迅吗？"王老师笑笑，随即开始工作。只见他气定神闲，边看鲁迅照片边在我脸上展开创作，时而"泼墨"，时而"工笔"，仅花了三个小时左右，便神奇地让我变成了另一个人。我原本饱满的脸颊此时变得瘦削凌厉，眉眼间也充满了鲁迅的深邃与坚毅。面对这个"鲁迅"，我与几位学生都惊讶不已，从心底里佩服王老师的艺术造诣。

王辅世老师谦逊朴实，充满智慧，是一位具备丰富想象力和精湛创造力的杰出造型艺术家，我将永远怀念他！

难忘的学艺生活

新中国成立初期,百废待兴,在国家建设资金极为紧缺的情况下,党和政府为了抢救昆曲艺术和越剧改革的需要,拨专款于1954年春、冬分别开办了昆曲、越剧两个演员训练班,每班60名男女学员。我很幸运被选上成为其中一名越剧学员。

为了把我们这批青少年培养成戏曲事业的接班人,让我们在思想、业务各方面都能健康成长,上级主管部门派来了不少渡江南下干部担任领导和教师,还专门请来了国家级的昆曲"传字辈"老师。我们越剧界几位著名前辈亦从舞台第一线被"拉下来"担任我们的专业老师。这些领导和老师对我们既严格又可亲,似辛勤的园丁关爱、培育着我们这120棵文艺幼苗。

昆越两班友爱、团结、竞赛

昆曲班同学年纪比我们越剧班要小(昆曲班10—13岁左右,越剧班13—15岁,而我则已是18虚岁的"高龄"青年了),但单纯、幼稚的两班同学,不分昆越,一起练功、玩耍,很是团结、友爱。特别是练基本功的头两年里,两个班练早功、练私功都在一起,勤学苦练、相互竞赛蔚然成风。

每天清早,吊嗓、喊嗓、练唱的声音充满着校园的每一个角落。晚上,校园中唯一一棵矮而壮实的树上全是绑带和绳子结成的圈,吊腿的人站满了树的

四周,动作稍微慢一些的同学就没有了位置。开始大家摸黑靠月光照明,后来不知是哪位好心人给我们拉了个电灯,大家一边吊腿,一边说笑,甚是愉快!

尽管两个班的同学练功都很用功、自觉,但刻苦程度总是"越"不如"昆"。仅举一例足可证明:每天日程排得很满,一到晚上应该是很累了,但昆曲班有好几位同学,躺在床上还在苦练腿功。我们睡的是上下铺双人床,为了怕我们年龄小摔下来,故在床的三面全钉上了结实的木板。可这几位同学借此有利条件,睡觉时,一条腿伸直,把另一条腿扳到头部边的内挡木板上。这难度是非常高的,并且又累又痛,可他们一耗就是一两个小时,有个别同学甚至耗了个通宵,第二天早上起床铃一响,一条腿麻木得已放不下来了……可见这些同学意志之坚强,用功之刻苦。

这一切,我们越剧班的同学看在眼里急在心里,如何向这昆曲班小同学学习,迎头赶上,为此都纷纷制订了个人规划。

第一个翻出跺子出场

两个班中我年龄最大,压力可想而知,因为我的腰和腿比他们不知要硬多少倍,怎么办?当时,我暗下决心,笨鸟先飞嘛,一定要迎难而上,决不能拖全班的后腿,更不能为此而被淘汰出局。

我的想法和日后的行动,得到了武功主教老师陈贵龙(渡江干部)和高少亭、周振和等老师支持。陈老师还说:"只要你肯练,不怕苦,肯坚持,我们就是加班也要让你跟上。"我听了老师的话很感动,每天早起半个小时,在办公大楼前的红地砖上练私功,内容是50个垛子和50个蹿子(因老师说:这是翻长跟斗的基础)。开始几天,我和同学高振威练得脚掌发肿、双腿发麻,走路一拐一拐的,可坚持几十天后,这种情况就消失了。垛子越来越高,弹跳力越来越好,不管落雨刮风,我们坚持练100个,一个不能少。后来还加练了穿高靴绕校园跑20圈"圆场"。腰太硬,我就请老师下课后帮我加练"朝天压腰法",腿太硬就请老师、同学帮我练"双人扳腿法"。由于老师们的耐心帮教和同学们的激励,加上自己几年的勤学苦练,在三年级期终考试时,终于达到压腿时嘴可"亲吻"脚尖,下腰时双手可"拥抱"脚跟的程度了。

经过一年多的苦练,终于有了成果。第二年在昆越两个班中,我居然成了第一个能"翻垛子出场"的人,并在一出武戏中派上了用场。陈贵龙老师为了鼓励、表扬我,还把他珍藏多年的渡江纪念章送我留念,至今已半个世纪,我一直珍藏着。

从华山路走到老闸桥去观摩

二年级下学期,我开始排启蒙戏——《二堂放子》,主教老师是项彩莲。

项老师平时话虽不多,但教育学生是那么认真负责,每堂课从头到尾耐心细致地一字一腔、一招一式地教,特别是对剧中人物性格与人物关系分析得极其详尽、透彻。

平时,她经常对我们讲,越剧历史短,是个年轻剧种,要多向兄弟剧种学习,她经常提到昆曲、话剧、绍剧等。

《二堂放子》中有一大段[二凡]是从绍剧中吸收过来的,她在教这段唱的同时,又给我们讲了越剧从绍剧那里学了多少戏、多少腔,越、绍两个剧种"血缘"关系极近,要多听、多学,还讲了筱芳锦、陆长胜、汪筱奎等绍剧著名前辈的代表作。

很巧,有一天周六,我在阅报时,偶然发现筱芳锦在上海老闸大戏院演出的广告,我兴奋不已,决定趁星期天去看一场日场。第二天吃完早饭,我兴冲冲地走出华山路1448号的校门,东打听西问讯,走了足足两个小时,终于到达目的地——老闸桥堍的老闸大戏院。我匆匆买了张最便宜的票(掏尽了身上全部的钱),找到了最后一排的位子,坐定观察。该剧场较简陋,不太规范,我坐的不是一人一把的椅子,而是长长的竹排,尽管如此,我还是聚精会神地注视着舞台上的"包公"——我心仪已久的绍剧著名演员筱芳锦,心里着实激动和高兴。三个小时的演出,不知不觉就过去了,当我走回华山路的两小时里,心情一直难以平静,激越高亢的唱腔,粗犷质朴的表演,还一直在脑海中回荡……

小小大世界

1956年,为了适应上海戏曲事业发展需要,华东戏曲研究院演员训练班

在原来昆、越两个班的基础上要扩招五个班——京剧、淮剧、评弹、音乐，并把演员训练班改成上海戏曲学校。

为了迎接五个班新学员和老师的到来，校方计划扩建一批教学大楼和校舍，并决定昆、越两班全部回家休息两个半月，这一决定在同学中起了不小的风波。同学们都不愿离校回家，生怕误了业务退了功，两个半月不练功怎么得了。我更着急，要求领导设法解决，记得当时还惊动了市文化局领导，特派主管戏曲的文艺处处长刘厚生来校处理此事。经找大家说明情况后，做了工作才算平息。不知何故，后来校方只同意我提前一个月报到。这是一个小小插曲。

原来两个班一百余人，现在七个班三百余人并由两个剧种发展到六个剧种和一个音乐班，校园内热闹非凡，矛盾亦是可想而知的。这里文化课那里排戏课，楼上唱腔课，楼下锣鼓课（打击乐），这里唱越剧、沪剧，那里唱京剧、淮剧……每个班还分好几个剧组，虽然都单独有一间教室，但相互干扰是无法避免的。有些同学头疼，有些老师无奈，昆、越两班同学悄悄说还是过去两个班安静、有序……

说也奇怪，我则非常喜欢这小小大世界，让我看到了兄弟剧种的不少长处和优点。如评弹班朱介生老先生的课，沪剧班筱文滨老师教的"三国开篇"，京剧、淮剧、昆曲的熏陶和耳濡目染，促使我毕业后，在越剧院唱片资料室里"泡"了三年，聆听了百余个剧种的唱片和录音，大脑中储存了大多数兄弟剧种的优点。动听难忘的旋律，经过几十年的积累、消化，不断融化在我塑造的各类人物的唱腔里，并不断创新，逐渐形成了自己的风格和鲜明个性。在我创造的"吟板腔""尾声补腔""帽子腔系列"和长腔（越剧一般传统唱腔是字多腔少）中就吸收、融化了京剧言派、麒派、京剧老旦腔和绍剧、沪剧、锡剧、豫剧、评弹、评剧等近十个剧种的某些旋律因子。

这就是在母校这个"小小大世界"里给我播下的种子呀！

编者注：本文原载《上海市戏曲学校五十华诞纪念文集》。

我与无线话筒

现在被剧团广泛使用并受演员青睐的无线话筒,自产生以来,确实为舞台艺术的完美和演员声音的最佳传送,作出了不小的贡献,可说是舞台音响设备上的一次飞跃。难怪有些剧团尽管经济并不富裕,但此"机"不可不买,因为不少演员离不开它呀。然而,我国自己设计生产的无线话筒,究竟在何时何地问世,局外人未必清楚。《中国戏曲志·上海卷》(初稿)在舞美音响效果篇中,说无线话筒于1975年试制成功,"首先在京剧《审椅子》《盆石湾》两剧中使用,后推广到全国"。这是只知其一,不知其二。现在我以亲身经历来说一说国产无线话筒的诞生使用,以资补充。

那是1974年夏,地处永嘉路文化广场旁的上海华侨胶木厂来我院联系(刘觉接待),他们研制的无线话筒欲在我院演出中加以试验,请予协助。我院当即应允,并责成院音响管理人员高立成投入具体工作。其时,我们正在解放剧场上演现代小戏《半篮花生》。一天,高立成领了厂试制组三位技术人员来到化装台前,向我作了介绍,并对我讲解了无线话筒的功能,要我给予支持配合。我二话没说就佩戴上了无线话筒上台演出,但效果很不理想。演出结束后,正巧来看戏的一位浙江同行到后台对我说:"你嗓子今天怎么啦?声音那么难听,像敲破面盆的声音。"这就是我第一次试用无线话筒的情况。

由于初试效果不好,剧团领导对使用这玩意儿也有顾虑,我也想打退堂

鼓，因为它不但帮不了忙，还会影响自己的演出声誉。但是试制组的同志没有气馁，相反夜以继日地去研究，克服技术上的各种难点。他们每天踏着黄鱼车，把笨重仪器从卢湾区的厂里送到虹口区的剧场，汗还未干，又要抢在观众进场前，把机器架好，进行调试，还要到后台教演员如何佩戴使用，帮助演员解除思想顾虑。演出中，两人控制机器，一人从观众厅楼上到楼下，从前座到后座，摸黑游动在每个角落和不同方位，听取效果，发现问题，及时调整。当不慎出现噪声时，他们三人更是紧张得满头大汗。演出结束后马上与演员一起碰头，听取意见，分析当天出现的各种问题，然后把机器拆下运回厂里，连夜进行改进，第二天下午又踩着黄鱼车，把机器运到剧场，继续进行调试。我深深被他们那种认真负责、锲而不舍的精神所感动。他们这样做无非是要在产品上填补国内空白，为了让我们演员的声音更美更响亮地在舞台上发挥，更好地打动观众的心弦。这样一想，我就更自觉自愿地与他们密切配合了。不但每场演出我带头使用，还及时地把试用中发现的问题转告他们，有时还因测试需要，我和高立成到他们厂里去商量和试验。就这样，在无线话筒的试制试用中，我坚持了下来。经过一段时间的调试、实践、改进，无线话筒的质量终于有了明显的提高，达到了稳定，并投入批量生产了。厂方为了答谢我对他们在试制过程中的配合支持，专门根据我的音色，特制了一只无线话筒赠送给我。

以上我的亲身经历足以证明，国产无线话筒的产生和首先使用，不仅有上海京剧团，还有我们上海越剧院《半篮花生》剧组，而后才流传到各"样板戏"剧组，直至推广到全国。我是第一批在舞台上试用无线话筒的演员。

编者注：本文写于1994年11月10日，原载1995年第36期《上海文化史志通讯》。

八位"男宝贝"游苏州

我们1954年考进华东戏曲研究院越剧演员训练班(简称"越大班")的同学,一共60名,如今都各奔东西,随子女出国的不少。但每当有人回国探亲,我们这些七老八十的老同学总会高高兴兴、有说有笑地欢聚一堂。我此番发起的苏州籍同学返苏州寻找64年前考戏校考场的活动,得到七位同学的响应。当年我们初试、复试后,最后录取了16名虚岁从15岁到18岁的男学员。这一次既是旧地重游,又让大家回忆半个多世纪前的经历——从不涉世事的青少年起步,从故乡苏州跨入大上海学艺至今,大多数人已白发苍苍、子孙满堂了,人人有说不完的故事!

那天我们约定在苏州玄妙观大门口碰头后,即前往三清殿后面的原苏州工人文化宫旧址(现经改造已成为苏州喜剧院)寻访故地。说明来意后,苏州喜剧院的表演艺术家顾芩女士深表欢迎,并请团长陪同,介绍此楼几十年间的沿革变化过程(曾改建为电影院)。团长的热情介绍让我们这些老人非常高兴和感动,深表谢意!

在细细察看旧貌变新颜的考场后,我们八人就近去松鹤楼品尝了著名的家乡饭——苏帮菜。席间少不了回忆青少年时各自考戏校的动机和状况,热闹非凡,印象深刻。三个小时的饭局后,我们结束了这次很有纪念意义的苏州一日游。

照片中已两鬓斑白的艺术家,虽只是众多越剧"男宝贝"中的八位,但

左起:卫震华、邬显豪、沈嘉麟、张国华、秦光耀、方云、张杰飞、霍也涵

作为新中国成立后上海越剧院第一批科班培养的男演员,他们为越剧男女合演奋斗、奉献了半个多世纪,值得被广大戏友知晓。

编者注:关于"男宝贝"一说,1963年提出"大写十三年",整个戏曲界提倡演出现代戏,袁雪芬、范瑞娟、傅全香、徐玉兰、王文娟等艺术家都要演现代戏。当时上海越剧院一团、二团为女子越剧,为了演现代戏,就把当时的一批男演员分到一团和二团与艺术家一起排演现代戏,因为男演员奇缺,故戏称为"男宝贝",一直沿用至今。

附录一

艺海回声

众人眼中的张国华

越剧男腔的探索者
——介绍著名越剧老生张国华

◎ 许国华

在上海戏曲学校培养的越剧男演员当中,张国华是一名佼佼者。作为一名越剧男老生,他从学习张桂凤流派起步,三十多年来孜孜不倦,勤于探索,兼收并蓄各行当的唱腔。他的演唱旋律丰富,小腔细致,调性板式富于变化,唱腔醇厚动听,富于阳刚之气,他创造的帽子腔、吟板腔、尾声补腔等新腔,丰富了越剧唱腔的表现力,受到同行和观众的好评,被誉为"男张派"。张国华的表演质朴、写实,刚柔并济,富于激情。

张国华1991年在现代戏《疯人院之恋》中的一段唱腔,从中你可以感受到张国华艺术成熟期的韵味和风采。在《疯人院之恋》中张国华扮演的是在"文革"中遭受迫害而精神失常的工程师丁志敏,在医生的精心照料下,恢复了理智,他按捺不住对医生的感激和对母亲的眷恋之情演唱了上面这段唱。在张国华自己设计的这段唱腔里融入了京剧言派的润腔,以及梆子腔,运用了[慢板][清板][嚣板][连板]等多种板式,使节奏变化层层推进,唱得情真意切,声情并茂,从中可以体会到张国华的艺术追求和造诣。那么张国华是怎样走向成功的呢?我们不妨沿着岁月的车轮寻找张国华探索越剧男腔的轨迹。

曲谱一:《疯人院之恋》

(Sheet music page - numbered musical notation / 简谱)

1954年张国华考取了上海戏曲学校,幸运地成为新中国第一个男女越剧合演班的一员。那个时候学习条件优越,身段由昆曲"传字辈"老师传授,武功则由京剧老师训练,唱腔表演由越剧前辈教唱。在戏校期间,张国华认真勤恳地学习了越剧老生的启蒙戏《二堂放子》,这是一出唱、做、念并重的戏,很见功力,在启蒙老师项彩莲的严格要求下,张国华全面学习越剧传统艺术的技法,打下了扎实的基础。毕业以后,张国华又得到张桂凤老师的指点,在表演和演唱上又有提高,《二堂放子》成为张国华在学习继承传统曲目方面的代表作。

1958年张国华从上海戏曲学校毕业,开始了艺术上的探索,这期间他演出了《碧血扬州》《金山战鼓》《夺印》《杨立贝》《舍妻审妻》等一批传统历史剧和现代剧。《碧血扬州》是他戏校毕业后演出的第一个戏,是一出唱、做、念、打并重的新编历史剧,张国华在剧中扮演民族英雄李廷芝,展示了他文武老生的才华,在1959年上海青年演员汇报演出中荣获演出奖,还灌制了上海第一张越剧男女对唱的唱片。发展越剧男女合演关键是在声腔上,解决男女声对唱问题。女子越剧由于都是女演员,发声区相同,对唱不成问题,但是男女合演,男女声音律不同、音区不同,如何衔接协调,便成为一个新的课题。张国华在男女对唱上,注意发挥自己稳重质朴的特色,使男女声在音色、音区上形成鲜明对比,又能并接相连,如《血榜记》中张国华与姜佩东的一段男女声对唱——"恶火烧身死得惨"。这里张国华运用了［弦下腔］,姜佩东采用了［尺调腔］,两者转接自然。

在《汉文皇后》中,张国华扮演汉文帝,金采风扮演皇后,第三场"册后"中,两人有一段对唱,分别采用[尺调腔]和[弦下腔],同样衔接自然。在这段唱腔里张国华吸收了[三五七]的旋律因素,创造了独特的老生起调,最后一句"选定你是为人汉社稷求妇贤",他又吸收京剧言派唱腔的特点,创造了富有表现力的[吟板腔]。

曲谱二:《汉文皇后》

张国华是一个艺术上的有心人,为了探索越剧男腔之路,对中国的戏曲和曲艺作了系统的学习。他曾经在唱片室里仔细研究了三年,他的目的是改变观众不习惯男演员唱越剧的成见,痛下决心把越剧男腔唱得使观众要听,观众爱听,成为观众喜闻乐见的唱腔。张国华分三步走,用他自己的话来说是做了"近邻远亲"的分类学习:一是了解本剧种的艺术家底,从[吟哦调][丝弦正调][四工调][尺调]等不同时期代表作着手,了解越剧精彩纷呈的各种流派唱腔;二是了解越剧的近邻,也就是浙江的地方戏曲,绍剧、婺剧、甬剧、杭剧、莲花落以及江南一带的沪剧、锡剧、评弹、昆剧、黄

梅戏；三是了解越剧的远亲，例如北方的京剧、评剧、豫剧、秦腔，等等。张国华的了解目的是为了创造自己的越剧男腔，用他的一句话来说，就是为了把自己有限的嗓音为无限的创造越剧男腔服务，从而开拓了张国华的演唱天地。例如《艺术魂》一剧，这是上海人民广播电台制作的第一个越剧广播剧，张国华在其中与王文娟第二次合作，扮演女画家方玉莲的丈夫丁平华，里面有一段劝妻的唱腔颇能代表张国华广采博取、兼收并蓄的演唱风格。张国华十分重视男腔的起调，他认为男腔的起调应该有它自己的特色，朗朗上口让人喜爱，在这段唱里他根据丁平华的人物性格和情感特点设计"起腔"。他认为丁平华是中年知识分子，从行当上看介于小生和老生之间，不能单纯地套用小生或老生的唱腔，同时他表达的是丁平华对妻子的殷殷关切之情，因此在起调的时候融入了尹桂芳唱腔的因素，显得柔婉深情，唱到"你的心情我理解"时转入[慢中板]，化入了范瑞娟唱腔的因子，唱到"恨不得陪伴贤妻"时，又融入了徐玉兰的流派唱腔，"苦只苦公务缠身不自由"一句里又运用了袁雪芬的流派因子，而后一段"来画神州新气象"采用了周宝奎的唱腔特色，这种化用五种流派，并统一在他的男声音色的独特润腔之中的做法，是张国华善于学习、善于消化，从人物出发发展越剧男腔的突出事例。

在越剧《凄凉辽宫月》中，张国华扮演辽王。为了塑造这位游牧民族首领粗犷豪放的性格，张国华有意吸收越剧徐派和绍剧的某些旋律来刻画辽王的音乐形象。

广采博取，熔为一炉，张国华还从越剧的近邻远亲中汲取营养，有意识地创造自己的唱腔特色，增强自己的声乐表现力。他对京剧麒派颇为喜爱，在许多唱段里融入了麒派刚柔顿挫的旋律因子，赋予人物新的表现力，在越剧念白上，张国华为了探索个人风格，也有意识汲取麒派的念白特点，使越剧念白张弛相宜，顿挫抑扬有序，感情饱满，丰富了越剧念白的表现力。越剧《状元打更》里有一段念白流水唱腔，唱中有念，念中有唱，唱念并重有一定的难度，张国华在其中融入了吴小楼的唱法，以及京剧绍兴大板那慷慨激昂的唱腔因素，使唱腔苍劲有力、稳重饱满，在说白中融入京剧麒派特点——抑扬有致、疏密相间，恰如其分地表现了老宰相王进对老友的同情，

以及披星戴月离京城的急迫心情。

在越剧《忠魂曲》中张国华扮演了青年时代的毛泽东，这是当时越剧舞台上从未表现过的崭新形象。毛泽东年轻的时候是什么样子的？一举手一投足是什么气质？张国华心中无底，为此他深入生活，去过湖南，到过韶山冲、清水塘，还求教过当年杨开慧的保姆，在排练当中还得到了同台演出的许多老演员的帮助。终于在1977年张国华完成了毛委员的形象塑造，得到了观众的认可和好评。

《忠魂曲》一剧，连演连满一百多场，可遗憾的是，当时规定，领袖人物只能讲，不能唱，而且得模仿领袖方言。

张国华忘不了1986年，由越剧表演艺术家袁雪芬带领，进中南海演出时，邓颖超同志的一番嘱咐："越剧男女合演是周总理提倡的，要扎扎实实地搞，要超过你们的老师，只有后辈超过前人，事业才能兴旺发达。"

张国华把这些话牢牢地记在心里，孜孜不倦地探索着越剧男腔艺术。粉碎"四人帮"之后，张国华重新活跃在舞台上，在《汉文皇后》《凄凉辽宫月》等戏中出演主要角色，在90年代他又出演了《岭南风云录》《疯人院之恋》，这时的张国华在舞台上展现的是成熟的风采，他对自己提出了更高的要求。唱腔设计格外精心，几乎每出新戏都要根据人物重起炉灶，重新设计，绝不套用现成的唱腔。经过细细琢磨，许多优美的唱腔，诸如"尾声补腔""帽子腔""长腔""吟板腔""老生起调"等新腔新调被创作了出来，张国华已形成了自己的唱腔特色，并受到专家和观众的瞩目和好评。

张国华在越剧《岭南风云录》中，成功地塑造了爱国将领邓廷桢的形象，第八场"炮台话别"中邓廷桢与林则徐一大段动听优美的对唱表现了两位民族英雄忧国忧民、肝胆相照的形象。张国华在演唱上由慢变快，循序推进，清唱时注意切分和喷口的处理，情到激昂处，融入了富于激情的徐派唱腔和沉稳的张桂凤流派唱腔，唱得声情并茂，既表现了邓廷桢为投降派陷害忠良感到的无限悲愤，又唱出了张国华独特的风格，其中一句"将行未行碎了心"，运用了他创造的"补腔"，把此时此刻的心情表现得格外酣畅淋漓。此段唱腔曲谱如下：

越剧男腔的探索者 211

曲谱三：

1=D 4/4

【散板】

(5. 6 7 2 | 6.7 6 5 4 3 | 5 - - -) ᖇ 2 2 3 23 23 2 - 7.6 5 6 |
(邓)山 风

5.6 7 - 6 5 3 5 3 5.6 7 2 6.7 5 4 3 - | (5. 6 2 #4 | 3 - - -) |
凉， 寒 意 深，

(2. 2 2 2 2 2 2 2 |

ᖇ 6 1 - 6 1 2.3 2 1 7 1 1 2. 2 - | 2.5 3 2 1 7 6 1 | 2. 3 2 1 2 |
巡 别 虎 门，

【尺调腔·缓中板】

2 5.7 6 1 2 3) | 5 - 3 2 | 2.6 7 - (5 6 | 7. 1 7 6 |
望 珠 海，

5 3 5 6 7 6 5) | 3 5 3 5 0 7 2 | 0 5 0 - (5 6) | 1 0 1 - 7 |
扶 炮 台， 处 处

6. 4 3 5 2 1 | 5.6 1 - 2 7 | 6 0 7 6 5 4 | 3.5 3 5 2 6 7 6 |
离 情。

5 (6 1 2 1 2 3 | 5 - - 3 2 | 7. 1 3 5 3 2 7 6 | 6.4 3 2 3 5 |

5 7 6 5 6 1) | 5 2 2 7 2 6 5 | 3.5 2 3 5 (6 5) | 3 5 6 1 2 7 |
欲 离 难 离 辞 故

6 5 6 (0 7 6 7) | 2 7 2 0 2 7 6 | 5 6 5.6 7.(6 5 6) | 1. 2 3 2 |
人， 将 行 未 行 碎

2 7 2 6 7 6 5 | 4. 3 2 3 | 5 - 0 6 7 6 | 5. (6 1 2 |
了 心。

3. 5 2 1 2 3 | 5.6 4 3 2 3 5 | 4 3 5 2 3) | 1 - 2.3 1 2 |
(林)你 碎

3. 5 2 3 2 1 | 2.3 7 6 5 6 5 3 5 | 7.(2 6 5 3 5 6) | 1 5 6 1 6 |
心， 我 心 碎， 相 对

[曲谱：无言...唯吞...声啊。]

路漫漫其修远兮。在三十多年的艺术生涯中，张国华不懈地探索着越剧男腔艺术，即使在戏曲滑坡的今天，他依旧执着于戏曲舞台，孜孜探求着越剧男腔的改革创新，这种事业心，这种献身精神真是难能可贵，让我们祝愿张国华和他的同事们在新的道路上继续探索，继续开拓，为争取更多越剧观众去创造更多的男腔，为发展越剧做出新的努力。

编者注：本文为上海人民广播电台1994年播出的张国华唱腔专题文字稿，撰稿人为上海戏曲音乐协会秘书长许国华。本书选用该文时作了部分删节和修改。

独具特色的"男张派"

◎ 陈　钧

　　新中国成立之初,遵照周恩来总理的指示,越剧要扩大题材,培养越剧男女合演演员。于是在20世纪50年代,上海市戏曲学校培养了新中国第一代男女合演人才,而张国华老师就是这批人才中的佼佼者之一。

　　越剧男女合演的关键问题是声腔的发展,而张国华老师就在越剧男老生的声腔上,不遗余力地学习、研究、探索和实践。他刻苦学习越剧的传统唱腔,从"落地唱书"到男班［呤吓调］［正调］时期的唱腔,再到女子越剧［四工调］到［尺调］时期的各派各行的唱腔,加以深入学习研究。他经常围着电唱机、录音机以及CD、VCD,边听,边学,边研究,因此打下了扎实的基本功。他不拘一格,广泛吸收各方养料,如老生本行中不但专攻张（桂凤）派,还努力学习徐天红、吴小楼和商芳臣的唱腔,并将她们的唱腔熔为一炉,再融化到越剧"男张"老生腔中。他还跨行当学习各派小生唱腔,甚至还学习各派花旦唱腔,将她们的精华融化到越剧"男张"老生腔中。同时他还广泛地学习吸收了京剧、绍剧、豫剧、评剧、锡剧、沪剧、评弹等兄弟剧种和曲艺的丰富养料,都了无痕迹地化在自己的唱腔中。他学习的面很广,吸收的营养之杂显而易见,然而他身怀的"绝技"或说他藏有的"特异功能"在于,不论什么唱腔到他口中稍加调整,便唱出了韵味醇厚的越剧"男张"老生腔。他既保持了细致而抒情的越剧传统韵味,更有阳刚苍劲的男性张力。他在继承和发展的道路上,大胆而谨慎,一步一个脚印地踏实前进。犹如宋代苏

轼所言"出新意于法度之中,寄妙理于豪放之外",所以得到了广大观众的喜爱和认可,同行专家的肯定和赞赏,敬称其为越剧"男张派"。

我与张国华老师合作多年,深感其既敬畏传统但又不保守的艺术精神,只要刻画人物所需,他都敢于作新的尝试。他在《忠魂曲》"板仓别"中饰演伟人毛润之,我建议尝试用湖南花鼓戏的特色旋律融进过门和唱腔之中,他举双手赞成并演唱出毛润之特有的风格。他在电视剧《香妃与乾隆》中饰演洋画家郎世宁一角,我把贝多芬第九交响曲"欢乐颂"乐章的旋律化进越剧唱腔中,他总是积极地投入并将其唱好演好。他对艺术的认真和执着是一贯的,不论是配角和主角,正面人物和反面人物,都全身心地投入角色的创造中,塑造了很多栩栩如生的人物形象。如我学生时代看过的《碧血扬州》《舍妻审妻》《夺印》《杨立贝》等老生主角戏,在以生旦戏为主的花丛中脱颖而出,为男女合演、为男老生占据了一席之地。在创作中他充满激情,他所创的唱腔旋律从不四平八稳,调性和节奏变化多端,他的音色浑厚,小腔细致,层次分明,句句入味,声声动人。

对张国华的唱腔,我的看法是:"男张派"已经形成,其特点可用"花腔老生"概括。何谓"花"?我前面说过,他的唱腔吸收面广,不拘一格。他既吸收了本行当——越剧老生前辈艺术家张桂凤、吴小楼、徐天红、商芳臣等人的唱腔;同时吸收了其他行当——徐、尹、范、陆、毕、袁、傅、周(宝奎)等前辈流派腔,连花旦腔也吸收。除了纵向继承,他还吸收了其他剧种——京、绍、豫、评(剧)、评(弹)、沪等多剧(曲)种的旋律,使这些腔混为一腔,这一腔就名"花腔老生",形成"男张派"旋律丰富的特点。"男张派"具体的特色在于:第一,调性变化大。由于张国华的嗓音音域不高,要使唱腔富有表现力,他必须在调性上经常变化。他吸收了京剧花脸腔[二黄变宫],以及吴(小楼)派中的[变宫],使其唱腔深情,富有表现力。第二,板式变化大,速度变化大。充分运用板腔体的特点,几乎每段唱都不是四平八稳的。第三,音色浑厚,小腔细致。经常运用大跳等旋律,顿挫苍劲,形成男声阳刚之特点。

张国华在多年的探索中,成功地创造了帽子腔系列,如散板帽子腔、大帽子腔、小帽子腔。还创造了吟板腔、尾声补腔等特色腔,一曲多用,加深了在观众和同行中的印象。其中,"吟板腔"是他特有的,也是在他长腔中使用

非常多的唱腔,可谓一曲多用。其特点是:第一,吸收了京剧腔,融化在越剧中,旋律力 **6717**(**67** 为大二度,**17** 为小二度)使旋律加大动势,不稳定音,使人感到情深意切。第二,节奏是拉散吟唱,和前后上板的唱腔形成对比,使其动情的唱腔更突出。第三,一般此唱腔(特色腔)都安排在尾句的上半句,为末句落调(一般为点题的句子)垫下基础。第四,处理上是无伴奏清唱,往往这样的特色腔处理会引起观众的热烈掌声。

张国华虽已退休,但心系着越剧男女合演的事业发展进程,关心青年演员的成长,常为之出谋划策,用他毕生的精力为越剧事业、男女合演以及男老生的声腔体系而添砖加瓦。我要为张老师的敬业精神喝彩,他是吾辈的学习榜样!

编者注:本文作者为上海越剧院著名唱腔设计。

学习流派，突破流派
——上海越剧院男演员张国华潜心创造男腔

◎ 李尧坤

张国华是新中国成立后培养的第一代越剧男演员中的佼佼者，他的行当是老生，在舞台上曾塑造了许多成功的艺术形象。他的唱腔兼收诸家之长，形成了音色浑厚、小腔丰富、润腔细腻、韵味浓郁的风格特色，是男演员中十分难得的人才。尤其可贵的是，他在唱腔上学习流派，但不为流派所束缚，而是在学习流派和传统的基础上，广泛吸收借鉴，并进行了创造性的劳动，从而能够突破流派，形成了自身的风格特色。

张国华从学习传承张（桂凤）派老生起步，但他不限于传承张派，对吴小楼、徐天红、商芳臣等前辈老生行当演员的演唱特长也予以吸收；不仅吸收借鉴其他老生行当艺术家的唱腔，其他行当的唱腔也横向借鉴，比如小生行当的尹桂芳、徐玉兰、范瑞娟等老师的唱腔，他也加以吸收融化，来丰富自己的唱腔。除了借鉴本剧种各行当的唱腔外，他对于兄弟剧种和姐妹艺术的有用成分，也是开拓视野，广泛借鉴，比如绍剧、绍兴莲花落、评弹、沪剧、锡剧、淮剧、京剧、昆曲、评剧、豫剧、花鼓戏等，他都进行了认真研究，汲取其中有用的成分，运用在自己的唱腔之中。

经过长期的舞台实践，他在唱腔中有了不少创造，比如尾声补腔、帽子腔系列、吟板腔、长腔、"三合一"倒板、[四工腔]的出新、喜剧腔、起调等，形成了他唱腔的个人风格特色，作曲家评价他的唱腔"吸收面广，不拘一格，调性变化大，板式变化大，速度变化大，唱腔音色浑厚，小腔细致。"他对

越剧男腔的创腔逐渐有了比较清晰的认识,即男演员全部抛弃女腔,另起炉灶,观众很难接受;全部继承女腔,不少新戏中的新人物,老腔也难胜任。而成功的男腔应该是:"可塑造各类形象,可抒发不同情感;必须具备鲜明的剧种个性;能充分发挥男演员的固有音色和气质;有鲜明的个人特点和风格,为同行借鉴和观众认可。"这几个特点,他可以说已经基本认识和掌握了男腔创腔的一些规律性的要素,是从男女合演的实践中总结出来的宝贵经验。

近年来,鉴于越剧半个多世纪来没有产生新的流派,张国华一直在考虑这样一个问题:即越剧如何创建新的流派?为此,他撰写了题为《时代召唤新流派》的文章,对如何创建流派提出了具体的构想:即成立由专业人员组成的唱腔研究小组,选择有较强事业心、业务条件好、创新意识强、观众中有较深基础的优秀中青年演员作为候选人,进行专门的训练和培养。同时他还提出除了培养小生、花旦演员外,还应该重视老生、老旦、小丑等行当演员的培养。这些意见都是有价值的,对于发展越剧具有积极意义。

张国华学习流派、突破流派及努力创造男腔,并总结经验上升到理论的做法,对我们中青年演员是有启示的。今天中青年演员习惯了模仿,创造角色大都依赖作曲和导演,缺的就是文艺修养和知识积累,缺的就是创造性思维。为了提高我们队伍的素质,要鼓励演职员开拓视野,努力学习文艺修养和文艺理论,刻苦钻研业务,大力倡导创造性思维,争取涌现出更多的优秀演员和各种人才。

编者注:本文作者为浙江省艺术研究所研究员。

我最敬重的张国华老师

◎ 陈国良

认识张国华老师还得从我进嵊州越剧之家学习开始说起。1964年10月底,我正式考进嵊县越剧团,进入越剧之家培训班学习。那时,文艺团体提出的口号是现代戏与古装戏"两条腿"走路,于是,当初的剧团领导就招收了我们这批以培养越剧男演员为主的培训班。男演员的唱腔教材除了学习老腔老调以外,就是当初出版发行的越剧唱片,如浙江越剧团《南海长城》中江涛老师演唱的"新中国旭日东升光万道"、梁永璋老师演唱的"革命火种鱼乡点",还有上海越剧院张国华老师演唱的《夺印》中的"提起伤疤触旧疮"和"看你面色焦黄身染病"。由于张国华老师的这两段唱腔比较内在,比较走心,受到了广大观众的喜爱,传唱度很高。也由于张国华老师的音色、演唱技巧和人物体验特别到位,非常受男学员们的欢迎,成为男演员练习的必唱曲目,也特别受到我团乐队人员的关注,经常演奏学唱这两段唱腔。此后,我也牢牢记住了张国华的名字。

1992年,傅全香老师邀请我一起参与她的"封箱戏"——越剧电视剧《人比黄花瘦》的唱腔创作,第一次与张国华老师见面。记得那天我刚进傅老师家,看见客厅坐着一位非常帅气的男士,傅老师马上给我介绍说:这位是越剧院男演员张国华,戏里赵明诚一角的唱腔由他来配唱。听了傅老师的介绍,得知这位就是我热爱而崇拜的张国华老师,我顿时肃然起敬。我们立刻进入了《人比黄花瘦》赵明诚唱腔的讨论,国华老师缓缓拿出自己设计

好的"虽生乱世不逢辰"唱段哼唱起来,当时他一边唱我就一边惊叹。我知道上海越剧院的艺术家们都是根据自己的嗓音条件和演唱方式自己设计人物的唱腔的,但想不到的是居然设计得这么流畅,这么抒情,既有越剧韵味,又合乎人物性格,这样的唱腔与我的创作思路非常吻合。后来我们越聊越投机,很快就达成了创作共识。从塑造古代书生人物出发,首先是赵明诚的唱腔必须得流畅动听,再是应以张国华擅长的老生腔为主来演唱,三是为了增强赵明诚的"书卷气",吸收沉稳而儒雅的"尹派"唱腔。在后面的合作中我们非常默契,不论是简短的对唱,还是情绪复杂的重点唱段,我们都全心琢磨,精雕细刻,决心做得更加完美。通过我们的共同努力,张国华老师为我们留下了《人比黄花瘦》中"虽生乱世不逢辰""常梦北望烟雨深""本当是一应文物你存留"等精彩唱段。在该电视剧的首映仪式上,著名戏曲作曲家刘如曾老师对赵明诚的唱腔非常肯定,他说:赵明诚一角的唱腔,在老生腔的基础上吸收了"尹派"的因素,二者结合得恰到好处,获得了很好的艺术效果。

自此之后,我与张老师成了知心知己的好朋友,在长期的交往中,我了解到他有几个方面值我深思和学习。

第一,张国华老师有着自己使命感。作为越剧男演员的他,牢记周恩来总理关于戏曲必须表现现实生活及越剧要男女合演的教导,作为新中国培养的第一代男演员,他曾下过决心,一定要好好学习,继承传统、广采博取地创出一条适合男声演唱的唱腔之路。这是第一代男演员的责任和目标。

第二,对于越剧男腔的继承和创新,他的思路很清晰,纯粹的"男学女腔"并不是男演员的最佳选择,男声必须按照男演员的自身条件,创造出既是越剧的又合乎男性生理条件的越剧男腔。在创腔方面他采用了"纵向继承"和"横向借鉴"相结合的方法。在纵向继承方面,他少年学艺,曾接受过当年著名男班艺人竺芳森等老先生的直接教学,男班时期的老调[四工合调][哀哀调]和[吟哦调]他熟记于心。此后,他又向张桂凤、吴小楼、徐天红、商芳臣学习老生唱腔,同时又参考了一些流派演员的唱腔。在横向借鉴方面,先吸收邻近剧种,如绍剧、沪剧、评弹、淮剧等;再借鉴其他剧种,如京剧、昆曲、评剧、豫剧等,并通过"吸收—巩固—再吸收—再巩固"的循序

渐进的方式,创作了大量有亮点的越剧男腔,不愧是越剧男腔的实践者和探索者。

第三,是他对越剧艺术始终怀着精益求精的态度,不论创作什么唱腔,首先研究人物的历史背景和思想感情,根据人物此时此地特定的情绪来设计唱腔,从旋律节奏等方面仔细思考,再融入自己的特点进行创作。他不仅是一名优秀的越剧表演艺术家,更是一名优秀的越剧唱腔创作者。

编者注:本文作者为浙江著名戏曲作曲家。

绍剧艺术家十三龄童的回信

◎ 王振芳

国华兄台鉴：

两信都已收到，因最近为剧团整理改编绍剧传统戏《龙凤锁》，给您回信的事搁置至今，请原谅！

《龙凤锁》一剧，我记得解放初上海越剧院也演过，吴小楼演林吴皋。为了配合当时土改、斗霸的政治形势，剧情对传统戏进行了"反其道而行"的改写。后来这出戏没有流传下来，因为违背了传统戏的精神，原作部分基本都不见了，观众也不接受。我这次改编，留住精华，去其糟粕，洗皮存骨，力求还原它本来面目。

现在戏曲剧团上演的是两种类型的戏：官方戏和民间戏。官方戏是为了会演、评奖而创作的，民间戏是演给人民群众看的，是"社戏"。官方戏花几百万投资，常常演完就束之高阁，民间戏则因贴近群众生活，通俗易懂，多次上演，生命力强。

感谢您对拙作的中肯评语。我文化水平不高，许多章节就靠回忆，如"调七十二吊"。当年我演出时，范瑞娟老师曾到后台来看我，后面跟着部分小学员。她对同学们说："绍剧唱腔高亢，表演粗犷，越剧许多地方是跟绍剧学的。"这些谈话内容，我是从当年的笔记本里翻出来的。我还记得许多青年学员来后台，问起我学调吊的情况，我都一一作了介绍。那应该是1956年的这批学生，当时史济华、刘觉和您是否也在场我记不清楚了。时过境迁，

恐怕您也回忆不起来了吧？

当时范老师曾就男吊技艺对我说过这样的话："调吊是绍剧的古老技艺，你要争取保留下去，传于后人，不能把它灭掉。"这些话，当时我也记录下来了，至今没有忘记她的谆谆嘱咐。我也没有辜负她的期望，不但将此技艺传给绍剧后辈，还传于中国杂技团和杭州杂技团，现在他们已演化为"调吊"经常演出。1984年，苏州大学对"七十二吊"进行了录像，拍摄了"男吊""女吊""跳无常"的镜头。那时我还只有52岁，还有一把力气吊下来，现在要依靠青年人了。学习确实是很苦很累的事，没有坚强的毅力和执着的事业心，是学不成的。特别是当前的独生子女，父母都不愿意孩子吃苦去学这个"玩艺儿"。好在我已把它摄制成录像，还画了动作图案，从此应不会失传。

关于绍剧老艺人的流派问题，目前剧团正在着手实施音配像工程。由于地方戏的局限，绍剧界又故步自封，墨守成规，从上到下重视不够，因此能够流传下来的戏不多，与越剧相比差得太远。

兄之高见给了我启迪。我现在着手构思续写一书，主要撰写绍剧唱腔艺术和粗中有细的表演艺术，留于后人，也应有点益处。《回忆录》写了若干年，时断时续，2006年方才完稿。续写一册，另起炉灶，更要有若干年的思想准备了。不管如何，您对我的期望岂敢辜负！

这信就写到此，以后有机会再谈。

此致

祝您健康！

<div style="text-align:right">
鄙人王振芳早涂

2007年11月7日
</div>

编者注：王振芳（1933—2016），男，绍剧老生。艺名十三龄童。出身戏曲世家，祖父王茂源为"七邑第一丑"，父亲王纪发也是知名老生演员。

越剧与绍剧渊源深厚，从越剧诞生起，越剧演员和绍剧演员就在艺术上展开了密切的交流。因读了著名绍剧表演艺术家王振芳的回忆文章，张国华有感而发，写信给王振芳探讨越剧和绍剧的传承和发展，遂有王老师的此封回信。

成如容易却艰辛

——记越剧优秀男演员张国华

◎ 尤伯鑫

今年以来,张国华在《桃李梅》《仙台行》和《凄凉辽官月》中扮演了三个不同的角色,我觉得,他的演唱艺术正在与时俱进,日趋成熟。

越剧男女合演是20世纪50年代开始发展起来的,它的出现在艺术上带来了不少新课题。男演员要为观众所认可和欢迎,关键之一就是解决声腔的问题。20多年来,张国华在前辈演员张桂凤、吴小楼等人的帮助下,为探索越剧男声唱腔作了不懈努力。1963年他演出《夺印》,在唱腔上有所突破,开始逐步形成了刚健醇厚、情味隽永的特点,既有男声演唱的风貌,又有浓郁的越剧韵味。今春,上海和浙江电台还专题介绍了他的演唱艺术。

张国华的成功并非一蹴而就。1958年,作为新中国第一代越剧男演员的张国华,从上海戏校毕业来到越剧院实习演出。那时,男演员初出茅庐,一开口唱就遭到观众的哄笑,使他陷入苦恼之中。当周总理于1959年在上海观看了男女合演专场后,再一次肯定了越剧男女合演的必要性,使他很受鼓舞。在党的关怀和前辈艺术家的鼓励下,他进行了艰辛的探索。张国华从创造"彬彬腔"的王彬彬和沪剧的王盘声等演员那里得到了启迪。他想,地方戏曲中唱得好的男演员大有人在,难道越剧男演员就唱不好?于是,他立下雄心:"我不仅让观众要听男演员的唱,而且要欢喜听。"从此他心无旁骛,苦学不倦,一有余暇就蹲在剧院资料室听唱片。三年时间内,领略了越剧[四工调][尺调][弦下调]各时期中许多流派的唱片,同时听了沪剧、锡

剧、评剧、评弹、黄梅戏中一些富有特色的男演员的唱片。他还主动投师求教，如浙江绍剧团来沪演出时，就径直登门向陈鹤皋、陆长胜等老师请教。他觉得，绍剧的曲调比较高亢，特别是小腔很丰富，学唱绍剧有助于克服越剧男演员演唱上"直"和"硬"的缺点。经过广听博采，兼师众长，张国华积累了不少唱腔旋律和演唱技巧，唱腔有了长足的进步。60年代，他主演的《碧血扬州》被灌制了唱片，这是越剧院男女对唱的第一张唱片。

前人说："文章自得方为贵，衣钵相传岂是真。"专学老生的张国华，是以师承张桂凤的唱腔为主，又兼学吴小楼、徐天红、商芳臣的演唱艺术。但他不满足于单纯模仿，而是在继承各派老生的唱腔基础上，结合男声嗓音条件，从塑造人物出发，加以创造。开篇《接过朱总的竹扁担》中，他运用越剧小生中尹派的唱腔旋律，取其委婉抒情之长，但对运腔、咬字、节奏作了新的处理，听来情浓意切，表现了人民群众对领袖的挚爱。《胭脂》中"门生出言太猖狂"的[尺调腔]，他以吴小楼的唱腔为基础，糅合了绍剧的某些音调，借鉴京剧麒派的润腔方法，因而显得苍劲持重，宽宏厚实，很好地表达了施愚山这个年高德劭、饱学多才的老学使的痛心、激愤、惋惜之情。张国华的唱腔吸取了不少兄弟剧种唱腔艺术的养料，不论是借用某些音调或旋律，还是移花接木，都力求不生搬硬套，而是根据人物的需要，作有机的化合。如在设计《凄凉辽宫月》中"一夜秋雨消暑气"一段唱腔中，他认为，越剧[男调]虽然轻快，但旋律较为简单，还不足以反映打猎归来的道宗皇帝会见肖后时喜不自禁、悠闲自得的心情。于是，他在[男调]中吸收绍剧[三五七]的特征音调，并把两者融于一体，使唱腔流畅飘逸，悦耳动听，增强了[男调]的表现力和感染力。

在成绩面前，张国华并没有裹足不前。现在他又提出了新的努力目标：要在继承女腔基础上形成男声的基本腔，创立新的流派。他将在更为艰辛、曲折的艺术道路上，作新的探求。

编者注：本文原载1981年10月24日《上海文化艺术报》，作者为上海越剧院原院长。

不寻常的舞台帝王形象

◎ 沈伯强

在我国古代史上,有作为的帝王为数不算少,但是,为了社稷而执意立平民出身的女子为后的帝王却不多。张波同志根据汉文帝与窦皇后的史事创作了新编历史剧《汉文皇后》,并由上海越剧院搬上越剧舞台,这是很有意义的。张国华在该剧中扮演汉文帝刘恒,演出了人物的独特个性,我就此谈些体会。

张国华擅演老生戏,他学戏二十多年,在古装戏中他还没演过不挂胡子的角色。这次演的汉文帝开始不过是二十岁左右的王,是个小生戏。因此,对他来说,可以说是"改弦易辙"。他为了改变老成持重的"胡子腔",有意提高念白的音区,并选用徐派唱腔作为基调,适当磨掉一点风流潇洒的棱角;在形体动作上,使之反应迅速敏捷又不大起大落,保持沉着稳重而又显得灵活自如。这都是从人物出发所作的努力,因而观众看了,既是张国华又是年轻时的汉文帝。例如第一场"入宫",刘恒在代王府背身而立,太监向他报告:"赵王遇难!"刘恒吃了一惊,感到自己的命运也岌岌可危。张国华猛然回头,神色骤变;他凝视焚烧着的书信,低首沉思时,忽闻太后传唤,他说了声"孤王便去"便起身急步而下等,都是能体现青年代王年龄和性格的动作。

我最赞赏的是,代王发现窦姬吟诵《燕燕》诗篇后肃然起敬,决定封她为夫人时的表演。代王刚上场时,先是得知她打碎了药罐,不免感到微微愠

怒；继之发现她爱读《诗经》，感到惊奇；经过打听，知道她被征入宫，致使姐弟分离，而深感同情；最后，略一沉思，对其善良心地和可贵才华深为赞赏，决定结为秦晋。这个从怒到喜、从喜到爱的短暂过程，完全通过眼神和表情的变化表现出来，显得层次分明，合理自然。在窦姬说到"这诗中兄妹之情，感人肺腑，倘若天下人都能如此，便就好了"时，张国华急速一个转身，双眸突然一亮，炯炯有神，将他意外地觅到知音的喜悦心情，通过"一转一亮"的形体动作予以恰当的表现，犹如火光迸发，十分强烈鲜明。

在唱腔上，他也是不拘一格，以［尺调］为基础，同时，适当吸收了［四工调］［男调］和绍剧［三五七］的因素，而且还有言（菊朋）派京剧的成分。如"册后"一场，他在唱词中插入"家贫思贤妻，国乱思良相"两句念白，先唱"选定你——"这半句言派唱腔，然后，略一停顿，双手扶住窦后，把她拉到台口，一同面对观众，再接唱"是为大汉社稷求妇贤"。这不仅用苍劲稳重的唱腔表现汉文帝的深谋远虑、求贤若渴，而且通过舞台调度，像电影中的特写镜头一样，使这个举足轻重的决定得到强调，取得了很好的效果。这正是唱做并重以刻画人物、表现主题的生动例子。

像这样的情况，不是绝无仅有。在"廷判"一场，汉文帝经不起大臣们的求情和窦后的哀求，决定违心地赦免国舅之罪时，张国华为了表现刘恒极不平静的心情，居然在唱"执法刑"一句时破例地采用了评弹名家徐丽仙的丽调来润腔，这是相当大胆的。后来，经过贾大夫的力谏，窦后悔悟，汉文帝深知此举关系重大，认识到"为江山，万万难赦国舅罪"，在唱到"为江山"时，还甩了一句绍剧式的高腔，用小嗓把"山"字推到 C 调 3 音上，突出了文帝内心的震动。

总之，为了汉文帝形象的塑造，张国华是付出了不少心血的。越剧《汉文皇后》是观众所不熟悉的新编历史剧，又是男女合演，如果不是优秀的演员扮演主角，不费一番苦功，是断难取得如此好的演出效果的。为了发展越剧的男女合演，为了扩大越剧的表现题材，我们需要重锤敲钉的决心，更需要精益求精的精神。

编者注：该文原载《戏文》杂志，选入本书时作了适当修改。

《板仓别》表演艺术赏析

◎ 薛允璜

张国华是新中国培养的第一代越剧男演员中的佼佼者。他在继承传统的基础上,发挥自己嗓音宽厚、韵味浓郁的特长,善于用优美的唱腔塑造人物的音乐形象。得到了专家、同行的肯定和观众的喜爱,被誉为"男张派"。

除了唱腔上的造诣,张国华在表演上卓有建树。《忠魂曲》是他主演的代表性作品之一,他在剧中扮演的毛委员,是越剧舞台上第一次塑造的我党领袖形象。用越剧的艺术手段塑造革命领袖,难度确实不小。张国华并未把领袖人物神化,演出了毛委员作为普通人的性格特色和思想感情,使观众不但不感到别扭,还觉得十分亲切。遗憾的是,1977年张国华与王文娟合作首演时,当时政策还不允许伟人在舞台上开口唱,"毛委员"只能说湘白。后来几经修改,到纪念毛泽东百年诞辰时,张国华与陈岚合作再演,我们创作了新版《板仓别》。

《板仓别》一场讲的是1927年夏天,毛委员冒着白色恐怖送妻儿回到杨开慧老家板仓,又匆匆别亲离家,奔赴湘赣边界,准备秋收暴动。这场戏主要写这对革命夫妻的离别之情。细观张国华在《板仓别》中的表演,可分为四个层次:

第一个层次——迎友。与农友们见面,只见毛委员热情相迎,亲切握手,一一辨认:"你是杨公庙小学的教书先生!你是竹山铺的铁匠师傅!

你是采药行医的郎中先生龙九爹！"带着湘音的越白，热情朴实的举止，亲切随和的神态，一下子拉近了农友和越剧观众与"毛委员"的距离。

第二个层次——退敌。清乡铲共队闯入搜查时，毛委员以开慧"表哥"的身份穿着国民党将军制服巧妙应对："毛委员何等样人，你可认得？不认得，搜查什么？我可认得共产党的毛委员……还认得你们的清乡司令何键，认得总司令蒋介石！"这个亮相，令人意外惊奇。演员一身正气和威严，虚虚实实，巧妙退敌，把毛委员的军人气质表演得很到位，表现了人物在白色恐怖下的机智沉着。

第三个层次——话别。夫妻别离，是这场戏的核心内容，这是在特殊情况下的别离，这一别，可能就是永别（历史事实证明确是永别）。毛委员看到开慧偷偷落泪，不禁吟出了柳永的词来："多情自古伤离别，更哪堪，冷落清秋节。今宵酒醒何处，杨柳岸晓风残月。"一阵凄凉袭来，他又使劲将它挥去："柳永的词太凄凉，还是陆龟蒙的《别离曲》写得好：丈夫非无泪，不洒离别间。"这里，演员把毛委员的常人感情、诗人气质和战士性格表演得自然、细致、丰满。接下来一段夫妻对唱："可记得，我当初求师来板仓……"句句回忆，声声爱恋，字字多情，处处惜别。张国华的［降B调］演唱，男女声同调异腔处理，十分和谐好听，使得夫妻话别情深意切，很感人。越调中消化吸收了湖南花鼓戏的某些旋律，流露出剧中人物的地方特色，使得唱腔音乐更加丰富，更具魅力。

第四个层次——送别。这是夫妻别离的最后时刻，也是刻画毛委员感情最重要的一笔。鸡啼天欲曙，毛委员接过开慧递过的油纸伞和小布包，就要上路了，开慧欲别难别的一声"润之"，将丈夫紧紧拥抱，这个强烈动作又激起毛委员的感情波澜："开慧，妻呀！夫妻分别黎明前，此一去难料何日再相见。不惧前程多风险，却虑妻儿可安全……"一段独唱，激情满怀，张国华用［降B调·弦下腔］处理，唱来声情并茂，催人泪下。是难舍，是痛别，更是相约明天；是嘱咐，是信任，更多情意绵绵。这让观众感受到了这对战友夫妻的人之常情，动人感情！

四个层次，贯穿着一个"情"字。张国华抓住毛委员此时此境对农友、对亲人的一片深情，发挥越剧善于抒情、以情动人的特长，把毛委员塑造得

平易近人、亲切真实、有血有肉,因此得到了广大观众、专家的认可与肯定。上海越剧院原副院长、总导演吴琛高度评价张国华扮演的毛委员,说他的表演"有突破,有进步"。沪剧表演艺术家邵滨孙也动情地说:"国华,你在上海戏曲舞台上首次树立了毛泽东的艺术形象,不容易呀!"张国华的大胆尝试、成功实践,证明了一点:领袖人物也可开口唱越剧,也能成为戏曲舞台上生动的艺术形象。

编者注:本文作者为著名越剧编剧,原载《名伶名剧赏析》一书,署名为作者笔名"华韵"。

让毛泽东的光辉永照人间
——越剧《忠魂曲》创作、演出侧记

◎ 孙东海

毛泽东同志来了,毛泽东同志向我们走过来了!一颗颗喜悦的心,激烈地跳动着。人们满怀深情地凝视着毛泽东同志高大魁梧的身影和慈祥和蔼的笑容,聆听着毛泽东同志亲切有力而富有哲理性的话语,一股幸福的暖流传遍全身。这是人们在观看越剧《忠魂曲》时所得到的深切感受。

上海越剧院的同志们在创作和演出《忠魂曲》的过程中,对毛泽东同志寄予了深深的怀念。1976年12月,在纪念毛主席诞辰83周年的时候,越剧院的同志们从报刊上看到许多介绍杨开慧烈士英雄事迹的材料,就决心运用越剧这一形式,塑造杨开慧烈士的光辉形象,歌颂伟大领袖毛泽东同志,歌颂老一辈无产阶级革命家,以实际行动狠批"四人帮"。1977年1月,湘江一带漫天大雪。上海越剧院创作组的几个同志,冒着刺骨的寒风,踏着冰雪,到韶山、长沙、板仓等地,访问了许多年逾七旬的老人。大年初二,创作人员来到杨开慧同志的兄嫂杨开智、李崇德同志家里访问,受到两位老人的热情接待。在板仓杨开慧烈士纪念馆,他们又住了一段时间,一边访问,一边消化收集到的大量素材。

纪念馆前的板仓山上,安葬着杨开慧烈士的遗体,毛泽东同志写的《蝶恋花》这首词和"杨开慧烈士之墓"几个大字刚劲有力,非常醒目。山上青松翠柏,陵墓两旁桂树相对,墓前塔松成行。每到傍晚,越剧院的创作人员拾级来到陵墓旁,怀着无限敬慕的心情,交谈自己的感想和体会,讨论和构

思创作提纲。在板仓西南,有座飘峰山,这是平江、湘阴、长沙三县交界处,也是当年农会的一个活动点。杨开慧常常翻越飘峰山,穿过羊肠小道,开展地下斗争。一天上午,创作人员在板仓纪念馆馆长的带领下去到飘峰山,两个多小时的山路,走得满头大汗,棉衣也穿不住了,一路走,一路感到杨开慧同志坚持地下斗争的艰难。他们觉得有种无形的力量在推动着自己,一定要迅速地用艺术形象表现出毛泽东和杨开慧并肩战斗的光辉业绩和夫妻、战友的深厚情谊。

去年五月,《忠魂曲》初稿出来了。作为一种探索,剧中写了毛泽东同志的形象,但由于这一部分戏写得还不成熟,演出时,将有关毛泽东同志的戏安排在幕后。此后,编剧再接再厉,修改了四稿,用实事求是的态度,遵照革命斗争的历史,在着力刻画杨开慧艺术形象的同时,尝试着塑造毛泽东同志的光辉形象。剧中饰毛泽东(润之)形象的演员张国华到湖南访问了岸英的保姆。83岁高龄的陈玉英同志向他讲述了在北京见到毛泽东同志时,毛泽东同志回忆杨开慧的情景,使他感受到毛泽东同志对杨开慧的真挚感情。张国华还认真学习观摩中央戏剧学院在长沙演出的话剧《杨开慧》,虚心向剧中扮演毛润之的演员金乃千求教。金乃千向张国华介绍了自己对形似和神似的体会,有时一直谈到深夜。中央戏剧学院化妆老师李德权还两次帮张国华化装造型,直到大家满意为止。从湖南回来,在同志们的帮助下,张国华在表演、咬字和语气上狠下功夫,纠正自己的习惯动作,努力探索毛泽东同志崇高的精神境界,体现出毛泽东同志的思想感情。

剧中扮演杨开慧(霞姑)的,是著名越剧演员王文娟。王文娟和要扮演的霞姑,在年龄、性格、经历和思想感情上都有很大的距离,为了尽可能地缩小差距,王文娟认真学习毛泽东同志在1923年赠送给杨开慧的《贺新郎》词,阅读了几乎所有介绍杨开慧事迹的材料。为了唱好杨开慧在狱中嘱咐儿子岸英时的一段唱段,王文娟和作曲的同志字斟句酌,经过努力,演唱得昂扬含蓄,感情真切,动人心弦。扮演杨母和扮演赵阿婆的著名越剧老演员范瑞娟、徐玉兰,克服种种困难,既注意发挥自己原有的流派特长,又从生活和人物出发,在艺术上进行新的实践、新的创造。范瑞娟根据陈玉英同志的

介绍，用心表现杨母善良的性格和对革命的支持。徐玉兰根据自己接触过的农妇老妈妈的形象，着力刻画赵阿婆刚强的一面。送百家饭时的大段唱腔，情真意切，深刻动人。《忠魂曲》与观众见面了，戏的创作和演出人员表示：一定要努力把戏改得更好，用实际行动唱出"没有毛主席就没有新中国"的心声，让毛泽东同志的光辉永照人间！

编者注：本文原载1978年12月27日《文汇报》，作者为《文汇报》记者。

一定要有自己的特色
——记著名越剧演员张国华

◎ 何士雄

享有越剧"第一男老生"美誉的上海越剧院著名演员张国华,如今即将步入花甲之年。他自1954年考进华东戏曲研究院越剧演员训练班(上海市戏曲学校前身)始,至今已从艺42个春秋,因在越剧《打金枝》《汉文皇后》中成功地塑造了唐皇和汉文帝形象而蜚声越坛。近两年他相继在古装越剧《岭南风云录》和现代越剧《疯人院之恋》中饰演主角,前者饰演邓廷桢,神采奕奕,后者饰演精神病患者,连精神病院副院长观后也大加赞扬。

张国华说:"一个男演员在女子越剧舞台上站住脚,唱腔上一定要有自己的特色。"为此,他在唱腔上着实下了一番功夫。60年代始,他整整三年偷闲躲在越剧院的资料室里,反复聆听几百张越剧唱片,并从越剧老前辈那里学习各具特色的唱腔,从越剧"四大老生"中汲取养料,广采博收,熔于一炉,在曲调和唱法上逐步形成了自己的艺术特色:嗓音宽厚,润腔细腻,韵味浓郁,表演质朴深沉,刚柔相济。他师承著名越剧表演艺术家张桂凤,但又把多个剧种、多个流派各具个性的唱腔糅合在一起,用他自己的话说,"进行了化合"。

他家住在西郊,每天骑自行车到上海越剧院上班,一路上边骑车边低声吟唱,若排新戏他就揣摩新腔,如演老戏,他则复习旧腔,有时骑车过了越剧院还不知道。目前他正在潜心研究越剧各种流派的形成和发展,四五本笔记本上密密麻麻地尽是学习心得和札记。他还准备写一些文章,探讨为什

么新中国成立以来未能形成越剧新流派的问题。

张国华十分爱读书,这或许与他爱人的影响有关。他爱人毕业于上海师范大学中文系,两人有不少共同语言。张国华拿到新剧本,两人一起阅读,一起探讨如何塑造角色;张国华开始学写文章,日久月长,居然相继发表了二十余篇文章,甚至参与剧本的修改。去年五月"世界环保日",院里创作了一个折子戏《环保医生》,请张国华饰演退休工人。他看了剧本不太满意,就提了不少修改意见,还自己写唱词。他深深感到读书能提高文学素养,对塑造形象大有裨益。他还想把周信芳的《义责王魁》移植为越剧折子戏,因为戏里有大段白口,而这正是越剧的弱项,他想在这方面突破一下。

编者注:本文原载1996年7月22日《文汇报》,作者为上海著名舞蹈、戏剧评论家。

姑苏艺苑育奇葩

◎ 高 震

姑苏这座群芳盛开、绚丽多姿的文艺百花园,曾经孕育了一株株鲜艳娇美的奇葩,新中国男女合演的第一代越剧男演员、上海越剧院三团副团长张国华,就是其中的一株。张国华,原名张茂生,1937年生于吴县蠡墅。1954年11月张国华以优异的成绩考入了华东戏曲研究院越剧演员训练班,1958年毕业于上海市戏曲学校,1959年进了上海越剧院,成为新中国的第一代越剧男演员。三十多年来,张国华在党的关怀和培育下,在前辈艺术家的鼓励和帮助下,为探索越剧的男声唱腔作了不懈的努力。

越剧的男女合演始于20世纪50年代,它的出现无疑带来不少艺术上的新课题。1959年,敬爱的周总理亲自观看了男女合演的专场演出,不仅接见了演员,而且还对男女合演给予肯定,这使张国华受到了很大的鼓舞,坚定了他探索男唱腔的信心,决心为创造越剧男唱腔下一番苦功。他心无旁骛,孜孜不倦,苦钻了三年,不仅仔细领略了各个不同时期的越剧流派唱腔,而且还对沪剧、锡剧、评剧、黄梅戏、评弹中富有特色的男唱腔,作了悉心的研究。他广听博采,兼师众长,既不移花接木,生搬硬套,又能从人物需要的实际出发,作有机的化合。他以师承老生演员张桂凤的唱腔为主,又兼学吴小楼、徐天红、商芳臣的演唱技巧。在继承各派老生的唱腔基础上,结合男声嗓音条件,创造性地设计剧中人物的唱腔。例如,他在《接过朱总的竹扁担》的演唱中,运用越剧尹派小生唱腔的主要旋律,取其委婉、

抒情之长，面对运腔、咬字、节奏作了新的处理，听来情浓意切。在演唱《胭脂》中"门生出言太猖狂"的一段［尺调］时，又以老师吴小楼的唱腔为基础，糅合了绍剧的某些音调，甚至还借鉴了京剧"麒派"的润腔方法，因而使唱腔显得苍劲持重、宽宏厚实。张国华在60年代主演的《碧血扬州》，被灌制成越剧男演员的第一张唱片。到后期演出《夺印》时，在唱腔上有了新的突破，逐渐形成了刚健醇厚、情味隽永的特点，既有男声唱腔的风貌，又有浓郁的越剧韵味。

张国华先后在《打金枝》《二堂放子》《金山战鼓》和《汉文皇后》等剧中饰演唐皇、刘彦昌、韩世忠、汉文帝等主角。还在现代剧《忠魂曲》中与著名越剧演员王文娟合作，较为成功地塑造了毛泽东和杨开慧同志的舞台形象，得到了一定的好评。

编者注：本文原载《苏州日报》，作者为资深编导、江苏吴县县志编辑部负责人。

越剧男演员要创出自己的流派

◎ 周继康

当前的越剧(昔日称之为"的笃班")早在七八十年以前,都是由男班艺人演出的,诸如马潮水、张福奎、支维永、童正初、花碧莲等都是越剧男艺人。当时的一些男班艺人,虽没有什么流派可言,但各有自己的艺术特色和演唱风格。例如小生花碧莲,扮相英俊,台风正派,他的艺术特色和演唱风格是:唱腔字正腔圆,韵味醇厚,优美舒展,明快流畅,表演高雅脱俗,潇洒飘逸,重于刻画人物,演来各有风格。笔者曾在20世纪40年代前后一段时间,在上海永安(公司)游乐场的越剧场子里,多次观看了他的演出。他的精湛表演,当时深受广大越剧观众的欢迎和赞赏。

由于男班艺人逐步被淘汰等原因,渐渐演变和更改为全由女班艺人演出,即女子越剧(又称"绍兴文戏")。但是,从20世纪50年代中期开始,在我们敬爱的周总理的亲切关怀和支持下,又实行了男女合演,直到今天。

应该承认,在前后30年的时间里,我们的越剧男演员,已经涌现了一批较为优秀的中青年尖子,能够独挑大梁,如生角张国华、史济华、刘觉、赵志刚、许杰等。但也不可否认,这样的演员不是很多,而是太少了。特别在流派上。只有旧(师承)的,而无新(自己)的。难怪有些越剧老观众(越剧迷)有这样的议论:"为什么其他的兄弟剧种,都有男演员的各种不同流派,像京剧就有'麟派''谭派',沪剧就有'文派''王派''邵派',锡剧就有'彬彬腔',等等。而我们的越剧,看来看去,只有女演员的一些老的流派,而没有

男演员自己创造的一种新的流派。"观众的这些议论,可谓言简意赅,值得深思!

那么,如何做到和实现当前的越剧男演员能有自己创新的流派呢?依笔者拙见,必须从下列五个方面努力做起:

一是要做到对师承(学习)某女演员的流派,既要学习继承,又要发挥、改革和创新,但要以后者为主。

二是对昔日那些越剧男班老艺人的艺术生涯(特别是唱腔曲调和表演经验),应该有所了解和熟悉。

三是要学习和借鉴其他兄弟剧种(特别是绍剧)一些男演员的唱腔曲调和表演程式。

四是各个越剧院团的领导应该重视对男演员的培养,创造取长补短、总结经验的机会。

五是对男女演员,要一视同仁,不厚此薄彼。其中,对于那些演出多、受欢迎、有影响的尖子男演员,要随时给予奖励。这样做,既能发挥男演员的积极性,又能促使彼此的竞争性。

笔者认为,当前的我们越剧男演员,有各级领导的重视、培养、支持和起用,我们的越剧男演员,也能够不拘一派,自成一派,像史济华、刘觉、赵志刚和许杰等人那样。当然,要实现这个愿望和达到这个目的,那就是看这些男演员"八仙过海,各显神通"了。

阳刚之气

◎ 秋　虹

上海越剧院三团团长张国华,是一位已有三十多年演戏经验的中年演员。为了扶植青年演员,多年来甘当绿叶。越剧名旦戚雅仙曾对他说:"我第一个承认的男演员就是你,希望你要有自己的唱腔。"这句话,张国华记在心中二十多年,也对越剧男腔探索了二十多年。现在张国华身为团长,他常常鼓励新秀赵志刚:"要有志气,创造新的流派。"

50年代末,张国华毕业于上海戏校越剧班。当时男演员登台唱越剧,常引起观众的哄笑,这对他的刺激很大。"为啥观众不喜欢男演员?"他连做梦都在想。他想到了锡剧的王彬彬、沪剧的王盘声和邵滨孙、黄梅戏的王少舫,心里豁然开朗:越剧男演员要有自己的基本曲调才能为观众接受。张国华分析了越剧界几位著名老生的特点。他觉得张桂凤的唱腔吸收了绍兴大板的成分,因而刚劲有力;商芳臣曾演过京剧,她把绍剧、京剧的唱腔化到越剧中来,刚柔相济;吴小楼能识谱,唱法科学,洪亮动听。后来张国华又学习起京剧四大老生的唱腔特点,并逐渐扩展至学习昆剧、锡剧、评弹等不少唱腔。张国华在资料室里逗留了三年,听了大量的兄弟剧种的唱腔录音,丰富了自己。和王文娟合作的广播剧《艺术魂》中,张国华饰演潘赞化,他把范派、尹派、徐派的唱法有机地融进唱腔中,突出了人物感情。他的经验是:男演员继承女子越剧的唱腔,不能照搬照抄,要根据本身条件再创造。

几十年来张国华每天坚持听两小时录音，研究唱腔。可惜的是，他想在中年时主演一出老生戏的愿望未能实现，自此只有在扶植青年演员的同时，把以上心得体会传授给越剧小辈。

编者注：本文原载1987年4月25日《解放日报》，作者为《上海文化艺术报》资深记者。

一缕清香缓缓来
——访来我市演出的上海越剧院三团

◎ 朱正泰　丁鹤林

上海越剧院三团在香港、北京、南京等地演出时，受到异乎寻常的热烈欢迎。为了探寻他们成功的秘诀，我们乘该团来扬演出之机，访问了三团副团长、著名演员张国华。

张国华唱腔以继承张（桂凤）派为主，兼师诸家之长，形成刚健醇厚的特点，曾在《打金枝》《汉文皇后》《碧血扬州》《金山战鼓》《杨立贝》《舍妻审妻》中担任主角，深受行家赞赏和观众欢迎。他首先向我们介绍说："根据周总理指示，我院自50年代末开始男女合演实验，经过曲折的历程，初步取得成效。为了实现周总理嘱托，我院于去年5月建立男女合演为主的三团，并有个设想：要追求现代意识和新的审美要求，扩大题材，开拓戏路，并把我和著名小生史济华等第一代男演员充实到三团，做到承上启下。"

为了实现上述目标，他们作了不懈的努力。首先在剧本的创作上，不囿于传统编剧程式，熔正剧、喜剧、悲剧于一炉，多容量、多色彩。在表现手法上，把古今艺术之美，经过筛选熔冶，使人耳目一新。例如在古装戏《真假驸马》中，完全按照现代意识和审美要求处理：取消了场次，改变了过去跑龙套的演员在台上没事干的旧套套，而用男女各6名演员组成综合歌舞队。队员们一会儿扮家丁，一会儿扮卫士，有时出现在公堂，有时在金殿上，并通过他们的歌舞来衬托主演，表达其不好表达的感情，这样配角实际上也成为贯穿全剧的主角。在上海演出后，文艺界同行和广大观众都反映很好。越剧

演莎剧《第十二夜》是个大胆创新之举，自然难免碰到莎士比亚化与戏曲化的矛盾，如何使中西合璧，相得益彰，是个大难题。去年春节他们首场演出时，观众接受不了，主要是"莎味"同"越味"的关系未处理好。他们没有灰心，多次进行修改，特邀导演胡伟民还为青年演员上课，引导演员学习并接近莎士比亚。全剧在大幅度的舞台调度与拉开距离的画面组合、人物造型、举止行动上都按照西方人的习俗礼仪，像比剑决斗、婚礼舞会等场面全是欧式的，力求演出莎味，同时糅进戏曲的程式，显得相当流畅自如，给越剧舞台上增添了新的色彩。北京的专家赞扬说："你们不是一味模仿外国礼节，而是显得自然，演员在舞台上信念感很强。"《第十二夜》为越剧争取了一大批新的观众，其中包括大学生、机关干部、知识分子。说到这儿，张国华同志深有体会地说："这也说明只要我们更新观念、迎难而上、锐意改革，是会在开拓中前进的。"

张国华还告诉我们，邓颖超同志曾邀请他们去中南海做客，对他们说："男女合演是总理倡导的，一定要好好搞，要同女子越剧并存，提倡竞争，不要互相排斥。"我们深受鼓舞和启发，不辜负周总理嘱托，不断进行创新，以适应时代的需要。

祝越剧舞台上两朵并蒂花在开放的年代开得更鲜艳！

编者注：本文原载《扬州日报》。

生活"八字诀"
——记著名越剧男老生张国华

◎ 楚　君

　　张国华老师是个非常认真的人。以前我只是在排练场上经常看到他兢兢业业的身影，并没有长谈深交过，而此次两个多小时的采访，让我深切地感受到张国华的认真。

　　摆在我面前的是三本厚厚的《艺术积累本》，里面记载的是从张国华学戏开始，每一次看戏、听讲座或听老艺术家的心得体会后，自己所得的感受。一点一滴，包罗万象，细致到每一句话，每一个字句，让人看着似乎听到了几十年前的现场录音。

　　"我给你看这些不是炫耀什么，只是想让你更了解我的生活。"张国华诚诚恳恳的话把我从《艺术积累本》中拉了回来。"其实，我的生活归纳起来只有八个字——'看报、剪报、看书、听戏'。"

看　报

　　张国华认为人在平常的生活中应该有一个好习惯，对于他来说，那就是看报。

　　《参考消息》以其信息量大，快速传达世界信息深得张国华的青睐。而《作家文摘》的真实性、可看性、高品位，不仅让张国华看得有滋有味，还积极推荐给同事朋友，受他影响的人还真不少。除了这"左臂右膀"，《新民晚报》

《上海文化报》《戏剧艺术》等报刊,也是张国华的必读之物。哦,还有很早以来就订阅的《广播报》。

"我在家里订了六七种报刊。我有一个习惯,睡前一定要看报。不管多累多困,总要看一会儿,看完才睡,不看总觉得像是有什么事没做完一样。"

看来,这看报不仅仅是业余爱好,简直已是他生活中必不可少的一部分了。

剪　报

张国华不仅看,还喜欢剪。

只要他认为对自己有所启示,无论是艺术、精神、历史方面的,还是做人道理、业余情趣(比如怎么养花、健身之类)等方面的文章他都剪。不但剪,还认认真真粘贴起来,一本一本,足足有一米高的两大堆之多,还不包括他最近来不及粘贴的零碎文章。更让我惊讶的是,他的剪报分为两类:文字类和形象类。文字类不说也明白,而形象类则大部分是一些老艺术家的剧照。

"我觉得这些剧照往往能让人捕捉到这些艺术家的独特神采,让你体会那一瞬间的完美感觉,对我塑造人物形象非常有帮助。像周信芳、赵丹这些艺术家的剧照我有很多。"

难怪张国华从艺几十年来塑造了那么多成功的艺术形象,原来这些长年积累的剪报让他得益匪浅。

看　书

"我喜欢看传记。好的传记反映一个人一生的坎坷,感情色彩非常丰富,感受那些人生长河中遗留下的足迹,非常有意思。"

除了传记,张国华还喜欢看游记。自己无暇出门领略祖国大好河山,享受异国风情,权且让这些游记把自己带进想象中漫游一番,也算过了一把瘾。而像秦牧的《艺海拾贝》、余秋雨的《文化苦旅》,这些有着丰富文化蕴

含的"高层次"游记更让张国华百看不厌,回味无穷。

当然,凡与其专业有关,能触类旁通的书,张国华也是绝不放过的。

听　戏

听到这两个字,我就有点奇怪,为什么不是看戏,而是听戏呢?

张国华哈哈一笑:"以前没有电视机,只能从收录机里听。现在有了电视机,我还是只能听。这是家庭矛盾。"

原来张国华一家四口兴趣不一。爱人李新华是青岛人,从上海师范大学中文系毕业后分配到上海越剧院学馆教语文,也就是在这个时候遇见张国华,结下情缘的。后来又到上海戏曲学校研究室工作,曾参与编写《中国戏曲史》。爱人搞文学,写文章,影响了张国华,他也跃跃欲试。在爱人的鼓励下,张国华也写了些花絮、排演侧记之类的文章,而且越写越带劲。开始还需要爱人润色一番,现在则完全自己写了。他用的笔名是"苏青",这让我想到了20世纪30年代与张爱玲齐名的,也曾编写过越剧《屈原》等戏的女作家苏青。

爱人的工作既然与越剧有关,张国华要看越剧时自能"通融"一番,然而两个儿子却颇难"通融"。一个儿子是科技大学电子计算机自动控制系毕业的,另一个儿子则是旅游专科学校学会计的。尽管老爸是戏曲演员,两位年轻人却对戏曲全然不感兴趣,这就免不了看电视时的频道之争了。老爸宠爱儿子,只能自我牺牲;在房间里听戏不免太吵,无奈躲进卫生间独自享受。

出乎我意料的是,张国华竟然酷爱美国乡村音乐。乍听之下有点讶然,仔细想想,艺术是相通的,更何况美国乡村音乐强烈的抒情性本就与诗情画意的越剧旋律有着异曲同工的视听感觉。难怪,张国华还准备把乡村音乐的旋律运用到越剧曲调之中呢。

张国华还有一个"坏"习惯:一骑车就开始唱戏。"我骑车时什么戏都唱,当然唱得最多的是越剧。好多新腔都是骑在车上想出来的。"更妙的是,唱戏有节奏,而他居然顺着戏的节奏骑车。唱快板车踩得快,唱慢板车就踩

得慢,自行车随着唱的节奏变化而变化。有时沉醉在其中,骑过了越剧院还浑然不知;猛醒之下,才掉转车头往回骑。"我有时唱着唱着会越唱越响,过路的人都以为我有毛病。"当然,骑车哼流行歌曲的不少,骑车高歌戏曲的绝对少见,怪不得路人侧目。

"不过,张老师您可得注意安全呀!"

"没事。不过,有一回,朋友在公共汽车上看见我就提醒我'当心撞在汽车上'!"

看来,张国华所有的兴趣爱好无一不与他的越剧事业有关。不过,顾了事业也不忘顾家。可不,最近爱人出差,张国华"买、汰、烧"全包。每天早上替儿子们烧好了中饭才骑着有节奏的车去越剧院排戏;一排完戏,又一路哼着越调赶回去张罗晚饭了。想来,晚上的电视又被儿子占据,只能看看书剪剪报了。反正不看书他是睡不着的!

寂寞时不弃离　得意间忌忘形
——张国华谈越剧男女合演

◎ 杜竹敏

"琢玉成器"系列演出时,张国华老师的两个学生——齐春雷、顾爱军先后打电话邀请他去剧场观看演出,他欣然应邀。当他在夫人的陪同下,已经走到了地铁站,却因为剧烈的三叉神经痛,不得不打道回府。提起这件事,他至今感到无比遗憾。不过,虽然没有看演出,但张国华提起这次担当主演的三位越剧男演员来,还是如数家珍。尤其是齐春雷与顾爱军两人,都曾经是张国华在戏校教过两年的学生。看着他们一点点成长,他们取得的任何成绩都让他感到欣慰,同时学生前进路上的每一步也牵动着他的心。

谈爱徒：各有特色

在张国华老师看来,齐春雷与顾爱军属于两种不同的风格,"但人都很好,很正派"。这也正是张国华最看重的一点。齐春雷机灵、仗义,嗓子尤其好,唱功是长处。在戏校的时候,齐春雷跟着张国华学的是老生,后来从老生改小生也是张国华的建议。"倒不是因为小生容易红,"张国华解释说,"齐春雷他们这一届学生,老生演员优秀的比较多,而男小生出挑的几乎没有,各行当不平衡,对于男女合演事业的发展必然产生影响。"张国华发现了齐春雷身上的潜质,便把自己的爱徒推荐给了赵志刚。张国华还记得那几年里齐春雷正在长身体,又瘦又矮,有人提意见说:"这样的形象,怎么演风

流才子?"还是赵志刚"以身说法",站出来说了一句"我当年进越剧院学馆的时候,比他还瘦"。虽然把自己悉心培养了几年的好苗子"拱手让人",张国华心里难免有些舍不得,但看到齐春雷今天在舞台上日渐成熟,老师还是欣慰更大于不舍。

相比于齐春雷,顾爱军这些年来一直在张国华身边承教,虽然已经毕业多年,但逢到学生排新戏,张国华还是必定要到排练现场指导。"顾爱军不是那种特别机灵的学生,"张国华深知自己学生的优缺点,"有时候,他不能像别的演员那样,一说就透。但是他有一点好处,就是刻苦、扎实。一旦领悟了、学会了,就不会忘。所以我常鼓励他要'笨鸟先飞'。"这次《状元打更》排练,虽然张国华三叉神经痛的老毛病又发作了,但依旧一直在给他做辅导。

说起自己的学生,张国华就如同说自己的孩子一样充满了感情:"他们真的是不容易。特别是当今的演出市场,他们都比我们那时候更艰难。今天,他们还能站在这个舞台上,就是值得鼓励和肯定的。"

说历史:三起三落

作为越剧男女合演的第一代男演员,张国华将男女合演发展的历史归结为"三起三落"。第一次振兴,是他们那一届(1954年进校)越剧班。张国华今天依旧记得当年招生时的盛况:"60名学员里,男演员竟然多达40个。1959年实验剧团成立时,可谓人才济济行当齐全,为了行当建设,四处求教,寻师访友,当时口号是人人能演主角,个个肯演龙套。勤学苦练、团结向上的风气,至今让人难以忘怀……当年很有名的上海三个青年团——青年话剧、青年京昆和我们越剧院的实验剧团。"戏校方为他们配备了最好的师资力量:有昆曲老师教身段、京剧老师教武功,唱腔表演则是当时在舞台上风华正茂的魏凤娟,以及被张国华称为"戏曲教育家"的项彩莲等执教。"领导对于我们相当重视,还在戏校的时候,我们越与昆就经常为中央首长演出,叶帅、陈毅等都看过我们的演出。"而男女合演的第一次衰落,就是接踵而来的三年困难时期,许多男演员都想转行了,有些想去学昆曲、京剧,有的想告

别舞台。"也许,我当年改行去唱昆曲,今天也红了。当年和我们在一个大院里学戏的昆曲班的蔡正仁、计镇华,如今都是'表演艺术家'了。"张国华略带调侃地说。不过看得出,对于留在越剧舞台上,他至今觉得是正确的选择。紧接着,因为"大演十三年",越剧排演了大量现代戏,张国华和史济华、刘觉、方国泰、沈嘉麟、徐瑞发等又成了众人口中的"男宝贝",这是第二次振兴。随之而来的"文化大革命",则不仅仅是男女合演,一切文艺样式都遭受了冲击。1979年,随着金采风、吕瑞英等艺术家加入上海越剧院一团,张国华眼中的第三次振兴也来临了。1979年到1985年这六年,在张国华看来是男女合演的"黄金时代",许多今天仍一次次被复排的优秀剧目都是在这个时期问世的。而1985年之后,男女合演再次陷入沉寂……当被问到今天男女合演究竟处于何种状态,张国华说还不好下定论,总的来说"不那么景气",不过对于未来,他还是充满信心的。张国华笑称他们那一辈男演员是"试验品"。的确,从上台被人喝倒彩,到《十一郎》中男小生的演唱第一次被认可,他们筚路蓝缕,为上海越剧的男女合演打下了一片天。今天,即使面临暂时的寂寞,张国华依然相信,男女合演与女子越剧一样,是越剧百花园中的两朵奇葩,各自有其存在的合理性与必要性。

论特色:错位发展

在张国华看来,男女合演与女子越剧完全可以并蒂绽放,关键是要"错位发展",这也是他对于"琢玉成器"剧目安排略感不满的缘故。"在剧目安排上,没有体现出男女合演的特色。"在张国华看来,1953年周恩来总理提出发展越剧男女合演,是一个时代的需要,"有太多现代题材、先进事迹需要在越剧舞台上去反映"。而在扮演农民、工人方面,女小生毫无疑问是会有些吃力的。而后来上海越剧院排演的一系列领袖、伟人题材的剧目,如《忠魂曲》《三月春潮》《鲁迅在广州》等,更是毫无疑问少不了男演员。"不是说男女合演不能演历史题材、传统故事,我们的《汉文皇后》《花中君子》《桃李梅》等都很受欢迎。《桃李梅》最早是男女合演的剧目,现在也被女子越剧拿过去演了。可见,两者在艺术上是有共通的地方的,不过,找出差异,才能给

彼此更大的发展空间。"

除了剧目选择，张国华认为，唱腔问题毫无疑问是男女合演"演"出特色的关键，这也正是他很早就开始将大部分心血花在男腔研究上的缘故。"最早男演员为什么一上台就被人喝倒彩？唱得不好听，观众当然不买账。"为了琢磨唱腔，张国华在越剧资料室里听了多个剧种的千余张唱片，"张桂凤老师的一张《二堂放子》，硬是被我听坏了"。正是"铁杵磨成针"的苦功，让张国华形成了自己的唱腔风格。"越剧院的资料室是个宝库。可是今天的年轻人，有几个静得下心来，去研究、去琢磨的呢？不多听多看多积累，怎么提高，如何创新？"

看未来：喜忧参半

回过头再来说这次的"琢玉成器"。张国华坦言："喜忧参半。是好事，但如果不能正确对待，也可能变成坏事。"说好事，有两方面的原因。一是领导重视。集中的包装、宣传、打造，对于青年演员来说是非常难得的，也是一次检验自己艺术水平的良机。更重要的是，通过五台大戏的演出，新一代男演员得到了集中锻炼，进步是毋庸置疑的。二是观众认可。"不少观众看完演出后，给我来电中充分肯定了三位男演员的成绩。'这么短时间推出六台大戏是不容易的'，'唱、做、念、打有明显进步'，'三人各有长处'，同时也提出不少意见。""这次齐春雷在几出戏里的演唱，普遍反映都比之前有了很大的提高。""演出结束后，我接到不少电话，都是表扬顾爱军的，说他的表演很成熟。"像长辈听到别人表扬自己的孩子一样，张国华说起这些时，脸上溢满了笑容。"不过，"他话锋一转，"我遇到他们的时候，还是以指出缺点为主。比如说齐春雷，相比唱功，他在表演上的欠缺还是很明显的，需要补课。还有顾爱军，我对他说，这次专场你的反响不错，千万不能得意忘形。"而这些，也是张国华担心"好事变坏事"的原因。这次的演出活动，把徐标新、齐春雷、顾爱军三位青年男演员推到了观众面前。但在张国华看来，他们离挑大梁还是有一段距离的，"虽然都不断在进步，毕竟还稚嫩，火候不够"。太大的压力和太高的荣誉，都可能让他们的艺术道路发生偏向。这时候，演员自

己的把握就显得尤为关键。"系列演出就好像是一支'强心针',"张国华说,"其实我更为关心的是对于他们的持续培养。"在看到越剧院2011年计划后,张国华有些担忧:"2011年对于男女合演计划没有什么跟进的动作。"张国华因此很担心"琢玉成器"所激发起来的演员的积极性以及观众的关注,可能因此冷掉。"毕竟,他们也都不年轻了,等不起。"

离开张国华老师家时,他郑重地送给我一本近二十页的手稿,题目是《越剧音乐唱腔的"改革"和"创新"要重视——我的一点体会》,封面上记满了傅全香、赵志刚的读后体会以及领导的批示。十余年来,他为了把这份方案变为实践而多方奔波。"我已经这把年纪了,不再期望什么,只希望看到男女合演一代代演下去。"

编者注:本文原载《上海戏剧》2011年第2期。

越剧男女合演的"马前卒"
——张国华艺术人生述评

◎ 胡红萍

几年来,张国华老师为了一桩心事不停奔走在越剧院和家之间。因为不会用手机程序打车,年纪大了又不敢去挤公交,他只能在天气晴好的时候,骑着电瓶车,从仙霞路到复兴西路,路上要骑半个多小时。有人感叹张老师完全不像八十余岁的老人,但实际上,身体发出的许多信号使他坦然接受了衰老的事实。他只是牵挂着还有事情没完成,这件事无关他个人的得失,而关乎他为之奋斗大半生的越剧事业。

张国华是新中国第一代科班培养的越剧男演员,国家和剧院早就为他的事业设定了目标——发展越剧男女合演。对于这种没有商量的使命,张国华不但接受,并且在积极践行的过程中成功将之转化为内在的理想和追求。在艺术生涯的几十年里,他为了越剧男女合演事业倾尽心力。他不仅是男女合演的探索者、实践者,更是男女合演的积极倡导者。某种程度上,他可称得上越剧男女合演的"信徒",又可谓男女合演的"马前卒",但凡对于推进这一事业有任何助益,他都不辞辛劳、毫不动摇地躬践力行。当然,张国华并不反对女子越剧,他牢记越剧男女合演的初衷在于进一步拓宽越剧的天地,始终认为女子越剧和男女合演都是越剧不可或缺的演出形态。

综观张国华的艺术人生,他不仅在舞台艺术上有建树,在人生态度上给我们以启发,他对越剧男女合演的探索精神、对越剧事业的奉献精神乃至对整个剧种前途命运的担忧和思索,都值得我们了解、学习、深思。

苦难·阳光

访谈张国华，总是能感受到他言语间抑制不住的满足与感恩之情。这满足，来自他从寒微出身到著名越剧表演艺术家的命运变化，也来自他天生的达观与淡泊。因着这种满足，他感恩剧院，感恩党和国家，感恩师友和亲人……他过滤了生活中的一切风霜，以最阳光的姿态面对人生。

幼时家庭的困窘，使他早早地承受了生活的艰辛。小学只读了五年便失学，15岁的他曾迫于生计到米厂"扛包"，稚嫩的肩头一次要扛起上百斤，曾累得直不起腰。1954年命运向他抛出了第一根橄榄枝——他被华东实验剧团越剧演员训练班录取，重获受教育的机会。来到戏校学习，"生活发生了天翻地覆的变化，从衣服到鞋子袜子全部是国家供给，四季有不同款式的校服发，这在过去我想也不敢想"。他把这叫作"翻身"，强烈的翻身感使他超越了人生中的许多苦难和挫折。

在戏校里，武功训练一度成为他最痛苦的事。传统戏曲讲究"唱、念、做、打"的基本功，其中"打"（武功技艺）的训练是学习戏曲必不可少的一环，通常包括毯子功、腰腿功和把子功，而这种训练由于牵涉到大量的体力运动和对形体柔韧性的要求，一般都要从儿童时期开始。旧时入戏曲科班学艺的孩子大多10岁上下，因为这个年龄段的孩子骨骼还未完全成型，比较柔软，可塑性大，容易出功，他们这阶段习得的武功被称为"幼功"。张国华入学时已经16周岁了，即将发育完全，这意味着他训练起来的难度会比其他学员大得多。单是下腰和踢腿两个基本动作，回忆当年的训练，张国华至今心有余悸。可贵的是，他并没有就此却步，他每天比别人早半个小时，把腿吊在树上训练。功夫不负有心人，最终，他的武功考核成绩为优。不仅如此，他还曾对练功"上了瘾"，翻跟头成为他的拿手好戏，不让他练还不自在。直到有一天，他的越剧启蒙老师项彩莲告诉他：越剧的长处并不在于"翻筋斗"，细腻的做工和优美的唱功才是他要去攻克的更大难关，他才调整心态，专心迎接下一个挑战。

毕业后到浙东山村巡演，对他也是一次深刻的历练。其时正值三年困难时期，物质资源极度匮乏，温饱尚不能完全保证，这些在学校备受呵护的青年人却要到乡下翻山越岭、风餐露宿三个月，考验之大可想而知。但他们坚持下来了，他们不但坚持在最基层演出，还进行了即兴剧目创作，切实体现了文艺为工农兵服务的精神。在许多学员心目中，这次锻炼是他们一生的精神财富，好比是他们正式踏入越剧界的一次"长征"，归来后从此千山万水都等闲视之。而张国华则在这次"长征"中扮演了"红军老班长"的角色。他年龄比同学稍长，理所当然地承担了一路上的许多杂务，负责安排成员的饮食起居。为了准时叫大家起床、练功，张国华凭借超强的意志力和自制力随时保持警醒，也是从那时起，他就有了失眠的老毛病。

走上工作岗位，他又发自内心地渴望闯出一番新天地。早在戏校时期，张国华就听说越剧男演员在演唱时遭到观众嘲笑和无情地喝倒彩，也亲眼见到有些男演员受到打击，无奈地离开这个行业。在主演了第一台大戏《碧血扬州》后，张国华虽没有遭受到那样的冷遇，但他更深切地体会到越剧男演员的软肋在于唱腔，发誓要攻克这个难题。在上海越剧院唱片室蛰伏的三年，对他唱腔水平的提高起了至关重要的作用。浸润在唱片中流淌出来的优美唱腔里，也使他对越剧的情感发生了升华。到后来，他几乎是痴迷地把唱片室里所有越剧艺术家的唱片都反反复复听了许多遍。剧院唱片室听完了，又到上海图书馆唱片室继续听，越听越觉得韵味无穷。对于自己从事的行业以及接下来要承担的使命，他从了解到喜欢，到从中发现价值和乐趣，逐步深入，最终实现了创造性的提升。

他的人生道上，苦难与阳光结伴。心若向阳，何惧风霜！他为柔婉的越剧绘出阳刚的色彩，将平凡的人生引向明媚的大道。他的一切成就，似乎都可追溯至内心那一缕灼灼的阳光。因为感恩，他写下了一篇篇文风朴实的回忆故人的文章。从戏校的恩师，到越剧宗师们，那些对他的艺术生活直接或间接有过帮助的人，他都清晰地记得每一个细节，并热忱地回报别人的"滴水之恩"。这些文字都散发出一种温暖的力量。

主角·配演

从1954年踏入戏校至退休,张国华几十年的从艺生涯经历了越剧事业的辉煌与起落,也贯穿了越剧男女合演的几个重要发展阶段。

1949年9月,袁雪芬作为戏曲界特邀代表,参加了第一届中国人民政治协商会议。在开会间隙,一直关心越剧发展的周恩来总理与袁雪芬谈话,提到越剧发展男女合演是历史的必然。从此,男女合演成为袁雪芬决心下大力气解决的一个新的改革命题。1952年10月,在北京举行的第一届全国戏曲观摩演出大会期间,周总理在接见袁雪芬、范瑞娟、傅全香等著名越剧艺术家时又一次指出:过去是封建社会,男女不能同台演出,现在是新社会,戏曲必须表现现实生活。1953年,周恩来总理在上海观看了由男班老艺人竺芳森与吕瑞英、张桂凤合作演出的传统剧目《箍桶记》后,非常赞赏,再一次对袁雪芬谈到越剧要发展男女合演。在这样的时代背景下,华东越剧实验剧团从1950年就开始招收少量男演员,进行男女合演的实验。然而,处于萌芽阶段的男女合演,既要面对来自观众的质疑和嘲讽,又要正视来自男演员自身在唱腔、表演上的不适应。1954年之前,越剧男演员几乎是作为越剧的"异类"而存在,他们通常靠着女演员的"掩护"才能上台,没有取得自身独立的地位。华东戏曲研究院越剧演员训练班的开办,意味着上海第一次采用现代科班体制大规模进行越剧男女合演力量的培养。

张国华在班上年龄最大,比最小的同学甚至大了四五岁。年龄没有给他的身体训练带来优势,但在另一方面的优势却逐渐显露出来。他的身体已经快发育完全,变声期已经平稳度过,心理上更成熟,学习的自觉性也更强。师长们一遍遍对越剧男女合演重要性的强调,使他一开始就懂得,他们的表现关系到国家领导人的期望,关系到越剧在新中国的命运,无论多困难,一定要克服。从戏校一毕业,张国华便迎来了他艺术生涯中的第一波高峰。从1959年至1963年4年间,张国华连续主演了《碧血扬州》《金山战鼓》《摘星攀月》《最美的图画》《舍妻审妻》《夺印》《杨立贝》等七台大戏,用他自己的话说是"沾了男女合演的光"。此中原因,一是由于张国华习老生行

当,在当时创作的几个历史剧中,主角均为帝王将相,扮演者非老生行当莫属;而在大力倡导的现代剧中,主角多为劳动模范、支部书记等,这对演员的形象气质有一定要求。1959年以越剧班学员为基础成立的男女合演实验剧团成员中,超过20岁的只有张国华,而童年的生活磨砺也使他各方面显得更为成熟。还有更重要的一点,由于张国华比较早地认识到越剧唱腔的重要性且注意积累,平时曲不离口地练习,这时候他的唱腔相对别的同学来说已经更富有情感和韵味。

《碧血扬州》《金山战鼓》《舍妻审妻》三台古装历史剧唱念做打都有,既夯实了张国华的传统戏曲功底,也使他对于现实主义的戏剧表演手段有了深刻的体悟。再加上主演《夺印》《杨立贝》《摘星攀月》《最美的图画》等现代戏,使他积累了丰富的塑造工农兵形象的经验,而这正是越剧现代戏的核心难题之一。实验剧团成立的初衷便是扩大题材,反映工农兵生活,使越剧为广大人民服务。张国华在《碧血扬州》《夺印》和《杨立贝》等几个剧目中的核心唱段在他的演唱下润腔细腻,韵味浓郁,富有感染力,最后都被灌制成唱片发行。其中《夺印》中的大段唱段"提起伤疤触旧疮"成为江苏、浙江兄弟剧团人人会唱的"流行歌曲",也曾很长时期作为戏校培养越剧男演员的教材使用。

正是在这一时期,一大批男女合演的剧目在舞台上立住了脚,并以其独特的风貌逐步得到观众的喜爱。其中在观众中影响较大的古装戏有《十一郎》《碧玉簪》《金山战鼓》《碧血扬州》《西厢记》《梁山伯与祝英台》《追鱼》《穆桂英》《舍妻审妻》等,现代戏有《秋瑾》《夺印》《杨立贝》《霓虹灯下的哨兵》《亮眼哥》《迎新曲》《江姐》《火椰村》等。张国华参与了其中大部分剧目的演出。这些剧目标志着男女合演经过十几年的实践,已取得了初步的成功。从新编历史剧和现代戏入手,男女合演也慢慢参与到对女子越剧经典剧目的复排演绎中,观众不但不排斥了,甚至还肯定了男女合演独特的艺术审美。这一方面源于张国华等优秀男演员在艺术上的成长,也与女子越剧艺术家对男女合演的大力扶持、积极参与是分不开的。当然,实验剧团的女同学在男女合演事业的开创阶段作出的贡献也是巨大的,她们为这一事业奉献了青春,功不可没。

"文革"刚结束,整个文艺界尚处于谨慎观望期,越剧的复兴也只能从男女合演的现代戏开始。这一时期,《忠魂曲》《三月春潮》《鲁迅在广州》等表现领袖伟人的现代戏率先登上越剧舞台,张国华饰演的毛泽东、刘觉饰演的周恩来和鲁迅颇具伟人的气质神韵,刷新了外界对越剧的固有认知,进一步彰显出男女合演的优势。《忠魂曲》是以烈士杨开慧为主角的,张国华饰演的毛泽东并非"一号"主角,但首次在上海戏曲舞台上塑造了领袖人物的形象。整个80年代,是张国华创作的旺盛期,塑造了《胭脂》中的施愚山、《傲蕾·一兰》中的老猎户希尔奇伊、《仙台行》中的藤野先生、《凄凉辽宫月》中的辽道宗、《打金枝》中的唐皇、《汉文皇后》中的汉文帝等一系列生动感人的形象。此外,还饰演了《桃李梅》中的知县袁如海、《何文秀》中的王德、《花中君子》中的李九升、《三夫人》中的韩世忠、《天鹅之歌》中的厂长刘秉忠、《浪荡子》中的金父等。他在每一个角色中都找到了创造人物的快乐,在塑造《汉文皇后》中的汉文帝时,他紧紧抓住该人物作为一代明君的特点,同时围绕越剧擅长的一个"情"字,把汉文帝对母、对妻、对妻弟的情感推及对百姓的哀怜与同情,即"民生之苦,王家之罪也"。这种情感是从普通人性出发的,并没有特意拔高。经过这样的铺垫,在"廷判"一节中,文帝内心情与法的斗争才格外激烈,其抉择也格外痛苦,因此能深深地打动观众。但他同时又认识到,文帝这个角色是为衬托皇后的质朴、善良而存在的,不能因为自己饰演的是帝王而抢戏,由此他格外注意把舞台动作和唱腔控制在细腻的处理中。从其他很多剧中也可以看出,作为"绿叶",他既使全剧增色,又有意识地掩藏起自己的光芒,以使剧中的"红花"更为美丽。

在张国华看来,越剧男女合演的第三次高峰出现在以赵志刚、许杰等为代表的新一代越剧男演员崛起在舞台上之后。如果说前两次高峰张国华是作为主力参与,第三次高峰他则是自觉地以"垫脚石"的姿态,担当起扶持青年演员的重任。从1985年左右开始,张国华和史济华等男演员,虽然一直活跃在舞台上,但主要是担任小配角,甚至龙套。作为百搭的老生行当,张国华在许多古装戏中扮演过配角,仅以新编戏来说,1986年在《真假驸马》中饰演刑部大人,1988年在《状元打更》中饰演老丞相王进,1996年在《曹植与甄洛》中饰演杨修等。此阶段,他既是演员,也是青年人艺术上的领路

人,同时还担任剧院三团(男女合演团)副团长,负责规划青年演员的发展路径。在这一阶段,他把对男女合演的思考和期望都寄托于青年演员的同时,仍然没有放弃自己对艺术精益求精的追求。他在几台戏份较重的戏里都作出了新的创造,如《岭南风云录》(饰演邓廷桢)首创尾声长腔,在《疯人院之恋》(饰演丁志敏)中塑造了一个深刻而独特的疯人形象,等等。他的表演艺术越来越见纯熟。

张国华和他同时代的越剧男演员,经历过作为"男宝贝"的宠儿时代,然而尚未来得及充分施展才华便被一代越剧新星掩盖了光华。这其中有复杂的社会历史因素,与戏曲院团体制改革也有一定关系。但即便不在舞台中心,他们也以各种形式参与推动男女合演的发展,他们在越剧历史中的贡献,理应得到更多的关注。

广采·化用

张国华对越剧男女合演的另一贡献,是对越剧男腔的探索。越剧男女合演在半个多世纪的实践中遇到不少难题,其中声腔问题是最重要的问题。张国华认为,越剧男女合演中的声腔问题既包括男女声对唱的问题,又包括男腔的建设,其中前者的解决归根结底还是以后者为基础。因为如果男女对唱一味以迁就、模仿女子越剧的声腔来达到表面的和谐,并不能使观众喜欢,也不是一条长远之道。要凸显男女合演真正的价值所在,建设越剧男腔是男女合演问题核心中的核心。

何谓男腔?张国华认为到目前主要有三种看法:一是继承女腔,使观众承认就是男腔;二是在女子越剧之外重新开始,另起炉灶;第三种则是在继承女子越剧基本声腔的基础上,结合男演员的阳刚气质,建设兼有"越味"和"阳刚之气"的新腔。张国华选择的是第三种路径。从戏校开始,张国华在学习越剧的同时,对其他剧种的唱腔显示了浓厚的兴趣。"这里唱越剧、沪剧,那里唱京剧、淮剧……相互干扰是无法避免的。有些同学头疼,有些老师无奈……我则非常喜欢这小小大世界,让我看到了兄弟剧种的不少长处和优点。"他跑到其他班教师边上旁听,为自己能听到不少其他剧种大师

的演唱和讲解而庆幸。进了剧院后,由于演出实践的需要,也为了让观众接受、喜欢他的唱腔,张国华更注重广采博收。他在上海越剧院的资料唱片室里,不但听完了从越剧男班到女班时期所有前辈艺术家的唱片,而且听了京剧、绍剧、沪剧、淮剧、扬剧、锡剧、评弹、豫剧等许多兄弟剧种的唱片,甚至歌剧、日本小调、美国乡村音乐都听,涉猎之广,令人惊叹。

然而,广采博收只是一个必要的手段而非目的,重要的是"进得去又出得来",把外来的滋养,经过自己的消化,逐步变成自己的东西。经过摸索和实践,张国华在唱腔上学会了无痕迹地化用别的剧种唱腔元素,形成自己的一些常用腔和特色腔。如"尾声补腔"是他受京剧和评弹小腔启发而创造出来的,而"吟板腔"则来自他非常喜欢的"藕断丝连,腔断意未尽"的京剧言派唱腔;"长腔"也受到京剧"字少腔多"特点的影响。当然更主要的还是对本剧种前辈艺术成果的借鉴和吸收。如他对越剧"女班"时期的基本调——[四工调]的出新。这原是花旦常用的唱腔,用在老生唱腔里的确是比较大胆的。但是张国华认为此调旋律简约、柔美,非常适合表达愉悦和乐观的情绪,只要在此基础上稍加改造,便能成为男腔。在《傲蕾·一兰》中,张国华扮演的少数民族老猎户希尔奇伊对着远方客人夸赞他地大物博和美丽如画的故乡时,唱到"山鸡白鹤飞天上,紫雕花鹿满山岗,鲟鱼肥美黄鱼壮,一网打尽是鱼满仓"时,在[四工调]基础上,加了些顿音、休止,旋律上也作了些许改动,唱起来显得柔美中见刚劲。此外,起调本是女子越剧常用的特色唱腔之一,张国华在男腔建设中也注意吸收其他流派特长来丰富起调。如在越剧历史上第一部广播剧《艺术魂》中,张国华的一句起调"玉莲妻呀——"就吸收了尹派腔的某些旋律,显得委婉、温柔,同时又避免了过于糯和甜,具有沉稳的男性气质,后来也成为他的常用腔之一。张国华还探索了"帽子腔"系列、越剧喜剧腔等,无不渗透着他个人的辛勤思考。

张国华从师承著名越剧宗师张桂凤起步,可是比较二人的唱腔,却不那么地"像"。张桂凤的唱腔有绍剧的高亢和刚强,棱角分明,而张国华的唱腔以中低音为主,沉郁稳重,韵味浓厚。诚然,张国华受到张桂凤艺术的影响不可谓不大,他的启蒙戏《二堂放子》是张桂凤的代表作,张桂凤的唱腔也是他最喜欢的流派腔之一,他曾把张桂凤的一张唱片听了无数遍直至听坏。

但是，他又很清楚地知道，流派不能死学，身为男演员必须要有男腔的特征。还有一个更实际的原因，曾经有一段时间，他和张桂凤老师同台演出的机会很多，他认为舞台上若有两个演员同时唱同样的声腔，显然过于单调，观众会不满足。他就是这样善于给自己出难题，也在解决难题的过程中得到了应有的回报。他既没有抛弃女腔另起炉灶，也没有固守老腔，而是根据自己的嗓音特点，将许多戏曲剧种和越剧各流派的唱腔特色熔铸一炉，逐渐形成了自己的唱腔特色。他的唱腔调性变化和板式变化都较大，音色浑厚，小腔细致，具有苍劲、阳刚的特点，得到了专家同行的认可和观众的喜爱，他摸索出的一些新腔后来在上海和浙江的越剧演员中传唱。著名戏曲作曲家刘如曾对他说："你唱的是张派，是你张国华的张派。"越剧理论专家高义龙和越剧唱腔设计陈钧都曾将张国华的唱腔称为"男张派"。

越剧男腔从观众感到"别扭"到"可听"，发展到了后来的"鼓掌欢迎"，与张国华这一代越剧男演员对男腔的不断实验、孜孜探索是分不开的。然而，即便在同时代的演员中，像他这样对于男腔建设有着清晰的目标和鲜明的理论意识的演员也是不多见的。实践经验只有上升到理论的高度，才能真正对后人实践产生指导效应。在《越剧男腔的探索和创建》一文中，他详细总结了自己在男腔建设方面的经验和成果，既对越剧男演员有切实的指导作用，也是一份不可多得的越剧唱腔研究资料。

台上・台下

一个演员从台上转入台下，视野不一样，思考的重心自然也不同。做演员的那些年，张国华思考最多的是如何攻克唱腔和表演难关，创作出令观众爱听爱看的剧目。但演戏之余，他一直有个爱好——写作，只要有时间便把自己的演艺体会写下来。随着思考的深入，他开始写戏曲评论和专题论文，他的论文《越剧男腔的探索和创建》曾经获得第三届王国维戏曲论文奖。20世纪80年代，他还曾作为新民晚报的通讯员，以笔名"苏青"发表了一系列短评和随笔。这在演员中是不多见的。写作给张国华提供了舞台之外的另一个视点，联通了他的台上和台下生活，使他的生命更丰沛了。回头看那

些文字,张国华却不免感叹,年轻时单纯地认为艺术高于一切,而忽略了热情背后的严峻现实。一项事业的成功除了理想和激情,还有赖于更多的天时地利人和等因素。如今,张国华离开舞台二十余年了,从旁观者的角度,有一些问题他看得更清晰更透彻了,也就更冷静了。只是,他对于越剧男女合演事业,对于上海越剧院的关切丝毫没有减少,被青年人称为"老艺术家"的他,依然在为当前越剧发展中遇到的问题而忧心忡忡。"知我者谓我心忧,不知我者谓我何求",即便不被人理解,他仍然无法停止。

近年,曾有言论称越剧男女合演是计划经济时代的产物,已不适应当前市场经济为主导的演艺生态环境。张国华为此感到很焦虑。他列举了越剧开展男女合演以来创造的优秀剧目和成功的人物形象,如《祥林嫂》《十一郎》《秋瑾》《江姐》《忠魂曲》《汉文皇后》《家》《赵氏孤儿》《玉卿嫂》《铜雀台》等,无论是古装戏还是现代戏,这些在思想性和艺术性达到较好的统一,在观众中已深入人心的作品,证明男女合演并没有破坏越剧本体,而是在女子越剧的优势基础上拓展了表现题材,提升了其人文价值关怀。这难道不是越剧这个素来善于革新的现代剧种的内在发展需要吗?越剧是个年轻具有活力的剧种,拥有丰富的改革经验,始终以敏锐的姿态应对时代的变化,以艺术的内在规律为发展的依据。事实已经证明,越剧男女合演是历史的必然。抱着这个坚定的信念,张国华呼吁所有主管越剧事业的领导一定要坚持不懈地支持、推进越剧男女合演。

男女合演人才的培养是张国华特别关注的。在他的笔记本上,记着上海戏校每一届越剧班招收的男演员的数量:1954年39名,1960年23名,1965年30名,1974年16名,1994年2名,2007年10名……他还关注到浙江越剧界近些年也非常注重男演员的培养,但在他看来,这些数量还是太少了。由于各种原因造成的男演员转业、流失现象,更使他非常痛心。2017年,上海戏校培养的第一届十年一贯制越剧本科生毕业了,为了着力培养他们,2019年上海越剧院以他们为班底建立了男女合演形式的三团。"把重心放在青年人的培养上,"张国华欣慰地说,"这是对的。"但他同时也强调,上海越剧院人才济济,老中青三代演员都应该调配起来,各司其职,以老带新,越剧才能真正繁荣起来。除了人才,专门为男女合演打造合适的剧目也非

常重要。在打基础阶段,男女合演班底传承一些女子越剧的经典剧目是必须的,然而男女合演毕竟有不同于女子越剧的优势,这种优势要有对路的剧本才能体现出来,千万不能让男演员局限在传统女子越剧的戏路里,把男女合演几十年走出来的路又荒废了。

张国华对任职大半辈子的上海越剧院充满深厚的感情,"越剧院好,我就开心;越剧院不好,我就难过"。这里曾经是他心目中的艺术殿堂,他无数次享受到这块"金字招牌"带给他的荣耀。多年来他在这里亲眼见证了一大批前辈艺术家为了越剧的发展不计个人得失,同心协力将这个江南剧种唱遍中华大地乃至海外。这是一个有灵魂的剧院,张国华则试图用他的细碎回忆,来向我们呈现这个剧院的灵魂所在。他印象最深刻的是,老艺术家们似乎都形成了一种默契,一切争论都限定在艺术领域。为了追求艺术的完美,他们不惮于接受最尖锐的批评和意见。在他们的影响下,整个领导班子都团结一致,把主要精力放在艺术的提高上,对日常排练和演出提出了严格的要求,并由一套相应的审查制度作为保障。每一个新剧目彩排时,从剧院领导、老艺术家到所有的业务骨干乃至全体演员都必须去观看,看完即召开交流会,人人都要提出意见,意见集中后马上在接下来的排练中作调整,直到内部一致确认没有问题后才公演。出国演出之前的排练尤其严谨,谈到1989年随袁雪芬、范瑞娟、傅全香等老艺术家赴美演出的事,张国华说:"以老院长为首的这一批越剧老艺术家对艺术一丝不苟的态度再次震撼了我。"范瑞娟和傅全香老师的《梁山伯与祝英台》在国内不知道演了多少场,但到了当地后,为了晚上的演出万无一失,她们白天依然在认真地排练,每一个细节都要重新沟通磨合。张国华老师真诚期望,上海越剧院在长期发展中形成的这些优良传统一定要继续发扬下去。

值得一提的是,晚年的张国华关注的范围并不局限于越剧界。他以一名戏曲人高度的责任感,超越剧种界限,对于整个戏曲在当代的发展进行了有价值的思考。在他的《创新腔,出风格》一文中,他犀利地指出在当今上海的戏曲界,每个剧种的人才不少,但几十年内几乎没有出现新的流派。这对于戏曲事业的发展来说,无疑是大不利的。于是他大声疾呼"上海不但要出好戏,还必须出新一代流派创始人"。他对于上海戏曲界的期望,源于一

个老艺术家对戏曲事业、对上海这个给了他艺术生命的城市发自内心的热爱。他决不是以旁观者的姿态说风凉话,为了改变这种现状,他以自己数十年的切身体验,为当今戏曲舞台上的一批名家设计了全套"提升方案",希望助力他们实现"终极"一跃——成为真正有影响力的艺术家。为了推行他的这套方案,他三番五次地找过文化部门有关领导,也曾逐个去"游说"各大戏曲院团的领军人。这样做的结果是经常得不到回应,信件石沉大海。也有个别院团领导回信给他,说他提出的问题已引起重视,这已足够使他激动半天。从当今戏曲发展的现状来说,张国华早在十几年前提出的这些问题至今仍然没有引起足够的重视,不免令人感慨。

 整理张老师的资料,常常会为他的谨严细致而惊讶,也为他演艺才华之外显露出来的思辨智慧而赞叹,更为他字里行间透露出来的为了越剧事业呕心沥血的精神而感动!将这些资料中有价值的部分整理出版,让关心越剧的领导,让投身越剧的后辈,让曾经喜欢他的观众,都能了解他多年的所思所想,并能从中获益,便是了了张老师的心事了。

致敬我的引路人——张国华老师

◎ 赵志刚

张国华老师是新中国培养的第一代越剧男演员,是一位值得我尊敬的前辈艺术家。我在上海越剧院几十年的职业生涯里,他是我的前辈,更是我事业人生的引路人,在很多方面对我产生了积极的影响。

1974年我从学馆毕业进入上海越剧院,那时候"文革"还没有结束,越剧院排演的都是现代戏,张国华老师是主力演员之一。很多戏都不记得了,只记得张老师唱的几个开篇,非常好听。"文革"结束后,男女合演排演了几出现代戏,其中一个是《忠魂曲》,王文娟老师饰演杨开慧,张国华老师饰演青年毛泽东。虽然剧中的毛委员没有开口唱,但张老师那口湘语念白令我印象深刻。要知道他可是苏州人,在那么短的时间内学会湖南话肯定是不容易的。他的扮相、神情也很像毛主席,首演后即得到了各方面的肯定。还有刘觉老师演的《三月春潮》和《鲁迅在广州》,都是很成功的。上海越剧院这几个男女合演的现代戏,在戏曲舞台上饰演领袖人物,在整个戏曲界都是领先的。张国华老师这批演员不仅敢于开拓,艺术水平也很高。看到越剧男女合演有如此强大的表现力和广阔的发展空间,对刚踏上这条演艺之路的我,也是一种莫大的鼓励。

20世纪80年代初,我从老生改学小生后,袁雪芬院长有意要培养我,很用心地安排了两个"姐姐"——著名越剧表演艺术家金采风和吕瑞英老师和我同台演出,为我排了《汉文皇后》和《花中君子》两出戏。我跟张国华

老师合作的第一个戏就是《汉文皇后》，戏中我演国舅，皇后是金采风老师饰演，皇帝由张国华老师饰演。在那次合作中，我发现张老师不但在唱腔上很有特色，并且善于根据人物性格赋予其独特的音乐形象。他一直把男女合演的声腔问题当作一个重要的课题来研究，在他看来，男女合演的声腔不能和女子越剧一样，男演员的嗓音条件不同，在声腔上也要有自己的特色。作为女子越剧里的男演员，我们需要靠自己勤奋钻研才能闯出一条路来。他爱思考，也善于广采博收，其他流派和其他剧种里面只要是好听的唱腔元素，他都会拿来充分化到自己的唱腔中去。他常常给我分析："小赵你听这句唱，里面有某派的旋律。"他喜欢京剧麒派和言派，在设计唱腔时，偶尔会根据人物性格用上这些流派的元素，但是用得很自然，既增加了新的色彩，又完全是越剧的感觉。这些都对我启发很大。

张老师是一个在唱腔上卓有建树的越剧男演员，我一直认为他的声腔艺术是可以独立成派的，因为他的唱有自己的个性，在传承前辈的基础上发挥了男演员的声腔特点，也受到广大观众的认可和喜欢。记得陈钧老师（著名越剧唱腔设计）也曾誉之为"男张派"，但由于时代的原因，他没有更充分的机会来完善自己的艺术体系，很是遗憾。在表演上张老师也是我们学习的榜样。1985年我主演《浪荡子》，他饰演金育青之父，虽然这个角色戏份不多，但他把这个人物塑造得真是栩栩如生，非常感人。90年代初我们还合作了一出《疯人院之恋》，我再一次被张老师细腻的表演所折服。在这个戏里，他饰演的是一个在"文革"中被迫害的精神病患者。为了演好这个"疯子"，他曾和我们一起到精神病医院去体验生活。在舞台上，他没有表面化地用夸张的方式把这个人物疯癫的状态表现出来，而是抓住眼神和动作细节，透过"疯"的表象呈现人物内在的心理创伤。

我感到很幸运的是作为后辈，我们享受了他们这一代演员积累的很多男女合演的经验，避免了走很多弯路。他们是我们的表率，也是男女合演成功的典范。他们常对我说的一句话是："就算你可以在尹桂芳老师的基础上塑造新的人物形象，也要寻找到适合男女合演的声腔。"正是因为他们不断的提醒，使我敢于在老师的基础上进行创新。在男女合演的题材和剧目选择上，张老师也把他的很多心得告诉我，比如他认为男女合演要着力在女子

越剧不擅长的历史戏和现代戏两方面进行突破,实现和女子越剧的错位发展。我后来演《家》《第一次亲密接触》《赵氏孤儿》等戏也的确是有意朝这两方面走,都取得了成功。

后来我和张老师合作的机会还有很多,但他大多是饰演一些小配角,比如在《何文秀》里饰演解差王德,在《状元打更》中饰演丞相王进等,包括史济华老师也是给我们配演了很多戏。我现在想来他们真是太不容易了,尤其是张老师这么爱越剧、爱舞台的一个人,在我们这代演员出来后,几乎就是把舞台让给了我们。他们当时年龄并不大,甚至可以说是一个演员最好的年华,换做一般人都会心态不平衡。张老师他们是如何把心态调整过来的我不知道,但以我的理解,张老师应该考虑的是整个男女合演事业的发展,为此甘做绿叶,甘当陪衬。回过头来想想,正是他们甘做铺路石,让我们踩在他们的肩膀上,才有我们今天的一点成绩。

张老师是一个正直、有爱的人。在他担任三团副团长的时候,真的是把我们当孩子一样,关心我们的生活起居,外出演出的时候,他总要提前去打前站,安排好演出和生活的一切细节。他对于青年越剧人才,有着一种发自心底的爱护之情,尤其是对我们男演员,能够设身处地地为我们着想。碰到对男演员不公平的情况,他一定会主动地去为我们争取平等的权利。想起他,我心中充满温暖和感激!

编者注:本文作者为著名越剧表演艺术家。

传艺更传心
——感恩张国华老师

◎ 顾爱军

我1994年进上海戏曲学校越剧班学习,张国华老师大概是在1996年左右开始来教我们。他教我的第一个戏是《二堂放子》,后来我毕业到了上海越剧院,《花中君子》《状元打更》《汉文皇后》以及新编剧目《赵氏孤儿》等戏都是张老师手把手教我的。

人们说"求学",一般都是学生主动去向老师求教,但张老师不一样,他常常不等学生开口,就主动来指点我们。哪里唱腔还要怎样改进,表演上面要如何提高,台步怎么走得更规范,人物的年龄感如何体现等,都对我们毫无保留,倾囊相授。除了口头指导,张老师还会写评论,用很精准的语言评价我们的舞台表现。当我们演完再去看他写的这些文字,不断回味,不知不觉对戏的理解就加深了。张老师还鼓励我们多看书,提高文化修养。排练前看剧本也不能走马观花,看完要写人物小传。人物小传包括人物的出身、身份、情感脉络等,在老师看来,对人物了解越多,表演上就会有更多的依据,演起来也会更顺畅。在舞台实践中,这个方法确实使我受益匪浅。如今年我们排演《好八连》,导演也要求我们写人物自传,写完之后很快对要饰演的人物熟悉起来,找到了他的情感依据和行动逻辑,表演自然也有底了。

记得十几年前有一次团里接到任务,《状元打更》需在一个星期内排好去杭州演出。其中宰相王进这个角色之前是张国华老师饰演,但那时他已

经岁数大了,加之时间紧张,他怕体力跟不上,于是就向赵志刚老师推荐我来演。我接到这个任务后压力倍增,因为那意味着要在一个星期内从看剧本、学唱腔开始,实现从无到有!那几天我除了看剧本,就是反复看老师演出的录像,老师则一有空就给我抠念白、咬字和唱腔细节。这个角色在唱腔、台步上都带点京剧麒派的味道,包括甩髯口的动作,对我来说都挺难的,张老师耐心地一点一滴教给我。后来去演出时,他也跟着我们一起去,住在宾馆里还在跟我说戏,努力纠正我的不足,现在想起还很感动。我印象最深刻的是老师还送给我一张他演《状元打更》的剧照,后面写着"老师力不从心,望你青出于蓝胜于蓝"的字样,这对我来说是一笔巨大的精神财富。

我这一路的成长都伴随着老师的提携和关爱。《赵氏孤儿》中公孙杵臼这个角色首选的演员也不是我,赵志刚老师最初也是想请国华老师来演。老师一则因为年龄关系,另外也是出于对我的栽培之心而推荐了我,并保证全程指导我,再加上我的京剧老师王振鹏老师的力荐,赵志刚老师同意了。那时候我对自己是没有多少信心的,因为我进了越剧院以后,大部分都是复排老戏,还处于完全模仿前辈老师的阶段。老师怎么演,我们怎么演,老师怎么唱,我们怎么唱,而并不知道老师为什么这么做,更不知道老师甩一个水袖也包含着思想情感。第一次拿到原创剧目,真的无从下手。公孙杵臼是一个具有凛然正气的老者形象,尽管我的剧照拍出来大家都感觉形象很不错,但我知道那只是外部形象,要在舞台上演好,需要深入理解人物的精神。这是一个饱经风霜、看透了人世间的尔虞我诈和勾心斗角、决意退居山林的人物,但最后为救忠良之后,他舍生取义献出了自己的生命。这个人物不但内心情感复杂,他的行为背后还蕴含着深厚的中国文化底蕴,作为一个青年演员,要演出他的神韵,实在是有难度。排练过程中,国华老师真的是一字一句给我说戏,帮我分析人物,设计唱腔。其间,老师提出希望我在幕后唱倒板出来,唱完再出场,而不是一上台就上板上眼地唱。我把这个建议跟唱腔设计陈钧老师一说,陈老师欣然接纳,最后舞台效果特别地好。戏中我还唱了一个嘎调,用一个非常高的高音冲上去,把公孙杵臼激愤的心情推到高潮,并把他赴死之前那种大义凛然的气节淋漓尽致地表达了出来。观众和同事都说,演完《赵氏孤儿》这个戏之后,我在唱腔、表演上有飞跃性的

进步,其实大部分都归功于张国华老师。

除了艺术,老师的为人和思想修养对我影响也很大。《汉文皇后》是张老师和金采风老师的一个代表性剧目,作为越剧不多的老生戏之一,我很想把它较好地传承下来,后来真的得到机会和樊婷婷合作排演这出戏,而这自然又离不开老师的指点。那一阵老师的老毛病——三叉神经痛又犯了,膝盖也不好,行动不便。他把我叫到他家里去上课,不厌其烦地给我分析每一句唱腔、每一个动作背后的心理依据。有时候我开车把他接到单位,他忍着身体的不适,坚持陪伴我排练,最终将这出戏完整地传授给了我。老师还经常和我谈他年轻时学艺的经历,我才知道他和我一样,都是接近18岁才开始学戏。这个年龄骨骼都已经长好了,再去拉伸身体是非常痛苦的一件事。但他凭着一股对艺术执着的精神,不怕吃苦,勤学苦练,练就了一身好武功,成为同学中的佼佼者。

老师特别关心越剧男女合演事业。他经常说男演员归根结底唱腔是最主要的,一定要在唱腔上进行突破。因为男性的嗓音条件和女性存在很大的差异,越剧男演员付出的功夫要比女演员多。男演员要唱好,要被观众所认可,需要异常的勤奋。此外还要多演出,在实践中提高。因为现在男演员数量比较少,全国只有浙江越剧团和我们上海越剧院有男女合演,所以张老师一直强调越剧男演员要团结,这样男女合演道路才会越走越好。老师说的这些话,我都记得很牢,随时像弹幕一样出现在我的脑海里。

老师今年已经85岁高龄了,但他有一颗年轻的心,我们交流起来基本上没有代沟,其他学生们在他面前也都毫不拘束,畅所欲言。我每次接到一个戏,都会先拿着剧本去找老师,每逢节假日也会到老师家去拜访。2020年新冠疫情爆发后,我排了一个原创小戏《暖春》,表现小人物的大情怀。在排演过程中,老师也给了许多中肯的建议。我们除了谈艺术,也像朋友一样谈人生态度,谈家庭教育等。有一段时间,我似乎碰到了"瓶颈期",感觉自己怎么演都差那么一口气,艺术道路好像停滞不前了,心情非常沮丧。这时候也是多亏老师一步步开导我,使我明白很多事情不可急躁,只要自己踏踏实实,一切都会水到渠成。他说,演员的阅历很重要,一个小青年去演一个饱经风霜的老头,理解肯定有限。而当你人情冷暖、悲欢喜乐的人生经历

多了，舞台经验丰富了，表演才会逐渐提高层次。的确，当我步入中年以后，开始对人生对艺术有了更多的反思。我常想，假如现在再演公孙杵臼，我的情绪肯定会更加饱满。原来可能表面上演得很满，表面很像，其实内心是空的，现在则可能表面很淡然，但是内心非常充实。当激情四溢的感觉沉淀下来，那种心境才是最美好的。

感恩老师一路的陪伴！我想一个演员无论如何成长，成为一级演员或是明星演员，都离不开这样一位艺术和人生的导师。只要老师在，就感觉心里有底，就感觉有一个方向指引着自己。碰到难题，只要去老师那边，似乎就能迎刃而解；有时候觉得自己已经演得非常好，但到老师那边"复盘"一下，又能发现新的问题。拥有这样的老师是多么幸福！

编者注：本文作者为上海越剧院青年演员。

祖父般的张国华老师

◎ 张艾嘉

每隔两个月左右，张国华老师都要约上我和潘锡丹、朱严君一起在百联西郊顺风大酒店聚会，点上几个家常菜，我们一边吃，一边聊着各自的近况，其乐融融。当然聊的最多的还是越剧，张老师虽然退休已久，但还是非常关心越剧和剧院的发展，关心我们青年演员的成长。如果听到我们报喜讯，哪怕是一点点的进步，张老师总是比我们自己还高兴。

张老师今年已经84周岁，按照南方人算虚龄的习惯，已经是八十有五的老人了，比我爷爷还要年长十岁呢。在我心里，他既是老师，也是祖父。他不但在艺术上尽心尽力指导我，生活中也像慈爱的长辈一样关心我。

我与张老师相识还是在上海戏曲学校就读的时候。当时早已耳闻张国华老师的大名，也听过一些老师的唱段，听说张老师要来给我们排戏，不免非常期待。记得第一次见到张老师，他坐在讲台上，戴着一副眼镜，气质儒雅，风度翩翩。他对学生们一视同仁，谁都轮得到排戏，也尽量给我们每一个人安排彩排的机会。上课期间张老师给我排了全本《打金枝》和《凄凉辽宫月》第六场等戏。他讲话非常和蔼亲切，但排戏时却非常严格，唱腔和表演的每一个细节都反复强调，一定要我们做到位。

在越剧男演员中，张老师对男腔是特别有研究的。那质朴的润腔、醇厚的韵味，在越剧界几乎无人不知。前几年我到南京向原南京越剧团的老生演员胡文哲老师求学时，胡老师就能演唱张国华老师20世纪60年代在现代

戏《夺印》中的一段"提起伤疤触旧疮",并说他从学生时期就经常反复听这张唱片,认真学习,可见张老师的唱腔在越剧界的影响很大。教唱时,张国华老师每次都要给我们仔细分析唱腔中的轻重强弱、快慢对比、抑扬顿挫,还告诫我们唱腔一定要为人物服务,不能千篇一律。刚开始我并不能理解得很透彻,但随着年龄的增长和舞台经验的增多,我的感悟也越来越深。记得有位老师把张国华老师的唱腔比作一坛陈年的绍兴老酒,非常醇厚,回味无穷,真是太形象了。

张老师还说,一个演员的综合素质决定了他在舞台上的最终成就,因此一直让我们课余时间多看书,多学习,增加文化知识。他说开卷有益,什么书都要看,特别是要多看名家关于表演艺术的体会,看完加上自己用心琢磨,一定能学到东西。这都是他的经验之谈,而且他自己确实几十年如一日坚持学习,有着丰富的知识积累。他还有剪报以及摘录名言名段的习惯,每次上课前都会给我们朗读几段,教导我们用理论来指导实践。

张老师是新中国戏校培养的第一代男演员,他为整个越剧男女合演事业付出了很多心血。他常说越剧男女合演要发展,需要一代又一代的演员参与进来,因此他对我们这些越剧青年演员是打心眼里喜欢的。他教了越剧院好几代演员,特别是男演员,学生们普遍觉得他能够设身处地地站在学生角度看问题,和大家平等地交流。他知道作为一名越剧男演员的不易,因此也能理解我们在人生抉择中的犹豫,而我们也愿意把老师当作善解人意的长辈,什么都和他倾诉。现在还和我们一起聚会的戏校同学朱严君,已经转行多年,但是他和老师结下的这份师生情谊丝毫未变,一直与张老师保持着联系,时时向他汇报自己的工作生活。

老师近几年开始整理他的唱腔集,从各种渠道收集他演唱的录音,整理好的录音他都会发给我们,让我们有空多听学唱,这对我们老生演员,特别是男老生来说真的是宝贵的财富。我们毕业进单位后,原本以为和张国华老师学习的机会少了,但机缘巧合,2018年我决定在"锦瑟年华"系列折子戏演出中表演越剧《胭脂》中的"拜会"和"复勘"两折,并得到了单位的支持。这两折戏给了我再一次向张老师学习以及潜心研究老师唱腔的机会。《胭脂》原是浙江越剧团的代表剧目,是上海越剧院向浙江移植的,但是虽说

是移植,张国华老师在唱腔上的处理却是和浙江版本完全不同的,即便大框架很接近,但里面的润腔、气口都是不一样的。每当我拿两版唱腔作对比的时候,都能深深领略到张国华老师在越剧唱腔方面的独创性,怪不得许多著名的越剧理论家都认为老师开创了越剧"男张派"。因为有张老师"珠玉在前",所以我后来依样画葫芦虽然没有学到百分之百,但也收获颇多,演出后得到了不少观众的认可与好评。

张老师常说他赶上了一个好时代,当时国家招收他们那个越剧班,并精心培养,为的是响应周总理的号召,发展越剧男女合演。因此他一毕业,就有机会演出那么多戏,特别是许多帝王将相和现代题材的戏,塑造了许多人物角色,积累了丰富的舞台艺术经验。对于这些经验,他总是毫无保留地传授给我们,希望我们少走弯路,认认真真唱戏,多为剧院出力,体现了一位老党员、老艺术家的诚挚初心。

在此,我也对老师说,当前我们也面临着一个充满机遇的新时代,我也一定会牢记您的谆谆教导,踏踏实实练功、演出,决不辜负您对我们寄予的厚望!

编者注:本文作者为上海越剧院青年演员。

我的恩师张国华

◎ 潘锡丹

在上海戏剧学院越剧表演班学习的某一天，忽然见到一位穿戴整齐、面带笑容、神采奕奕的老师走进课堂，他就是我们的戏课老师——张国华。

在这之前，学习越剧老生行当的我，早已了解过张老师的艺术成就，对这位著名的越剧男老生艺术家怀着一种崇拜之情。作为上海越剧院的第一代越剧男老生演员，张老师为越剧男女合演事业作出了很大的贡献。他不但主演了很多优秀的越剧剧目，在越剧唱腔上也有着自己的创造和发展。

来戏校教我们时，张老师已近八十高龄，但在我印象里，张老师从来没有因为年纪大而耽误过上课。他每次都是提前到教室等着我们，我跟老师学习的几年里都没有见过老师请过假，即使遇到身体不舒服也尽量坚持，这点常常让我们感动不已。当我们得知张老师从家里到学校来回的交通工具是电动车时更是大吃一惊，从安全角度考虑，我们纷纷劝他打出租车来回。但老师却坚持要"绿色"出行，由此也看出老师是多么节俭与朴素的一个人。

我跟张老师学习了《打金枝》《凄凉辽宫月》中的折子戏。学习《打金枝》的第一堂课，他和我们面对面坐着开始分析人物。他将唐皇这个人物的身世背景、性格、他与剧中人物的关系和感情脉络等，都与我们娓娓道来，分析得头头是道，同学们也听得津津有味。课后作业是让我们每人写一篇唐皇这个角色的人物小传，其目的是让我们自己去思考、感受、体会这个人物。正式开始排练后，张老师一招一式都亲自给我们示范、讲解，哪怕一个眼神

的传递、一个转身感觉、一句白口的语气都反复示范。讲到关键点，还给我们扩充相关的专业知识。每次看到我们一点一滴的进步，他比我们还高兴。老师无私的言传身教，使我受益匪浅。

老师在传授艺术的同时还教导我们要做一个堂堂正正的"人"。他以越剧界许多前辈艺术家为例，告诉我们要成为一个优秀的艺术家，创造出对社会有益的作品，首先就应该端正思想，注重个人修养，做到德艺双馨。这些话我一直记在心中，时刻指引着我前进。最让我感动的是，每次寒暑假离校期间，我都会收到一封老师给我寄来的亲笔信。信中有对我的肯定与鼓励，也认真指出我的不足与需要改进的地方，更多的是对我的殷殷期盼。老师对我的教诲与关爱一直伴随着我成长。

由于工作原因，我现在不能经常见到老师，但是老师对我们的关爱却不曾减少，我们的师生情谊也没有因此而减淡，反而更加珍惜每一次的相聚时光。我和几个同学相约定期去看望老师。每次见到他，他都要抓住一切时机给我们讲授越剧知识，让我们感觉还在学校课堂上。他将自己的许多唱段收集起来制作成DVD，连同唱词整理好打印出来一起送给我们，供我们学习与参考。他教导我们要多看书，认为这一定会对我们的表演和塑造人物有帮助，于是时常让我们去他的书柜里挑几本书去学习。当然，他也会亲切地询问我们的工作与生活乃至身体健康情况，提醒我们勤勉努力的同时要劳逸结合。

作为一名青年演员，每当在剧院工作中碰到难题的时候，我第一时间想到的依然是去向张老师请教，而他总是不遗余力地帮我想办法解决。老师对我的谆谆教诲和期盼我都铭记于心，他对我的恩情更是难以忘怀，我唯有不断努力来回报老师！

编者注：本文作者为上海越剧院青年演员。

张派男老生魅力大

◎ 孙金根

我是一个戏曲爱好者,更是一个越剧爱好者,爱戏已有60年"光荣历史"了。

以柔见长的女子越剧,固然柔美优雅好听,但我更钟情男女合演的形式,因为有男子的加入,越剧增加了阳刚美。上海越剧院和浙江越剧团两个男女合演团的剧目我都会看,在人才辈出的男演员中,我最欣赏的就是著名越剧表演艺术家、德高望重的张派男老生张国华先生的唱腔。

张先生唱戏,总是刚柔相济,激情四溢,我常常被他的演唱感染打动。他对每个戏的主要唱段,认真对待,自己做好功课,按照人物性格设计唱腔,巧妙吸收各剧种各流派的某些特征旋律,融入自己的唱腔中,所以听起来既是越剧又别具一格,大有异军突起的欣赏效果。张先生的唱阳刚大气,充满了男子汉大丈夫的气概,音色浑厚,小腔又特别丰富,难怪几十年积累下来,连许多专家同仁都对他的唱赞不绝口,好评如潮,夸他是"男张派"。

张先生的戏我看得较多,从"文革"前的《亮眼哥》《火椰村》《江姐》到"文革"中的《龙江颂》《半篮花生》《新风歌》《千重浪》《布浪万里》,一直到"文革"后的《忠魂曲》《桃李梅》《凄凉辽宫月》《汉文皇后》《十一郎》《三夫人》《真假驸马》《岭南风云录》《天鹅宴》《王子复仇记》《曹植与甄洛》《舞台姐妹》《木棉红》《舞台姐妹情》等,很多戏中都有堪称上乘的脍炙人口的

经典唱段,至今仍有让人回味无穷击节赞叹之感。

近年来,我参加了一个张派老生群,因此有机会接触到张先生,并通过"的笃越剧"群领略到张先生的许许多多精彩唱段,这一点十分感谢"的笃越剧"群主所提供的资料。在学唱的过程中,张先生对我们所有业余学唱者都给予了热情的鼓励与辅导,并实事求是地指出许多不足之处,比如咬字啊,归音啊,还讲解为什么用上休止符号等专业知识,并经常鼓励大家不管唱得好坏希望大家多唱,告诉我们唱越剧能提高免疫力,对身体大有帮助,充分体现了老艺术家对广大业余戏迷的谆谆教诲和对越剧事业的拳拳之心。

在与张先生的交流中,得知他之所以在唱腔上能在男演员中有所建树,能唱出感情,唱出韵味来,完全是被逼出来的。他说他在学艺时就有明确的目标,并不断提醒自己:为了让不喜欢男演员唱腔的观众改变看法,作为第一代男演员,他要为越剧男演员争气。从此以后他不敢懈怠,为了越剧事业的明天,时时刻刻把唱腔放在第一位,苦心钻研学唱,呕心沥血创造男腔。他吸收各方面的戏曲营养,在唱片室里待了三年之久,听各剧种戏曲名家的唱片来吸收养分,然后全化在他以后许多剧目的唱腔中了。张先生对于自己的唱腔,一向要求极其严格,他要求自己组织的唱腔都要达到能灌制唱片的水平,张先生的许多脍炙人口的唱腔都是这样修炼出来的。

我酷爱张先生的唱腔艺术,越学越能体会到张先生唱腔的精美,浑然一体。我始终认为张先生的唱腔是男演员中最有特色、最有男人味道的,有着鲜明的特点,正如许多专家认可的那样,可称为"男张派"。

张先生演戏时认真积极的态度,我们广大观众也是有目共睹的。无论演什么戏,不管主角或配角,正面角色或反面角色,他主张一切从人物出发,对每一句每一字的唱词或说白都一丝不苟,倾注真情,都能让人留下深刻的印象,记住他所演的角色,这一点也是我最佩服张先生的地方。在我印象中,京剧尚长荣老师演的戏就能有这样的效果,看方亚芬的《早春二月》等我也有此感觉,而张先生也是少数能达到这种境界的演员之一。

我通过录音记谱及张先生提供的曲谱,先后学唱了《半篮花生》《新风

歌》《龙江颂》《浪荡子》《仙台行》《打金枝》《凄凉辽宫月》《夺印》《江姐》《胭脂》《乔少爷造桥》《花中君子》等戏中的部分唱段，以及越剧开篇《老红军战士怀念毛主席》《接过朱总司令的扁担》，虽然学得不好，但也乐在其中。自娱自乐之余，我也通过学唱来表达我对心中的偶像——张国华先生的敬意！

编者注：本文作者为越剧爱好者。

越韵袅袅唱伟人

——感恩张国华先生的教唱

◎ 马晓伟

我是一名武警现役军官,在部队担任过指导员、宣传干事。我爱好以柔见长的越剧,常常跟着碟片学唱,自娱自乐二十春秋。毫不夸张地说,美妙越韵已成为我人生中不可或缺的伴侣,它陪伴我走南闯北,鼓舞我在漫漫人生路上摸爬滚打。即使在部队里,我也不失时机地将越剧艺术传播给战士们,让他们感受流派纷呈的越剧艺术魅力,品尝中华传统文化的甘甜。

在学唱越剧的峥嵘岁月里,我从最初模仿越剧王子赵志刚的尹派,慢慢扩展到范瑞娟、徐玉兰、竺水招、陆锦花、毕春芳、陈佩卿等各个小生流派,乃至花旦、老生、老旦的唱腔,只要好听的我都一一学来,从各种唱段中汲取艺术营养,不断丰富自身唱腔。广收博取也让我在众多戏曲故事中学习了做人之"德"的重要,尤其是接触了上海越剧院著名越剧艺术家张国华先生后,我对老一辈越剧演员更加佩服、格外尊敬,从他们身上我真正知道了什么是"德",什么叫"艺"。

提起张国华先生,还有一个小插曲。我最早是从越剧现代戏《忠魂曲》中他担纲主演的青年毛泽东形象认识他的。他塑造的井冈山革命时期的毛委员形象不仅顶天立地,而且亲切感人。后来又从江苏省海门市天补中学张垣老师主编的《补天戏苑》报上,拜读了张国华先生的大作《锐意进取创男腔》,对他含辛茹苦、呕心沥血首创的音色浑厚、小腔丰富、韵味浓厚的"男张派"老生唱腔情有独钟。2011年冬天,我有事赴上海,恰巧补天戏曲社的

张垣老师也在沪上,他热情地约我去拜访张国华先生,我当然兴高采烈地答应。我们电话联系上了张国华先生,但由于不熟悉路况耽误了不少时间,当时夜幕降临,我们不好意思太晚去打扰老先生,只得忍痛放弃。后来张先生告诉张垣老师,其实他是最欢迎男青年学张派老生的,那晚他等了我们好长时间。我为失去拜见张先生的机会一直遗憾着!

2018年金秋,我从微信"的笃越剧"公众号里,读到了一篇介绍男老生张国华唱腔的文章,内附张先生的很多唱段。我静下心来逐段聆听,慢慢品味,当听到1977年张先生录制的《老红军战士怀念毛主席》这段时,一下子被他刚柔相济、情深意切的唱腔吸引住了。这是一段越剧开篇,初始旋律庄严肃穆,随着张先生委婉深沉的唱腔,他把我带进了毛主席纪念堂。他唱出了一名老红军战士对毛主席的无限感怀和思念的真情,从秋收起义到雪山草地,从延安的宝塔山下到北京的天安门前,处处留下了主席对老红军战士关怀备至的情怀,怎不让人感到恩深似海情义暖心呢?我浮想联翩,思潮涌动,感慨万千,一字一句跟着哼唱,激情满怀地表达了自己作为一个武警战士对毛主席的崇敬之情。我还尝试着唱给了青年战士们听,受到他们的欢迎,这是"男张派"的艺术魅力啊!

今年是中华人民共和国七十华诞。70年前是毛主席带领千千万万中华儿女,历经千难万险,终于让中华民族屹立在东方,让五星红旗高高飘扬,让中国人民过上了幸福的生活。带着无比的激动,我一遍又一遍地吟唱此曲,缅怀伟人,感恩老师。在"的笃越剧"总编秋海棠的帮助下我联系上了张先生,并将自己学习的这段唱腔发给了他。他听后特别高兴,不顾年事已高,不厌其烦地逐字逐腔为我示范,真可谓诲人不倦。我好像来到了先生身边,听到他耳提面命的指导,感到格外亲切,灵感顿生。我按先生的指点一句句唱,一字字啃,得到了先生的首肯后,我趁热打铁,又重新录制了一遍,再次发给他,请他指点迷津。如此往复四五次,张先生每次都认真仔细听我唱,不仅细细纠正我的缺点,而且对我自己的唱腔特色予以表扬。他倾囊指教,似春风化雨,滴滴入心,使我对这段唱有了全新的认知,在唱腔方面得到了质的提高,有了飞跃的进步。我为自己能得到这样一位大家的指教感到万分庆幸,幸福满满。

习近平总书记强调文艺应该"以明德引领风尚",张国华先生德艺双馨,无愧于这一伟大使命!从舞台上最先塑造的毛委员形象,到越剧开篇《老红军战士怀念毛主席》,一腔一调总关情,一字一句诉衷情,弘扬主旋律,传递正能量,给我们带来终生受用的教益。我经常告诉战士们,艺术家讲的是"德艺双馨",我们军人也要讲"德才兼备",做人始终要将"德"放在第一位,只有良好的品德修养才会受到别人的尊敬。从张先生身上,我看到了老一辈艺术家高尚的品德。他从没有因为我是个无名小辈而高高在上,反而对我无比关爱,让我深受鼓舞和感动。虽然我们素未谋面,但我已把他当成我的亲近挚爱的长辈,视为言传身教的良师,看作知心忘年的益友。

越韵袅袅唱伟人,张先生是我的引路人!祝福张先生艺术青春永驻,祝愿老生"男张派"薪火相传!

编者注:本文作者为越剧爱好者。

附录二

张国华艺术年表

1954年	考入华东戏曲研究院越剧班。
1955年	华东戏曲研究院建制撤销,转为上海市戏曲学校越剧班。
1956年	在戏校排演启蒙戏《二堂放子》,主演刘彦昌,由项彩莲老师传授。
1958年	从戏校毕业进入上海越剧院学馆; 在学馆排演《追鱼》,饰演假包公; 排演《八虎闯幽州》,主演杨继业; 在电影《千女闹海》中饰演《花木兰》一剧中元帅一角(戏中戏)。
1959年	排演大型历史剧《碧血扬州》,主演李庭芝,录制第一张唱片; 排演现代戏《秋瑾》,饰演山阴知县李钟岳,第一次与著名越剧表演艺术家袁雪芬同台演出。
1960年	排演历史剧《金山战鼓》,主演韩世忠; 排演现代戏《摘星攀月》,主演劳动模范、工程师高美鼎; 排演现代戏《最美的图画》,主演老工人阿旺。
1962年	排演古装剧《舍妻审妻》,主演刑部大臣苏正清; 排演历史剧《赵氏孤儿》,主演程婴(因"大写十三年",该剧未公演)。
1963年	排演现代戏《夺印》,主演支部书记何文进,录制第二张唱片;

	排演现代戏《杨立贝》，饰演杨立贝，录制第三张唱片。
1964年	排演现代戏《江姐》，与著名越剧表演艺术家傅全香、张桂凤合作，饰演特务头子沈养斋； 排演现代戏《亮眼哥》，饰演队长； 排演现代戏《迎新曲》（第一版），饰演支书； 排演现代戏《万里前程》，饰演钱玲之父。
1965年	排演现代戏《火椰村》，饰演老交通员范春，第二次与著名越剧表演艺术家袁雪芬同台演出。
1966—1972年	"文革"期间，停止一切业务活动。
1973年	排演现代戏《龙江颂》（选场），饰演阿坚伯； 排演现代戏《半篮花生》（向浙江学习剧目），主演晓华爹。
1974年	排演现代戏《开河之前》，主演爷爷。
1975年	排演现代戏《新风歌》，主演环卫工人于春兴。
1976年	排演现代戏《千重浪》，主演支部书记洪长青； 为悼念毛泽东主席逝世，与薛宝根、金良等人合作创作越剧开篇《红军战士怀念毛主席》。
1977年	排演现代戏《万里长空且为忠魂舞》，饰演石油队长； 排演现代戏《忠魂曲》，主演毛润之（青年毛泽东），首次在上海戏曲舞台上塑造毛泽东形象，与著名越剧表演艺术家王文娟、范瑞娟、傅全香、徐玉兰等同台演出； 排演现代戏《浪里行》，饰演交通部代表陆连海，与著名

越剧表演艺术家王文娟第二次合作。

1979年　　　　排演古装戏《胭脂》(向浙江学习剧目),主演施愚山;
　　　　　　　排演古装戏《傲蕾·一兰》,与著名越剧表演艺术家吕瑞英、张桂凤合作,饰演少数民族老猎户希尔奇伊;
　　　　　　　排演古装戏《打金枝》,主演唐皇(著名越剧表演艺术家吕瑞英主演君蕊公主,史济华主演郭暧)。

1980年　　　　排演古装戏《桃李梅》,与著名越剧表演艺术家吕瑞英、张桂凤合作,饰演袁如海。

1981年　　　　排演现代戏《仙台行》,主演藤野先生;
　　　　　　　排演古装戏《凄凉辽宫月》,主演辽王道宗帝;
　　　　　　　上海人民广播电台和浙江人民广播电台先后专题介绍张国华唱腔。

1982年　　　　排演历史剧《汉文皇后》,主演汉文帝(著名越剧表演艺术家金采风主演皇后,赵志刚主演窦广平),首创吟板腔。

1983年　　　　排演古装戏《花中君子》,饰演李九升(著名越剧表演艺术家吕瑞英主演李素萍/陈三两,赵志刚主演李凤鸣);
　　　　　　　排演现代戏《绣花女》,饰演文物鉴赏家,与著名越剧表演艺术家傅全香、金采风合作;
　　　　　　　排演《屈原》一剧中的"天问"一折,主演屈原,随尹门弟子至尹桂芳家乡慰问演出。

1984年　　　　排演古装剧《三夫人》,饰演韩世忠;
　　　　　　　排演现代戏《天鹅之歌》,饰演厂长刘秉忠;
　　　　　　　在上海人民广播电台新中国成立后第一部广播剧《艺术

	魂》中饰演丁平华（著名越剧表演艺术家王文娟饰演方玉莲）
1985年	排演古装剧《碧玉簪》，饰演李庭甫； 排演现代戏《浪荡子》，饰演金育青之父（赵志刚主演金育青）； 排演古装戏《珍珠塔》，饰演陈培德。
1986年	排演新编古装戏《真假驸马》，饰演刑部大人匡正； 排演古装戏《何文秀》，饰演王德。
1988年	排演古装戏《状元打更》，饰演老丞相王进。
1989年	随袁雪芬、范瑞娟、傅全香、金采风、毕春芳等赴美国纽约、旧金山演出40余天，演出剧目有： 《二堂放子》中主演刘彦昌； 《打金枝》中主演唐皇（范瑞娟和傅全香分别主演郭暧和公主）； 《梁山伯与祝英台》中饰演祝公远（范瑞娟和傅全香分别主演梁山伯和祝英台）； 《珍珠塔·前见姑》中饰演陈培德（毕春芳和张小巧分别主演方卿和方朵花）； 《碧玉簪·送凤冠》中饰演李庭甫（金采风和毕春芳分别主演李秀英和王玉林）。
1990年	排演古装戏《岭南风云录》，主演邓廷桢，首创尾声补腔； 参演越剧电视剧《杜十娘》，饰演柳遇春。
1991年	排演现代戏《疯人院之恋》，饰演精神病患者、工程师丁

志敏；

参演电视艺术片《人比黄花瘦》(著名越剧表演艺术家傅全香主演李清照)，担任男主角赵明诚的唱腔设计并配音。

1992年　　排演古装戏《天鹅宴》，饰演房玄龄，吸收京剧老旦腔，衍化为越剧少用的长腔；
排演古装戏《吴汉杀妻》，饰演刘秀(以小生行当应工)；
参演越剧电视剧《西厢记》，饰演法本长老。

1993年　　排演古装戏《乔少爷造桥》，饰演康知县，实验设计越剧喜剧唱腔；
排演现代小戏《板仓别》，主演毛委员，首次让毛委员这一角色开口唱越剧；
参演越剧电视艺术片《傅全香艺术集锦》，饰演《小忽雷》中的皇帝一角；
参演越剧电视艺术片《金采风艺术集锦》，饰演《汉文皇后》中的汉文帝。

1994年　　在《王子复仇记》中饰演雷莉亚之父雷大人。
上海人民广播电台第二次专题介绍张国华唱腔。

1995年　　排演古装戏《沙漠王子》，饰演沙龙。

1996年　　排演古装戏《曹植与甄洛》，饰演杨修；
参演越剧电视连续剧《孟丽君》(王文娟主演孟丽君)，饰演孟丽君义父康信仁。

1997年　　为庆祝香港回归祖国，排演现代小戏《家祭》，主演林则徐(钱惠丽扮演林则徐之孙)；

	参演越剧电视连续剧《香妃与乾隆》，饰演来自意大利的清代宫廷画家郎世宁；
	排演环保主题小戏《安静的心》，饰演爷爷，首次把绍兴莲花落部分旋律融入唱腔中。
1998年	排演现代戏《舞台姐妹》，饰演邢师傅（钱惠丽主演月红，单仰萍饰演春花）。
2002年	排演古装戏《木棉红》，饰演王仲。
2007年	因工作需要，被剧院返聘至70岁正式退休。
2013年	排演明星版越剧《舞台姐妹情》，饰演华总编。